休閒事業經營管理

Leisure Industries Management

陳鈞坤、周玉娥　編著

全華圖書股份有限公司

李序

　　觀光休閒產業已經成為全球經濟發展的領頭羊，也是未來無國界時代，臺灣在世界旅遊能見度、曝光率逐漸提高，依據聯合國世界旅遊組織（World Tourism Organization,UNWTO）統計指出，2014 年上半年臺灣的國際旅客人數年增率高達26.7%，成長動能超越日本，排名世界第一名！國際媒體「紐約時報」選出全球 52 個必訪景點，臺灣是第 11 名，包括《孤獨星球》選出臺灣為全球 9 大超值旅遊目的地，顯示臺灣已打開觀光品牌形象知名度。來臺旅客在 2014 年突破 991 萬人次，成長人數達到 183.7 萬人次，成長 19%；預計 2015 年達成千萬人次觀光客的目標。

　　全球觀光休閒產業環境已從量變到質變的跨領域互相轉換，以交通部觀光局擬定自 2015 年起至 2018 年為期 4 年的千萬觀光大國行動方案，要以「觀光優質」、「提升觀光價值」為核心理念，針對不合時宜的制度，進行工程轉換，透過「優質觀光」、「特色觀光」、「智慧觀光」及「永續觀光」等4大執行策略。在優質觀光部分，首先是「產業優化」，改善產業經營的內外環境。第二是「制度優化」，觀光與旅宿法規等，不合時宜的就要進行制度工程轉換。第三就是「人才優化」，觀光產業需要人面對面的服務，包括上下與橫向協調與溝通，人才在職培訓重點，以高階經理人需要什麼條件和特質，如何留住高階管理人才等。因此對於經營者而言，必須具備高度的專業能力與營運知識；面對帶動地方經濟發展與提供大量就業機會的觀光休閒產業重要課題。

　　福登擔任國立高雄餐旅大學校長時，恰與劍湖山世界休閒產業集團建立產學合作之際，校長室陳秘書良進與鈞坤亦同時在職回流教育，就讀於臺中霧峰之朝陽科技大學，是國內首先成立第一屆休閒事業管理研究所。初識鈞坤於嘉義農場，其為臺灣國家八大農場第一座 ROT 整場委外民間經營之生態農場，與武陵、清境等農場同是行政院國軍退除役官兵輔導委員會所經營農場之一。2004 年 2 月由鈞坤代表私部門接手經營後，整體績效於 2004～2006 年之成長率為國家八大農場排名第一。除營運績效具體提升之外，行政院農委會將其列為優等休閒農場，且榮獲行政院公共工程委員會第四屆民間參與公共建設「民間經營團隊」金擘獎優等殊榮，可見嘉義農場實為公辦民營之國家農場的成功案例。從本書可瞭解嘉義農場公辦民營

的經營管理模式，為其它休閒農場營運管理的參考指標，並對休閒產業界提出具體建議。

依據交通部觀光局 2014 年上半年國人旅遊狀況調查，國人平均每人旅遊次數 3.64 次，較 2013 年同期成長 6.95%。國內旅遊總費用新臺幣 1,513 億元，較 2013年同期成長 11.8%。在觀光產業持續成長下，政府積極改善觀光遊憩區軟硬體服務設施、鼓勵觀光產業升級、發展多樣化國民旅遊活動、舉辦大型觀光活動，如臺灣燈會、溫泉美食嘉年華等，以人潮帶動地方經濟活絡。由於國民旅遊帶動商機，有關旅遊產品多樣性如各縣市政府投入提供觀光資源的服務，農委會推動的休閒農業、衛福部推動的醫療觀光、經濟部推動的觀光工廠與會議展覽等，到各縣市辦理的地方特色活動，平價旅館投資風潮興起，加上同業競爭者削價競爭激烈，所以針對不同客層的旅遊需求規劃各項主題優惠活動，以國際化及客製化體貼的新思維創造供給，重新規劃休閒產業園區空間及建物，建構多元娛樂休閒環境，強化產業競爭力，拓展多元化客層，增加整體營收獲利。對經營者而言，有著愈來愈高的挑戰。

經再詳細拜讀本書之後，對於內容豐富完整感到欽佩，其涵蓋範圍從導入全球綠色概念包括綠色行銷、綠建築、環保旅館，人力資源導入營運編成觀念；策略行銷導入平衡計分卡關鍵績效指標概念，觀光遊樂業導入環境教育場域認證制度；觀光旅館業導入星級旅館評鑑制度；輔以國內休閒產業業界實際個案，探討經營管理等，都能將實務與理論巧妙的結合，將複雜的產業界管理工作內容化為清楚的章節段落，把龐大的實務知識整合成為文字敘述實屬不易，能讓讀者深入學習到休閒產業的各個專業管理層面，相信對各大專院校相關科系之同學而論，將是一本最具實務經營管理特色的經典書籍，提供完備知識系統。因此對於觀光、餐旅、休閒科系同學而言，休閒事業經營管理是不可或缺的修習重要課程。

適值陳鈞坤博士在新書即將付梓之際，樂於為序表達恭賀之意。

謹識

總統府國策顧問

國立高雄餐旅大學創校校長

游序

感恩！天道酬勤，終於又等到了一位同時具有 20 多年產學專業完整履歷的親密戰友出版新書。可貴在一部比一部寫得更有學者的高度、專家的深度和專業的廣度。

我要推薦這本書之前先推薦這本書的作者陳鈞坤兄。

我初識鈞坤兄是在 20 多年前在彰化「臺灣民俗村」創園時擔任管理部經理，我見識到了他正在為這個家族企業建構制度的用心；之後，深交於屏東「國立海洋生物博物館」開館時，同樣以管理部經理忙於建制規章，當時因為已就讀朝陽科技大學休閒事業管理研究所，必須臺中屏東兩地奔趨、相當辛苦。因此當他瞭解劍湖山世界是個學習型組織，再加上志同道合，就在取得碩士學位後，毅然加入我們的團隊，擔任總經理特助，專責新開發投資專案的計劃與執行，最令我激賞的是在劍湖山世界多次臨時決定應邀參與競逐促參法之 BOT 與 OT 標案，他經常能夠以一夜時間獨自完成一本圖文並茂、頗具內容與份量的計劃專書，並親自上陣簡報立下不少戰功；更難能可貴的是他閒不住，會主動尋找工作，什麼工作都幹，而且幹什麼像什麼，是一位服務業不可多得的「變形蟲組織」集多於一身的多能工幹才，這與其精於數據分析與系統思考，以及涉獵廣泛且能與時俱進融會貫通的好學心智特質有關。

有一天，要我推薦他就近報考國立嘉義大學的博士班，我欣然同意比照當時擔任總經理蕭柏勳兄，在不影響公司正常工作的個人餘暇時間進修國立雲林科技大學博士班的原則，成全了他的深造。未料在他調任嘉義農場場長六年時間後竟然因家庭因素，不得不離開劍湖山世界集團。

有一段時間他在好幾所大學相關休閒科系兼課，而且也一直成為獵人頭公司長期追逐的對象，最後經不起一再的說服，選擇桃園大溪「兩蔣文化園區」開園的首任園長，三年後為了博士班課程的最後一哩，在學校就近臺南獲聘為臺糖尖山埤「江南渡假村」總經理。同樣也幹滿三年，取得博士學位後離職。就在這個時候他交給了我這本大作的初稿要寫序。當時我知道他有兩個選擇，一是為了陪同兒子就

讀臺灣大學微生物學系而應聘臺北某大渡假樂園的總經理，另則專任某大學的助理教授。未料兩個月後竟然回到了劍湖山世界，回任原職。

「十年磨一劍」，他磨了二十多年才終於磨練出這把劍，完成梳理這本大作。他的「劍法」是把休閒產業從「一到N」垂直整合上中下游資源，能將舊產品混血新美學，找到競爭優勢的理論知識；他的「心法」則是從作者「零到一」水平思考延伸連結群力，尋求原創，才能創造從獨占市場勝出的深度智慧；而他的「劍招」，招招都是將產業舊思惟大破大立的顛覆性創新見解。

基於上述的認知，我認為值得推薦給有志於休閒產業學習、運用與創業者的研讀。你可以試著針對書中所提出的相關新議題和價值主張，多問幾次為什麼？也試著自己提出問題自己給答案，這種研讀法不但有助於對產業創新思考的深入，更能啓發產業價值判斷的提升。

「休閒」二字，是我從結束 27 年傳播節目製作生涯，轉進渡假樂園規劃開發與經營管理的最初才接觸到的。當時，我主張把劍湖山世界定義為休閒遊樂產業，把公司定位為「休閒產業集團」（2000 年之後，觀光局才定名為「觀光遊樂業」）。由於休閒產業的崛起較晚，且涵蓋面極廣、包羅萬象、無所不在、無人不與，從我專業休閒產業27年的實務經驗，以及其間有 14 年任教於多所大學相關研究所，以及長期擔任相關校院系所教育評鑑和典範與教卓大學的評選心得，始終因產業領域的不斷延伸擴大；型態也在不斷轉型升級、改變再造，對於效能與效益評價指標拿不定準則。在 2014 年我在兩岸論壇擔任主講人時受到了一次嚴苛的考驗，一位大陸某大休閒產業集團的高階領導要我即席回應：「你用何種方法明確分析審視愈來愈多大型化、多元化、數位化、全球化的休閒產業開發者在技術、市場、設計、商業模式的策略、方向、流程，以及創造出來的價值和高附加價值的質與量測指標？」最好的答案就在這本著作裡。

此外我認為隨著休閒產業的日新月異、精益求精、不斷從創新改變中，呈現與日俱增的新產品、新技術、新型態、新需求、新市場、新競爭、新主張、新價值；永遠沒有一體適用的審視評量標準與方法。但是有跡可循：像五感體驗，已經進入了「第六感」情感，「第七感」靈感滿足身心靈的感動品質與感性價值。而口碑成

就的品牌，也已經從「有限通路、有限品牌」走向「無限通路、無限品牌」。至於行銷也從滿足物質需求、心靈需求，到精神需求的「身心靈」服務；至於休閒供給面的進步，更步向了協同聯結「一級農業的『鮮』，二級製造業的「美」，三級服務業的「酷」，將一級、二級、三級的優勢組合，以相加（1＋2＋3＝6），或相乘（1×2×3＝6），再經由文創美學、科創體驗、設計規劃、提升價值、創新獨特風格」。總之，「創意腦力」與「海量資訊」已經成為可以精準運用在產業發展的天然資源。

有人說：「人生最大的休閒生活，就是享受自己」。我選擇工作餘暇的休閒假日，用休閒的心情，以整個下午一口氣看完了這本「休閒專書」，然後又找了一個周末能獨處的休閒環境，為這本書寫推薦序；我自問：「這是工作還是休閒？」這個問題就像我曾經問過一位鋼琴演奏家：「每天勤於練琴四小時，連續十年練了一萬五千多小時，才能從平凡到超凡登上舞台贏得喝采！」「請問這是工作還是休閒？」

我能回答的就是我對休閒的主張：「只要閱讀與寫作是自己所愛、就是享受休閒」。

游國謙

劍湖山休閒產業集團副董事長

林序

　　21 世紀是一個充滿挑戰的競爭世紀，全球經濟呈現出一個嶄新的變局，新興產業的發展趨勢與科技條件不斷形成，新的競爭優勢也不斷地在重組；再加上加入WTO（World Tourism Organization）後，「觀光產業」面對自由的整合化、資訊化、創新化與國際化的發展趨勢及快速變遷的環境，已帶來重大的挑戰與經營改變。WTO 和 OECD 預估，至 2030年，全球觀光人數將成長到 18 億人次，並達到六點五兆的產值；今日「觀光」已成為次於石油和金融，成為全球第三大規模的無煙囪產業，也是最具社會經濟指標的產業。2009 年起行政院推動六大新興產業與十大重點服務業等經濟發展政策中，即提出「觀光領航拔尖計畫」，臺灣觀光產業在這個政策發展下突飛猛進，觀光局所設定於 2016 年赴臺觀光客突破 1,000 萬人次，也可望於 2015 年提早達成。

　　當觀光產業創造出驚人之商機以及高經濟效益的同時，也造成專業人才與知識不足的劣勢及各類人才緊缺；此刻，欣聞陳鈞坤博士與周玉娥小姐所著「休閒事業經營管理」一書即將付梓之際，感佩兩位在休閒觀光高等教育的投入與產業界的卓越貢獻；全書以國際視野、經營觀念和實務探討為三大架構，編撰十二章；書中導入綠色行銷、環保旅館及平衡計分卡創新績效指標概念，更提供十個臺灣休閒事業經營管理個案、環境場域認證制度和星級旅館評鑑制度；整體課程設計與章次管理，試圖藉由理論與實務，建構出整體與多元的休閒觀光產業管理的概念、輪廓與架構，誠屬可貴。

　　「站在巨人的肩膀上 可以比巨人看得更遠」，深信在兩位產業資深且富多年學術經驗的專家，所完成之巨著，除具有教育及教學價值外，並可做為大專校院休閒觀光相關科系教科書和推廣教育人力培訓教材，期許賢達先進多給予鼓勵，搭起承先啟後的橋樑，讓臺灣休閒觀光產業更加蓬勃發展，是為所盼。

<div style="text-align:right">

林文郎

國立臺灣體育運動大學副校長/運動產業學院院長

中華民國運動觀光協會理事長

</div>

黃序

　　2015 年臺灣將正式迎接來臺第一千萬位旅客，交通部觀光局已執行「觀光拔尖領航方案」，成功擴大臺灣觀光市場的規模，成為國際旅客心目中的最佳旅遊目的地。並研妥 2015 年「觀光大國行動方案」，將「質量優化、價值提升」為核心理念，以「優質、特色、智慧、永續」為執行策略，全面提升臺灣觀光競爭力。面對 21 世紀是休閒事業快速成長茁壯的新興明星產業。欣聞陳鈞坤博士與周玉娥顧問所著「休閒事業經營管理」一書即將付梓之際，此為休閒事業界一大盛事，本人在此特別申賀，並鄭重推薦此書于全國產官學術界。

　　陳鈞坤博士畢業於以學術理論為基礎、實務應用為導向之國立嘉義大學企業管理研究所博士班，並歷任臺糖尖山埤江南渡假村總經理等休閒產業營運現場實務經驗、產學經驗相當豐富。周玉娥女士畢業於國立成功大學中文系，具 20 年公關行銷資歷；並曾擔任 2010～2012 年臺灣美食展之文宣組副召集人及 2014 年國際美食展之公關組召集人，是臺灣傑出的休閒事業餐飲公關顧問之一。

　　休閒事業之競爭除以行動執行力，努力創造現有事業體的業績，營運管理更應再升級，改善軟、硬體設施及經營服務品質，建構多元娛樂休閒環境；產品差異主題化、消費體驗本土化、行銷管理科技化、客房功能多元化。更重視區域價值，適時提供在地化與本土化的產品與餐飲服務。開發更多觀光商機，並積極爭取大陸、東南亞及穆斯林旅客目標客層。掌握市場趨勢與脈動；特別是數位行動資訊技術、網路行銷的應用升級，運用官網、臉書（Facebook, FB）、團購網等社群媒體行銷工具通路。彈性多元的商業合作模式，發展新財務力，發揮休閒產業資源整合新版圖。

　　陳鈞坤博士與周玉娥女士任職於休閒產業界均有近二十年管理實務經驗，出版「休閒事業經營管理」一書，本人再次推薦本書于休閒事業產官學術各界為序。

<div style="text-align: right">

黃宗成

台南應用科技大學校長

</div>

再版序

　　隨著全球觀光旅遊事業的蓬勃發展，休閒事業（Leisure Industry）已是 21 世紀最具潛力與活力之產業，根據世界觀光組織（WTO）預測，2020 年全球旅遊人口將達 14 億人次，2030 年全球旅遊人口將達 18 億人次，2020 年中國大陸將成為世界最大的主題娛樂市場，而臺灣觀光旅遊業近幾年持續成長，臺灣休閒事業將如何因應國際休閒事業之蓬勃發展與旅遊流行趨勢，尋找發展契機，培養休閒事業知識與技能學養兼備之規劃、營造、維護、經營管理之人才，在量與質的提昇實刻不容緩。

　　著眼於旅遊發展趨勢與需求，本書結合兩位在業界各擁 20 年以上實務經驗的作者，以經營者和使用者角度，主要目標以業界案例闡述理論務求實用學習；統計數據採用 2019 年最新資料並依循交通部觀光局 2019 年的施政重點與政策方針，讓休閒理論與營運實務需求接軌。

　　本書再版主要重點：

1. 總體觀光產業現況與分析觀照面向更廣，涵蓋臺灣經濟環境、政策與觀光產業發展趨勢及競爭情形，及計畫開發之新產品與服務。

2. 人力資源導入營運編成觀念；策略行銷導入平衡計分卡關鍵績效指標概念。

3. 新增溫泉遊憩區開發定位規劃設計構想。

4. 觀光遊樂業導入環境教育場域認證制度；觀光旅館業導入創新管理觀念及安全管理及災害處理通報系統。

5. 從國際觀點看觀光遊樂業，中國大陸未來將成為世界上最大的主題樂園市場，世界遊樂園介紹增加大陸主題樂園案例，以及探討營運管理危機處理程序。

6. 導入創新的觀念與最新趨勢，全球綠色概念包括綠建築設計、綠色行銷、環保旅館。

7. 輔以臺灣休閒產業業界實際個案，探討經營管理之實務。

　　面對觀光旅館產業再創新觀念與營運模式系統之新革命，觀光旅館業者又當如何因應與面對？21世紀是休閒觀光旅館產業的新紀元，結合住宿、餐飲、購物以及室內外遊憩設施的休閒觀光　在營運管理方面與國際一般旅館業有很大差異，特別在客房與餐飲上應如何營運管理，以滿足顧客更高品質之需求，本篇都將有詳細說明與介紹。

　　有感於目前市面上休閒事業經營管理實務參考書籍較少，本書竭盡所能將相關資料增補至最新，雖經兩位作者多次討論及往返修正，但仍難免疏漏於萬一，仍望士林碩彥多多批評指正，無勝感荷。本書衷心期待學子及讀者能循序漸進研讀，俾能汲取休閒事業精髓，窺其堂奧；也致謝為曾經共同在休閒事業打拼的工作團隊夥伴。

陳鈞坤
周玉娥　己亥年初夏再版

延伸閱讀

　　劍湖山休閒產業集團副董事長游國謙從三個觀點提供讀者同步伴隨研讀這本書時，更廣泛理解對產業創新啟點的更多聯想和跨域與異業的連接：

1. 首先將休閒產業的價值創造分成兩大區塊「場域經濟」的產品力與產值力和「活動經濟」的集客力與行銷力。

2. 對休閒產業型態的質變，以四個角度做全方位觀察：「從臺灣看臺灣」「從臺灣看世界」「從世界看世界」再「從世界看回臺灣」的未來。

3. 最完整也是最完美的休閒產業大型化、全球化、多元化、數位化的頂尖標竿典範就是「迪士尼樂園」。當然小規模的臺灣「觀光遊樂產業」也可做為參考，試圖以「一個主題樂園的構成要素創新重組」的六張圖表增加說明，採用「蜂巢式團結協同合作管理的研究」提供參考。

　　Michael O Malley在他「蜂巢的智慧」提到「蜜蜂擁有一個特別複雜的系統，用以交換牠們監控到的內、外部資訊，傳遞蜂巢的狀態和需求，指導蜂群的行動」。一個蜂群往往能在一個月內由小團隊變成非常強大的團隊，牠們不但有良好的團隊作戰紀律，更有合理的分工和明確的責任。

　　「蜂巢」是以六邊形幾何形狀的結構，可以在一定的體積裡，採用最少的材料與最有效率建造成一個個相互套疊的寬敞「蜂巢層」。蜂巢除了可供百萬隻蜜蜂群居之外，還能養育幼蟲，並儲存蜂蜜和花粉。當蜂蜜填滿了蜂巢後，蜜蜂會以蜂蠟把巢室封口，蜜蜂白天採蜜、晚上釀蜜，很有紀律和管理的智慧，將蜂巢用來團結協作、分工、分享、防衛生命、生態、生產、生活、生殖遺傳，生生不息。

　　這種通過沒有階層障礙與官僚體制，有助於創意生態的群體團結協作而驅動成功的組織，很類似「互聯網」的操作，最適合創新主題樂園貫徹績效責任的「協同合作、分工連接」成就出有效率和效益相加相乘的綜效產值。

（一）蜂巢式創新渡假休閒樂園的市場定位與消費導向

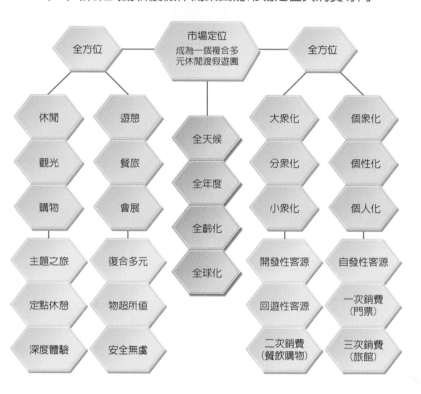

（二）蜂巢式創新渡假休閒樂園場域與活動的價值創造

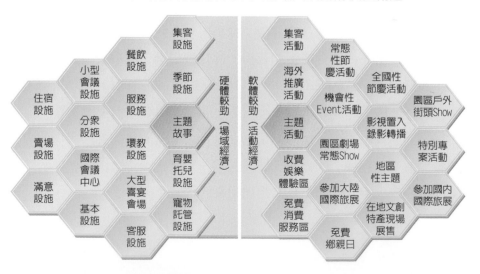

（三）蜂巢式創新渡假休閒樂園規劃開發的核心經營理念

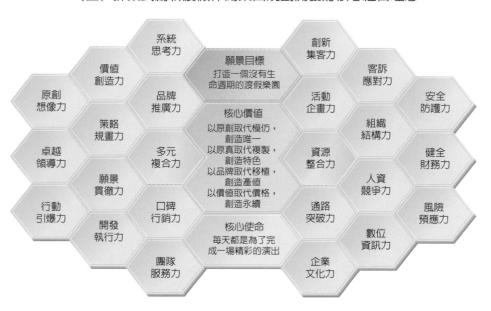

系統思考力
價值創造力
創新集客力
原創想像力
品牌推廣力
客訴應對力
安全防護力
策略規畫力
活動企畫力
組織結構力
卓越領導力
多元複合力
資源整合力
健全財務力
願景貫徹力
人資競爭力
行動引爆力
口碑行銷力
通路突破力
風險預應力
開發執行力
數位資訊力
團隊服務力
企業文化力

願景目標
打造一個沒有生命週期的渡假樂園

核心價值
以原創取代模仿，
創造唯一
以原真取代複製，
創造特色
以品牌取代移植，
創造產值
以價值取代價格，
創造永續

核心使命
每天都是為了完成一場精彩的演出

（四）蜂巢式創新渡假休閒樂園的核心策略

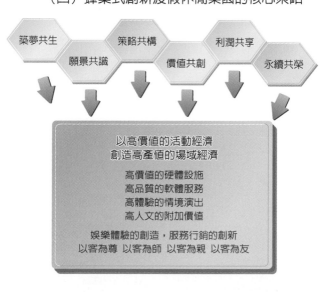

築夢共生
策略共構
利潤共享
願景共識
價值共創
永續共榮

以高價值的活動經濟
創造高產值的場域經濟

高價值的硬體設施
高品質的軟體服務
高體驗的情境演出
高人文的附加價值

娛樂體驗的創造，服務行銷的創新
以客為尊 以客為師 以客為親 以客為友

（五）蜂巢式創新渡假休閒樂園的組織能力

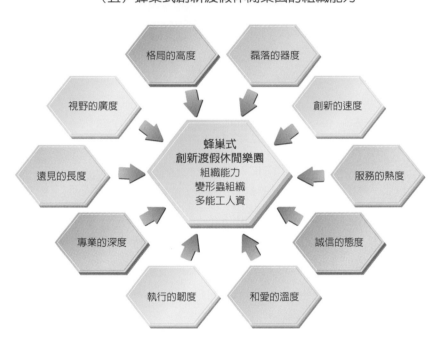

格局的高度　磊落的器度

視野的廣度　　創新的速度

遠見的長度

**蜂巢式
創新渡假休閒樂園
組織能力
變形蟲組織
多能工人資**

服務的熱度

專業的深度　　誠信的態度

執行的韌度　和愛的溫度

（六）蜂巢式創新渡假休閒樂園必須建立以言傳
身教醞釀出來的「潛規則」核心企業文化力

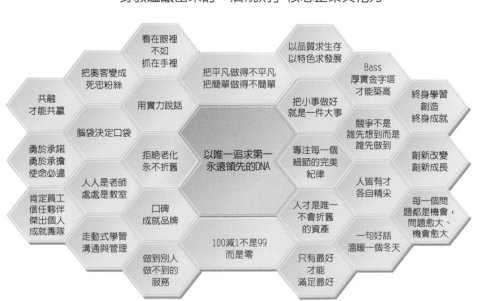

看在眼裡
不如
抓在手裡

以品質求生存
以特色求發展

把奧客變成
死忠粉絲

把平凡做得不平凡
把簡單做得不簡單

Bass
厚實金字塔
才能築高

共融
才能共贏

用實力說話

把小事做好
就是一件大事

終身學習
創造
終身成就

腦袋決定口袋

競爭不是
誰先想到而是
誰先做到

勇於承諾
勇於承擔
使命必達

拒絕老化
永不折舊

以唯一追求第一
永遠領先的DNA

專注每一個
細節的完美
紀律

創新改變
創新成長

人人是老師
處處是教室

人皆有才
各自精采

肯定員工
信任夥伴
傑出個人
成就團隊

口碑
成就品牌

人才是唯一
不會折舊
的資產

每一個問
題都是機會，
問題愈大、
機會愈大

走動式學習
溝通與管理

100減1不是99
而是零

一句好話
溫暖一個冬天

做到別人
做不到的
服務

只有最好
才能
滿足最好

導讀

1. QR code：本書採用Qrcode掃描連結案例影片或重點說明，增加學習的趣味與活潑性。

2. 案例：全書以 9 個臺灣休閒事業業界個案，探討經營管理實務。

 （1）營運人力之編成以休閒渡假村為例（P.47～51）。

 （2）觀光遊樂業以中國大陸主題公園探討危機處理案例（P.80～87）。

 （3）主題樂園加入中國大陸上海迪士尼案例及南京銀杏湖案例（P.130～133）

 （4）嘉義農場個案探討休閒農場之經營管理（P.163～171）。

 （5）國立海洋生物博物館探討博物館之經營管理（P.192～204）。

 （6）泰雅渡假村個案探討溫泉遊憩區之經營管理（P.228～236）。

 （7）尖山埤江南渡假村探討休閒渡假村之經營管理（P.251～264）。

 （8）墾丁凱撒大飯店探討休閒旅館客房之經營管理（P.356～362）。

 （9）休閒渡假村經營管理實務探討（P.391～392）。

架構

網路與資訊通訊技術成熟發展，邁向智慧型旅館成爲未來觀光旅館業競爭優勢與永續經營之路；科技的瞬息萬變，對觀光旅館業帶來很大的衝擊，包括網路線上訂房（O2O）與顧客關係（CRM）忠誠度管理。觀光旅館業者將要更智慧的進行溝通、用不同的語言溝通來吸引顧客。過去觀光旅館業界關注的是政策如何支持產業發展，現在則是要旅論技術與科技對觀光旅館產業的衝擊，如何更貼近消費者與顧客資料，要重新思考科技資訊平台，運用資料庫與顧客對話。

爲因應全球化趨勢以與國際接軌，交通部觀光局於 2009 年 2 月針對觀光旅館開始實施「星級評鑑制度」，取消過去「國際觀光旅館」、「一般觀光旅館」、「一般旅館」與民宿之分類，完全改以星級區分，鑒於歐美先進國家及中國大陸已相繼辦理旅館評鑑，交通部觀光局希望藉由星級旅館評鑑後，能提昇臺灣旅館產業整體服品質，以利國內外消費者旅客依照休閒旅遊預算及尋求選擇所需住宿觀光旅館之依據。

學習重點

條列各章的重點，以便讀者
對本章有概略的了解

學習重點

- 觀光旅館業經營管理趨勢
- 臺灣之旅館線上訂房管理
- 智慧型旅館業之管理範疇
- 星級旅館評鑑制度與現況
- 觀光旅館業類別與分類
- 觀光旅館業之組織架構
- 觀光旅館業之營運管理

&MERID

名詞解釋

針對休閒產業的專
有名詞加以解釋，
有助讀者理解

報，提出意見並裁決執行方案。
重實際營運情況，得要求人力資源部
門主管研商人力因應調整方案，以
用人力，避免人力閒置與不足情形。
理）
成督導營控部門人員出勤合理化。
單部門人力效能，依營運編成提升部
用彈性，抑減費用之增加。

名詞解釋

營運編成

人力資源運用需要配合營業特性，和營運策略去作調度與安排就是「營運編成」的概念

（3）自我管理：職場倫理、紀律要求，服務空檔時的時間管理（例如賣場沒客人時，利用空檔整理環境、補充架上的商品或處理文書事務等）、個人與團隊的關係等。

（4）情緒與壓力管理：主題樂園是高情緒勞務的產業，管理情緒是每一個員工必須學會的功課，從了解不好的情緒和壓力源產生的原因，到面對自己的情緒，到排除不好的情緒和壓力源，到轉換並掌控其不好的情緒或壓力源，才是健康的情緒和壓力管理法則。

（5）其他：遊客抱怨處理、危機處理、急難救護。

觀光遊樂業是高情緒服務產業，服務人員與遊客互動頻繁，服務人員的人格特[質、情緒管理、服務態度、服務技能
]專業知識、反應度與彈性，深深影
[響服務品質的好壞，也是維繫顧客關
]的關鍵因素之一。因此必須重視培
[育情緒勞務的專業素養、訓練情緒勞
]的效率品質，教育情緒勞務的應針
則、把員工教育變成資產而非負擔。

知識小視窗

觀光遊樂業成功三大關鍵
以創意來「創造、創作、創業」，
找對人，才能做對事。
如慶行銷與事件行銷。

知識小視窗

補充休閒產業的相關知識，
以便讀者瞭解與學習

（二）全球航空聯盟拓航網，縮短旅遊空間的距離

航空公司加入聯盟資源共用，拓展航網，天合聯盟（Skyteam）2013 年推出大中華攜手飛的服務，形塑「兩岸一日生活圈」的新概念，越來越便捷的交通網，有利提升觀光旅遊的方便性。

低成本航空公司（Low Cost Airline / Carrier、No Frill Airline 或 Budget Airline，簡稱 LCC），又稱爲廉價航空公司（簡稱廉航）或低價航空公司，指的是將營運成本控制得比一般航空公司較低的航空公司型態。飛行行程路線以中短程爲主，多爲鄰近地區。

新視野趨勢

探討休閒產業的新趨勢，協助讀
者掌握新資訊

表2-3　臺灣主題樂園2018年暑假活動方案一覽表

園區名稱	活動主題	活動內容
雲仙樂園	蛙Wow！Fun暑假	【一日遊優惠專案】 1. 親子本：（山溪原美食套餐or原民屋蓋飯）只要538元（原價649元）（含：空中纜車+射箭*1+彈弓*1+划船*1） 2. 樂遊園區389元（原價500元）（含車+射箭*1+弩箭*1+划船*1） 3. 空中纜車+茶點套素（下午茶or特餐）！369元（原價430元）
野柳海洋世界	夏日清涼樂海洋！	1. 夏季特別節目—水上芭蕾熱情公演！ 2. 海洋劇院歡樂親子手作活動
小人國主題樂園	水陸雙享，一票玩到底	1. 小人國歡樂35週年一次給您水陸雙享玩到底。 2. 暑假499元。3～未滿6歲399元。
六福村主題遊樂園	部落狂歡慶典．日水戰夜奇幻	1. 六福村主題遊樂園提供全民599元優惠 2. 六福水樂園提供全民冰凍價399元，同行合購價599元。 3. 六福水陸雙樂園799元。

主題遊樂園的經營型態，除了土地、資金、人資管理及設備等必需的條件之外，是否能夠吸引遊客前往的「集客力」更是成功與否的關鍵。設施完善的樂園，必須有多樣化的休閒產品及提供消費者相關之服務功能，像是餐飲、住宿、交通、育樂等。主題樂園具有下列幾項特性：

圖4-1　觀光遊樂業產業結構圖

圖表

重要資料或理論以圖或表呈現，以便讀者有效理解相關重點

為因應社會各界對觀光遊憩及休閒旅遊的需求並落實對自然保育的觀念與行動，以觀光遊樂業之環境教育認證籌備團隊，計畫成立「探索自然園區」，以現有自然資源建置一個高水準及高品質的環境教育場域，藉此提升遊客之遊憩體驗，進而達成教育、研究、保育、文化、遊憩的目的（圖3-6）。

圖3-6　環境教育認證籌備團隊以露營區自然資源發展環境教育解說，引導學員與動植物接觸、體驗自然。

版面

文中穿插大量圖片，以提高讀者的學習興趣

圖3-7　在環境教育籌備團隊的帶領下學員與大自然一起玩探索，體驗自然。

（一）環境教育認證籌備團隊以現有園區自然資源發展出環境教育解說的活動方案

1. 擁抱水土小偵探：瞭解水土保持的重要性、認識水土保持植栽與相關設施。
2. 奔跑吧！山林野孩子：體驗自然、植物觀察、認識附生植物。
3. 與大自然一起「森」呼吸：體驗自然、植物觀察。

7. 網路虛擬化：臺灣有許多業者在網路上開設網站，或加入官方觀光網站，讓消費者只要一上網就可以接收休閒活動訊息，也可在網站上查詢渡假中心之現場概況，讓消費者先了解該渡假中心有好玩或特殊之處，但將能為渡假中心規模及休閒設施運用網路虛擬實境的方式事先導引遊覽一番，或者更能吸引更多消費者，擴大顧客層面。

8-3　經營管理個案探討—尖山埤江南渡假村

於2003年開幕的「尖山埤江南渡假村」，2012年7月因蘇拉風來襲，將引以為傲的江南山水的水庫放空，之後重面臨整整13個月的無水窘境，極緻的旅館住宿二日遊退房潮以及一日遊客減少而退，經營團隊到底要如何面對與解決？此外，江南渡假村自開幕起入園人數從每年30萬人次高峰後，隨著產品新鮮感衰退，以及密報全球的經濟不景氣、觀光環境競爭白熱化的影響，遊客人次速年衰退，面對產品生命週期下滑、整體環境不佳，有何接寬起敏之創新良策？本節就以江南渡假村為個案，探討休閒渡假村如何面對生存困境下的因應策略。

個案

藉由臺灣休閒產業的案例，讓讀者了解經營管理的實際運作

經濟產業，面對消費者喜歡嚐鮮的消費習性及娛樂體驗的接觸經驗，對娛樂商品與品質要求相對提升，所以「以創意創新娛樂價值」、「價值戰勝價格」，以創意創造產品生命週期與創新動能的不二法則。

問題與討論

1. 休閒事業的人力資源在前檯和後檯管理上各有何重點？
2. 何謂營運遍成概念？請以休閒事業營運管理的人力資源運用說明。
3. 何謂休閒事業服務行銷？請分別說明之。
4. 何謂平衡計分卡的創新概念？以休閒事業組織為例說明。
5. 請舉一個體驗行銷的案例，並說明內涵為何？

問題與討論

讓讀者藉由問題與討論的題目複習學習過的觀念與理論

目錄

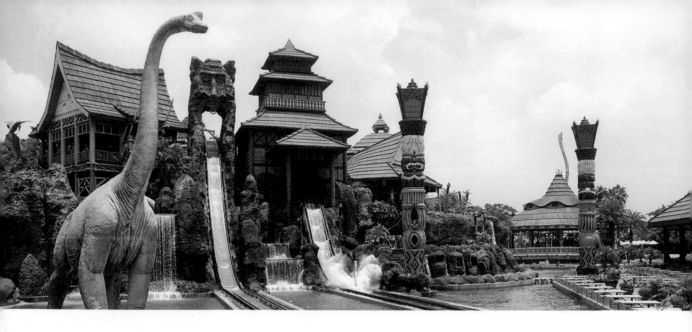

目錄

第 1 章
緒論

　　觀光旅遊產業是 21 世紀的明星產業，隨著海陸空交通的便利性、廉價航空的親民價格、地球村國際關係日趨親近、出入境申請流程的簡化、生活型態的轉變等，休閒遊樂活動已是生活不可或缺的部分。世界觀光組織評估全球觀光旅遊，預測 2020 年全球旅遊人口將達 14 億人次，2030 年全球旅遊人口將達 18 億人次。

　　在全球旅遊市場發展趨勢下，交通部觀光局施展全方位策略提升臺灣觀光價值，提振國際觀光競爭力，作為 21 世紀產業金礦的休閒產業，在經營管理上將如何面對？本書將從國際觀點看臺灣休閒產業，導入創新觀念與最新趨勢：

1. 導入全球綠色概念包括綠色行銷、綠建築、環保旅館。
2. 人力資源導入營運編成觀念；策略行銷導入平衡計分卡關鍵績效指標概念。
3. 觀光遊樂業導入環境教育場域認證制度；觀光旅館業導入星級旅館評鑑制度。
4. 輔以臺灣休閒產業業界實際個案，探討經營管理之實務。

　　面對全球性的未來龐大觀光旅遊商機，您準備好了嗎？

- **21** 世紀休閒產業是體驗經濟產業
- 旅遊發展之趨勢與休閒產業狀況
- 交通部觀光局 **2018** 年之施政重點
- 休閒事業之產業特性與發展趨勢
- 本書探討的休閒事業範疇
- 休閒事業的服務行銷特性

1-1　旅遊發展之趨勢與休閒產業現況

世界觀光組織研究結果顯示 1995 ～ 2020 年世界國際旅遊市場年均增加率（4.3%），最顯著發展為遠程旅遊的增加，洲際旅遊市場之年均增加率（5.4%）。影響世界旅遊市場發展的因素為經濟、科學技術、政治、人口、全球一體化、地方化、社會和環境意識、生存和工作環境、服務經濟轉為體驗經濟、市場營銷等，造成觀光旅遊市場和旅遊造訪者的需求多元化。

交通部觀光局（2019）統計 2018 年來臺旅客累計 1,106 萬 6,707 人次，與 2017 年同期相較，增加 32 萬 7,106 人次，成長 3.05%。2018 年國人出國計 1,664 萬 4,684 人次，較 2017 年同期成長 6.32%。而 2017 年國人國民旅遊比率 91.0%，平均每人旅遊次數 8.70 次，平均停留天數 1.49 天，國民旅遊總費用新臺幣 4,021 億元；國人從事出國旅遊的比率 32.5%，國人出國總人次（含未滿 12 歲國民）15,654,579 人次，平均每人（含未滿 12 歲國民）出國次數 0.66 次，平均停留夜數 7.97 夜，出國旅遊消費總支出新臺幣 7,489 億元。

一、旅遊發展趨勢

近年來全球的觀光發展大致呈現三大趨勢，即新興觀光據點的不斷竄起、觀光產品的多樣化，以及觀光據點競爭白熱化。觀光活動更呈現多元豐富的風貌，觀光旅遊不再侷限於夏季，觀光活動可以是文化的、宗教的、冒險的、運動的、商務的等多元型態的結合，國際觀光的目的地亦分散於全球各地，地球村村民的互動藉此益趨頻繁熱絡，多元文化的交流自此形成。亞太地區逐漸成為全球旅遊之重心，而臺灣乃地球村一員，面對新世紀的到來，除以經濟與全球互動共生外，「觀光」亦將成為臺灣與世界接軌的重要產業之一。旅遊發展趨勢整理如下：

（一）廉價航空亞太地區滲透率持續攀升

廉價航空（Low-cost Carrier, LCC）提供短程飛航，提供基本服務大大減少成本支出，以便宜機票獲得旅客喜愛（圖 1-1）。目前 LCC 在歐美的運載人次已超越傳統航空，而近年來 LCC 積極佈局亞太市場，波音公司預測 2032 年亞太地區的 LCC 市佔率將由目前的 10% 成長至 20%。

　　針對小資族群及想節省旅費支出的消費群，LCC 親民的價格優勢將在旅遊市場上成為新的趨勢。如亞洲航空（AirAsia，簡稱亞航）、臺灣虎航（Tiger Air Taiwan）、捷星航空（Jetstar Airways）、酷航（Scoot）、樂桃航空（Peach Aviation）、香草航空（Vanilla Air）、Hong Kong Express、維珍藍航空（Virgin）及各家廉價航空都非常熱門（圖 1-2）。

圖1-1　由華航轉投資的臺灣虎航（Tiger Air Taiwan），加入廉航市場。低成本航空的價值就在於提供消費者更多的旅遊選擇。

圖1-2　廉價航空在旅遊市場已成為新趨勢

（二）　全球航空聯盟拓航網，縮短旅遊空間的距離

　　航空公司加入聯盟資源共用，拓展航網，天合聯盟（Skyteam）2013 年推出大中華攜手飛的服務，形塑「兩岸一日生活圈」的新概念，越來越便捷的交通網，有利提升觀光旅遊的方便性。

　　低成本航空公司（Low Cost Airline / Carrier、No Frill Airline 或 Budget Airline，簡稱 LCC），又稱為廉價航空公司（簡稱廉航）或低價航空公司，指的是將營運成本控制得比一般航空公司較低的航空公司型態。飛行行程路線以中短程為主，多為鄰近地區。

（三）亞洲旅客瘋遊輪

根據國際郵輪協會（Cruise Lines International Association, CLIA）預估，2019 年全球遊輪旅客將突破 3 千萬人次，其中亞洲佔比將提高至三分之一，而臺灣在亞洲遊輪旅客數量成長快速，2017 年占比達到 7.6%，居亞洲第二，2018 年的遊輪旅客也突破 120 萬人次。

亞洲郵輪市場占全世界 15%，僅次北美、歐洲市場，年成長率高達 20% 位居全球之冠，主要母港以上海、新加坡、香港、基隆為主，臺灣是亞洲第二大客源市場，占比約 7.6%，僅次中國大陸。2017 年多家國際大型遊輪品牌與臺灣業者合作推出以基隆、高雄、臺中為母港的包船航程，帶動遊輪旅遊風潮（圖 1-3）。

圖1-3　近年郵輪旅遊很夯，非常適合親子家庭旅遊、銀髮族渡假旅遊或同學聚會。

（四）自由行、深度旅遊、主題性運動旅遊夯

隨著網路的普及性、業者網路行銷盛行，自由行背包客、深度旅遊的旅客愈來愈多；另外主題性運動旅遊日趨成熟，路跑、自行車（圖 1-4）等成為旅客新的旅遊元素。

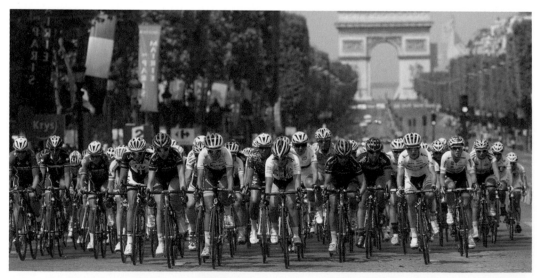

圖1-4　環法單車賽始於1903年，每年夏季7月舉辦。圖為2014年環法賽選手行進在巴黎的香榭麗舍大街上。（圖片來源：環法官網www.letour.fr/us/）

（五）銀髮族、女性族群成為旅遊市場新寵兒

根據世界衛生組織（World Health Organization, WHO）資料顯示，2025 年全球 65 歲以上的銀髮族將達 6.9 億人，成為新的消費勢力；另外現代女性自主性強，懂得享受，也是旅遊市場的新寵兒。

（六）以醫療 + 旅遊的創新服務提供全人關懷的健康旅行新概念

根據世界衛生組織估計至 2020 年，醫療健康照顧與觀光休閒將成為全球前兩大產業，兩者合計將占全世界 GDP（國內生產毛額）之 22%；全球觀光醫療的來臺遊客人數 2008 年從 2,000 人次增加到 4,000 人次，平均每位國際醫療顧客所帶來的產值為傳統觀光客的 4 至 6 倍。行政院統計 2013 年有 23 萬境外人士來臺接受醫療服務，創造新臺幣 136.7 億元產值，不僅相較於 2012 年增加 46.5%，2015 年更將達到 387 億元。

二、總體觀光產業現況

總體觀光產業現況分別從臺灣經濟環境預測、臺灣政策與產業環境、臺灣觀光產業發展趨勢及競爭情形，以及計畫開發之新產品與服務等各面向來說明。

（一）產業概況

1. 臺灣經濟環境

(1) 國際貨幣基金（IMF）公布「世界經濟展望」報告，稱貿易戰、中國經濟趨緩，以及英國脫歐等風險，導致經濟成長動能減弱，預估 2019、2020 年全球 GDP，分別為 3.5%及 3.6%。這是IMF近3個月來第2度下修全球經濟成長，3.5%也是 3 年來最低的數據。

(2) 臺灣經濟研究院預測 2019 年總體經濟，全年經濟成長率為 2.15%，2020 年全年經濟成長率則預估為 2.42%。儘管 2019 年的全球經濟表現恐不如 2018 年，惟減幅有限，不過仍有不確定因素影響國內、外景氣。

(3) 行政院主計總處預測 2019 年經濟成長預測為 2.27%，較 2018 年經濟成長率 2.63%較衰退，主要是考量全球景氣不確定性升高，影響所及，不但衝擊出口，也影響投資及消費。

2. 臺灣政策與產業環境

(1) 觀光局研擬「Tourism 2020－臺灣永續觀光發展方案」、「創新永續，打造在地幸福產業」、「多元開拓，創造觀光附加價值」、「安全安心，落實旅 遊社會責任」為核心目標，透過「開拓多元市場、活絡國民旅遊、輔導產業轉型、發展智慧觀光及推廣體驗觀光」五大行動計畫綱領，持續厚植國旅基礎及開拓國際市場，期能形塑臺灣成為「友善、智慧、體驗」之亞洲重要旅遊目的地。

(2) 2018 年交通部觀光局施政重點

① 開拓多元市場：A. 持續針對東北亞、新南向、歐美長線及大陸等目標市場及客群採分眾、精 準行銷，提高來臺旅客消費力及觀光產業產值。B. 地方攜手開發在地、深度、多元、特色等旅遊產品，搭配四季國際級亮點主軸活動（臺灣燈會、夏至 23.5、自行車節及臺灣好湯－溫泉美食等)，將國際旅客導入地方。

② 活絡國民旅遊：A. 擴大宣傳「臺灣觀光新年曆」，加強城市行銷力度及推動特色觀光活動。B. 持續推動「國民旅遊卡新制」，鼓勵國旅卡店家使用行動支付並擴大支付場域。C. 落實旅遊安全滾動檢討及加強宣導，優化產業管理與旅客教育制度。

③ 輔導產業轉型：A. 引導產業加速品牌化、電商化及服務優化，調整產業結構。B. 檢討鬆綁相關產業管理法令與規範，提升業者經營彈性，協助青年創業及新創入行。C. 持續強化關鍵人才培育，加強稀少語別導遊訓練、考照制度變革及推動導遊結合在地導覽人員新制。

④ 發展智慧觀光：A. 建立觀光大數據資料庫，全面整合觀光產業資訊網路，加強觀光資訊應用及旅客旅遊行為分析，引導產業開發加值應用服務。B. 運用「臺灣好玩卡」改版升級，擴大宣傳與服務面向。C. 持續精進「臺灣好行」、「臺灣觀光」及「借問站」服務品質。D. 建構 TMT（臺灣當代觀光旅遊）論壇及期刊等 e 化交流。

⑤ 推廣體驗觀光：A. 推動「2018 海灣旅遊年」，建構島嶼生態觀光旅遊。B. 執行「跨域亮點 及特色加值計畫」及啓動「海灣山城及觀光營造計畫」籌備作業，積極輔導地方營造特色遊憩亮點。C. 整合行銷部落與客庄特色節慶及民俗活動。D. 執行「重要觀光景點建設中程計畫

（2016 ～ 2019 年）」，打造國家風景區 1 處 1 特色，營造多元族群友善環境。

3. 臺灣觀光產業發展趨勢及競爭情形

(1) 近幾十年間，全球觀光休閒產業蓬勃發展，除對於全球 GDP 之貢獻達 10% 外，全球每 10 份工作中，就有 1 份與觀光產業有關，是全球經濟成長最快的產業之一。觀光休閒產業亦受到全球化、數位化及旅遊自主意識抬頭等因素影響，選擇更多樣化，競爭亦更白熱化。

(2) 來臺旅客市場正處於結構調整階段，包括大陸市場與非大陸市場來臺客，及旅遊模式、旅客特性與偏好之改變等。觀光局續透過同、異業結盟合作模式，借力使力，提升臺灣觀光品牌曝光及知名度；加強開拓東北亞、港澳、新南向等主力客源市場及持續深耕長線市場品牌。

(3) 針對觀光遊樂業未來發展，觀光局「永續發展觀光方案」中指出，面臨觀光活動多樣化及競爭白熱化，內需市場日趨飽和，再受到新興觀光據點（例如休閒農場、觀光工場等）竄起，瓜分旅遊市場的威脅等課題，亟待創造產業附加價值與國際化發展，並檢討法規制度革新、加強跨業合作、拓展新市場等。對此，觀光局積極營造良好觀光投資環境，持續透過優化產業品質及擴大招商等工作重點，輔導業者持續投資大型知名品牌主題樂園來臺灣投資。規劃成立北、中、南、東區策略聯盟，強化觀光遊樂業遊樂園區軟硬體及服務品質，並與周邊相關產合作、共同行銷，積極爭取觀光遊樂業國際旅客遊園。

4. 計畫開發之新產品與服務

(1) 因應分眾客層與愈來愈多免費或低票價休閒活動的旅遊市場趨勢，調整行銷業務組織結構、擴大通路與商品內容，鞏固觀光遊樂業既有客源，並以彈性價格與客製化商品開發新客源。

(2) 重新規劃觀光遊樂業樂園空間及建物，跨界聯盟優化環境，建構多元娛樂休閒場域，開發綠色及銀髮族關懷旅遊商品，擴大既有客層，創造場域經濟效益。

(3) 以區域地方共生為核心，結合週邊熱門景點、地方文化活動，聯合觀光旅行業共創區域觀光價值，提高外籍旅客地區旅遊的意願，及延長國旅在停留的天數，增加觀光旅館業餐宿機會。

(4) 提高觀光旅館業餐飲服務品質，持續研發季節性在地美食與主題性創意料理，增加餐飲獨特性與品牌價值相關營業活動，提高顧客忠誠度與良好關係，積極促進觀光旅館業整體營收。

(5) 整合觀光產業持續開發海外事業據點，建構彈性多元的商業合作模式，積極發展新財務力與品牌力。

三、休閒產業及市場分析

休閒產業市場未來之供需狀況與成長性：

1. 放眼新科技遊樂設備需求，觀光遊樂業主題樂園持續引進 AR、5D 等新型遊樂設施，創造話題並吸引大量人潮。

2. 搶攻銀髮商機，以餐飲、表演節目和貼心服務，客製化量身打造旅遊商品，開創新客源。

3. 臺灣近年積極推動穆斯林友善餐旅（圖1-5），在非伊斯蘭合作組織國家中，臺灣已成為全世界第 7 個穆斯林嚮往旅遊的國家。為響應政府「觀光南向政策」，中國回教協會穆斯林認証，成為觀光旅館業有利國際旅客業務推廣的利基點。

4. 競爭利基在觀光局積極推展臺灣觀光產業，釋出諸多有利方案，來臺旅遊人數逐年增加，累積休閒產業擁有豐富的經營技術（know how）規劃與管理能力及人脈、洞悉開發市場脈動。共同建構競爭利基。塑造休閒產業界優良企業形象與高品牌知名度，滿足與超越顧客期待的優質服務力及不斷超前領先的高創新能力，墊定紮實深厚的顧客品牌忠誠度，發展全方位從地方特色活動、到國際品牌匯集創造出休閒產業獨特的永續經營之路。

圖1-5　交通部觀光局及中國大陸回教協會積極推動「Muslim Friendly（穆斯林友好）」餐廳認證。

休閒產業市場未來之發展遠景之有利與不利因素：

（一）有利因素

臺灣休閒意識深植及週休二日之落實執行，使得觀光休閒產業蓬勃發展，各觀光遊樂業遊樂區及觀光景點人潮增加，有利國旅市場之發展與推動。交通部觀光局「臺灣永續觀光發展方案（2017 ～ 2020 年）」揭示，協助地方打造在地遊憩亮點、包裝特色產品、扶植節慶活動及提升服務品質等，挹注國民旅遊市場能量；另應建立觀光整合平臺，統籌中央與地方業管之觀光資源，以各自發展、統合推廣方式，持續推展跨區、過夜、平日時段旅遊與在地體驗；並結合優質農業、文化創意，藉由觀光新景點，帶動地方產業升級進而創造龐大觀光收益。

（二）不利因素

一例一休新制的實施，影響各產業人力成本的增加，尤其對於觀光服務產業所面臨客源流失和排班的衝擊，員工權益和工作效益間如何取得平衡點，對於勞資雙方而言將是一大考驗與課題。而中國大陸持續限縮來臺灣旅遊政策、陸客訪臺人數持續低迷，東南亞遊客雖有小幅增加，但幅度有限。政府公部門開辦短期遊樂園、季節主題性活動，全臺免門票、低價景點區域及高同質性競爭者陸續加入，嚴重分食臺灣休閒旅遊市場。

（三）因應對策

1. 觀光遊樂業
 (1) 加強開發免門票區餐飲賣場與展覽，增加遊客停留與消費時間；持續引進特色與話題性的新遊具並汰換舊機具，並活化水樂園設施。
 (2) 保證訂單量化控價，穩定學生旅行、公司企業日、里民社團、銀髮團等團體客源，針對不同客層和年齡層團客需求，提供客制化量身訂做服務。
 (3) 依月依季推出限時、限定對象與限量條件的門票優惠活動，搶攻短期商品，增加散客（FIT）來客率。
 (4) 全面強化二次銷售賣店與商品種類，以季節性、主題性市集概念，並透過導購方式，集中且強力搶攻遊客二次消費營收。

2. 觀光旅館業

(1) 鞏固學生團、公司企業基本團體客源，於不同季節針對不同產業別，量身訂做推廣員工旅遊產品；開發團客（GIT）北、中、南各縣市公司企業、里民團體二日遊商品。

(2) 迎合電商線上銷售（O2O）新趨勢，加強與各網站 OTA 合作，並開發全包式套裝行程，吸引散客、家庭客。

(3) 強化餐飲品牌與形象，打造在地美食特色，並推動 HACCP 食安認証。

(4) 推出特色婚禮與動漫主題活動，異業結盟開拓飯店通路與新客源，打造話題強化觀光旅館業品牌形形象價值。

四、觀光旅遊市場分析

2018 年來臺旅客 1,106 萬 6,707 人次，觀光人數佔 759 萬 4,251 人次，佔 68.62%，主要觀光客源為：中國大陸 269 萬 5,615 人次、日本 196 萬 9,151 人次、港澳 165 萬 3,654 人次、韓國 101 萬 9,441 人次、美國 58 萬 0,072 人次、新加坡 42 萬 7,222 人次、馬來西亞 52 萬 6,129 人次、歐洲 35 萬 0,094 人次、紐澳 11 萬 8,903 人次（圖 1-6 ～ 1-7）。

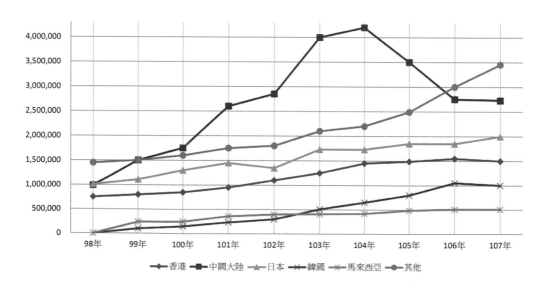

圖1-6　近十年（2009～2018）主要客源來臺旅客總人次變化表

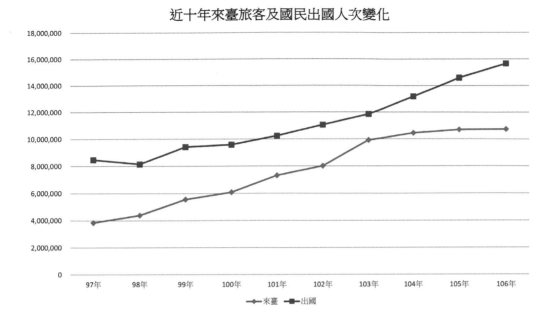

圖1-7　近十年來臺旅客及國民出國人次變化

　　儘管兩岸關係低迷，但 2018 年來臺觀光旅客人次，仍以陸客最多，比重達到 25%，來自新南向各國總合也達 23%，顯示政府推廣有成。其他則為日本占 18%、港澳占 15%、歐美占 10%、南韓為 9%。在消費力部分，東南亞旅客 1 ～ 9 月消費總額為 27.08 億元，僅次於中國大陸旅客的消費總額 30.27 億美元（表 1-1 ～ 1-2）。

表1-1　2016～2018年主要客源來臺目的別成長率表

國別	目的別	2016年度		2017年度		2018年度	
		人數	成長率	人數	成長率	人數	成長率
總計	總人次	10,690,279	2.40%	10,739,601	0.46%	11,066,707	3.05%
	觀光	7,560,753	0.74%	7,648,509	1.16%	7,594,251	-0.71%
	業務	732,968	-3.42%	744,402	1.56%	738,027	-0.86%
日本	總人次	1,895,702	16.50%	1,898,854	0.17%	1,969,151	3.70%
	觀光	1,379,233	16.14%	1,449,246	5.08%	1,439,450	-0.68%
	業務	253,159	-4.20%	257,719	1.80%	252,734	-1.93%
港澳	總人次	1,614,803	6.69%	1,692,063	4.78%	1,653,654	-2.27%
	觀光	1,397,233	6.80%	1,476,008	5.64%	1,432,062	-2.98
	業務	87,032	-0.68%	86,714	-0.37%	85,575	-1.31

（續下頁）

（承上頁）

國別	目的別	2016年度		2017年度		2018年度	
		人數	成長率	人數	成長率	人數	成長率
韓國	總人次	884,397	34.25%	1,054,708	19.26%	1,019,441	-3.34
	觀光	693,224	36.40%	884,271	27.56%	823,620	-6.86
	業務	59,578	1.06%	63,166	6.02%	56,110	-11.17
中國大陸	總人次	3,511,734	-16.07%	2,732,549	-22.19%	2,695,615	-1.35
	觀光	2,845,547	-17.22%	2,093,548	-26.43%	2,045,644	-2.29
	業務	14,982	-11.63%	14,958	-0.16%	15,512	3.70
美國	總人次	523,888	9.27%	561,365	7.15%	580,072	3.33
	觀光	166,044	16.00%	201,170	21.15%	198,761	-1.2
	業務	97,081	-6.34%	98,036	0.98%	99,865	1.87
新加坡	總人次	407,267	3.62%	425,577	4.50%	427,222	0.39
	觀光	292,240	0.71%	321,581	10.04%	314,229	-2.29
	業務	43,378	-5.42%	45,248	4.31%	45,637	0.86
馬來西亞	總人次	474,420	9.95%	528,019	11.30%	526,129	0.36
	觀光	339,710	5.74%	395,198	16.33%	378,371	-4.26
	業務	19,269	-3.92%	20,120	4.42%	21,423	6.48
歐洲	總人次	299,756	9.39%	330,090	10.12%	350,094	6.06
	觀光	98,803	19.57%	117,140	18.56%	123,934	5.8
	業務	80,322	-3.21%	82,627	2.87%	84,914	2.77
紐澳	總人次	96,037	8.00%	105,531	9.89%	118,903	12.67
	觀光	42,224	8.57%	51,365	21.65%	58,337	13.57
	業務	11,175	-3.00%	11,111	-0.57%	11,517	3.65
其他	總人次	982,275	24.47%	1,410,845	43.63%	1,726,426	22.37
	觀光	306,495	63.16%	658,982	115.01%	779,843	18.34
	業務	66,992	-0.04%	64,703	-3.42%	64,740	0.06

*本表來臺「目的別」係入境旅客於入境登記表（A卡）中勾選來臺旅行目的：包含業務、觀光、探親、會議、求學、展覽、醫療、其他等後，由內政部移民署統計而得。

資料來源：2018年觀光統計年報、來臺旅客消費及動向調查、國人旅遊狀況調查（2018）

表1-2　近五年出入境旅客與外匯收入情形

	出境旅客人數	成長率	觀光外匯收入	入境旅客人數	成長率	出國旅遊總支出
2018	16,644,684	6.32%	尚未公布	11,066,707	3.05%	尚未公布
2017	15,654,579	7.30%	123.15 億美元 （3749 億臺幣）	10,739,601	0.45%	245.66 億美元 （7489 億臺幣）
2016	14,588,923	10.66%	133.74 億美元 （4322 億臺幣）	10,690,279	2.40%	223.46 億美元 （7216 億臺幣）
2015	13,182,976	11.30%	133.88 億美元 （4589 億臺幣）	10,439,785	5.34%	209.18 億美元 （6642 億臺幣）
2014	11,844,635	7.16%	146.15 億美元 （4438 億臺幣）	9,910,204	23.6%	198.98 億美元 （6034 億臺幣）

　　2018 年來臺旅客人數突破 1,100 萬人次，在大陸客人數持續衰退的情勢下，來臺旅客人數還是逆勢成長，但比較注意的是臺灣出境旅客人數成長的更多。近幾年的觀光外匯收入與出國旅遊總支出做比較，差距已經從 2014 年的 1,500 多億臺幣（6,034 減 4,438 億臺幣），大幅成長到 2017 年的 3,740 多億元（7,489 減 3,749 億臺幣），貿易出現逆差，觀光產業出現這樣的收支差距。（表 1-2）

　　來臺旅客人數還有成長的同時，臺灣鄰近各國的觀光客人數卻是大幅躍進。2015 年臺灣有 1,044 萬國際旅客，占全世界 5.3%；2017 年有 1,074 萬，但全球成長的環境下佔比只有 3.3%，臺灣在國際觀光版圖的份量比例逐漸減輕，臺灣觀光產業正處在邊緣化的趨勢（表 1-3 ～ 1-7）。

表1-3　2013～2017年臺日韓泰國際旅客人次

2013～2017年臺日韓泰國際旅客人次、觀光外匯收入，及國際佔比								
	臺灣		日本		韓國		泰國	
2017	1074 萬	3.3%	2869 萬	8.9%	1334 萬	4.1%	3538 萬	11%
	123.3 億	3.2%	340.5 億	8.7%	134.3 億	3.4%	574.8 億	14.8%
2016	1069 萬	3.5%	2404 萬	7.8%	1724 萬	5.6%	3259 萬	10.6%
	133.8 億	3.6%	368 億	8.4%	173.3 億	4.7%	487.9 億	13.6%
2015	1044 萬	5.3%	1974 萬	7.1%	1323 萬	4.7%	2988 萬	10.7%
	144.1 億	3.4%	249.8 億	6.0%	152.9 億	3.7%	445.5 億	10.7%

（續下頁）

<div align="center">（承上頁）</div>

2014	991 萬	3.9%	1341 萬	5.1%	1420 萬	5.4%	2481 萬	9.4%
	146.1 億	3.8%	188.5 億	5.0%	178.4 億	4.8%	384.2 億	10.2%
2013	801 萬	3.2%	1036 萬	4.2%	1218 萬	4.9%	2655 萬	10.7%
	123.2 億	3.5%	151.3 億	4.2%	146.3 億	4.0%	417.8 億	11.7%

資料來源：世界旅遊組織（UNWTO, 2018）

表1-4　來臺旅客居住地

排名	國家 / 地區	2018年人數	2017年人數	增減人數	增減百分比
1	大陸	2,695,615	2.732,549	-36,934	-1.35
2	日本	1,969,151	1,898,854	+70,297	+3.70
3	香港及澳門	1,653,654	1,692,063	-38,409	-2.27
4	韓國	1,019,441	1,054,708	-35,267	-3.34
5	美國	580,072	561,365	+18,707	+3.33
6	馬來西亞	526,129	528,019	-1,890	-0.36
7	越南	490,774	383,329	+107,445	+28.03
8	新加坡	427,222	425,577	+1,645	+0.39
9	菲律賓	419,105	290,784	+128,321	+44.13
10	泰國	320,008	292,534	+27,474	+9.39

資料來源：交通部觀光局（2019）

表1-5　大陸人員來臺目的統計表　　　　　　　　　　　　　　　　　單位：人

年度	合計	業務	觀光	探親	會議	求學	展覽	醫療	其他
2012	2,586,428	49,185	2,019,757	58,052	3,707	3,366	3,392	55,740	393,229
2013	2,874,702	46,560	2,263,635	59,148	2,824	6,644	3,292	95,778	396,821
2014	3,987,152	20,470	3,393,346	63,636	797	11,906	135	55,534	441,328
2015	4,184,102	16,953	3,437,425	69,326	995	19,064	102	60,504	579,733
2016	3,511,734	14,982	2,845,547	67,584	704	25,191	89	30,713	526,924
2017	2,732,549	14,958	2,093,548	62,107	667	28,672	75	22,724	509,798
2018	2,695,615	15,512	2,045,644	58,485	560	28,984	69	24,957	521,404

資料來源：交通部觀光局（2019），本書整理

表1-6　近三年陸客來臺增減情形

陸客來臺	人次數	上年同期	與上年同期增減人數	與上年同期增減率(%)
2016	3,511,734	4,184,102	-672,368	-16.07%
2017	2,732,549	3,511734	-779,185	-22.19%
2018	2,695,615	2,732,549	-26,934	-0.99%

資料來源:觀光局資料來源：交通部觀光局（2019），本書整理

表1-7　大陸地區人民來臺（各類交流）人數統計表

項目 年 （月）	健檢 醫美	專業 交流	商務 交流	觀光 合計	一類	三類	個人旅遊	小三通	各類 合計
	計	計	計	計	計	計	計	計	計
106.10	2,352	7,346	6,815	197,587	75,762	6,463	115,362	29,752	243,852
106.11	2,022	11,350	7,183	174,616	92,225	6,786	75,605	31,525	226,696
106.12	1,924	9,974	7,172	181,555	82,828	11,527	87,200	28,390	229,015
107.1	1,464	4,746	7,462	170,711	80,338	6,046	84,327	17,515	201,898
107.2	2,049	12,526	4,018	213,480	76,387	4,897	132,196	20,056	252,129
107.3	2,012	4,798	7,145	135,716	58,536	7,982	69,198	20,737	170,408
107.4	1,376	5,899	6,578	163,665	74,599	6,567	82,499	27,918	205,436
107.5	1,229	8,880	7,082	131,242	58,623	7,223	65,396	25,859	174,292
107.6	1,201	9,672	7,857	134,314	51,651	7,310	75,353	22,585	175,629
107.7	1,857	11,546	6,696	156,052	58,473	6,621	90,958	24,229	200,380
107.8	1,607	8,882	6,672	178,641	68,386	8,011	102,244	34,911	230,713
107.9	1,642	16,950	7,465	145,090	48,180	6,510	90,400	21,974	193,121
107.10	2,055	7,273	7,593	173,034	57,872	7,138	108,024	32,855	222,810
107.11	1,645	4,163	7,364	147,831	62,876	7,268	77,687	29,265	190,268
107.12	2,637	9,895	7,750	161,158	54,490	12,248	94,420	32,772	214,212
108.1	1,568	4,097	7,550	174,678	65,530	6,402	102,746	25,737	213,630
108.2	1,430	10,661	4,489	207,325	71,944	5,344	130,037	26,222	250,127
2月增減數	(619)	(1,865)	471	(6,155)	(4,443)	447	(2,159)	6,166	(2,002)
成長率	-30.21%	-14.89%	11.72%	-2.88%	-5.82%	9.13%	-1.63%	30.73%	-0.79%

（續下頁）

（承上頁）

1-2 月累計	(515)	(2,514)	559	(2,188)	(19,251)	803	16,260	14,388	9,730
平均成長率	-14.66%	-14.56%	4.87%	-0.57%	-12.28%	7.34%	7.51%	38.30%	2.14%

資料來源：內政部移民署，本書整理

（一）兩岸空運發展

推動兩岸直航，於 2008 年 7 月 4 日實施週末包機，同年 12 月 15 日起實施平日包機及海運直航，並於 2009 年 8 月 31 日轉爲定期航班。2013 年兩岸航空主管部門陸續達成增加航點、航班共識，定期客運班次由雙方合計每週 558 班增爲 828 班，各方每週 270 班。另不定期旅遊包機額度由各方每月 20 班增爲 30 班；季節性旅遊包機實施期間爲每年 3 月至 11 月，額度維持每月 20 班，另新增臺中爲季節性旅遊包機航點。新增嘉義爲定期航班客運航點與新增臺中爲季節性旅遊包機航點，對於陸客到中部地區旅遊會有正向成長。

（二）陸客自由行

大陸文化和旅遊部（2019）數據顯示，2018 年大陸公民出境旅遊人數 1 億 4972 萬人次，較 2017 年成長 14.7%，繼續是全世界最大的出境旅遊國。大陸出境旅遊人次快速成長，但來臺人數已是 6 年來新低；較特別的是陸客出境遊來到臺灣的比重越來越低，從 2010 年的 2.8%，一度成長到 2014 年的 3.7%，然後開始下滑，2017 年爲 2%，2018 年下跌到 1.79%。

根據觀光局（2019）統計，臺灣自 2008 年起開放陸客來臺，每年陸客來臺觀光人次連年增加，2012 年來臺觀光陸客約 258.6 萬人次，2015 年達高峰有 418 萬人次來觀光。但是自 2016 年政黨輪替後開始下滑，2016 年陸客來臺觀光人次減少到 284.5 萬人次，2017 年更大幅減少到 273.2 萬人次，比 2016 年負成長 22.19%，2018 年 269.5 萬人次，比 2017 年負成長 1.35%（圖 1-8）。

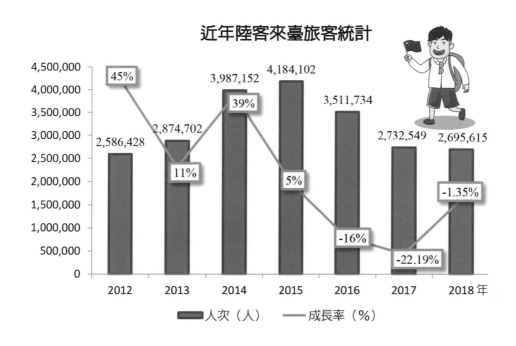

近年陸客來臺旅客統計

圖1-8　近年陸客來臺旅客統計

反觀臺人赴陸觀光人次卻逐年增加，2012 年約 313.9 萬人次，2015 年與陸客來臺人次約 340.3 萬人次。但 2016 年就出現死亡交叉，大幅超過陸客來臺人次，共 368.5 萬人次，差距約 84 萬人次。2017 年差距又更擴大，臺人赴陸約 392.8 萬人次，觀光逆差增加到 183.5 萬人次。不只陸客人數大幅驟降外，來臺旅遊型態也與以往相差很多。臺灣旅行公會全國聯合會（2019）陸客團比例逐漸降低，現陸人都以自由行為主，且過去因跟團多在臺停留 8 天 7 夜，現在自由行旅客多僅玩 4 天 3 夜，受限於交通問題，只好在北部也導致中南部觀光產業加速衰敗。陸客來臺人次下滑與大陸實施旅遊法、禁奢令等都有影響，且雖然陸客團減少，但自由行人次卻穩定成長，2014 年陸客來臺自由行人數突破 100 萬人次，近幾年都穩定維持在 100 多萬人次，2018 年更首度超越陸團來臺人數，達 105 萬人次。

（三）2017 年外國旅客遊臺十大喜歡景點

2017 年外國觀光客最喜歡的十大景點排名，第一是墾丁國家公園，喜歡率為 31.62%；第二是日月潭，比率 30.85%；第三是太魯閣的天祥有 28.35% 的喜歡比，接著是 27.40% 的九份，以及 23.39% 的阿里山，依序為野柳、平溪、淡水、故宮博物院、西門町（圖 1-9）。

2017 年外國旅客　前十大喜歡景點

名次	景點	喜歡率（%）
1	墾丁國家公園	31.62
2	日月潭	30.85
3	太魯閣・天祥	28.35
4	九份	27.40
5	阿里山	23.39
6	野柳	22.35
7	平溪	21.96
8	淡水	18.94
9	故宮博物院	16.88
10	西門町	11.63

圖1-9　2017 年外國旅客遊臺十大喜歡景點　　資料來源：觀光局（2018）

墾丁擁有珍貴的海岸線、珊瑚礁等天然資源，對許多外國旅客是很大誘因，不僅深受外籍遊客喜愛，來臺自由行的大陸遊客也驚嘆墾丁之美。2015 年墾丁的遊客數達到 808 萬人，2016 年減少到 583 萬人；居第二的南投日月潭，2015 年遊客數為 452 萬人，2016 年減少到 373 萬人 (圖 1-10)。

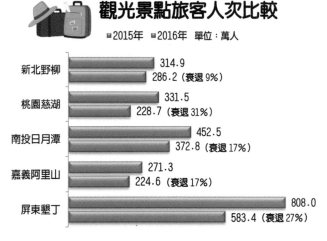

圖1-10　觀光景點旅客人次比較

　　旅遊市場不穩定性高，旅客數量易受政治、經濟、疾病甚至氣候等影響而劇烈波動，觀光產業如何鞏固顧客忠誠度，是經營管理上的一大要點。

　　日本經濟復甦政策「日本再興戰略－ JAPAN is BACK」（2013 年 6 月）中，提出「爭取在 2030 年讓訪日外國遊客人數超過 3,000 萬人」，並在「日本再興戰略 2014 修訂版」（2014 年 6 月）中增加了「2020 年實現 2,000 萬人」的新目標。之後又因為 2015 年訪日遊客數高達 1974 萬人次，已接近 2,000 萬人次，日本政府在 2016 年就把目標調升到 2020 年 4,000 萬人次。在臺灣，工業不容易有大幅成長，臺灣觀光業要達到「進出口平衡」，考量臺灣未來出境人數還會持續成長，臺灣應該可以考慮仿照日本，訂一個觀光目標。

　　觀光政策白皮書 2015 年提出「臺灣觀光的下個 10 年 7 大推動策略」、「10 年 2 千萬觀光客整備計畫」引用世界觀光旅遊委員會預測 2025 年，臺灣觀光生產總額會達到 1 兆 2 千億新臺幣。臺灣並不是沒有 2,000 萬人次國際旅客的條件，臺灣位於東北亞跟東南亞的航空樞紐。以廉航指標的 4 小時航圈，臺灣 4 小時航程涵蓋了全世界三分之一人口，而這些區域剛好也是全球觀光成長最快的地區。

　　臺灣的自然條件優越，短短距離內有山有海有溫泉，尤其島嶼有 269 座 3000 公尺以上的高山，從高山到海底，有豐富多樣的自然面貌。也有多元的文化。由於地理位置和歷史因素，除了原住民與漢人文化，也經歷了葡萄牙、荷蘭與日本文化的洗禮，更因為戰亂的緣故，聚集了中國大陸各地的人民在此定居。近 30 年更因為就業和通婚等因素，東南亞各國的文化也一起交織在這片土地。甚至有人說，最豐富多元的漢文化不在北京，不在上海，而是在臺灣。

1-2　休閒事業之產業特性與發展趨勢

　　「休閒（Leisure）」是指個人在工作或與工作有關之外的自由時間，自由選擇且保持愉悅心情所從事符合社會規範的正面體驗活動。休閒事業的定義則是指一群目標、理想等相似團體與組織的結合體，發展基礎為提供一個優質的市場、產品、服務等，為滿足消費者進行休閒活動時的需求，而提供相關服務之行業，從而獲取商業利益。

一、休閒產業類別

　　休閒事業係屬於複合式的服務業，服務範圍涵括了食、衣、住、行、育、樂，甚至於社交、集會、健康、購物等功能，「配套」的一系列服務商品，凡是提供休閒或遊憩活動相關產品與服務的營利事業，均為休閒事業的行業範疇，換言之包括了娛樂休閒和觀光遊憩事業（圖 1-11）。

1. 娛樂休閒事業如出版業、唱片業、餐飲業、電影院、運動休閒業、網咖、KTV（視唱業）、購物中心、百貨業（零售業）、電子遊戲場、健身房、PUB等。
2. 觀光遊憩事業包括陸海空運輸業、觀光旅館業、民宿、露營中心等旅館業、觀光旅行業、觀光遊樂業、森林遊樂區、海水浴場、休閒農場等。

圖1-11　休閒事業包含娛樂休閒和觀光遊憩等各面向需求

資料來源：旅遊研究所網（2018），圖片來源：pixabay, CC Licensed。

二、休閒事業行銷特性

休閒事業除具備一般服務業之特性外，還具有幾個行銷特性，如佔有性、異質性、易逝性、依賴、不可分割性、無形性。容易受到外部衝擊而產生波動，如季節性造成的波動或因經濟所帶來的改變。尤其氣候因素在短期內供應的改變是非常困難的，觀光旅館業必須將旅館內當期的床位數都銷售；排定的航班行程一定要將所有的機位機會銷售，因此休閒事業要成功需要小心設計策略來刺激需求，延長季節或是提供更適合的價格來提升平均住房率或載客率。休閒事業也是體驗服務的行業，不但高成本、依賴性且容易進入，也受社會衝擊及外部衝擊效應影響。綜觀而言具有以下幾種特性：

（一）消費體驗短暫

消費者對於大部分的休閒體驗，通常較為短暫，例如在餐廳用餐、到影城看電影、進主題樂園玩樂、開車兜風遊風景線景點等，這些接受休閒服務的體驗，大部分只在幾小時或數天之內就完成；若想持續下去，則需要重新花費，才能再次進行體驗。

（二）消費行為情緒化

消費者在休閒事業所營造特定情境場景時，比較容易受到當時在現場的情緒反應，產生一時興起或臨時非理性化地消費行為。乃因服務提供者與服務接受者在同一時間接觸時，由於服務接受者個人感受到刺激，即時引起情緒反應，致使輕易地被挑起消費欲望。

（三）銷售通路多元化

消費者在選購休閒服務產品時，可透過間接或直接銷售管道進行交易活動。消費者可透過間接管道旅遊仲介服務者，例如旅行社所包裝的套裝行程一次購足，又省時地輕易去渡假遊樂；也可直接自行透過電話、傳真、網路等電子服務，與休閒服務提供者，諸如餐廳、觀光旅館業、主題樂園、航空公司等訂席、訂房、訂票交易行為。

（四）異業合作相互依賴

觀光旅遊仲介服務者常結合異業，諸如餐廳、觀光旅館業、觀光遊樂業、航空公司、租車公司、結婚攝影禮服等企業，進行異業合作，掌握銷售通路，提供套裝旅遊活動，供消費者選購。而消費者通常樂意進行交易，促使休閒事業與其他相關企業，傾向聯合行銷活動愈來愈頻繁，也愈多樣化。

（五）產品易被模仿

　　由於休閒事業所設計企劃的產品與服務，易被同業競爭者抄襲或引用，例如不同家的旅行社，所提供的「美西九日遊」套裝行程，除了餐廳、旅館不同家外，其旅遊行程及景點似乎什麼差別。休閒事業屬於第三級產業，囿於其服務產品在銷售過程中的困難度。並且由於休閒事業的產業侷限特性，例如消費者還有親臨旅遊景點前，是無法讓其五官及心靈加以體驗，所以行前要冒選擇服務業者之風險；服務提供者的服務態度及服務品質，無法對消費者打包票。使得休閒事業業者比一般企業，從事行銷活動較不易發揮也較難以掌控。

　　休閒事業與各部門環環相扣，相互配合，缺一不可。若其中一個部門失誤，則會影響到其它部門。因應「國際旅遊發展趨勢」與「休閒事業行銷特性」，休閒產業的組織與營運策略需要秉持創新、創意與 E 化網路行銷，結合人際關係網路與資訊科技網路，進行創新體驗分享與體驗創新再造的行銷服務。如何強化休閒旅遊商品的個性化、差異化與獨特性的規劃與服務以滿足顧客之期望價值；以及建構 E 化的休閒產業組織並利用資訊科技，結合文化、藝術、人文、社會、醫療、休閒與生活以提供創新創意服務，達到人與環境的優質化境地（圖1-12）。

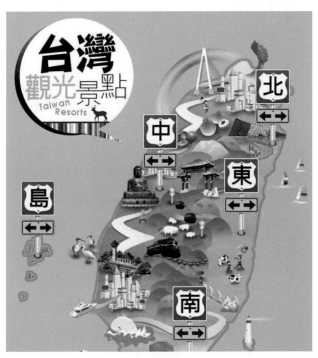

圖1-12　創意與E化網路行銷，結合資訊科技網路，進行創新體驗分享與體驗創新再造的行銷服務

網路族群消費力量更是近年來休閒產業一股強大的網路商機（O2O），消費者將自己的消費經驗和心得分享在網路透過 FB（臉書）、社群粉絲團、Instagram、Twitter（推特）、WeChat（微信）、Weibo（微博）、BBS、私人相簿、Wiki（維基）、Blog（部落格）、論壇、網頁、APP、Yutube 等各管道時，會吸引到相同或不同意見，從族群凝聚、分享、認同到擴散，也形成了口碑效應（圖 1-13）。例如當在部落格上發表一則某遊樂園的體驗心得，一定會影響想要去遊樂園的人心情跟消費；或當在 BBS 版上留言哪家餐廳服務很差時候，就會出現擁護者跟支持者互相比較。就是網路口碑效應的無形力量，也是網路商機中可一夕載舟或一夕覆舟的巨大力量。

相對的休閒旅遊業的網路商機，觀光旅遊產業透過電子商務進行「企業間的交易行為與聯合採購模式」，大幅降低人事與採購成本。利用網路銷售管道建立與客戶直接聯繫的「B2C 網路銷售機制」，可降低銷售成本，旅遊產品進攻網路族市場，網路族可直接選購的直接銷售方法（B2C E-Puechasing 旅客網路下單系統），因比價空間大，公司的企業形象與口碑將是網路族最大的考量。

圖1-13　景點「交通資訊」APP，整合「高快速公路路況」、「臺灣好行」、「交通船時刻表」等交通資訊，讓遊客查詢更方便

新趨勢視窗

B2P (Business to Partner) 企業伙伴網路：觀光旅遊產業可借大型企業在全國連鎖業務員工的豐沛客源，與之建立結盟成企業伙伴，以旅遊顧問（Travel Consultan）之定位提供旅遊相關訊息，並協助該企業員工旅遊之服務。

 ## 1-3　本書探討之休閒事業範疇

　　交通部觀光局白皮書（2001）將臺灣觀光產業分為觀光旅行業、觀光旅館業、觀光遊樂業等。本書所要探討的休閒事業經營管理範疇則以「觀光遊樂業」和「觀光旅館業」兩大部分為主。觀光遊樂業將導入環境教育場域認證制度和觀念；觀光旅館業則導入星級旅館評鑑制度。

　　在上篇「觀光遊樂業」部分，本書將分別介紹主題樂園、休閒農場、博物館、溫泉遊憩區及休閒渡假村的經營管理；下篇觀光旅館業則將介紹環保旅館（綠色旅館）以及觀光旅館業星級旅館評鑑、休閒旅館客房管理以及餐飲管理，並分別以臺灣產業業態個案探討經營管理，期望讀者或學子能從中獲益。

一、觀光遊樂業

　　是指經政府核准經營觀光遊樂設施之營利事業，提供遊客多樣的遊憩體驗。觀光遊樂業的成果可以顯現出休閒產業發展的綜合表現，所以遊樂區業發展的興盛及經營品質的良窳，直接影響遊憩品質及休閒效果。

　　為響應世界綠色潮流趨勢，臺灣於 2011 年 6 月公布實施「環境教育場域及人員認證」制度，以提供環境教育專業服務之具有豐富生態或人文與自然特色之空間、場域、裝置或設備，尊重生命並維護自然生態資源與特色，避免興建不必要之人工裝置、鋪設或設備，並認證具環境自然資源文化保存等專業之環境教育人員。

　　臺灣地區民營遊樂區的發展由 1970 年代大同水上樂園等 5 家，發展至 2014 年共計 24 家，市場導向亦由單一的賣方市場過渡至分眾化多元賣方市場，設立時間多集中於 1980 ～ 1990 年代，主要係因當時經濟大幅成長，國民所得與閒暇時間增多，民眾對休閒遊憩的多樣性需求所致。根據觀光局「1999 年觀光遊樂服務業～遊樂場（區）業調查報告」顯示，73.0% 遊樂園經營者未來三年有投資發展計畫，

而其計畫內容以開發住宿、會議設施為主，占 60.5%；復依行政院「促進東部地區觀光產業發展計畫」遊憩部分，計有 14 處開發區，其中 93% 朝休閒渡假村型態規劃趨勢，顯示遊樂區已朝觀光遊樂業之休閒渡假村開發型態發展（圖 1-14）。

圖1-14　劍湖山主題樂園園內設有王子飯店，朝複合式渡假園區發展

　　觀光遊樂業是一個高度專業化與多元化的產業領域。面對少子化的現象、銀髮族群的商機，迪士尼的模式，值得模仿創新。目前臺灣面臨「五個結構性的挑戰」與「五大不足」，分別是：國際化、科技化、高值化、多元化與品牌化的結構性挑戰，與客源能量不足、國際化不足、創新研發不足、企業化不足與科技化不足。臺灣大型觀光遊樂業，必須透過研發的機制，以挑戰創新極限，出類拔萃的譜出一場全家同樂、老少咸宜的卓越演出。

　　面對未來的臺灣觀光遊樂產業，在二千三百萬人口規模的臺灣內需市場上，觀光遊樂產業面臨各大建設財團等紛紛介入，且政府和國營事業單位也推展多項 BOO 或 BOT、OT 等促進民間參與重大建設專案進入觀光旅遊市場。此外，原有近二百家包括國家公園、國家風景區、森林遊樂區、實驗林場、公民營遊樂區和休閒農場及渡假村等，將形成過度開發供過於求的現象。加上經濟景氣的影響，兩岸關係開放陸客來臺灣、觀光客倍增計畫及加入 WTO 後政府大量輔導休閒農業，都造成觀光遊樂業很大的衝擊，例如休閒農業、民宿觀光工廠的大量設立，造成遊憩資源分散，面對知識化價值導向競爭市場時代，觀光遊樂業者如何迎接國際化轉變的挑戰，配合資訊科技發展，提供物超所值的深度體驗，是業界應面對的課題。

二、觀光旅館業

　　為因應全球化趨勢，以與國際接軌，交通部觀光局於 2009 年 2 月開始實施「星級旅館評鑑制度」，參考美國 AAA 評鑑制度，共有五顆星，一、二星為滿足基本安全和品質，以背包客、學生、年輕族群為主，三、四星則是在基本安全外，還加上設計感，五星旅館則強調高級服務、頂級配備；評鑑對象為領有觀光旅館業營業執照的觀光旅館，和領有旅館業登記證的一般旅館，業者自由報名參加。為鼓勵觀光旅館業業者參與星級旅館評鑑，觀光局提供最高 100 萬元的補助，鼓勵星級旅館營造在地特色，發展創新元素，像是導入在地文創、藝術家作品，結合在地農產品等；三星以下旅館首次加入連鎖品牌可申請加盟金等補助。臺灣旅館總數約 3,300 家，加入觀光局星級評鑑的旅館僅 451 家，占比約一成多，其中六都占超過一半；參與度最高的縣市是高雄市，其次為臺北市；參與度最低的是金門縣、連江縣，分別只有一家，新竹縣只有兩家。

交通部觀光局推行星級評鑑，在陸客團頻繁來臺時，一度衝高至 600 多家，而今僅剩 400 多家，且不斷在減少。觀光旅館業業者擔心在公安消防的硬體設備上，除了原本的稽查外，加入星級評鑑又要重新檢查一次，違規會遭到裁罰，又或者要費心整理維護才能達到評鑑標準，但臺灣觀光旅館業供過於求，投入成本沒有明顯反映在住房率上，導致卻步。臺灣星級旅館協會（2019）依據統計，參與星級評鑑的旅館數一直在減少，除了檢查麻煩又嚴格外，重點是參與的誘因太低，要爭取四、五星，裝潢設備地毯都要更新，且建築物違章檢查、安全衛生檢查每年縣市政府都有一、兩次，參與星級評鑑還要再要求，很容易令業者退卻。不少消費者與其參考官方評鑑，國外訂房網站（OTA, Online Travel Agent）的旅客評比可能更有信度。

本章探討的旅館範疇將以星級旅館評鑑實施後之觀光旅館業為主。依觀光局（2019）統計，截至 2018 年底臺灣地區觀光旅館家數及房間數統計有 128 家旅館，其中國際觀光旅館 80 家，一般觀光旅館 48 家，總房間數 29,722 間。觀光局統計資料顯示 2014 年臺灣地區觀光旅館共計 114 家，房間數為 26,724 間，從 2014 年到 2018 年底，臺灣有 14 家觀光飯店興建完成，釋出房間數達 2,998 間；根據觀光局最新資料，2018 至 2022 年，籌設中的國際觀光旅館預計有 33 間，將再新增 8,550 間房間。

現今旅館業已經供過於求，使市場呈現留強汰弱的趨勢，雖然大陸限制來臺的團體額度，但陸客的自由行人潮與以往相比反而比較多，相對東南亞旅客也是持續成長，因此，政府及業者應當互助共創觀光商機。全球規模最大的萬豪國際集團（Marriott International），目前萬豪國際集團旗下在臺已有據點的旅館飯店品牌包括：萬豪酒店（Marriott Hotels）、萬怡酒店（Courtyard Hotels）、W 飯店（W Hotel）、艾美酒店（Le MERIDIEN）、喜來登飯店（Sheraton）、威斯汀酒店（Westin）、福朋飯店（Four Points）及雅樂軒（Aloft Hotels）等共 10 個品牌，臺灣已有 19 家開發或興建中的旅館飯店，已與萬豪國際集團簽訂合作開發、加盟或經營管理合約，這些旅館飯店將在 2022 年前陸續開幕營運。

　　此外，旗下擁有 12 個旅館飯店與酒店式公寓品牌的洲際酒店集團（InterContinental Hotels Group），預期在臺由洲際酒店集團全權經營酒店將達 13 間，在 2020 年前陸續開幕後將掛上洲際酒店集團旗下飯店品牌。根據世界觀光組織（UNWTO, 2018）公布的「2017 年跨國旅遊觀光人次」調查，2017 年國際遊客人數達 13.22 億元，比 2016 年成長 7%，是全球旅遊業近 7 年來最美好的一年。但反觀臺灣，據觀光旅館公會（2018）統計，臺灣 2017 年觀光旅館總營收 589.3 億元，雖然較 2016 年度增加 1280 萬元，但對業者來說，一例一休增加營業成本，收入未見具體增加。若從單項收入分析，客房營收為 256.1 億元，較 2016 年減少 9,427 萬元；平均房價為 3,771 元，較 2016 年也減少了 56%；平均住房率 64.84%，下降 1.55%。

（一）國際觀光旅館陸續開幕

　　例如位於臺北市信義計畫區，由統一集團投資新臺幣 15 億元的國際觀光旅館臺北 W 飯店，委託喜達屋集團旗下 W 酒店集團管理於 2011 年初開幕。其他案例如 2010 年有北投日勝生加賀屋完工、2011 年有臺北寒舍艾美酒店（Le Meridien）、2012 年來自日本大倉久和加入中山北路商圈、2014 年東方文華酒店（Mandarin Oriental）（圖 1-15）開幕，以及籌備中的喜來登宜蘭渡假酒店（Sheraton）、宜華國際觀光旅館（Marriot）與臺中洲際酒店等高水準的國際連鎖飯店集團。

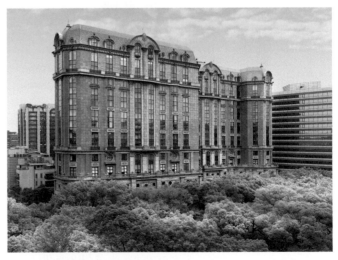

圖1-15　臺北東方文華酒店為國內第一家超六星的頂級奢華酒店，於2014 年開幕

（二）平價商旅投資風潮興起

　　由於來臺灣旅客大幅增加，帶動新一波的平價旅館投資風潮，特別是將許多舊辦公大樓進行改裝，以收取豐厚的租金。例如上市公司萬企出租大樓給晶華酒店經營捷絲旅平價旅館，臺北市襄陽路的花旗大樓也變身為「臺北樂客商旅」，位於民權東路、中山北路口的上海商銀大樓也將成為「柯達大飯店」。

　　在觀察觀光旅館業營運績效時，已售客房平均房價（Average Daily Rate）和平均入住率（Occupancy）是兩大關鍵績效指標，2017 年各地區觀光旅館入住率，總體市場以 64.83% 為平均，臺北以 73.23% 位居第一，若各地區變，則以花蓮的 -6.4% 減幅最大。

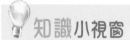

知識小視窗

已售客房平均房價的計算方式為：
客房收入÷ 實際售出客房數量。

平均入住率則是：
實際售出客房數量÷ 可售房數量。

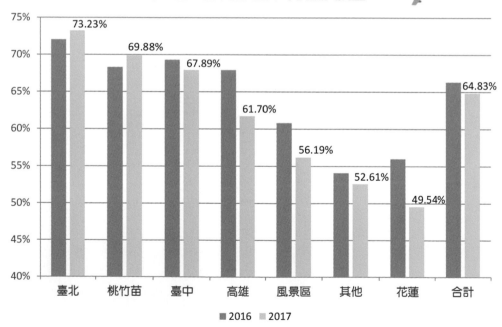

圖1-16　近年台灣各地區觀光旅館入住率比較資料來源：臺灣旅宿網（2018）

平均房價的部分則逐漸趨於 M 型化，由於共享經濟觀念盛行，Airbnb 等平價商旅住宿崛起，許多旅館被迫降價以提高性價比和競爭力，另一方面鎖定頂級客戶層的高級飯店則逆向操作，由於客群的不同以近萬元的奢華房型將市場房價差距拉大。

三、觀光旅行業

截至 2018 年 8 月，臺灣上市櫃的觀光旅行業總共有五家，分別為雄獅（2731-TW）、鳳凰（5706-TW）、燦星旅（2719-TW）、易飛網（2734-TW）和五福（2745-TW）。觀光旅行業旅行社營業收入大致可分為三類：團費收入、國外散客（FIT, Foreign Independent Tourist）收入和其他收入。團費收入為最大宗，觀察上述觀光旅行業的財報，通常會占整體營收九成以上，但電商起家的易遊網旅行社較為特殊，訂票和訂房收入比例偏高。國外散客（FIT）收入是針對非參團的消費者，依照特別的要求和興趣去安排行程所收取的費用，而其它收入主要來自手續費、票務買賣等。

市占率第一名的雄獅旅行社，2017 年的團費收入為 258 億元，年增 23.26%，此外郵輪業務的潛力也不容小覷。從前郵輪只被視為運輸載具，旅客在選擇跨國交通工具時，也普遍偏好較有效率的飛機，然而隨著市場潮流的改變，臺灣搭乘郵輪出國度假的人數在 2012 年開始大幅增加，根據國際郵輪協會（2017）亞洲地區調查報告，臺灣四年之間乘客數從 10 萬人次成長到 2016 年的 23 萬人次，平均每年成長 22%。

觀光旅行業的營業成本主要是票務、住宿訂房等旅遊元件的採購，而毛利率在這幾年的觀察普遍平均是在 13% 左右，值得注意的是，造成上述情形最主要的原因是線上旅行社（OTA）的削價競爭，將業務線上化的網路旅行社，不僅可以減少門市的管銷費用，主攻自由行旅客的策略也使得產品設計人員需求低，得以降低營業成本的優勢，能夠低價販售機票、飯店等旅遊元件，使得傳統旅行社受到威脅，只得被迫跟進，造成觀光旅行業的毛利率下滑。

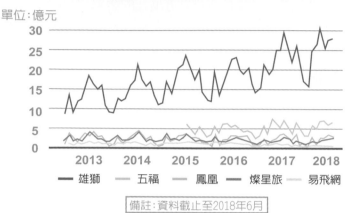

圖1-17　上市櫃旅行社近年營收比較

資料來源：雄獅年報、雄獅財報（2018）

　　隨著經濟發展帶動全球生活水平，有機會刺激觀光旅行業旅遊相關產業的發展，然而位於產業鏈中游的旅行社正面臨下述難題：首先整體產業的去中間化，大眾在規劃旅遊行程時較能獨立自主，使得觀光旅行業的傳統團遊業務受到衝擊。再來旅行社的垂直整合能力有限，自行買下航空公司或是觀光旅館的可能性不高，因此旅遊元件的採購價無法壓低，造成旅行社的整體淨利率降低。最重要的是，一個完整穩固的企業體應包含三大部門：研發、製造、銷售，而觀光旅行業以創意設計、包裝旅遊元件，並透過多通路進行產品銷售的營運形態為主，產品差異化不大，顧客對於價格敏感度高，容易牽動旅行社的運作。

　　總體而言，觀光旅行業因應趨勢不斷地開拓新商機，適應產業模式的改變，順利的緩步拉高營收，然而受制於觀光旅行業的營運方式，扣除費用後的整體獲利能力依舊不高。在逐步將品牌形象從傳統旅遊導向休閒生活時，未來能否再提高平均淨利率，是值得關注的。

四、中國大陸旅遊景區標誌等級的劃分與評定

中國大陸根據《旅遊景區品質等級評定管理辦法》和《旅遊景區品質等級的劃分與評定》國家標準（GB/T17775-2003）的相關規定制定本細則。本細則共分為三個部分：

1. 細則一：服務品質與環境品質評分細則

 (1) 本細則共計 1000 分，共分為8個大項，各大項分值為：旅遊交通 130 分；遊覽 235 分；旅遊安全 80 分；衛生 140 分；郵電服務 20 分；旅遊購物 50 分；綜合管理 200 分；資源和環境的保護 145 分。

 (2) 5A 級旅遊景區需達到 950 分，4A 級旅遊景區需達到 850 分，3A 級旅遊景區需達到 750 分，2A 級旅遊景區需達到 600 分，1A 級旅遊景區需達到 500 分。

2. 細則二：景觀品質評分細則

 (1) 本細則分為資源要素價值與景觀市場價值兩大評價專案、九項評價因數，總分 100 分。其中資源吸引力為 65 分，市場吸引力為 35 分。各評價因數分四個評價得分檔次。

 (2) 等級評定時對評價專案和評價因數由評定組分別計分，最後進行算術平均求得總分。

 (3) 「規模與豐度」評價因數中的「基本類型」參照《旅遊資源分類、調查與評價》。

 (4) 5A級旅遊景區需達到 90 分，4A 級旅遊景區需達到 80 分，3A 級旅遊景區需達到 70 分，2A 級旅遊景區需達到 60 分，1A級旅遊景區需達到 50 分。

3. 細則三：遊客意見評分細則

 (1) 旅遊景區品質等級對遊客意見的評分，以遊客對該旅遊景區的綜合滿意度為依據。

 (2) 遊客綜合滿意度的考察，主要是參考《旅遊景區遊客意見調查表》的得分情況。

 (3) 《旅遊景區遊客意見調查表》由現場評定檢查員在景區直接向遊客發放、

回收並統計。

(4) 在品質等級評定過程中，《旅遊景區遊客意見調查表》發放規模，應區分旅遊景區的規模、範圍和申報等級，一般爲 30～50 份，採取即時發放、即時回收、最後匯總統計的方法。回收率不應低於 80%。

(5) 《旅遊景區遊客意見調查表》的分發，應採取隨機發放方式。原則上，發放對象不能少於三個旅遊團體，並注意遊客的性別、年齡、職業、消費水準等方面的均衡。

(6) 遊客綜合滿意度的計分方法：遊客綜合滿意度總分爲100分。計分標準：

　① 總體印象滿分爲 20 分。很滿意爲 20 分，滿意爲 15 分，一般爲 10 分，不滿意爲 0 分。

　② 其他 16 項每項滿分爲 5 分，總計 80 分。各項中，很滿意爲 5 分，滿意爲 3 分，一般爲 2 分，不滿意爲 0 分。

計分辦法：先計算出所有《旅遊景區遊客意見調查表》各單項的算術平均值，再對這 17 個單項的算術平均值加總，作爲本次遊客意見評定的綜合得分。如存在某一單項在所有調查表中均未填寫的情況，則該項以其他各項（除總體印象項外）的平均值計入總分。

(7) 旅遊景區品質等級遊客意見綜合得分最低要求爲：

5A級旅遊景區：90 分，4A級旅遊景區：80 分，

3A級旅遊景區：70 分，2A級旅遊景區：60 分，

1A級旅遊景區：50 分。

圖1-18中國大陸旅遊景區標誌

問題與討論

1. 與同學就全球觀光旅遊發展趨勢作分組討論。
2. 交通部觀光局 2018 年主要之施政重點為何？
3. 根據觀光局 2017 年調查，陸客遊臺灣最喜歡的十大景點有哪些？
4. 列舉出休閒事業的行銷特性？
5. 隨著國際觀光市場競爭加劇，臺灣觀光產業發展有何新契機？

第 2 章
休閒事業人力資源
與服務行銷管理

　　休閒事業是現今最具潛力與活力之產業，地球村的觀念正在實現，國家的界線越來越模糊，未來休閒相關產業之人力需求，不論是量或質的提升實刻不容緩。臺灣在 1998 年實施週休二日制度，以及 2008 年起兩岸直航的雙重利多因素加持下，臺灣旅遊產業如日中天，觀光客日益激增，但是相關規劃卻是遠遠無法滿足需求，觀光產業的未來性在臺灣最直接的受益是國民旅遊，其次是國際旅客來臺灣觀光，以及三通後來臺灣的大陸觀光客。

　　臺灣國民旅遊旅客 2017 年就有 1 億 8,345 萬人次，各個例假日前往觀光景點遊憩區都是充滿著人潮，而休閒事業消費人潮淡旺季離尖峰相當明顯的情形下，對休閒事業在人力資源管理策略上是項嚴苛挑戰。尤其大陸遊客來臺灣帶給觀光相關行業無數商機，觀光相關產業也獲得了可觀的經濟利益，但同時也造成了大量的環境負擔，在觀光遊樂業和觀光旅館業等相關產業亦然，為了服務顧客，觀光旅館業耗費的自然資源，以及產生廢棄物與氣體排放都十分可觀，低碳與環保為全球永續旅遊趨勢，臺灣觀光旅遊休閒產業蓬勃發展之際，環境保護的重要議題也不容忽視。

學 習 重 點

- 休閒事業人力資源管理特性
- 觀光遊樂業的人力資源管理
- 組織營運編成於人力之運用
- 休閒事業服務行銷之內涵
- 策略行銷工具平衡計分卡創新概念
- 「綠色行銷」與「環保旅館」概念
- 休閒遊憩之體驗遊憩新思維

 2-1 人力資源管理與營運組織編成

　　根據交通部觀光局（2019）調查，2017 年利用「週末或星期日」從事旅遊的比率占了 58.3%；而利用「國定假日」從事旅遊的比率則為 11.1%，利用「平常日」從事旅遊的比率只有 30.6%。在消費人潮淡旺季明顯的情形下，對休閒事業在人力資源管理策略上是項嚴苛挑戰。

　　加上 2019 年由觀光局辦理之星級旅館評鑑過程中，發現臺灣各都會與風景區投資許多新興旅館，並陸續落成營運，未來還有幾十間國際觀光旅館尚在規劃或興建中，這一現象也造成觀光休閒業各類人才緊缺，驅動了觀光休閒人才高流動率的現象。休閒事業的人力運用與多職能培訓和育才，都是休閒產業之人力資源部門必須深思與執行的課題。

表2-1　臺灣國內旅遊重要指標統計表

項　　　目	2014 年	2015 年	2016 年	2017 年
國人國內旅遊比率	92.9%	93.2%	93.2%	91.0%
平均每人旅遊次數	8.5 次	8.5 次	9.04 次	8.70 次
國人國內旅遊總旅次	156,260,000 旅次	178,524,000 旅次	190,376,000 旅次	183,449,000 旅次
平均停留天數	1.45 天	1.44 天	1.44 天	1.49 天
假日旅遊比率	69.4%	68.7%	68.8%	69.4%
旅遊整體滿意度	97.6%	97.4%	97.3%	97.5%
每人每日旅遊平均費用	新臺幣 1,365 元（美金 45.01 元）	新臺幣 1,401 元（美金 44.12 元）	新臺幣 1,449 元（美金 44.87 元）	新臺幣 1,471 元（美金 48.25 元）
每人每次旅遊平均費用	新臺幣 1,979 元（美金 65.26 元）	新臺幣 2,017 元（美金 63.52 元）	新臺幣 2,086 元（美金 64.60 元）	新臺幣 2,192 元（美金 71.90 元）
國人國內旅遊總費用	新臺幣 3,092 億元（美金 101.96 億元）	新臺幣 3,601 億元（美金 113.41 億元）	新臺幣 3,971 億元（美金 122.97 億元）	新臺幣 4,021 億元（美金 131.90 億元）

資料來源：交通部觀光局（2019），本書整理

產業界最大的資產，不是土地、設施、資金，而是人才培養敬業、專業、專攻、專家形象與能力的經營團隊（包括創意團隊、管理團隊、理財團隊、行動團隊、與專業團隊等所組成的互補團隊）。隨著社會的脈動，要掌握未來產業和大量的市場機會，經營團隊應不斷發掘人

才、培養人才、並容忍人才，特別是具有國際視野與能力的人才。聘選人才除了必須具備敬業精神、專業能力與團隊合作外，還要具有學習精神，而且是學習速度快的人，因為產業未來不再只是守株待兔。

休閒產業具有需求波動的產業特性，管理者在人力資源運用上要更具彈性，以因應市場環境的波動性，觀光休閒產業強調服務的品質，應用人才的培訓以專業知識、技能以及職場倫理與禮儀為基礎，結合實務技術導向的養成理念，培育觀光休閒產業應用人才。此外，並依產業趨勢，配合產業技術需求及所具備之能力屬性，以符合實際職場所需，在推動營業目標的規畫中，尤其應重視應用人才學習過程與成果，將理論與實務應用緊密結合。

人力資源管理功能包括人力規畫招募與甄選、教育訓練與發展、薪酬與激勵和員工關係。各功能在策略性需求之下，有計畫的進行連結，已成為一種相互支持的綿密網路，提供組織所需的競爭優勢，策略性的人力資源管哩，就是使人力資源管

理和企業策略目標連結，以達到企業績效，培育發展具處新與彈性的組織文化，就是「營運人力編成的概念」，僱用人數的彈性趨勢、工時的彈性趨勢、員工能力的多樣化趨勢、由於工時彈性化政策，企業對勞動力彈性化的需求，公司必須讓員工具備多樣技能，以便在工作時間及員工人數不變的狀況下，能隨時依照工作需要調整期工作內容、以彈性來因應外部環境的變化。

　　人力是組織的核心資源，人力資源管理則是將有現有的人力資源加以計畫運用，以期發揮組織團隊力量的關鍵活動。

一、觀光遊樂業之人力資源管理

　　觀光遊樂業提供給遊客的是一個不同於平常生活環境的異空間，在數個或延伸一個主題故事，讓遊客體驗觀光遊樂業如夢似幻的情境，產生驚奇不斷、歡樂不已的難忘回憶。成功且提供深度體驗的主題樂園，通常採「演出管理法」來規劃、管理園內的軟、硬體。而演出管理法在主題樂園人力資源管理中更是發揮的淋漓盡致，將人力資源管理循環求才、選才、育才、用才、留才的主要功能區分為前檯管理與後檯管理，在組織管理下在各職所司、分工合作。

（一）觀光遊樂業的組織文化

　　世界主題樂園標竿－迪士尼樂園之所以成功，是因為迪士尼樂園創辦人華德·狄斯奈「愛冒險」與「充滿創意」的人格特質，建立迪士尼樂園時，將其人格特質與堅持品質的價值觀變成了迪士尼樂園「創意、果敢與實踐」的組織文化，在系列性的教育訓練規劃下，潛移默化每一個迪士尼人落實於日常工作中，奉行不悖（圖2-1）。

圖2-1　迪士尼樂園創造出一個歡樂無限、創意不斷、感人肺腑、美好回憶的精彩好戲和情境。

　　一個以「提供歡樂」異空間為主要訴求的主題樂園，應有一個正向、陽光與歡樂的組織，具備幽默風趣、創新創意、分工合作、溫暖關懷的團隊文化，才能為「主題樂園」戲碼編導一齣安全無虞、歡樂無限、創意不斷、感人肺腑、美好回憶、精彩絕倫的好戲。

（二）前檯管理

1. 人格特質

　　主題樂園是讓遊客高度直接參與軟硬體服務流程的產業。組織研發的商品與服務靠第一線工作人員傳遞給遊客，第一線工作人員在每一個服務與商品提供時的服務態度、解說熱情與互動時，都是維繫主題樂園與遊客最直接服務體驗與建立口碑形象的重要時刻，所以第一線服務人員代表公司的公關、親善大使。親善天使（與遊客第一線接觸的工作人員）與遊客有著高接觸度、高服務提供、高情緒勞務管理、控制的工作特質，主題樂園第一線工作人員甄選時，「人格特質」是第一篩選要素。

　　主題樂園現場服務工作單純、不複雜，並不需高度的技能，工作技能很容易就能上手，但服務態度與技能才是管理與教育的重點。因為是直接服務「人」的行業，所以樂觀、具服務熱忱、親切和善、喜與人接觸、溫暖關懷、機警靈巧等的人格特質是從業人員必備的內在條件；而整潔的儀容和帶有微笑的臉龐是必然的外在條件。具備了內外在的基本條件，才能發自內心，自然、輕鬆、不作做的演好「親善天使」的角色。

　　觀光遊樂業是重視細節管理的行業，扮演主題樂園管理者，必須要有「細節」觀察與管理能力，從一張垃圾的管理、作業流程的改善、顧客感動服務的設計、到「親善天使」的情緒梳理，都是管理者每天例行的工作。因此主題樂園的管理者應具備民胞物與、追求完美、判斷精準力、使命必達執行力的人格特質。

　　主題樂園是必須掌握世界休閒遊樂產業脈動，不斷創意創新遊客新體驗的行業，扮演主題樂園的決策者，必須有納百川的大格局、國際視野、創意、冒險、前瞻的獨特性格。

2. 手冊管理

主題樂園既是採取「演出管理法」，有了演員當然少不了「劇本」，每位演員的劇本包含了「工作手冊」和「職務說明書」。「工作手冊」中包含了組織願景、組織文化、經營理念、公司沿革與工作規範。「職務說明書」內容包含職稱、職務、工作定位、工作細項內容和流程、垂直水平工作關係、職涯發展、人員特質、專長、技能和知識等。

因為「遊客」是由「臨時演員」所扮演，素質難免參差不齊，為了控制節目品質，對「臨時演員」發生的狀況，必須有「輔助劇本」（如遊客抱怨處理程序書、遊客意外傷害處理程序書等），加強扮演「親善天使」演員們的臨場應變能力，依照劇本，詮釋好自己的角色；未編入劇本內所發生的花絮，管理者應該給予一定範圍的權力，授權演員盡情的發揮，除了能快速應變現場突發狀況，及發掘員工創意外，授予權責，員工才能將「把角色演好」視為當然的責任，不會將自己的不努力和不負責推諉到管理者身上。

3. 工作輪調

主題樂園淡旺季與離尖峰營業型態明顯，人力調派和運用得當，不僅可以提供工作士氣，也可以發揮較高的人力績效，在人力配置上常會運用「輪調」，來加強人力資源的能量。不管是定期或不定期的工作輪調都具有幾個好處：

（1）多職能的接觸與嘗試，員工可以發現自己的專長和興趣。
（2）發展多能工，有利組織人力之相互支援外。
（3）培養全方位的通才，切身投入不同部門之工作職掌後，較能同理心於不同部門的工作立場，降低本位的工作心態，有利組織的凝聚力。
（4）降低工作帶來的倦怠，在熟悉的組織環境裡，給予工作新鮮度，刺激新的創意。

（三）後檯管理

1. 專業的後勤補給站

主題樂園是綜合型的商業，包含了財務、資訊、園藝、建築、技術（含水電、

電子、電機、數位技術）、商品、服務、解說、美學、文化與知識。綜合以上各專業功能部門之技術、知識與創意，提供給第一線前檯無後顧之憂的服務供給。不同於前檯人員重視之人格特質，後勤部門之人力資源強調的是技術、專業、知識、資訊搜集、分析、整合與創新能力。

2. 教育訓練

　　世界上主題樂園的同質性很高，大部分包含了大型機械設施、劇場、表演、街頭秀。但可以發現，高價值的硬體設備，推出時雖然具集客力，但是只要有資金，競爭者便很容易跟進，尤其新科技神速發展，更升級的科技新產品隨時出現，加速縮短了遊具魅力的產品生命週期，想要靠資金解決的硬體設備拉開與競爭者距離的策略是短期且挑戰性很高的。

　　所以，軟體服務品質才是創造主題樂園差異化、獨特性的利基。迪士尼樂園就是一個鮮活的範例。迪士尼樂園並沒有高度刺激型的遊具，它也沒有每年推出大型遊具，但是變化萬千、璀璨輝煌、如夢似幻的節目表演、街頭秀等，善用故事板、戲劇般誇張的服務、熱情親切的解說、深度主題情境氛圍的塑造，讓遊客於精心設計的故事裡，感動於故事的情節（圖 2-2、圖 2-3）。而橋段設計、服務、笑容等都是藉由教育訓練培養「演技精湛」的第一線工作人員。為確保服務品質，第一線服務人員應接受的課程安排如下：

圖2-2、圖2-3　軟體服務品質才是創造主題樂園差異化、獨特性的利基。迪士尼樂園變化萬千、璀璨輝煌、如夢似幻的節目表演、街頭秀及深度主題情境氛圍的塑造就是一個鮮活的範例。

（1）組織願景、組織文化、公司歷史：認同組織價值觀，將公司的價值觀內化為自己的工作價值觀，以組織為榮，樂於成為組織一份子，面對客人時，自然會流露親切熱忱的笑容，一切的表現就會是「心甘情願」。

（2）個人形象課程：形象訓練是服務加分的關鍵，為「和善的服務」找到技巧。受過了「個人形象」課程，即使是服務時的情緒低落時，但仍能運用「技巧」，表現出「專業的服務」與和善的「職業笑容」，降低民族性、人格特質差異與情緒不穩定的人服務品質傳遞的不良率與不確定性。

（3）自我管理：職場倫理、紀律要求、服務空檔時的時間管理（例如賣場沒客人時，利用空檔整理環境、補空架上的商品或處理文書事務等）、個人與團隊的關係等。

（4）情緒與壓力管理：主題樂園是高情緒勞務的產業，管理情緒是每一個員工必須學會的功課，從了解不好的情緒和壓力源產生的原因，到面對自己的情緒，到排除不好的情緒和壓力源，到轉換並掌控其不好的情緒或壓力源，才是健康的情緒和壓力管理法則。

（5）其他：遊客抱怨處理、危機處理、急難救護。

觀光遊樂業是高情緒服務產業，服務人員與遊客互動頻繁，服務人員的人格特質、情緒管理、服務態度、服務技能與專業知識、反應度與彈性，深深影響服務品質的好壞，也是維繫顧客關係的關鍵因素之一。因此必須重視培訓智慧勞務的專業素養，訓練體能勞務的效率品質，教育情緒勞務的應對準則，把員工教育變成資產而非負擔。

知識小視窗

觀光遊樂業成功三大關鍵

以創意來「創作、創造、創新、創業」。

找對人，才能做對事。

節慶行銷與事件行銷。

二、組織營運編成

　　「人力資本」要的是「大腦」而非「人手」。休閒事業強調服務品質，一般都認為好的服務與感受，往往需要較多人力，而現場主管往往迷失於人愈多愈好的觀念。其實休閒事業的亦即指將現有人力運用在重點時段之管理手法，以求適時、適地調整內部組織，對遊客提高滿意度，充分發揮內部人力效能，以降低用人費用之相關作業。而營運編成的目的則在於依據產業現有的組織編制人力，為符合休閒產業離、尖峰特性，以利平日（淡季）、排休及例假日（旺季）營運支援之管理需要。由於休閒產業的人力資源大多來自當地就人員出勤排班地取才，除了必須提供員工不斷學習的機會，包括各種專業的訓練和第二專長的養成。以下就以觀光遊樂業之「休閒渡假村」，在客房部、休閒部、餐飲部等人力營運編成為例：

（一）部門職責

1. 單位主管（總經理）

　　（1）參酌主管會議之決議，核決後要求遵照與執行。

　　（2）依部門陳報，提出意見並裁決執行方案。

　　（3）參酌各種實際營運情況，得要求人力資源部門召集部門主管研商人力因應調整方案，以彈性運用人力，避免人力閒置與不足情形。

2. 部門主管（經理）

　　（1）依營運編成督導管控部門人員出勤合理化。

　　（2）充分發揮部門人力效能，依營運編成提升部門人力運用彈性，抑減費用之增加。

　　（3）隨時依營業部門營運數據狀況，機動調整部門排班與出勤人力，以配合實際業務情況，提供營業部門支援人力與去化個人彈休時數，強化人力運用機制，降低用人成本。

3. 人力資源部門

　　（1）研擬訂定營運編成管理辦法，使人力運用與出勤更合理化，符合渡假村營運需求。

名詞解釋

營運編成

人力資源運用需要配合營業特性，和營運策略去作調度與安排就是「營運編成」的概念

（2）審核渡假村人員排班出勤狀況與各項營運數據之合理性，協調溝通調整之，強化營運編成運作效益。

（3）視實際業務情況，實施人力盤點作業，以利人力運用更合於營運編成運作需要。

（4）彙整營運編成運作資料，研析營運編成運作系統資訊，建立營運編成資料庫，以利運作上參考與運用。

（二）業務狀況分級

業務部門於每月 25 日前預測隔月每 1 日預估值，送其他各部門營運參酌資料。業務分級以客房部、休閒部、餐飲部每日住房率、預約入園人數與用餐桌數為營運參考指標如下：

1.客房部團體/散客住房率預估表

代號	預估值	住房率
A	82間	80%
B	31～81間	31～79%
C	30間	30%

2.休閒部團體/散客入園人數預估表

代號	預估值
A	1001人以上
B	301～999人
C	300人以下

3.餐飲部團體/散客用餐桌數預估表（每桌10人計）

代號	預估值
A	41桌以上
B	11～40桌
C	10桌以下

（三）作業原則

1. 各部門每月人員排班依營業部門提供之預估表數據為參考依據，並以客房部住房率為主，再依業務需要排定人員出勤，部門主管應審核出勤情形合理性，避免不必要出勤之人力閒置情形。

2. 營業部門每月排班表應參照營業狀況分級預估值排定出勤人數，並依當月每日之實際業務數值再行機動調整出勤狀況，必要時得報告執行辦公室後，要求人員提前下班，以降低閒置人力之成本。

3. 遇颱風等天然災害發生，大幅減低入園人數或住房數再增加之可能情況時，依中央與縣市政府公告及經主管會議決議同意後，除維持基本合理人力外，其餘人力得要求以請代休方式，提早下班離開，避免人員閒置情形與降低員工上下班風險。

4. 三個營業部門當依營業指標之狀況分級，機動調整人力與排班，以高人力彈性方式運用人力，充分發揮應有人力效能。

 （1）當三個營業部門業務量達A級狀況時：該營業部門全部人員禁休，全力維持良善服務品質，部門人力如仍無法應付實際需求時，得請求部門間人力相互支援，仍不足時得再要求後勤人力支援，以達高機動與彈性充分運用現有人力資源，降低用人費用。

 （2）當3個營業部門業務量達B級狀況時：該營業部門除維持基本運作人力或支援其他部門人力外，剩餘人力則以排休或請代休假（特休假）方式辦理，降低實際上班人數，節省用人成本。

 （3）當三個營業部門業務量達C級狀況時：可依一般正常運作方式辦理，惟部門主管仍需依機動調整與管控人力，對部門人力善盡管理監督之責，避免人力運用之閒置與浪費，樽節用人費用。

5. 行銷企劃部門出勤上班之人員排班，應依每月團體/特定人士之預約入園或要求場勘、業務拜訪等業務情形，安排或機動調整人員出勤協助營業部門接待入園團體/特定人士，確保行程安排之服務滿意，以利業務之續行推展，發揮人力應有效能。

6. 後勤部門日常業務因需配合上級單位運作時間，部分人員另需應關帳或結算之業務需要，除可依一般正常排班要求人員出勤外，部門主管仍應考量營業部門業務狀況，在業務可調整情況下，全力配合調整人力，以支援前場營業部門之營運需要，機動協助營業部門降低增加用人費用之營業作為與支援要求，以達整體用人費用之抑減目的。

7. 當發生颱風等天然災害，且依當時天候狀況，已使消費者入園狀況減為極低情形時，經人力資源部邀集經理級以上主管開會研商後，人力之運用當依維持基本運作人力原則下，提前讓其他剩餘人力以請代休假（特休假）方式提前下班，除避免人力閒置之浪費情形外，並可讓同仁減低面對天然災害發生時之危險性。

8. 各部門應定期檢討並做好業務流程改造，以最佳效率方式做好工作流程改善，減少人力浪費與降低用人成本，發揮人力效能，提升營運綜效。

9. 各部門對人員之出勤與加班應嚴加管控，加班時數均應依規定以轉列代休時數，主管應利用各種機會安排休假以去化時數，不宜累計過多未休時數，本年度未休之代休時數，依規定應於下年度年底前休畢，否則視同放棄。

表2-2　用人營運編成預估時程表

編號	工作項目	期程	查核點
1	審核出勤排班合理性		每月底
2	參照營業狀況分級預估值審核出勤人數		每月底
3	非核心人力遇缺不補		遇缺檢討
4	部門間人力相互支援		重點營業狀況
5	檢討並做好業務流程改造		擇期辦理

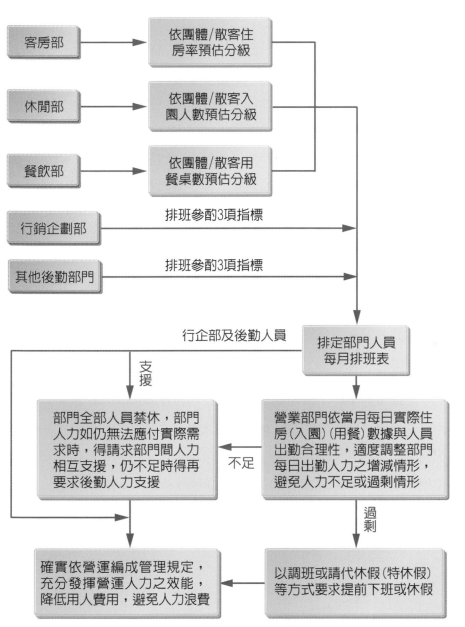

圖2-4　營運編成作業流程表

2-2 休閒事業服務行銷管理

休閒產業已是一個資訊化行銷導向的競爭市場時代，在電子科技帶動電子休閒產品的大量問世，社會以十倍速的進程快速發展，網際網路又無所不在的成為居家休閒的娛樂城堡，許多人幾乎不用出門就能透過網站虛擬的互動遊戲填滿假日與休閒時間。因其具有豐富知識性、即時性、互動性與幻想性，不但一般民眾對網路的接觸高，成為青少年的生活主體，而大量分食了觀光遊樂業的青少年客層。

同時也因政府大力倡導「生態旅遊」，瓜分每年約400萬人次的學生團體戶外教學的客源市場。加上健康養生運動休閒風興起成為主流產業之一，各式各樣城市型運動、健身、養生等休閒俱樂部，與大量的農林漁牧休閒農場的相繼興起，分食大量中產階級的消費族群。如此形形色色從鄉村到城市型小而精緻的分眾式、小眾式、個性式休閒遊樂專業據點，都促使觀光遊樂業不得不往更高科技、複合化與大投資的方向發展（圖2-5）。

近年來旅遊生態改變，遊客消費方式亦不同以往進香式之粗糙式旅遊，朝向深度休閒的方向發展，體驗創新創造更大的顧客價值回饋。而在溫室效應全球暖化，以及資源過度開發利用，讓人類慢慢意識到環境生態永續的重要性，有關環保節能的議題逐漸成為各種國際會議討論焦點，「綠色行銷」與「環保旅館」的觀念在國外已成為一種趨勢，也促成了各種綠能產業逐漸萌芽。

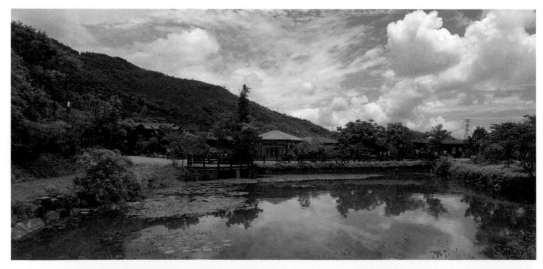

圖2-5　馬太鞍溼地生態旅遊遊程，隨處可見阿美族人的 Palakaw，那是有阿美族人與自然共存的最佳代表，也是政府大力倡導「生態旅遊」之一

一、服務行銷內涵

休閒事業經營管理服務行銷最基本的行銷 4P 為：產品（Product）、價格（Price）、通路（Place）、推廣（Promotion），隨著資訊化科技導向競爭趨勢，逐漸增加以下各項如：服務人員（ Personnel）、實體設施設備（Physical Evidence）、服務流程（Process）、夥伴關係（Partner）、策略性規劃（Plan）等。

1. 產品（Product）：包括服務的範圍、服務內容、服務品質、服務的等級、品牌名稱與售後服務。例如休閒渡假村的產業特性，產品可分為客房、餐飲及休閒三大部分。

2. 價格（Price）：服務的等級、折扣及折價、信用交易、顧客感受到的價值、服務品質與價格間的匹配、服務差異化。

3. 通路（Place）：

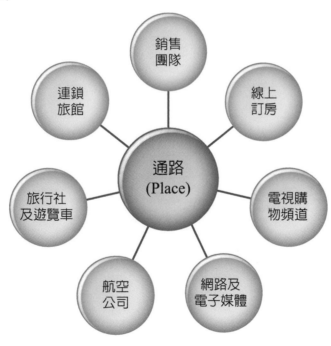

4. 推廣（Promotion）：業務人員開發旅行社、遊覽車等遊程業務；電視媒體、報章雜誌、公益參與宣傳與公共關係、廣播電臺、旅遊網站、異業合作、電視購物、主題摺頁等，如觀光遊樂業主題樂園 2018 年暑假聯合促銷活動（表2-3）。

圖2-6　2013年臺灣好樂園暑假聯合促銷活動，全臺19家主題樂園聯手出擊，推出優惠活動及百萬抽獎

表2-3　臺灣主題樂園2018年暑假活動方案一覽表

園區名稱	活動主題	活動內容
雲仙樂園	蛙Wow！Fun暑假	【一日遊優惠專案】 1. 纜車+（山溪物美食套餐 or 原民屋套餐）每人只要538元（原價649元）（含：空中纜車＋（中餐廳時令套餐 or 原民屋套餐） 2. 樂遊園區399元（原價500元）（含：空中纜車＋射箭*1＋漆彈*1＋划船*1） 3. 空中纜車+葉綠素（下午茶 or 特餐）每人只要369元（原價430元）
野柳海洋世界	夏日清涼樂海洋！	1. 夏季特別節目—水上芭蕾熱情公演！ 2. 海洋關節動物親子手作活動
小人國主題樂園	水陸雙享，一票玩到底	1. 小人國歡慶35週年一次給您水陸雙享，一票玩到底。 2. 暑假499元，3～未滿6歲399元。
六福村主題遊樂園	部落狂歡慶典，日水戰夜奇幻	1. 六福村主題遊樂園提供全民599元優惠。 2. 六福水樂園提供全民冰凍價399元、學生兩人同行合購價599元。 3. 六福水陸雙樂園799元。

（續下頁）

（承上頁）

園區名稱	活動主題	活動內容
小叮噹科學主題樂園	2018 夾一下！糖果甜玩節	「夾一下！糖果甜玩節」有糖果意象的亮麗演出、用氣味表演的鼻子劇場、糖果裝置藝術、免費體驗全新 VR 新視界、5D 體感影院、免費多項親子闖關活動……等
西湖渡假村	住西湖・玩麗寶	西湖渡假村與麗寶樂園攜手推出【住西湖・玩麗寶】住宿專案，平日四人同行 6,300 / 間（平日原價 7,200 / 間）
麗寶樂園	海陸空 799	6/30 起至 9/2，馬拉灣、探索樂園全臺最大天空之夢摩輪，3 選 2 遊你配，通只要 799 元
東勢林場遊樂區	1299 昆蟲生態之旅	2 天 1 夜的 2 日遊活動，含一宿兩餐、門票、DIY 材料費
泰雅渡假村	南投泰雅蓮花季	夏日消暑冷泉戲水趣消暑價只要 300 元！！（原價 450 元）
九族文化村	避暑好樂園・快樂森呼吸	暑假入園遊客，享清涼價 650 元再送刮刮券。(原價 850 元，約 76 折)
杉林溪森林生態度假園區	杉林森呼吸、主題樂園門票三選一	暑假來杉林溪，選擇樂園三一住宿專案。可以選擇劍湖山、六福村以或九族文化村其中一間的樂園門票喔。
劍湖山世界	狂速新設施，玩水遊行暢玩一夏	從 7 月開始，每天還有來自俄羅斯的帥哥美女勇士們，和遊客互動打水仗。暑假現場優惠 599 元，就是要讓你溼身玩水、尖叫暢玩整個暑假！
頑皮世界	頑皮夏季吃冰趣	7/1 日到 8/31 日期間，凡到頑皮世界購買門票者將可獲得美味口的《臺南手工古早味玉米冰淇淋》一支。
尖山埤江南渡假村	2018 一「舟」一「漆」～江南水陸大冒險	獨木舟加漆彈對抗賽（4 人即可成行，請先預約），每人只要 500 元（含門票，原價 1,000 元）。
義大世界	「寶島金夏趴」	1. 6/29～9/2 歡慶八週年慶，推出超歡樂的暑假檔期活動「寶島金夏趴」專屬優惠價每人只要688元。 2. 只要實歲年齡尾數為 8，票價只要 8 元。
8 大森林樂園	森林涼快趣	7/1 ～ 8/31 暑價只要 199 元 購票加贈 50 元現金購物券！
綠舞莊園日式主題遊樂區	綠舞夏之祭	1. 即日起至 8/31 止推出「歡樂盛夏」暑假住房專案。雙人入可享玥 / 嵐山景客房 6,600 元/間。 2. 7/1～8/31 綠舞夏之祭期間，園區門票更享「三人同行一免費」，讓您輕鬆暢遊。

圖2-7　劍湖山世界「小威の海盜村－北海連環迷宮」

5. 服務人員（Personnel）：員工（包含訓練、個人判斷、說明能力、獎勵、外觀條件、人際行為）、態度、其他顧客（包含行為、困難程、顧客間的接待）。

6. 實體設施（Physical Facilities）：優雅的環境（含室內裝飾、顏色、擺置、噪音）、設備妥當性與品質、有形產品的品質。

7. 服務流程（Process）：服務政策、程序、自動化程度、員工判斷程度、對顧客的引導與服務流程。

8. 夥伴關係（Partner）：政府機關結合民間力量與資源，引進企業或團體管理的模式，民間參與公共建設係充分結合政府公權力、民間資金、創意及經營效率，透過BOT（興建─營運─移轉）、BTO（興建─移轉─營運）、ROT（整建─營運─移轉）、BOO（營運─擁有）或 OT（營運─移轉）等方式，共同規劃、興建、經營公共建設，在有效發掘民間產業商機的同時，提升公共建設服務效能，締造政府、企業與民眾「三贏」而共利、共榮的局面，如「國立海洋生物館 BOT」、「九族文化村纜車 BOO 案」，OT 案的布洛灣山月村。

9. 策略性規劃（Plan）：策略性規畫是一個全方位、全時程、大範疇包括顧客價值的整合性行銷計畫與績效評估。

二、平衡計分卡策略管理機制

平衡計分卡（Balanced Scorecard）係科普朗（Robert S. Kaplan）與諾頓（David P. Norton）於 1992 年所發表，圍繞著四個獨特的構面：財務、顧客、內部流程、創新與學習，所組成一個新的策略管理衡量系統。Kaplan 與 Norton（2000）指出，策略並非個別單獨的一項管理步驟，而是一個連貫體系當中的一環，這個管理體系始於最宏觀的組織使命（Mission）、價值（Value）與願景（Vision），並逐層展開，最後成為組織內每一份子的行動，以使這些行動能一致與整合，並支持組織使命與策略目標的達成。

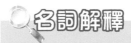

名詞解釋

平衡計分卡（Balanced Scorecard）

係科普朗（Robert S. Kaplan）與諾頓（David P. Norton）於 1992 年所發表，圍繞著四個獨特的構面：財務、顧客、內部流程、創新與學習，所組成一個新的策略管理衡量系統。

策略是企業達成目標的方法，也是對未來發展的的一種選擇，但絕非是單獨的一項管理步驟，而是一個連貫體系當中的一環，這個管理體系始於最宏觀的組織使命（Mission）、價值（Value）與願景（Vision），並逐層展開的行動，而這些行動的終極目標則是在支撐組織使命與策略目標的達成。「平衡計分卡」就是將抽象的企業策略，轉化為一組明確的績效指標，用以衡量、管理策略的執行狀況。

傳統的企業一直以來都以財務數字做為績效衡量的標準，但無論是業績目標或營收、投資報酬率等，都是反映過去行動所獲致的成果；簡單說，財務數字衡量的是「過去的績效」，是一種「落後指標」，而非創造未來績效的指引，只能做事後檢討而不能主導整個績效的落實達成。平衡計分卡的理念就在財務衡量（落後指標）之外，積極找出能夠創造未來財務成果的「績效驅動因素」（Performance Driver），例如顧客滿意度、高效率的流程、員工能力、士氣等，也就是將組織使命（Mission）、價值（Value）與願景（Vision）整合，讓「績效衡量制度」能與「策略」配合一致。

為執行策略而發展的平衡計分卡，銜接了傳統策略管理制度所欠缺的環節，在企業發展策略之後，繼之發展財務、顧客、內部流程、學習與成長四大構面的

策略議題、策略目標與衡量指標，透過此一「聚焦」與「一致性」的做法，企業便可將策略的執行納入管理體系內。茲將此一整體策略規劃發展流程，整理如圖2-8所示：

圖2-8　平衡計分卡之整體策略規劃流程圖

　　以觀光遊樂業休閒渡假村之「平衡計分卡」為例，即首要確立渡假村組織之使命、價值、願景、策略與四大構面的策略議題與策略目標。然後根據此四大構面的因果流程關係，展開策略地圖。從策略地圖之四大構面間的因果關係，可清楚看出四大構面間彼此的關連性：年度再透過多次與各部門主管共同參與的會議中，經由各部門主管與經營管理人員的討論後，並經其總經理的認可下，將組織策略議題與策略目標之結論分別依四大構面整理如下：

1. 組織策略議題

　（1）財務構面：依照組織的使命宣言而延伸出的策略議題，乃為「提供股東穩定的獲利能力，創造企業最佳之品牌價值」。

　（2）價值構面：參照組織的策略陳述，其價值主張為「完整的顧客需求解決方案」。

　（3）內部流程構面：平衡計分卡所強調的乃是因果關係，為了提供完整的顧客解決方案的價值主張，個案公司應具備「需求解決方案的團隊與服務流程」。

　（4）學習與成長構面：價值主張的釐清與內部流程所強調重點的改變，組織、系統與人力資本，應跟者改變此構面的策略議題為「需求解決方案的團隊與服務的能力」。

2. 組織策略目標

　（1）財務構面：為達成「創造企業最佳之品牌價值」的財務策略議題下，構面的策略目標則為增進公司營收、降低公司服務成本、穩定的獲利能力等三項。增進公司營收乃在強調現有客戶的營業額的提升及國內、外市場的開發；降低公司服務成本策略則在改善產品的成本費用與提升資產週轉率；穩定的獲利能力則在提升經營資產的報酬率及股東權益報酬率。

　（2）顧客構面：為達成財務策略目標，並在「完整的顧客需求解決方案」策略議題下，企業將以提升產品服務品質之穩定度、提供顧客整體性服務並強化顧客關係（CRM）為策略目標，而以顧客滿意度為主要衡量基礎。

　（3）內部流程構面：為滿足財務與顧客的策略目標，在「顧客需求解決方案的團隊與服務流程」的內部流程策略議題下，企業在顧客關係管理流程的整合性銷售能力上應該表現突出並應成為客戶的方案提供者；在營運流程上企業在作業流程標準化（SOP）、客戶抱怨反應處理是重點目標，尤應避免產生客戶的抱怨；在創新流程上，以服務作業流程改善設計與及資訊系統管理（MIS）系統整合，服務產品的開發則是努力的策略目標。

　（4）學習與成長構面：為使企業建構完整的內部流程，達成企業所強調「完整的顧客需求解決方案」的價值主張，並創造企業「最佳的長期的價值」，企業則需在學習與成長構面上表現優越。而此優越能力則表現在人員的專業技術與服務能力提升；在資訊資本上，則首應建立 ERP 交

易處理系統（整體訂房接單作業流程電腦化），其次則為其他分析性系統；組織上，則應調整組織結構，強調團隊合作的企業文化，並建立具激勵性的考核與薪資制度，以活化組織，吸引、留用與發展人才。

使命	真誠接待、甜蜜服務
價值	幸福百甲山水，傳遞幸福感動；湖光山色及自然生態之休閒旅遊園區；優質水岸教育訓練會議渡假園區
願景	營造幸福百甲山水-成為國內首選渡假及休閒遊憩景點
策略	集中式（差異化及聚焦）的成長策略

構面	策略主題	策略目標
財務構面	創造企業最佳之品牌價值	增進公司營收
		降低公司服務成本
		穩定的獲利能力
顧客構面	完整的顧客需求解決方案	提昇服務品質之穩定度
		顧客整合性服務
		建立長久的顧客關係（CRM）
內部流程構面	顧客需求解決方案的團隊與服務流程	整合性銷售能力
		作業服務流程標準化（SOP）
		客戶抱怨反應處理
		服務流程改善
		MIS系統整合
		服務新產品的開發
學習與成長構面	顧客需求解決方案的團隊與服務的能力	策略性人員的專業技術提升
		ERP交易處理系統
		建立具激勵性的薪資制度

圖2-9　休閒渡假村組織之平衡計分卡圖

三、綠色行銷與環保旅館

　　科技進步帶給人類生活的便利，因此加速人類追求經濟成長的速度，以及視開發為進步的一種迷思，這些進步帶來資源過度開發利用，原本適合人類生存環境逐漸的被破壞，例如溫室效應以及其帶來的一系列副作用，如熱帶雨林沙漠化、酸雨及北極冰層的快速融化造成全球氣候變遷等，讓人類慢慢意識到環境生態永續的重要性，有關環保節能的議題慢慢成為各種國際會議討論焦點，如 1992 年地球高峰會議所提出的「Agenda 21」，主要目的就是要引導旅館業者自願性的套用環境管理模式來支持環保，各國旅館行業也開始採用毛巾、床單等等再利用，除此之外，許多國家也開始有相關協會來制定環境友善評估的標準，如美國的「綠色標籤」（Green Seal）推出綠色住宿產業指南（Greening the Lodging Industry 2009），便利消費者選用綠色旅館。環保旅館觀念在國外已成為趨勢，也促成各種綠能產業逐漸萌芽。

（一）觀光旅館業之環保意識

　　臺灣過往在討論企業於環保及社會責任上議題時，多數集中在高汙染的製造業、工廠或畜牧業，旅館業為無煙囪工業或第三種產業（Tertiary Industry），因此多數人都誤以為旅館業跟製造業不同，並不會製造大量的環境傷害，然而事實並非如此，旅館業為了要提供優質的服務，在作業過程當中也會直接或間接造成大量的能源和水資源消耗、非環保物品使用以及氣體排放，觀光旅館產業也必須將環保與永續納入其營運考量中。根據綠色標籤（Green Seal）的報告，接受綠色標籤認證的旅館業者每年溫室氣體排放量減少可以等於 73 輛車子一年的數量，或是 35 個家庭一年所排放的二氧化碳量，由於觀光旅館產業是目前快速成長的產業之一，其對環保意識提升改善更為重要。

　　交通部觀光局（2018）統計為例，來臺旅客累計 1,106 萬 6,707 人次，與 2017 年同期相較，增加 32 萬 7,106 人次，成長 3.05%。其中以觀光目的來臺的旅客 759 萬 4,251 人次，比 2017 同期負成長 0.71%，中國大陸遊客 269 萬 5,615 人次，雖負成長 1.35%，但日本遊客 196 萬 9,151 人次，成長了 3.70%，大量遊客帶給觀光相關行業無數商機同時也造成了大量的環境負擔，在觀光遊樂業和觀光旅館業等相關產業亦然，2016 年臺灣觀光旅館業本國籍住宿旅客人數就達 500 萬人，為了服務

顧客，觀光旅館業耗費的自然資源，以及產生廢棄物與氣體排放都十分可觀，例如
Bohdanowicz（2006）在其對瑞士與波蘭旅館產業研究中就指出，旅館產業對環境
造成的負擔其中 75% 來自營運時過度消耗的水、能源及原物料，其所釋放出的廢
水、廢氣及一次性拋棄式物品廢棄物，這些數據已經點出身為一個有良心企業無法
忽視的重要問題，國外已經有許多學者及實務界開始重視旅館環保的問題，而顧客
方面的環保意識也逐漸抬頭，例如 Manaktola and Jauhari（2007）的研究中就顯示，
印度已經越來越多的旅館消費者開始選擇綠色旅館，因此在臺灣觀光旅遊休閒產業
蓬勃發展之際，環境保護的重要議題也不容忽視。

國外目前已有相關研究顯示，以環保為基礎的經營模式並不需要實施重大改變
或是巨大資本支出，並有研究指出雖然過去建造環保旅館的造價較為昂貴，但現在
造價卻已與傳統式建築無大差異，並且在營運上更加的健康與低成本，再加上環保
意識抬頭，綠色產業能夠替企業塑造正面的形象，最終將提高顧客的購買意願，因
此學者 Lindgreen & Swae（2010）指出，提升企業社會責任並以環保友善經營方式
逐漸將會成為旅館業營運的新模式。

（二）臺灣之環保旅館概念

臺灣四面環海，加上地處赤道，屬於亞熱帶高溫、高濕氣候特性，為了要達
到環保永續目的，環保署也開始制定相關的標章與規則，主要目的是希望能夠提供
人民所需各種消費物品的同時，也能夠降低天然資源浪費與有毒物質排放，保存後
代與子孫的權益，因此以政府開始制定相關的環保法規與制度，透過考核與褒獎方
式，讓企業開始加入環保行列，並且建立全民的環保意識，使其消費模式改變為環
保的行為，更依賴社會團體與學術單位，做為監督者與技術提供者，生產符合綠色
產品規範的貨品與服務。

在環保意識高漲，許多產業已經開始重視企業的日常運作對環境造成的負面影
響，因此有不少企業開始採用環保的方式進行日常營運，並將環保納入組織使命的
考量，例如加拿大的 Aurum Lodge（2013）除了提供顧客至上的服務之外，還納入
了周遭環境衝擊最小化，並且鼓勵顧客以環保的方式，放慢腳步享受人生；該旅館
並將其 2.5% 客房毛利用於環保的用途上，除此之外，還設置環保的各種設施。

　　臺灣這幾年積極推廣低碳住宿與環保旅館概念，行政院環保署為倡導全民綠色生活，推動環保旅店及星級環保餐館計畫，截至 2013 年共有 20 家的旅館集團加入自願節能減碳的行列，旅館簽署自願性節能後，從旅館的設計，設備的規劃、維護和管理等方面都需配合，才能達到環保旅館的目標。

四、體驗創新

　　隨著體驗經濟之來臨，進入服務及體驗經濟時代，經濟結構改變，生產消費行為也隨之而變。企業開始以體驗為考量，開發新產品、新活動；強調與消費者之溝通，並觸動其內在之情感和情緒；創造體驗吸引消費者，增加產品的附加價值；將商品嵌入體驗品牌中，建立品牌、商標、標語及整體意象塑造等方式，以取得消費者的認同感。

　　體驗是第四級經濟產物，它是從服務中被分出來；就像服務從商品中被分出來一樣。服務突顯商品間的差異；體驗則是為了展現更多與眾不同的服務。體驗是一個更感性的、難忘的、個人的力量，必須透過深刻的印象來創造；要製造的是獨特性美好的記憶。

（一）體驗創新之典範

　　迪士尼樂園就像是創建人華德的一個全面性多媒體「體驗」。從建園的第一天起，迪士尼就瞄準每一個人心中的那塊赤子之地，舉凡所有感官所及，如動態（設施、配置）、美學（燈光、色彩、造型）、聽覺（音樂、音效）、味覺（芳香的氣味）；心靈所觸，像是故事、幻想、冒險、懷舊、對未來的期待等，都小心的、有計畫的處理與控制，像是一件面積廣達 160 英畝的「娛樂」藝術品。迪士尼始終堅信，一種「體驗」，越是美好、越是深刻，就越值得記憶和回憶。所以從夢想開始到實現、管理運作、員工訓練、顧客服務、創意行銷等，迪士尼樂園從 1955 年來始終為了一個珍貴的「情感價值」而努力。而也只是環繞著這些情感，迪士尼就建立了前所未有的品牌價值，成為許多人一生都想去一次的地方，它的經營關鍵技術（Know-How）更為全球觀光旅遊企業學習與模仿的典範。

　　除了有形商品之外，開始注重企業所提供的服務及體驗之設計，由於產品愈來愈多元化，市場上的競爭愈趨激烈，而體驗已被當作商品來銷售，或許此商品的價格較其他經濟時代的產品來得更高，但消費者仍願意為體驗而付費，故體驗產品被視為具有價格優勢的商品。在遊客心中留下深刻難忘的美好回憶，是觀光旅遊產業的核心價值所在。消費體驗並非只是理性或感性的訴求而已，其強調的是種整體的感覺，帶給消費者一種感受。體驗會對感官、心靈、思維引發刺激，將公司、品牌與顧客的生活型態相連結，以及在較廣泛的社會情境中，將個別顧客的行動與購買情境相結合。

（二）體驗之類型

　　體驗的類型可分為娛樂、教育、逃避現實及審美等四種類型，分述如下：

1. 娛樂的體驗：早期娛樂被視為較被動地吸收體驗型態，如觀賞表演、聽音樂會、閱讀、看電視、聽笑話等。體驗經濟加速之後，企業將娛樂加進教育、逃避現實和審美三種體驗的混合物。

2. 教育的體驗：在教育的體驗中，消費者透過體驗吸收事件的資訊。教育體驗需要消費者積極參與，以及積極運用智育和體育，讓消費者能擴展視野、增加知識，如從遊戲中學到數學的概念、從迷宮中學到拼圖技巧、從水盆裡學到物理定律等。

3. 逃避現實的體驗：此種體驗是和純娛樂的體驗完全相反，主要是讓消費者可以完全沉溺於體驗之中，同時也是更積極的參與者，使消費者有跳脫出現實世界生活的感覺，忘掉平日的煩惱、生活的壓力，如主題樂園、賭場、虛擬電玩遊戲等。

4. 審美的體驗：讓消費者沉浸於某項事物或環境中，但消費者對事物和環境並無影響，因為參與程度是較消極的如參觀博物館、在主題餐廳用餐、站在大峽谷欣賞壯觀的風景、國家公園漫步等。

　　綜合上述得知，消費者參與教育的體驗是以學習為主，參與逃避現實的體驗是想親身去做、去體驗，參與娛樂的體驗是想感覺，而參與審美的體驗是必須到現場去感受，才能獲得的體驗。在體驗經濟的時代中，致力塑造讓顧客感動、難忘的經

驗，是快速提升價值的捷徑，所以休閒產業不只重視提供顧客好的硬體設施、美麗的風景、好吃的風味餐等，更應突顯主題並且加重整個場景的佈置、氣氛的營造，員工的訓練不再只是要求禮貌地服務客人而已，更該重新定位自己，把工作當作劇場、表演就是服務，讓顧客來到旅遊目的的能完全沉浸於園區所創造的情境體驗裡。而在行銷與建立品牌上，必須塑造品牌成爲「提供創造價值的舞臺」，讓消費者滿心驚喜，並時時期待下一次的體驗。

（三）體驗之行銷活動

　　交通部觀光局與原住民族委員會（2014）辦理「歡迎來做部落客—部落觀光行銷活動」，規劃部落遊程展示區、原民美食區、DIY 區、拍照打卡區、工藝品展售區及體驗活動，要讓遊客感受原住民文化的無比魅力（圖 2-10）。2014 年度部落觀光成果發表會共同邀請部落代表原住民族委員會－噶瑪蘭族、阿里山國家風景區管理處－鄒族、日月潭國家風景區管理處－邵族、參山國家風景區管理處－泰雅族、花東縱谷國家風景區管理處－布農族、東部海岸國家風景區管理處－阿美族、茂林國家風景區管理處－排灣族，展現推動部落觀光之成果。

圖2-10　以原住民美食吸引遊客推動部落觀光

　　上獵人學校、大啖風味餐，邊聽著原住民生活智慧，與沉醉山海風光，部落觀光極具特色，並讓人重新親近和向大自然學習，「歡迎來做部落客—部落觀光行銷活動」，規劃部落遊程展示區、原民美食區、DIY 區、拍照打卡區、工藝品展售區，以及精彩表演與體驗活動，部落觀光爲原民會及觀光局近年努力的重點發展目標，2013 年起共投入新臺幣 1,500 萬元經費、推出 8 條特色部落遊程，如瑪洛阿瀧、都歷、比西里岸、南竹湖、奇美、靜浦、新社、水璉等部落，受到國內外觀光客的高度喜愛，尊重部落與體驗部落，成爲深度學習和感受原鄉魅力的場域。透過部落導

覽遊程開發、住宿、餐飲服務、樂舞表演與工藝商品的整合與輔導，可建立一條完整的部落產業鏈，為部落帶來觀光人潮與收入的同時，也將原民生活美學與傳統技藝保留下來，甚至吸引青年回流、提升部落自我認同感（圖2-11）。

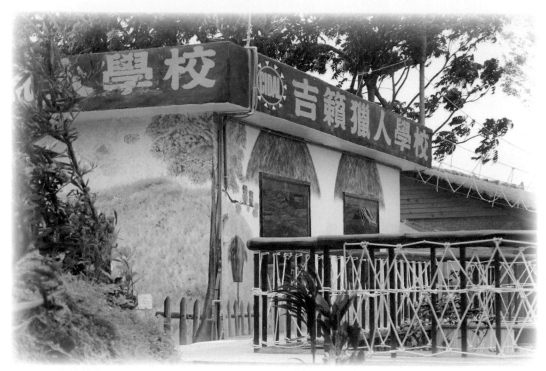

圖2-11　花蓮壽豐鄉水璉村有個阿美族所創辦的吉籟獵人學校，可以體驗部落生活文化

　　觀光局自2014年宣示原住民觀光元年以來，轄下風景區管理處即致力於與部落建立夥伴關係，並協助部落營造觀光環境與觀光產業等工作，產出小眾的、精緻的、具有部落文化特色的遊程，並以部落為主體的旅遊模式，歷年成果獲得國內外遊客喜愛。親近部落、認識部落、到部落遊玩以「2019臺灣部落觀光嘉年華」，參展人次三日32萬人次創下歷年來新高。活動注入了許多新的元素，包含首次以「類旅展」的方式辦理、邀請紐西蘭毛利人、蘭嶼雅美族（達悟族）人、西拉雅國家風景區管理處轄內西拉雅族吉貝耍、公館部落族人參展，活動多元豐富，加上現場各部落熱力四射的「樂舞展演」、品嚐和動手體驗特色美食的「原食品嚐DIY」、體驗部落工藝手作趣的「原藝手作DIY」、蒐集不同原民特色戳章換贈品的「部落

集章趣」，以及「滿額扭蛋禮」等活動，吸引大批人潮，各個參展單位還提供了「一人抽中，2 人同行」的部落經典遊程供民眾抽獎，就是要把原住民族部落的美好推廣吸引許多國內外旅客駐足流連。

　　面對未來的臺灣休閒產業競手市場，不但各大財團紛紛介入，而且政府和國營事業單位也正大力推展多項超大面積的 BOO 或 BOT 專案面對全球性的未來龐大商機，一方面要因應愈來愈嚴重的少子化現象；另方面一定要發展愈來愈有商機的海內外銀髮族群，以及可預期的兩岸三通和國際客源的行銷推廣。休閒產業是體驗經濟產業，面對消費者喜歡嚐鮮的消費習性及娛樂體驗的接觸經驗，對娛樂商品與品質要求相對提升，所以「以創意創新娛樂價值」、「價值戰勝價格」，以創意創造產品生命週期與創新動能的不二法則。

問題與討論

1. 休閒事業的人力資源在前檯和後檯管理上各有何重點？
2. 何謂營運編成概念？請以休閒事業營運管理的人力資源運用說明。
3. 何謂休閒事業服務行銷？請分別說明之。
4. 何謂平衡計分卡的創新概念？以休閒事業組織為例說明。
5. 請舉一個體驗行銷的案例，並說明內涵為何？

延伸閱讀 -【2019 年旅遊市場商機的關鍵】

2016 年「數位時代」介紹旅遊相關 App，討論移動商機，反映了當時科技發展。到了 2019 年各大觀光旅遊趨勢報告中取而代之的是 VR（虛擬實境）／ AR（擴增實境）、物聯網（IoT）、人工智慧（AI）及區塊鏈（Blockchain）等。談「旅遊共享經濟」變少了，但線上民宿預訂平台 Airbnb、叫車軟體 Uber，已經內化成日常生活中的一部分。在旅遊共享經濟中順道追求的深度體驗及面對面的溫度，則成為現代觀光旅遊趨勢中的重要議題，旅遊評論網站 TripAdvisor（2016）等同於觀光遊客的貢獻焦點放在假評論所造成的問題。

科技進展是的過程，App、共享經濟只是相較於更加寡頭化；新的技術崛起不斷在觀光旅遊產業領域中嘗試融合，同時找尋新商機的可能性。不過，也有未曾發生改變仍有新創不斷挑戰觀光產業領域。科技媒體新聞網站 TechCrunch（2018）以「起飛」形容全球旅遊領域的新創現況。觀光旅遊產業的市場價值高達 7 兆美元（約合新台幣 217 兆元），其中線上旅遊市場在 2020 年預估成長至 8,170 億美元；例如台灣新創企業如旅遊體驗行程預訂平台 KKday 與線上民宿預訂平台 AsiaYo 新興投資項目。

旅遊指南《孤獨星球》（Lonely Planet, 2019）觀光旅遊趨勢報告，大致上歸為三方向：

1. 隨興即時

因為智慧型手機高滲透率以及電子支付意識崛起，大幅縮短了事前預訂時間，「晚鳥商機」最後一刻的預訂需求大增，並不代表旅客都不規畫行程，仍願意事先預訂多日的深入旅遊活動，並追求一次完成的方便性。此外沒有旅客喜歡排隊，馬上玩到才是重點。

2. 追求體驗與自我實現

越來越多旅客選擇更加貼近旅遊目的地的歷史與文化，不再只是走馬看花，而是嘗試吃當地的食物、與當地人一起生活，並用當地人的思維思考。從台灣專注於旅遊體驗的新創平台屢屢獲得高額投資，追求永續發展的環保旅程則是旅

客對於自我實現的一環，線上訂房網站 Booking.com（2018）調查 90%以上的民眾願意在旅遊期間避免從事破壞環境的活動。

3. 對於冒險的熱愛：

旅客對於冒險的熱愛與面對未知旅程的期待。因為人類總是存在著冒險基因，對於地平線另一端的追求從未停止。綜觀歷史人類探索出了未來，也許旅客首度可以將眼光放在太空與月球，到時候只有天空才是極限。

觀光旅遊型態發生轉變很大一部分的原因是科技，Booking.com（2018）發布《2019 年 8 大旅遊趨勢》中提到新科技如 VR/AR、人工智慧、語音辨識等將成為 2019 年旅遊市場商機的關鍵因素。

將一趟旅程脈絡化地拆成飛行、住宿與體驗 3 個部分，都能看到新科技、新概念進駐的軌跡。不只是操作智慧型手機，許多新科技於旅程是方便服務的強力支援。人工智慧擅長於優化流程細節；區塊鏈則應用在交易中，讓旅程中的交易更加透明；智慧旅宿強調的整體性，更是不同數據的蒐集分析技術、管理系統等，才能打造出良好的體驗。

另外則較「有感」，觀光旅館業開始用 VR/AR 提供沉浸式體驗替旅程加值；機器人也開始上線，協助搬運行李、巡邏或是搭載語音辨識的小型智慧助理等。因為看得到，做得好不好如機器人可能有些笨拙，無人櫃台可能沒有想像中理想，語音辨識可能需要重複講，但是觀光旅遊產業學習將新科技技術應用，嘗試旅客邁向智慧之路，對有屬於善用科技玩得聰明、玩得深入、玩得經濟實惠、玩得盡興，是在觀光旅程

六大科技重塑未來新面貌

中學習與新科技、新事物將是「智慧旅人」追求體驗與自我實現的過程。

第 3 章
休閒事業環境教育與風險管理

　　臺灣於 2011 年 6 月 5 日「環境教育法」正式施行，也開啓了全民性、終身及整體性環境學習的歷史契機，環境教育的發展因而有了嶄新的面貌，敦促著臺灣全體國民在不同專業領域、不分行業別共同力行環境學習的新思維。觀光旅遊產業結合環境教育與自然教育，不僅可創造其教育價值，可產出學習意義，也是善盡企業社會責任的開始。

　　休閒事業爲提供遊客舒適安全之遊憩環境，需制訂遊客安全宣導措施，並落實執行遊客安全教育內容多元化宣導，以提升遊憩品質及遊客安全，防杜意外發生，善盡社會責任。國家賠償法的施行與消費者保護法的制定，使得遊憩安全管理工作愈走向法制化與社會保障制度。強化員工緊急應變能力，遇到緊急狀況，靠平常訓練經驗，能從容應對，避免坐視事端擴大，使傷害損失減到最低程度，確保人、事、地、物之安全。交通部觀光局（2018）統計，2017 年國人國內旅遊次數計 1 億 345 萬旅次，國人日益重視休閒活動，國民旅遊已成爲國人生活之一部分。面對如此龐大的旅遊需求，如何使遊客在遊憩過程中確保安全，是非常重要的課題。

學 習 重 點

- 休閒事業常見風險意外與安全管理
- 環境教育設施場域與人員認證制度
- 觀光遊樂業環境教育個案探討
- 危機風險管理的目的
- 危機處理與回報機制
- 觀光遊樂業危機處理個案探討
- 觀光旅館業危機處理個案探討

危機管理

3-1 觀光遊樂業之環境教育現況

隨著全球氣候變遷、環境、糧食等議題不斷被提出，環境教育已成爲全民運動，綠色生產、行銷及消費已蔚爲全球觀光遊憩休閒之潮流。臺灣在 2011 年實施「環境教育法」，規定機關、公營事業機構、高級中等以下學校及政府捐助基金累計超過 50% 之財團法人，所有員工、教師、學生均應於每年 12 月 31 日以前參加 4 小時以上環境教育。開啓了全民性、終身及整體性環境學習的歷史契機，環境教育的發展因而有了嶄新的面貌，敦促著全體國民在不同專業領域、不分行業別共同力行環境學習的新思維（圖 3-1）。

圖 3-1 西湖渡假村通過環境教育設施場所認證，針對國小學童設計出桐花、蝴蝶、螢火蟲等 3 種課程，從親身體驗中學習尊重與維護環境

臺灣生態環境及人文歷史資源豐富，可提供進行環境教育、環境學習的場域非常多，例如國家公園、國家森林遊樂區、動物園、教學農場、環境學習中心、觀光工廠等。臺灣觀光旅遊結合環境教育與自然教育，不僅可創造其教育價值，可產出學習意義，也是善盡企業社會責任的開始。如何運用豐富的自然資源和優質的場地環境，發展及推廣環境教育，提升環境教育的學習品質，推動各項友善環境的環保行動與環教活動，是當前的新思維、新契機。

環境教育之施行，主要目的在推動環境教育，增進全民環境倫理與責任，培養環境公民與環境學習社群，並鼓勵各界踴躍申請「環境教育設施場所」及「環境教育人員」認證。

尖山埤江南渡假村園區佔地 100 公頃，擁有煙波浩瀚的美麗湖景，園區內住宿、餐飲、露營、烤肉等設施均相當完備，生態亦呈現多元發展面貌，2014 年開始推展獨木舟、高空滑索、攀高樹等戶外冒險教育，以發展江南渡假村成爲高品質戶外探索自然園區之冒險教育基地（圖 3-2、圖 3-3）。

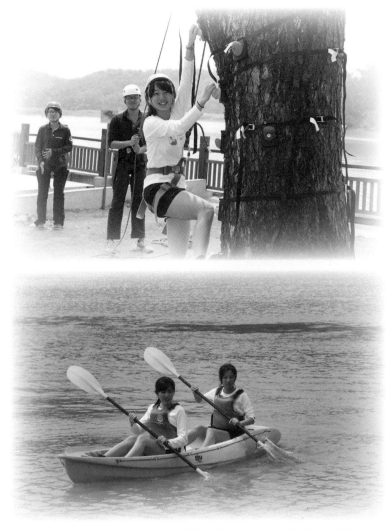

圖3-2（上）、圖3-3（下）　尖山埤江南渡假村2014年開始推展獨木舟、高空滑索、攀高樹等戶外冒險教育，以發展江南渡假村成為高品質戶外探索自然園區之冒險教育基地。

一、環境教育設施場所認證

環境教育設施場所的定義，指整合環境教育專業人力、課程方案及經營管理，用以提供環境教育專業服務之具有豐富生態或人文與自然特色之空間、場域、裝置或設備。符合設施場所定義的自然人或法人，可申請設施場所認證。設施場所之設置，應尊重生命並維護自然生態資源與特色，避免興建不必要之人工裝置、鋪設或設備。

1. 申請設施場所認證者，應檢具下列文件，向中央主管機關（環保署）申請：
 （1）申請書。
 （2）設施場所之所有權、管理權或使用權證明文件影本。
 （3）申請者依法須取得政府機關核准設立、登記者，其核准設立、登記證明文件影本。
 （4）設施場所依法須取得政府機關許可始得營運者，其營運許可證明文件影本。
 （5）環境現況及自然或人文特色主題與內容之證明書。（照片、位置圖、配置圖，註明土地及建物面積）認證資訊申請及相關資訊請上「環境教育認證申辦系統」網站查詢（圖3-4、圖3-5）

2. 環境教育人員認證具有下列資格者：
 （1）政府機關、公營事業機構、學校、政府捐助基金累計超過 50%之財團法人、環境教育機構或環境教育設施、場所環境教育之規劃及推廣等行政事項。
 （2）政府機關、公營事業機構、學校、政府捐助基金累計超過 50%之財團法人、環境教育機構或環境教育設施、場所環境教育之解說、示範及展演等教學事項。
 （3）環境教育人員分為下列專業領域：符合前項各專業領域之一者，得分別依其學歷、經歷、專長、薦舉、考試或所受訓練，向核發機關申請環境教育人員認證。
 ① 學校及社會環境教育。
 ② 氣候變遷。
 ③ 災害防救。
 ④ 自然保育。
 ⑤ 公害防治。
 ⑥ 環境及資源管理。
 ⑦ 文化保存。
 ⑧ 社區參與。
 ⑨ 其他經中央主管機關公告之專業領域。

3. 除以上 3 項外以及具備符合規定之學經歷專長者，申請環境教育人員認證，應檢具以下文件：

（1）申請書。

（2）依據第四條規定申請者，應檢附具相關之學位證書及學分證明文件。（學歷）

（3）依第五條規定申請者，應分別檢具相關教學、工作年資、志工服務證明文件或其他相關證明文件。（經歷）

（4）依第六條規定申請者，應檢具著作或其他相關證明文件。（專長）

（5）依第七條規定申請者，應檢具推薦書及敘明受薦舉者之重大貢獻具體說明文件。（舉薦）

（6）依第八條規定申請者，應檢具考試及格證明文件。（考試）

（7）依第九條規定申請者，應檢具訓練合格證明文件。（訓練）

（8）其他經核發機關指定之文件。（回郵信封）

4. 以經歷或專長申請環境教育人員認證者，核發機關得要求申請者以展示、演出、解說、口試、影音或其他方式呈現其環境素養與環境教育能力。

5. 以薦舉申請環境教育人員認證者，核發機關得要求推薦之機關（構）、學校、事業或團體說明其重大貢獻或績效，必要時得與被薦舉者進行訪談。

圖3-4（左）、圖3-5（右）　環境教育認證申辦系統（https://eecs.epa.gov.tw/front/_cert/index.aspx）

二、環境教育個案探討—「探索自然園區」

為因應社會各界對觀光遊憩及休閒旅遊的需求並落實對自然保育的觀念與行動，以觀光遊樂業之環境教育認證籌備團隊，計畫成立「探索自然園區」，以現有自然資源建置一個高水準及高品質的環境教育場域，藉此提升遊客之遊憩體驗，進而達成教育、研究、保育、文化、遊憩的目的（圖3-6）。

圖3-6 環境教育認證團隊以園區自然資源發展環境教育解說，引導學員觀察植物、體驗自然

圖3-7 在環境教育團隊引導下學員與大自然一起深呼吸，體驗自然

（一） 環境教育認證籌備團隊以現有園區自然資源發展出環境教育解說的活動方案

1. 擁抱水土小偵探：瞭解水土保持的重要性、認識水土保持植栽與相關設施。
2. 奔跑吧!山林野孩子：體驗自然、植物觀察、認識附生植物。
3. 與大自然一起「森」呼吸：體驗自然、植物觀察。
4. 與大自然相遇：體驗自然、認識水土保持植栽與相關設施（圖3-7）。

（二）其他現有環境教育資源與使用陸續推動中

1. 透過自然工法做棲地營造：透過自然工法逐步地做棲地營造與生態復育，像是螢火蟲、甲蟲的環境營造，可以找出屬於自然的環境特色，晚上可以看到螢火蟲話題，代表園區生態復育工作發展極佳，才會有螢火蟲的棲息；另外，藉以發展夜間活動，配合晚上住宿遊客的校外教學、親子團體，有更多的活動可以參與。
2. 建置綠建築設施：建置綠建築的廁所，如Island Wood堆肥式廁所，其能將排泄物消化、分解，藉由空氣自動排掉；或是有一座結合太陽能發電的綠建築廁

所，利用太陽能產生的光電運用於廁所及步道等公共場所的夜間照明之使用，另外，還設計環保化糞池，並設置數據面板，顯示當下太陽能運轉時其再生能源電力有多少，具有學習效果。

3. 人工溼地、生態池：建置人工溼地或生態池，能把汙水排至濕地，由濕地所種植的一些植物淨化汙水，水可拿來做澆灌或是廁所的清洗，不僅達到回收再利用的節省效果，亦具環境教育之意義。

4. 建置綠建築環境教育場域空間：思考改變既有的印象重新形塑，建置一座鑽石級的綠建築，如以綠建築為基礎做為建置，建議以此改建，不僅能達到最佳的空間利用，也能節省大成本的建置。

5. 節能設施：為呼應政府節能減碳政策，園區內空間建議採用綠建築及節能的設計理念，屋頂上可使用太陽能光電板，以提供日常的照明與電力使用需求，另外，提供天窗及光電能風扇，來促進空間的通風採光，達成環保節能的思維。

6. 水土保持措施：規劃幾個位置，以自然工法做水土保持牆，可以供解說之用。

7. 栽種能吸引特殊鳥類之植栽：研究特殊鳥類所食用的植栽為何，以此栽種，吸引特殊鳥類來此棲息。

　　「全球暖化」帶來氣候變遷與自然生態浩劫，觀光遊樂業者對大自然的力量應更謙卑與體悟，共同為自然生態保育、環境教育積極盡一分心力，讓自然資源可以世世代代流傳下去。

3-2　危機風險與安全管理

　　休閒事業常見的危機風險有自然環境異常之風險（如颱風、火災、水災、旱災、地震、海嘯等）；停電及電梯故障等事故；餐飲部發生中毒事件等；特殊事故是指搶劫、恐嚇、失竊、情緒失控、顧客疾病、傷害、意外死亡等事故；主題樂園器材故障或意外傷亡等。

　　不管在國內或國外主題遊樂園發生意外很常見的都是機械故障或操作不當，除了在人員訓練與操作上須遵循標準作業外，一但發生意外事件，則須有一套回報機制與處理程序，將損害控制在最低。根據統計 90% 的休閒事業意外是由於員工及客人的危險行為所引起的；只有 10% 是發生於環境的因素。因此每一位員工應盡全力維護飯店整體的安全與榮譽，並以休閒事業及顧客安全為職責。

　　危機風險管理的主要目的：使企業財產、企業形象、投資者權益、公司股價、員工生命等之損失或危害情形降至最小或避免或減緩。另一方面，則將危機化為轉機，運用長期規劃的觀點來對危機作充分的準備，並建構出一套完備且周詳的管理策略。

一、常見的意外

（一）以臺灣為例

1. 1999 年 2 月位於北部主題樂園內的「飛天魔毯」遊樂設施，在下降時撞到一名未站在安全範圍內的工讀生，造成該工讀生傷勢過重而死亡。在事故發生之後，檢討飛天魔毯的安全性，並在飛天魔毯四周加裝安全護欄。

圖3-8　野生動物園，若遊客不遵守規定，隨意打開籠舍，很容易發生意外

2. 2004 年一名油漆工人被野生動物園內的獅子咬傷，送醫急救後因失血過多而死亡。事故發生是由於該名工人在工作結束後，沒有依照正確的離開路徑下班，而走捷徑穿過關有獅子的籠舍，因而遭到獅子攻擊。

3. 2014年一名 69 歲陳姓陸客與團員前往宜蘭遊樂區觀光，乘坐腳踏船遊湖，卻疑似爲了上岸如廁，在船上站起準備上岸時造成重心不穩，不愼讓船隻翻覆。雖然身上穿了救生衣，不過整個人浸在水裡長達 20 分鐘，被救起時已經失去生命跡象，送醫院急救，仍然宣告不治。

4. 2011 年高雄遊樂區摩天輪斷電，上百名遊客受困半空中 90 分鐘，隔一個月又發生遊樂設施「天旋地轉」故障，16 名遊客被卡在半空中 47 分鐘，經高雄市府工務局與專業技師共同會勘，初步發現可能是牽引車和座車間的感應器鬆脫，或是有鐵屑、異物掉落電軌，影響訊號傳輸，導致無法正常運轉，要求業者須暫停營運檢修保養，等改善後進行複檢，複檢過關才能恢復使用。

（二）以國外爲例

1. 1985 年美國科羅拉多州鎖石（Key Stone）滑雪勝地發生纜車掉落事故，有多人因此肝臟破裂、氣胸、血胸等急症，卻因爲救治得宜而無人死亡，證明在高山地區的緊急救護，必須發揮在地醫療。

2. 2005 年底位於美國加州迪士尼樂園渡假區內飯店，飯店大廳內的聖誕樹因更換燈泡不愼而著火。飯店內約 2,300 名在 4 分鐘內全數撤離。隨後火勢被飯店內的自動灑水系統和安那翰消防隊員控制，有兩名住客受到輕傷。住客在早上 7 點陸續回到客房，其中部分住客被移置往鄰近的飯店。

3. 2007 年一名西班牙 14 歲女童在法國巴黎迪士尼樂園乘坐「搖滾雲霄飛車」途中，當場暈倒，結果急救無效死亡。

4. 2010 年中國大陸知名主題樂園「東部華僑城」的太空迷航，疑因遊樂器材機械故障，發生重大意外，造成 6 死 10 傷，事發後園區停業 3 天調查。

二、觀光遊樂業危機處理案例探討

臺灣觀光地區遊樂設施的公共安全若依照公共安全管理分類，大致可分爲災害預防及緊急應變兩大領域，前者著重在各項標準作業程序的訂定及考核，後者重視

災害的搶救及傷亡的減低。由於觀光地區分布廣泛，各地區特性不同，相對於遊樂設施的管理機關也不盡相同，綜觀臺灣觀光設施不斷開發，法令規定也逐漸增加，觀光地區若發生災害緊急應變，仍應以「災害防救法」為中心，分層建制各項防救計畫，並依據防救計畫進行救援。

中國大陸近年觀光遊樂業發展快速，隨著上海迪士尼開幕以及北京環球影城及多項籌備中的主題樂園，大陸將成為世界上最大的主題樂園市場，在此也以中國大陸主題公園為例探討危機處理程序。

《案例一》客訴及意外事故處理流程

（一）客訴及意外事故的處理形式

各營業網站接到投訴及意外事故現場通知後，立即報備部門主管及總監、值班主管；妥善處理遊客現場投訴、電話投訴及信件投訴，處理園區各項意外事故及善後工作。

（二）受理投訴諮詢及意外事故

1. 接到意外事故通知後，客服部部門主管及醫務室當值人員要在第一時間趕赴事故現場或遊客所在地，安撫遊客，協助維護現場秩序，並由醫護人員向遊客瞭解傷情，部門主管向現場員工和相關部門瞭解事發經過。

 (1) 如意外事故使遊客受傷，向醫務人員瞭解傷情及預計的後果。如遊客傷情較重則按《園區突發事故處理流程》緊急通報「○○」車隊，呼叫救護車並及時通知○○醫院。

 (2) 如遊客須去醫院進行診斷治療，則視情況是否跟車去醫院，跟蹤相關後續事宜。

2. 各部門接到遊客投訴時，在先通知本部門主管的同時及時通報客服中心，無論遊客是否持正當理由或情緒不穩，都要秉持「速度與態度」同樣重要之原則，心平氣和地協助遊客做相應處理。

(1)　　如果公司無任何過錯，屬遊客期望值過高，則應明確表明公司的立場，回絕遊客無理要求，必要時可告知國家機關投訴電話，通過其它途徑反映其要求。

(2)　　如果允許，可請遊客留下事件的書面經過；如果事件明顯需公司（或聯營廠商）承擔相應責任，且遊客強烈要求的，態度誠懇地瞭解遊客的意見後，做出客觀分析後及時上報部門主管，並做出答覆，力求事件圓滿解決。

（三）各項遊客投訴及意外事故處理要點

1. 遊客在園區內購物後，發現商品瑕疵，要求退貨退款的，先通知商品部主管到現場瞭解情況是否屬實並安撫客人。如商品屬處理折扣銷售的，禮貌向客人解釋清楚；如商品確實在客人事先不知情的狀況下購買，而客人堅持退貨退款的，根據實際情況按《商品部退換貨處理流程》退還相關費用或換購其他商品。

2. 因遊客自身原因損壞商品的，到現場後仔細瞭解相關經過，根據商品損壞情況請示後，收取客人適當賠償費用，或折扣後售賣給客人；如客人認為其沒錯，並堅決不同意，值班主管請示後可決定由公司承擔。

3. 遊客在園區用餐時如發現飯菜不符合衛生標準或有異物，餐飲部主管應及時趕赴現場，瞭解情況屬實後，向客人致歉；
 第一步，先更換單道餐品並送飲料一杯或水果盤一份以表歉意。
 第二步，可經請示後與客人協商不收單道餐品費用或對單桌客人費用給予 8 折以表誠意。如客人仍有不滿意，而不接受該處理意見時，交由值班主管及客服中心人員出面接洽。

> ※ 處理底線：
>
> 　　依次是對單桌消費予以 5 折優惠直至免費，如客人有過份要求或想索取精神賠償時，就當面請示事業體主管，表明公司立場，請其向其他機關投訴。如客人感覺腸胃不適時，知會醫務室看是否可送遊客去醫院檢查。

4. 因園區工作人員服務中出現不妥導致遊客投訴的，值班主管及客服部主管應及時趕赴現場瞭解情況，立即請相關部門對服務缺陷立即糾正，並代表公司誠摯地向客人致歉，感謝客人的指正及建議，承諾會採取相應措施，儘量避免此類狀況再次發生。

5. 對電話及信件投訴，接獲後立即對事件進行核實，如園區中確實存在客人所投訴的現象，應向事發部門直屬總監及事業體主管報告，並及時通過電話或信件給予相關人士或單位答覆，闡述公司立場及處理結果；如投訴有誤，亦應及時向遊客進行解釋，直到遊客滿意為止。

（四）遊客意外事故處理

1. 園區發生意外事故後，應立即趕往事故現場或遊客所在地，安撫客人，瞭解事發經過。如意外事故中遊客受傷，向相關人員瞭解是其自身原因還是設施所致，瞭解客人要求，請示後再做答覆。

2. 遊客受傷是其自身因素導致，由醫務室視實際情況進行處理，如需去醫院進行診治，相關費用由客人自理，協助客人做相關工作。

3. 遊客受傷是因為園區設施原因所致（如是輕傷，處理人員先送公司吉祥物以示誠意）：醫務室視實際情況進行處理，事後，填報《意外事故報告書》知會相關部門及事業體負責人。如需立即送醫院診治的，由醫務人員陪同送至醫院，相關費用按國家規定給予報銷。事後還需與相關部門及工作人員找出事故的具體原因。

4. 遊客受傷是因為聯營廠商負責專案所致，向遊客表示誠摯歉意並協助廠商對此事進行處理，相關費用由廠商負責。

5. 意外事故引起客人財務損失的，立即趕赴現場調查事故原因，如客人自身過失，原則上公司不承擔責任，可協助客人減少損失；如公司存在明顯責任，查清財務損失具體價值後，報備法務部及請示相關主管，與客人明確公司賠償責任，以公司認可的賠償方式給予賠付。

6. 如因設施原因引起客人在設施上滯留，造成客人驚嚇，第一步先按營運部操作流程採用應急方案，將遊客疏散到地面並帶客人離開現場，由值班主管會同客服部人員進行安撫，並盡可能分散客人，避免群聚效應使事態複雜；第二步，

如客人仍不滿意，再送吉祥物以示誠意。如遊客驚嚇過度已不適合繼續遊玩時，可同意其在一定時期內，其本人可以再次入園。如遊客提出其他的賠償要求，應請示事業體主管後，表明公司的立場，請其依其它途徑回饋或投訴。

（五）雙方協議

1. 在與遊客協商事故後續處理辦法時，最重要的是回應速度和態度同樣重要，做到耐心、誠懇、有禮有節、不卑不亢。在交談過程中應站在遊客的立場理解遊客，做到實事求是。

2. 遊客受傷送醫治療後，若無後續治療的，工作人員應保存相關票據，及時填寫相關單據，在填寫《支出證明單》時注明「無後續治療」。

3. 遊客若需後續治療，須將相關報銷票據憑證寄到我方公司，我方應告知遊客何種票據是合法合理的。在填寫《支出證明單》時注明「有後續治療」。

4. 及時通報管理部或公司合約保險公司報備意外事故，說明事故發生時間、地點、遊客姓名、事故結果，報備保險公司時注意留下報案人的姓名及電話等。

5. 在寫協議書時要注意，如果是客人也有一定責任，須在協議書上寫上「依據責任大小，按國家法律規定」字樣的說明。

6. 與意外事故遊客達成協議後，與其簽署相關書面協定，協定中須說明事件詳細經過、結果及雙方協定內容，雙方簽字蓋章生效，公司與遊客各持一份做為憑證。並報備部門主管、總監及相關部門，並及時通報行政管理部。送簽《遊客服務事項記錄》，會簽相關部門，總經理簽核後存檔。

（六）後續處理事項

1. 事後由部門接待組負責人員及時向遊客致電問候，並瞭解後續情況。

2. 處理時有經請示部門主管以上送給客人實物的，填寫《贈送品記錄表》送呈部門主管簽字後存檔；月底匯總《每月受理投訴案記錄匯總》及送呈總監與事業體負責人簽審後存檔。

3. 收齊相關報銷憑證後，知會醫務室及行政管理部，確認票據合理合法後，將原件及《遊客服務事項記錄》影本交法務部，另影本交財務部，申請將相關款項匯出，並電話通知遊客，確認遊客已收到該款項。

4. 如相關報銷憑證有一些不是合理合法的，部門會通知客人；如客人認為不同意，並且要與我方公司交涉時，公司主要代表將由行政管理部主管負責談判。

（七）特別注意事項

1. 如客人在現場投訴，現場部門主管須在第一時間進行處理並及時通知遊客服務部主管。

2. 在處理當中，如需贈送物品（吉祥物），遊客服務部部門主管可視情況，報備總監或當日值班主管即可；如需還現金（如退票款、退餐費、退貨款、贈送收費設施專案、允許遊客二次入園、現金賠款等），須提前報備總監或事業體負責人，同意後方可答覆客人及執行。

3. 因在實際處理事件當中，應及時通報處理進度，不可處理不及時或態度消極，處理人員既要遵照處理流程及公司原則，亦要靈活處理以免產生再次投訴。

《案例二》旅遊高峰期緊急狀況應急標準作業流程

1. 銷售部在接到《預訂接待單》時，預計可能出現的高峰期並提前預報人數，並報權責主管提前做好票口旅行社分流方案；總經理根據人數確定方案並批准實施程式。

2. 行政管理部在高峰期預計到來前負責調整後勤人員作息時間，並向外事業體尋求人力支援，保持前場服務人力充足，以應付各種狀況的發生。

3. 遊客服務部增設售票視窗，提前準備充足的門票及備用金，做好門票的前期預售並根據人數（9,000 人以上開設）確定是否開設臨時團體售票，確保遊客入園高峰等到合理分流。

4. 定時向值班主管及最高主管通報入園人數，當園區已入園人數達到 20,000 人時，經申請後暫時停止售票，待有遊客出園時再行售票。營運部、遊客服務部增派人員在甲區及乙區旁將遊客分別向 C 區、D 區分流疏散。

5. 保安部負責聯繫當地公安增加人員，加強園區警員巡視密度，確保公司及遊客人身及財產不受到損失，並聯繫當地交警隊部門指揮疏散車輛，保持園區外交通秩序。

6. 遊客服務部交通指揮與保安部 A 門崗當值人員立即加大人力指揮，將遊客車輛分別向 B 及 C 停車場分流。

7. 工程部除日常檢修外，在高峰前應對設施進行徹底檢查，並全天候定點跟蹤，發現問題立即處理，確保設施安全、正常運作。

8. 餐飲部及商品部及時增開銷售地點，加強對食品衛生、檢疫的管理，預防食物不潔或加工不當引發的對遊客身體造成損害，確保遊客餐飲及購物方面的需求。工程部密切注視園區溫度變化，及時開啓園區降溫電扇及空洞風扇設備，避免環境因素發生。

9. 營運部在高峰期到來時及時通報工程部協助，增加設施的投入量，擴大設施容客量，並合理安排遊客等候及疏散，保持遊客流動暢通。

危機處理通報之範圍

（一）顧客生病、意外送醫協助程序

護士 → 保安 → 護士先做緊急處置 → 判斷（危急）→ 馬上送醫（外送醫院）。（請參考外送標準及車輛使用辦法）。主管或值班主管必要時隨行關照，另現場主管需與外送人員隨時保持聯絡，以便做應變措施處理，並隨時向上級報告情況。【醫護人員需填寫外傷事件報告書及因應檢討】

PS. 以上各種突發狀況在 23:00 後，在無相關單位支援協助之情況（無服務中心及護士協助而保安人力有限），夜間主管（人員）需協同值班經理處理，旅客病急送醫可叫計程車行做緊急就醫服務。

（二）顧客因服務或現場狀況而產生抱怨

現場單位主管處理 → 當現場難以控制或溝通無效後即應立即呈報上級主管 → 做適當的回應及安撫。將最新狀況呈報總經理。【處理單位需填寫遊客抱怨處理表及矯正措施管制表】

※ 注意事項

1. 面對現場危機事件請相關單位主管務必出面處理協調及關心，並注意後續發展情形。

2. 當有媒體介入時需同時知會行管部及上級主管。

3. 現場主管應負責儘快進行隔離及保護遊客安全，除非有保留現場之必要，否則應儘快恢復現場運作。

4. 管理部負責車輛及人員調度、保全支持以及部門間的協調，並儘快讓受影響遊客離開現場（含醫院）。

5. 當啟動護理人員支援時，除呈報單位主管外，應隨時將醫療最新狀況呈報總監。與主管溝通後向技術監督局及市政府相關單位呈報（必要時得會同相關單位）。

6. 行管部在被授權後方能指定特定發言人，負責至現場採訪媒體應對（含將媒體與現場隔離，必要時可請保安人員協助）及新聞稿發佈（需總經理同意）。同時將事件通報公司媒體關係人（指平時與媒體保持良好關係人員，若無此類人員則由行企組負責）。

7. 總機人員應謹守應對內容及禮貌，任何相關問題詢問皆轉由行管部或相關單位（由總監指示）負責。

8. 除總經理及代理發言人外，其餘人員不可對外發言（含對遊客發言）。

9. 處理完畢後（24 小時內）請相關單位將事件書面報告匯總呈上級主管簽核，必要時需會簽相關單位。

三、遊客安全教育與管理

　　休閒事業為提供遊客舒適安全的遊憩環境，須制訂遊客安全宣導措施，並落實執行遊客安全教育內容多元化宣導，以提升遊憩品質及遊客安全，防杜意外發生，善盡社會責任。依據行政院災害防救委員會「公共安全管理白皮書」含括的災害類型，係依「災害防救法」第 2 條第 1 項明訂之風災、水災、震災、旱災、寒害、土石流災害、火災、爆炸、公用氣體與油料管線路災害、礦災、空難、海難、重大陸上交通事故、森林火災、毒性化學物質災害等，另納入生物病原災害、動植物疫災及輻射災害等災害類型。其具體作法如下：

1. 在休憩設施具有潛在危險及施工區域，設置警告標識並加強宣導，避免遊客誤入，致發生旅遊安全意外事件。

2. 依照園區內各遊憩據點之設施及現況，標示使用方法或設置告示牌。

3. 製作遊客安全宣導短片，並於渡假村旅館大廳、精品店播放，落實遊客安全教育宣導。

4. 印製該處風景區中、英文宣導摺頁，增進遊客安全常識及觀念。

5. 配合寒、暑假活動及颱風季節，加強宣導天然災害安全常識及觀念。

6. 辦理各項觀光行銷推廣及保育宣傳活動時，應配合宣導旅遊安全注意事項及觀念。

7. 適時更新園區旅遊安全資訊網頁，提供遊客旅遊安全資訊服務。

8. 辦理解說解說員訓練並加強安全旅遊觀念之宣導。

9. 園區售票口、精品店及旅館大廳，提供有關公共安全教育、保育宣導、旅遊諮詢、觀光推廣及為民解說服務等事宜。

10. 配合推動春節、節日交通疏解計畫，加強遊客旅遊安全及服務。

11. 園內遊泳池在營業時間，需有救生員在池邊待命，確保遊客安全。

12. 對團體遊客，休閒事業部門需配有解說員，引導解說並叮嚀遊客注意安全。

3-3　建立危機預警與回報機制

一、危機處理五階段

危機管理是一連串持續性的活動，第一階段首要掌握危機意識，管理所有危機風險可能性的訊息，透過所有部門的訊息回報掌握所有可能性；第二階段為危機準備與預防：成立危機任務小組，按照 SOP（處理流程）預防危機發生機會；前二階段都屬危機預防。第三階段發生危機後的處理程序，第四階段危機復原階段，必須防止危機擴大，以免形成二次危機；第五階段則如何從危機中學習，從教訓中得到經驗（圖 3-9）。

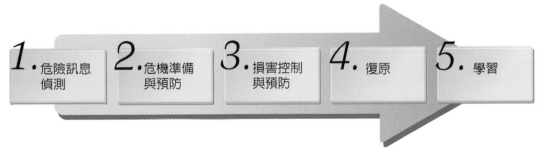

圖3-9　危機處理五階段流程圖

（一）危機處理階段性目標

主要為 1. 危機前的預防、2. 危機事件的處理、3. 危機後復原的重建與學習。

1. 危機前預防：在前二階段危機預防時，首要掌握危機意識，其次建立危機預防機制的重點措施。

（1）預擬潛在危機類型。

（2）研判危機發生時機。

（3）危機處置作業流程。

（4）緊急通報程序。

（5）危機預防措施。

（6）密切監測潛勢危機。

2. 危機處理：此時目標是拯救民眾生命與財產、保護機關與個人信譽。

（1）迅速解決危機。

（2）避免二次危機。

（3）避免朝令夕改。

（4）加強「危機溝通」。

3. 危機復原：目標是必須防止危機擴大，以免形成二次危機。

（1）危機後的信心重建。

（2）特別注意道歉的三大心法

① 道歉貴在快速。

② 道歉要有誠意。

③ 道歉要有擔當。

二、危機管理作業程序之建立

任何危機都有徵兆可循，但危機爆發卻都在一瞬間、毫無預警，讓大家措手不及，因此，休閒產業平時就要成立一個「危機處理小組」，有一套處理的程序與步驟，並定期演練模擬。

（一）成立危機處理小組

危機處理小組的功能為設計一套危機處理計畫的執行步驟與程序，明確每個成員在程序中的職責與任務，針對可能的危機，大量蒐集相關的經驗，發現潛伏的危

機因子，給予即時的矯正；透過日常演練，當危機發生時，能鎮定的應對；透過互動，化解組織上下及部門間的隔閡；透過模擬演練，找出最佳發言人，並決定處理問題的優先順序；可對潛在危機的製造者產生恫嚇作用。危機處理小組任務編組主要目的在透過統一領導、綜合協調、分類管理、分級負責、屬地管理為主。同時須建立一份人員連絡表，以備隨時通報用（圖 3-10、圖 3-11）。

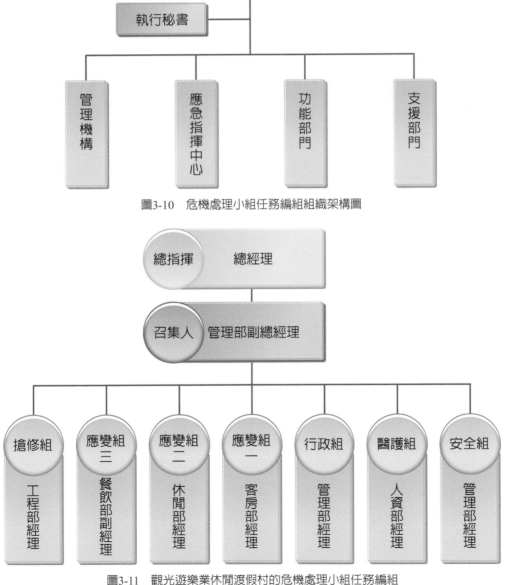

圖3-10　危機處理小組任務編組組織架構圖

圖3-11　觀光遊樂業休閒渡假村的危機處理小組任務編組

三、危機處理原則和作法

（一）處理原則

1. 積極調查、瞭解、分析、判斷、決策，尋求最佳的解決方案，爭取專家的幫助和公眾的支持與諒解。

2. 掌握解決問題契機，化被動為主動，使不利因素變為有利因素。

3. 掌握黃金時間。

4. 冷靜不急躁，隨意，信口開論。

5. 公布事實真相，讓事實說話，才能防止流言蔓延。

6. 勇於承擔，不推卸，不埋怨，方能贏得社會的諒解和好感。

7. 做好危機事件後的善後工作，包括對公眾損失的補償，對社會的歉意，對自身問題的檢討等等。

8. 靈活應變。

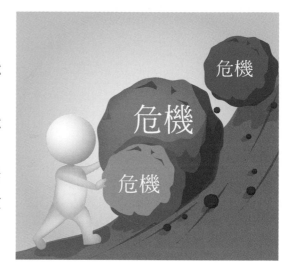

（二）危機的溝通方法

1. 善用網際網路溝通：立即與全球的客戶、媒體及其它利害關係人等溝通，不但能降低公司及他人之傷害，也是展現企業高度負責的表現。

2. 高階主管即時出面：企業負責人或其他高層主管應於第一時間出面處理，以展現關切及負責的態度；若事發後一直避不見面，可能引發媒體反感，甚至激起公憤。

3. 指派專責發言人：危機發生時，應指派一位發言人，負責媒體與大眾溝通，必須 24 小時待命，且掌握事件的所有發展，發言人多為：

 （1）高階主管（執行長、營運長、總經理）。

 （2）高階公關主管。

 （3）媒體聯絡人。

 （4）律師。

4. 擬定溝通策略。

5. 溝通應變計畫。

（三）危機處理溝通策略

1. 必須立即、有效而不隱瞞取代逃避，將危機造成的信譽損害降到最低。

2. 查明並面對危機的事實。

3. 危機管理小組應保持積極，高階主管應保持警覺。

4. 成立危機新聞中心。

5. 找出事實真相。

6. 口徑一致。

7. 黃金四十八小時原則：一定要有人出面；第一時間做出回應；真誠關懷、提供事實；給予信心、重建實力；切忌傲慢與否認、規避責任。

8. 與政府官員、員工、消費者、利益關係人以及其他相關人士進行直接溝通。

9. 採取適當的補救措施。

10. 記錄處理日誌。

11. 事後溝通與改造。

（四）媒體溝通

1. 對於媒體或競爭對手不實謠言，應儘速予以澄清或駁斥。

2. 儘速針對危機所引發的不良後果補救及澄清。

3. 建立可取得相關訊息的各項連絡電話。

4. 以誠實的態度提供新聞媒體正確的危機處理訊息。

5. 須對採訪記者身份加以確認。

6. 發言人應避免談論可能對企業形象產生負面影響的話題。

7. 避免以聳動的語氣或言詞來回答新聞媒體問題。

8. 嚴禁公司員工與媒體進行「私下往來」與「暗盤交易」。

（五）媒體反應評估

1. 在危機發生幾天後，媒體還有繼續報導嗎？

2. 負面報導之次數增加或是減少？

3. 記者是否不再打電話徵詢公司的意見，而使用其它來源報導？

4. 評估公司與媒體間在危機處理過程中互動的關係是否良好？還是敵對不信任？

5. 報導中是否有提及任何公司所提供的核心資訊？

（六）危機追蹤

1. 危機階段結束後，必須開始評估在危機過程中的作法與檢討，以備下一次的改善方法，同時持續追蹤訊息做為戒備。

2. 危機後的追蹤，評估報告必須包括處理方法與計畫執行的績效，以及危機的影響程度與範圍，彙整所有相關資料，進行評估報告。

3. 主動連結媒體，持續公開後續補救過程與工作，重新建立民眾的信任。

4. 危機結束並不代表事件的結束，良好的後續溝通與危機追蹤，是重新建立新形象的開始。

3-4 觀光旅館業危機處理個案探討

　　觀光旅館業的緊急事件，係指火警、颱風、地震、停電及電梯故障等事故；另特殊事故則是指搶劫、恐嚇、失竊、情緒失控、顧客疾病、傷害、意外死亡等事故。90% 的旅館意外是由於員工及客人的危險行為所引起的；只有 10% 是發生於環境的因素。因此每一位員工應盡全力維護旅館整體的安全與榮譽，並以旅館及住宿顧客安全為職責。當危機事故發生時隨即以任務編組成立危機處理小組，如圖 3-12。

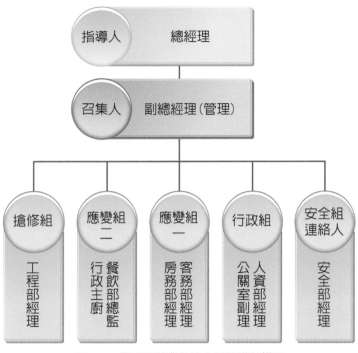

圖3-12 觀光旅館業危機小組組織架構圖

一、觀光旅館業危機處理小組

（一）防颱危機作業管理

　　明確規定颱風期間，各單位防颱因應措施，俾能確實做好防颱準備工作，維持公司正常運作，確保公司、職工及客人安全。

1. 實施宗旨：因應颱風來襲，區分防颱準備階段，颱風登陸及防災處理階段，颱風後之善後處理等三大階段，於氣象局發布海上颱風警報後，各單位立刻完成防颱編組，並開設緊急聯絡窗口，隨時與安全部的監控室保持通聯，俾能瞭解颱風動態，掌握可用人員處理突發事件。

2. 防颱中心成立時機

　（1）氣象局發佈海上颱風警報後，防颱指揮小組即刻生效，納編人員不待命令即依作業規定，加強各項防備措施，嚴密防範。

　（2）安全部依需要請示總指揮，適時召開防颱會議，檢討各項防範措施，有效執行災害搶救及善後處理。

（3）防颱指揮中心設置於一樓安全部中控室。

（4）防颱小組指揮系統表。

（二）颱風時應採取之措施

1. 防颱準備階段：各單位於海上颱風警報發佈後，立刻編成防災組及搶救組，就各單位責任區域完成下列事項：

（1）客務部

①收聽電臺、電視有關颱風消息或自電信局166獲得颱風動態資料，以備客人諮詢。

②在大廳設置颱風動態看板，定時標示颱風最新動態資料。

③將大門口旗桿卸下，以防止被大風吹斷。

④將大廳門口擺放之花草樹木及物品收起，以免被風吹走。

⑤準備防水手電筒、雨靴、雨衣及其它需要之器材、裝備。

⑥檢查公務車車況及油量。

⑦檢查急救箱及藥品。

⑧配合並安排餐飲部及相關部門調查滯留飯店內非住宿客人及訪客之住宿需求。

（2）房務部

①督導樓層房務員，檢查客房窗戶是否牢固、密閉。

②準備防水布巾，做好防雨滲透措施。

③準備防風膠紙，貼在玻璃上，以防止玻璃被風吹破。

④檢查各安全梯是否暢通無礙。

⑤準備防水手電筒，以備停電時供房務員使用。

⑥檢查急救箱及藥品。

（3）餐飲部

①留意最新颱風動向，以備客人諮詢。

②檢查門窗是否應加強牢固，尤其各樓陽臺的玻璃門關閉、固定好。

③將各樓陽臺放置物品收起，以免被風吹落。

④準備防水用布巾及水桶，做好防雨滲透措施。

⑤ 準備防風膠紙，風大時貼在玻璃上，以防止玻璃被風吹破。

⑥ 連絡園藝負責人，派員加強飯店花草樹木抗風措施。

⑦ 準備安全蠟燭、手電筒，遇停電時能順利營業。

⑧ 因應颱風期間，蔬果物料可能漲價或短缺，考量公司營業狀況，提早申購。

⑨ 協助檢查戶外活動性看板。

⑩ 配合調查滯留飯店內非住宿客人及訪客之住宿需求，並通知客務部。

（4）工程部

① 檢查屋頂各種天線、抽排風管、冷卻水塔等是否牢固。

② 樓層四週露臺與游泳池、樓屋頂排水溝、樓層陽臺、冷卻水塔及露台落水頭清理，慎防雜物堵塞。

③ 屋頂洗窗機固定並檢查 MF 洗窗機機房。

④ 適時關閉非必要門窗，並派員巡視。

⑤ 非必要之風口加以封閉，慎防風、水侵入。

⑥ 巡視檢查屋頂及牆壁或露臺有無被風吹落或鬆脫疑慮。

⑦ 檢查發電機功能及鍋爐的貯存油量，以因應停電所需。

⑧ 檢查油槽油位是否足夠。

⑨ 檢查大樓四週壁燈、路燈是否牢固及架設線路應予固定或收藏。

⑩ 檢查飯店入口雨庇、吊燈是否牢固。

⑪ 檢查抽水泵是否正常。

⑫ 隨時注意蓄水池或水箱保持滿水位。

⑬ 備妥砂包、緊急用抽水泵浦、軟管；如有防水閘門須事先檢查。

（5）安全部

① 成立防颱連絡窗口，隨時瞭解颱風最新動態，提供各單位參考。

② 掌握各單位連絡窗口，並隨時與防災中心密切連繫。

③ 準備防水手電筒、安全帽、兩截式雨衣及長統雨靴。

④ 加強巡邏、協助各單位檢查防颱準備工作，發現缺失，立即通報相關單位，並協助改善。

⑤ 加強門禁管制，預防非顧客混進飯店。

⑥ 確實檢討颱風期間，有足夠安全人員處理突發狀況。

⑦ 視狀況召開防颱應變會議。

⑧ 檢查對講機頻道。

⑨ 準備照相機，以備隨時拍下現場狀況。

（6）人力資源部

① 先期策劃颱風期間，是否有足夠食物供應職工早、中、晚餐及宵夜。

② 彙整颱風期間值班人員名單，送交值班經理（Manager on Duty）及防颱總指揮。必要時，召集必要人員返回飯店待命。

③ 安排颱風登陸時因風雨過大，晚班及大夜班職工無法回家住宿事宜。

④ 掌握颱風動向，先期策劃員工上、下班事宜。

⑤ 因應颱風期間客房可能客滿，先期準備留宿職工寢具及住宿位置。

⑥ 保留客房或宴會廳備用。

（7）管理部

① 因應颱風期間，蔬果物料可能漲價或短缺，先行接洽廠商準備所需物品。

② 對已洽購之公司物品，再予催詢是否按期送到，確保公司營運正常。

③ 先行準備飲用水，以備停水、停電之需。

2. 颱風登陸階段

（1）客務部

① 隨時瞭解颱風最新動態，並標示於看板，提供客人最新颱風動態消息。

② 查問交通狀況，隨時為客人提供最新交通狀況。

③ 不斷巡視檢查責任區域，發現損壞立即處理，並請工程部協助維修。

④ 安排值班人員，並將用餐、留宿名單送人資部安排食宿。

⑤ 因應人資部申請之晚班及大夜班職工留宿，考量可供使用之客房，預為策劃。

（2）房務部

①　不斷巡視檢查責任區，防颱措施是否遺漏，以防疏失

②　連絡應提前上班職工，利用各種交通工具上班。

③　決定留守值班名單，並將值班名單送人資部安排食宿。

④　確實檢討留守值班應變人員，是否能夠處理突發事件。

⑤　加強樓層巡視，防止非住宿顧客乘機混入客房，影響顧客安全。

（3）餐飲部

①　確實檢討留守值班名單並公布，將名單交人資部安排食宿。

②　不斷派員檢查責任區門窗及設備，發現任何損壞，立即派員處理；必要時通知工程部或安全部支援。

③　與所屬各部門窗口聯繫，能有效掌握留守值班人員，隨時可立即處理突發事件。

④　考量各餐廳營業需要，妥善安排工作人員，使公司營運正常。

⑤　隨時檢查廚房內外，瓦斯、水、電是否關閉。

（4）工程部

①　不斷派員瞭解防颱有否疏漏及所採取的措施是否確實。

②　颱風中不可登上頂樓，攀爬外牆作維修。

③　檢查各機房、鍋爐設備，運轉是否正常。

④　準備繩索、膠帶、安全帶等物品。派員不斷檢查四週景觀，是否遭颱風吹襲，若有鬆動須加強牢固，避免影響公司及路人安全。

⑤　屋頂、牆壁如有破裂、滲水、漏水、積水或有欠牢固者，應即修理。

⑥　門窗、門鎖損壞不能關閉、玻璃破碎等，應即修理或以木板釘牢。

⑦　各屋頂、露臺之落水頭或溝渠，應予以清理雜物疏通，以防豪雨積水。

⑧　隨時檢查自備電源，以備停電時緊急供電。

⑨　檢查排水設施是否通暢，並清除雜物，防止積水倒灌。

⑩　先行安排搶修人員，備妥需要之搶修工具及手電筒，隨時待命支援各單位。

⑪　確實檢討值班人員是否足夠，並將留守值班名單送人資部安排食宿。

（5）安全部

① 確實檢討值班人員，俾使颱風期間有足夠安全人員，處理事故及當值。

② 加強門禁管制，預防非顧客混進飯店。

③ 注意非營業區逗留之外人行動，必要時有禮貌勸離。

④ 加強前廳及各出入口警戒。

⑤ 加強樓層巡邏，協助各單位檢查防颱及受災狀況，發現狀況立刻處理，並通知責任區單位及工程部支援。

⑥ 確實掌握各單位窗口，隨時瞭解災情狀況，並向值班經理、防颱總指揮及副總指揮報告。

⑦ 瞭解颱風狀況，確保橫向聯絡之暢通。

⑧ 送交留守值班名單，以利安排食宿。

（6）人力資源部

① 檢查員工餐廳是否有足夠食物，供應員工早、中、晚餐及宵夜。

② 巡視員工餐廳及員工更衣室，發現損壞，立即申請維修。

③ 彙整值班人員名單，送交值班經理及防颱總指揮。

④ 呈核各單位留守值班住宿名單，簽奉總經理核准。

⑤ 指定 CPR/AED 合格人員準備器材、急救箱待命服務。

（7）管理部

① 深入瞭解市場現況，充分供應各部門營業所需物品。

② 送交留守值班名單，以利安排食宿。

3. 颱風後之善後處理階段

（1）將所採取之防颱措施回復原狀

① 調查災害損失，立即向上呈報，並派員維修，於最短時間恢復舊觀。

② 檢討受災原因，以供防颱參考。

③ 調查災害損失，並拍照送呈財務部，以便向保險公司申請理賠。

④ 特殊功過列舉事蹟，建議獎懲。

　　一個優秀的觀光旅館業從業人員，應經常保有愉快的心情、認真的工作態度及積極的進取心和良好的生活習慣，藉以提高工作效率，確保公司顧客及員工的安全，責任區的安全即為旅館整體的安全，責任區各樓層的主管應負有防止意外事故，及對員工施以正確的安全教導、監督，隨時糾正不安全行為及積極推行防火及協助處理突發事故之責。

問題與討論

1. 休閒事業可列舉有哪些常見風險意外？
2. 何謂環境教育設施場域認證？需要哪些條件？
3. 休閒事業若遇到旅館內客房停電，如果擔任房務部員工，處理程序如何？
4. 如果有遊客於園區或旅館內意外受傷，第一時間應當如何處理？
5. 休閒事業若遇到颱風來襲前，如果擔任管理部主管應如何處理？

上篇
觀光遊樂業

　　觀光遊樂業係指經主管機關核准經營觀光遊樂業設施之營利事業，2018年領有執照且經營中業者計有24家，本書上篇將對主題樂園、休閒農場、博物館、休閒渡假村、溫泉遊憩區有詳盡介紹並舉業界個案探討經營管理實務。

第五章
休閒農場
第145頁

第四章
主題樂園
第101頁

第六章
博物館
第171頁

觀光
遊樂業

第七章
溫泉遊憩區
第203頁

第八章
休閒渡假村
第235頁

　　面對全球性觀光旅遊產業的未來龐大商機，觀光遊樂業一方面要因應愈來愈嚴重的少子化現象；另方面一定要發展愈有商機的海內外銀髮族群，以及可預期的兩岸三通和國際客源的行銷推廣。觀光遊樂產業必須提供一個具有國際化、多元化、全齡化、規模化、全家庭同行的渡假樂園；以挑戰創新極限，出類拔萃，譜出全客層老少咸宜的卓越演出。

第 4 章
主題樂園之經營管理

　　根據世界觀光組織（WTO），觀光產業目前已成爲次於石油和金融，全球第三大規模的產業，爲了順應潮流迎接預估高達六點五兆的產值，世界各地觀光業者無不摩拳擦掌。主題樂園是國際觀光現在與未來三大發展趨勢之一。主題樂園發展源自 18 世紀的英國，直到 19 世紀才在美國發揚光大，1948 年迪士尼創始者華德狄斯奈先生，在美國加州一處荒郊沼澤地，開啓迪士尼的序幕，並以卓越的經營管理以及表演藝術的行銷手法，再配合一隻米老鼠，開始一步步席捲全世界。首先於 1955 年在美國加州興建第一座迪士尼樂園，隨後相繼在佛羅里達州（1971）、日本東京（1982）、法國巴黎（1992）、香港（2005）及上海（2016）等地設立，帶動全球主題樂園觀光旅遊風潮。

　　全球觀光遊樂業對於上海迪士尼的營運管理特別關注，因此在年報中有關上海迪士尼的相關訊息。根據年報顯示，上海迪士尼總投資額約爲人民幣 340 億元，占地約 1,000 英畝，包括一座迪士尼樂園、總房間數 1,220 間的兩個主題旅館及一座娛樂購物中心。從佔地面積來，上海迪士尼是香港迪士尼的 3 倍，是東京迪士尼的 2 倍。上海迪士尼將於 2016 年 6 月開幕，在大陸掀起迪士尼熱潮。

學 習 重 點

- 主題樂園之特性和類型
- 主題樂園具備成功要素
- 臺灣主題遊樂園之現況
- 主題遊樂園之營運管理

 4-1 主題遊樂園之特性與類型

遊樂園最早發源於 17 世紀的戶外娛樂構想，是一擁有特定的經營區域，運用管理機能再經由人工為主的遊樂設施，創造戶外遊憩體驗的企業。到了 1837 年維也納的世界博覽會時，出現多種的騎乘及機械娛樂，使得各國遊客感到吃驚與好奇，進而使得遊樂園的型態逐漸由娛樂花園的溫和輕鬆氣氛，轉變為充滿喧嘩刺激的公園型態，顯示遊客追求驚險和刺激，不再滿足於寧靜和輕鬆的休閒活動，於是遊樂園便進入機械娛樂時代。21 世紀的今天，遊樂園配合時代的需求，出現更廣泛的變化，產生各種形態並存的現象，形成了當今現代最流行的主題樂園。IAAPA（International Association of Amusement Parks and Attractions）亦說明主題樂園具有主題式吸引的娛樂場所，在食物、服裝、娛樂、銷售店上都有其主題性。

一般主題遊樂園的形成，首先在經營者或創造者先設定主題概念後，再沿著此一主題塑造所有的環境、場館、設施、活動、氣氛、景觀、附屬設施、商品遊戲等，並加以整合及營運，成為休閒遊樂園的形式。而所謂主題，在休閒產業上即是指擁有一個表達的中心思想或理念，它可以是人物、動物、植物、故事、歷史、文化、景觀等具體的或抽象的意念主題。

主題樂園的開發受到重視，始於 1955 年華德‧狄斯奈（Walt Disney）設立美國加州迪士尼樂園（Disneyland）。其後世界各國陸續有主題樂園的成立，開始成為觀光遊樂業的主流。到了 1982 年，美國佛羅里達迪士尼世界（Disney World）未來世界村（EPCOT Center）開幕，使得主題樂園的發展達到最高峰。以迪士尼樂園為例，將其自我定位為：「在特定的主題中創造日常生活的空間為目的，在主題下將所有軟、硬體設施及營運作業進行一致化，並排斥非主題事物的娛樂空間。」

2000 年臺灣全面實施週休二日後，遊客對休閒的需求增加了，於是各種大型遊樂中心、主題樂園應運而生。近來主題樂園已成為國民旅遊休閒旅遊的一大選擇，不但能盡情遊玩，且能見識臺灣主題樂園的魅力。

一、主題遊樂園的特性

「主題樂園」與「傳統遊樂園（或遊樂區）」都屬觀光遊樂產業。「主題樂園」顧名思義是一為主題；二是樂園。主題樂園是一種發展於美國迪士尼樂園的文化娛樂，根據一個創意性的特定主題，透過人類的智慧和想像，集合各種藝術文化的元素，運用最新科技化的處理，讓科學幻想具體化，並結合演藝活動、購物以及其他休閒娛樂設施來滿足遊客的嗜樂需求，創造出能吸引遊客前來參與體驗的非日常性舞台世界。「傳統遊樂園」則是以高科技機械設施的高度、速度、驚險度來興奮遊客的感官刺激。

主題遊樂園的經營型態，除了土地、資金、人資管理及設備等必需的條件之外，是否能夠吸引遊客前往的「集客力」更是成功與否的關鍵。設施完善的樂園，必須有多樣化的休閒產品及提供消費者相關之服務功能，像是餐飲、住宿、交通、育樂等。主題樂園具有下列幾項特性：

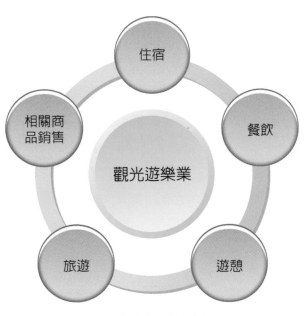

圖4-1　觀光遊樂業產業鏈圖

1. 有特定的主題：無論是以具體的實物或抽象的概念做展現，首先必須有特定的主題，如以臺灣原住民為主的九族文化村；以臺灣民俗、農業農村生活體驗為主的休閒渡假園區，如臺灣民俗村；以兒童遊樂為主題的兒童樂園，如劍湖山世界的兒童玩國，必須有特定的主題作為主題樂園表達串聯的根基。

2. 非日常生活性：主題樂園所看到的、體驗、感受到的是非現實的生活，所以主題樂園內的設施、表演、景觀、環境、商品等皆是在現實生活中所看不到的，即使是因必須提供且是日常生活存在的，也必須經過適當的主題包裝後再呈現，以提供遊客消費。

3. 保有一定的空間：保有一定空間的目的即是提供創造非現實生活所必須，所以若園區內能看到外邊現實世界的景物，就必須用景觀、地形、區內建物、設施等去調整，讓遊客完全置身於非現實世界的空間內，享受夢幻般的遊樂世界。

4. 有關設施及營運總部承續主題：主題樂園內的建物、附屬設施、景觀、引導設施、表演、活動、服飾、商品等，皆須與要傳達的主題有關，所有表現的元素乃是為了呈現主題的概念，例如以臺灣原住民文化為主題，則建物當然是各族傳統別具風格的房舍，如石板屋等，服務人員則穿著原住民傳統服飾，各項設施標示用原住民的特有符號來建置，販賣商品包含有原住民的傳統編織或是雕刻等飾品，餐廳供應各族風味餐，動感電影院內也播放各族的神話故事為主題的影片，所有的設施及營運都必須和臺灣原住民生活的特色、文化有關。

5. 具統一性且具有排他性：以上述案例來說，在原住民文化園區內的人物、建築、景觀、設施、表演、商品等必須和原住民的文化內涵有關，屬於非原住民文化的任何景物都不應在此區內存在，如此，則可很清楚的了解所要表現的主題，而且會形成一個真正的主題樂園，所以排他性是在主題樂園的表現元素中，必須運用的方法。

二、主題遊樂區的類型

主題遊樂區的類型分類有很多方式，有以營運規模分類；或以活動特色分類；也有以資源跟設施兩分類法，但近幾年的發展，單一性質的遊樂園已很少見，大

多涵蓋多樣化分類，如以機械活動設施為主，再搭配各種陸域、水域等遊憩活動者。以旅遊體驗類型為例，可分為五大類，分別是：情境模擬、遊樂、觀光、主題和風情體驗，最令人印象深刻的多為遊樂型主題樂園：遊樂型主題樂園亦稱遊樂園，提供刺激的遊樂設施和機動遊戲，使得尋求刺激感覺的遊客樂此不疲；情景模擬：即是各種影視城的主題樂園；觀光型的主題樂園則濃縮了一些著名景觀或特色景觀，讓遊客在短暫的時間內欣賞到具特色的景觀，各式各樣的水族館和野生動物公園，也為主題型的樂園。至於以風情體驗為主的主題樂園，則將不同的民族風俗和民族色彩展現在遊客眼前。部分主題樂園同時結合前述特色，提供消費者不同的服務體驗。

綜合各種觀點與論述大抵分類為幾種類型：

1. 歷史文化類型：遊樂的主題以歷史文化為背景，此類型遊樂園多半具有高度的教育性及藝術性，如臺灣民俗村、九族文化村、日本的日光江戶村（圖4-2）、日本太空世界等。

圖4-2　日本的日光江戶村屬於歷史文化類型的遊樂園

2. 景觀建築類型：以世界各國微縮迷你景觀建築為主題的遊樂園，如小人國主題樂園（圖4-3）、夢幻童話、迪士尼樂園、日本Hello Kitty樂園、荷蘭馬德羅丹小人國等。

3. 生物生態類型：以海洋生物及水族館，或熱帶雨林的生態環境為主題，再配合多個遊樂及觀光設施，如臺灣的六福村野生動物園、花蓮海洋公園；美國聖地牙哥海洋世界、日本生態公園等。

圖4-3　小人國主題樂園的以微縮迷你的模型景觀為主題

4. 科技設施類型：基本上大多數主題遊樂園內一定都配備有多種科技遊樂設施，方能吸引遊客，如劍湖山世界、六福村主題遊樂園、麗寶樂園、美國迪士尼樂園、美國環球影城、韓國樂天世界等。

5. 水上活動類型：主題以多樣化的水上遊憩系統設施和活動及大型造浪池、沙灘造景等，如麗寶樂園馬拉灣水上樂園、新北市八仙海岸樂園（圖4-4）等。

6. 綜合類型：以自然森林生態園或歐式宮廷花園景觀造景，加上親子遊樂設施的遊樂區，如尖山埤江南渡假村、西湖渡假村、小叮噹科學遊樂區、香格里拉樂園、杉林溪森林遊樂園等。

圖4-4　麗寶樂園馬拉灣水上樂園

照片來源：麗寶樂園官網

　　儘管主題樂園的型態與分類有所不同，但根據交通部觀光局的規範，觀光遊樂業須具備有六大特性：

1. 資金來源與經營主題為民間組織。
2. 有一定經營管轄範圍，並擁有土地所有權或使用權。
3. 有收費之主要入口。
4. 場所內之全部或主要內容為人工景觀遊覽活動、參與式活動或使用機械式活動遊戲設施。
5. 經營主題或其分支機構須與經營活動位於同一基地。
6. 所提供的遊憩機會，以戶外遊憩活動為主。

表4-1　臺灣地區觀光遊樂業經營類型表

類　型	定　義
生態型	杉林溪森林生態渡假園區、東勢林場遊樂區、8 大森林樂園、尖山埤江南渡假村、雲仙樂園、西湖渡假村、小墾丁渡假村、火炎山遊樂區、頑皮世界、六福村主題遊樂園、遠雄海洋公園、野柳海洋世界、大路觀主題樂園、怡園渡假村、綠舞莊園日式主題遊樂區。
科學型	劍湖山世界、麗寶樂園、小叮噹科學主題樂園。
文化型	小人國主題樂園、九族文化村、萬瑞森林樂園、香格里拉樂園、泰雅渡假村、義大世界。

資料來源：臺灣主題樂園網（2019）

三、「主題樂園」營運現況

　　成功的主題樂園需要商業和旅遊業共同開發，互惠互利。世界級的主題樂園不僅結合多項主題樂園類型的元素，滿足不同類型遊客的需要，更是推廣城市旅遊業發展的重要因素之一，同時也為所在城市提供大量的就業機會。迪士尼樂園集團傳奇，是因它的娛樂設施主題突出、造型奇特、創意新穎、經營理念先進、追求創新與發展，通過新奇建築物與各種高科技設施的結合，特別是高科技的支持下，新材料、新性能、新技術的遊樂設施不斷湧現，再融以豐富的世界文化遺產，創造童話般的世界，讓遊客在光怪陸離的異國風情建築群與多彩的演出中體驗驚險與快樂，使遊客不斷有新的樂趣和新的體驗，是讓主題樂園維持巨大魅力的主因，也是讓從事主題樂園的投資與經營者留下了眾多啟示。要成功的經營一個主題樂園，是以迪士尼樂園的成功經驗作為標竿，綜合歸納如下列數點：

1. 要有廣大的空間：若以美國的主題樂園標準來說，一個主題樂園至少需80公頃以上，而所要強調的廣大空間的意義，乃在於讓遊客在如此廣大的空間內，看不到園區外的景物，讓其一直停留在主題樂園所要傳達的非現實世界情境。因此須有廣大的空間才能塑造更多的設施，營造出主題的氣氛，讓遊客在心理上能做轉換的調適。

2. 創造易於辨識且具吸引力之主題：迪士尼樂園採用多卡通之角色，如米老鼠、唐老鴨、兔寶寶等，都是人人耳熟能詳、極具親切感的主題人物，而主題樂園所要吸引的對象是一般大眾，因此所採用的主題不能只令少數人感興趣，也應避免採用短期性之主題，尤其一個成功的主題樂園不能圍於主題的概念而不做延伸，必須隨時關注市場上的應變和環境變化的需求，所以主題要能有延伸性，以適應時代潮流的變化。例如臺灣的九族文化村，早期雖以原住民九族生活背景而塑造，但室內遊樂園及馬雅文化探險等，皆有其適應環境變化需求而做調整，當然須加以主題延伸式的包裝內容。

3. 需要完善而細部的規劃與維護：主題樂園規畫所涉及的層面極廣，如經濟可行性分析、園景設計、營建工程、環境影響評估、遊憩心理調查、交通系統研究、市場調查等。主題樂園在規劃之初須將主題以故事編排的方式形成腳本，並創造出擬人化的角色，並配合環境、景觀、建物、燈光、音響、植栽等與主題相關之景物去塑造出主題的氣氛，使遊客一進入園區即身處非現實的歡樂園地，創造出非現實夢幻的世界，因此都必須經過完美完善的規劃和設計，每一階段的規劃設計都必須做完善的搭配、串連。同時在遊憩設施方面也須做例行性及定期的維護，以確保遊客在遊憩時的安全。

4. 完善的執行各項作業活動：一個成功的主題樂園，就是一個完善的表演作業，從遊客進入園區停車，接受停車場人員的導引到售票亭購票通過大門，進入園區內看到遊行隊伍，看到販售人員提供飲品，坐在舞台下欣賞歌舞表演等，期間主題樂園內的所有工作人員皆是演員，主題樂園所要傳達概念及理念透過提供服務的人員來傳達，所以一個成功的主題樂園必須有完善作業行動配合，特別是主要市場與次要市場範圍內，更需經常性的辦理各種行銷方式，進行推廣、促銷、宣傳活動。

4-2　臺灣主題樂園現況

　　臺灣主題遊樂園的發展可區分為四個時期，首先是 1971 年前之遊樂園，臺灣第一個遊樂園是日治時期於 1934 年設立的「兒童遊園地」（今之臺北市兒童樂園）。「兒童遊園地」於 1958 年更名為「中山兒童樂園」，由旅菲華僑出資承租經營。1967 年臺北市改制為院轄市，隔年市府收回直接經營。1986 年臺北市立動物園搬遷到木柵，遺留的 7 公頃空地全數規劃成兒童樂園新設園區，1991 年新園地規劃完畢後的兒童樂園正式更名「台北市立兒童育樂中心」，該名稱一直沿用，俗稱兒童樂園。

　　其次是 1971 ～ 1980 年之遊樂園。大同水上樂園，位於新北市板橋區，後因都市擴充，土地增值，業者結束營業，園區土地移作其他商業及住宅使用。機械遊樂為主的遊樂園：如臺北市明德樂園、新北市南天母樂園、臺中市卡多里、新北市碧潭樂園、桃園縣亞洲樂園等，均屬以機械遊樂設施招徠旅客之園區。惜因經營不善，機械遊樂設施生命週期短，業者不再更新投資，最後臺北市明德樂園亦結束營業，業者均已歇業。

　　第三時期是 1981 ～ 1990 年之遊樂園年代，主題遊樂區發展類型趨於多元，進入臺灣主題遊樂區發展的戰國時代，多家主要遊樂園於此一時期相繼設立，開放營業，吸引許多國內及部分國外旅客。1983 年亞歌花園、1985 年小人國主題樂園、1986 年九族文化村、1988 年劍湖山世界及 1990 年西湖渡假村、小叮噹科學遊樂區、泰雅渡假村等相繼成立。

　　1991 年後，延續 1981 至 1990 年代的氣勢，陸續有數家中大型的主題遊樂區建設完成，如 1993 年臺灣民俗村、1994 年六福村主題遊樂區及頑皮世界及 2000 年月眉育樂世界、布魯樂谷親水樂園、2002 年花蓮遠雄海洋公園等陸續營業。

表4-2　臺灣主題樂園發展史

時　期	發展內容
1971 年的遊樂園	1934 年設立「兒童遊園地」，1958 年更名「中山兒童樂園」。1964 年於烏來風景區設立雲仙樂園，其橫跨北勢溪的空中纜車爲臺灣第一個觀光用纜車。
1971 ～ 1980 年代遊樂園	機械遊樂爲主的遊樂園：新北市大同水上樂園、臺北市明德樂園、新北市南天母樂園、臺中市卡多里、新北市碧潭樂園、桃園縣亞洲樂園等。
1981 ～ 1990 年代遊樂園	主題遊樂區發展類型趨於多元，多家主要遊樂園於此一時期相繼設立。 1983 年亞歌花園開放營業。 1984 年小人國主題樂園開放營業。 1986 年九族文化村開放營業。 1988 年劍湖山世界開放營業。 1989 年西湖渡假村開放營業。 1990 年小叮噹科學遊樂區開放營業。 1990 年泰雅渡假村開放營業。
1991 年後，陸續有數家中大型主題遊樂區建設完成	1994 年六福村主題遊樂區開放營業。 1994 年頑皮世界開放營業。 2000 年月眉育樂世界開放營業。 2002 年遠雄海洋公園開放營業。

資料來源：許文聖（2012），休閒產業分析。

　　臺灣的主題樂園發展起步較晚，加上市場較小，2001 年才正式納入法定「觀光遊樂業」，成爲重點發展觀光產業的一環。2014 年吸引入園遊客數超過百萬人入園的有劍湖山、六福村、九族文化村、麗寶樂園，這些園區的景觀設計、設施規模、經營理念和服務品質，已經逐步與國際接軌達「國際水準」，業者也逐步發展具特色的經營與行銷手法，本章將介紹臺灣主題樂園的營運現況，並藉由受歡迎的幾個主題遊樂園了解並探討其經營管理的魔法。

　　臺灣主題遊樂園經過興衰起落，從傳統具有育樂功能的機械式設施的遊樂園如臺北市兒童樂園，隨著科技發展，遊憩型態產生革命性改變，取而代之的是完善的服務與附加活動，造就新型態的主題樂園興起，如融合教育、購物、娛樂和休閒等功能的主題遊樂園之劍湖山世界、九族文化村、六福村、麗寶樂園（月眉遊樂園）、義大世界等。受經濟景氣大環境影響及休閒遊樂多元化、公部門節慶活動、觀光工廠林立等市場競爭，主題樂園業界的經營亦受到挑戰。

表4-3　臺灣主題樂園主要市場占有率表

公司名稱	入園人次			市場佔有率		
	2017年	2016年	2015年	2017年	2016年	2015年
劍湖山世界	1,000,647	1,000,515	1,123,954	8%	15.8%	16.3%
九族文化村	893,727	882,803	900,855	7%	14.0%	13.1%
六福村	1,286,939	1,438,172	1,630,245	10%	22.7%	23.6%
麗寶樂園	7,214,438	914.578	829,838	58%	14.4%	12.0%
小人國	648,836	665,718	777,878	5%	10.5%	11.3%
花蓮海洋公園	500,365	538,795	577,255	4%	8.5%	8.3%
義大遊樂世界	845,394	893,675	1,063,518	7%	14.1%	15.4%
合計	12,390,346	6,334,256	6,909,543	100%	100.0%	100.0%

資料來源:交通部觀光局網站（2018），本書整理

　　隨著臺灣國民所得的提升，消費者的消費能力增加，在教育水準提高的帶動下，遊客的消費行為和意識也隨之而改變。從以前只求溫飽和一般基本玩樂的訴求，演變至生活品質和娛樂型態的需求，使得能夠在假日釋放壓力，與家人共享親子之樂，已經慢慢成為國民旅遊的另外一個休閒重心。觀光遊樂業者的營運活動則可以細分為三部分，包括土地取得、主題樂園規劃與興建及觀光主題樂園設施等（圖4-5）。

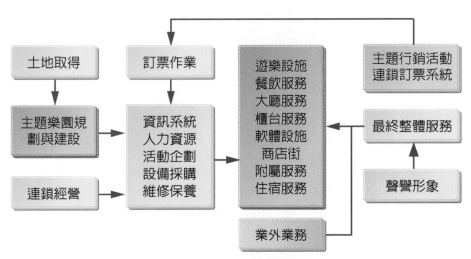

圖4-5　觀光遊樂業者營運活動圖

一、臺灣主題樂園的分布

　　截至 2019 年，臺灣取得觀光遊樂業執照且正常營業者計達 24 家（圖 4-6），分別為北部地區 10 家、中部地區 6 家、南部地區 6 家、東部地區 2 家。北部地區有「雲仙樂園」、「野柳海洋世界」、「小人國主題樂園」、「六福村主題遊樂園」、「小叮噹科學主題樂園」、「萬瑞森林樂園」、「綠舞莊園日式主題遊樂區」、「西湖渡假村」、「香格里拉樂園」、「火炎山溫泉度假村」等 10 家；中部地區有「麗寶樂園」、「東勢林場遊樂區」、「九族文化村」、「泰雅渡假村」、「杉林溪森林生態渡假園區」、「劍湖山世界」等 6 家；南部地區 6 家為「頑皮世界」、「尖山埤江南度假村」、「8 大森林樂園」、「大路觀主題樂園」、「小墾丁渡假村」、「義大世界」；東部為「遠雄海洋公園」、「怡園渡假村」。

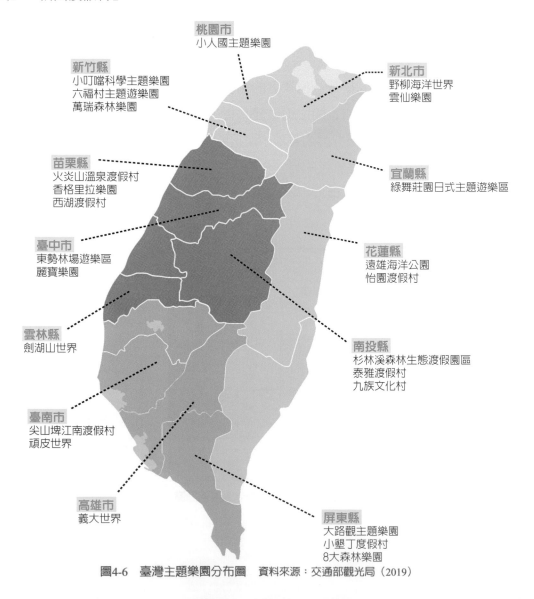

圖4-6　臺灣主題樂園分布圖　資料來源：交通部觀光局（2019）

二、臺灣觀光遊樂業遊客量

（一）臺灣民營遊憩區近五年遊客量

臺灣民營遊憩區近五年遊客量，國民旅遊市場在 2013 年至 2015 年快速成長，2015 年達到頂峰，遊客量創下 1,800 百多萬人次，2016 年因臺灣政黨輪替，負成長 9.5%，2017 年在政府多方政策因應措施下，遊客人數達到 1,900 多萬人次，成長了 16%（圖 4-7），在多元市場開拓與擴大國內旅遊措施及業者產業升級等政策推動下，未來全臺灣民營遊憩區有望穩定成長。

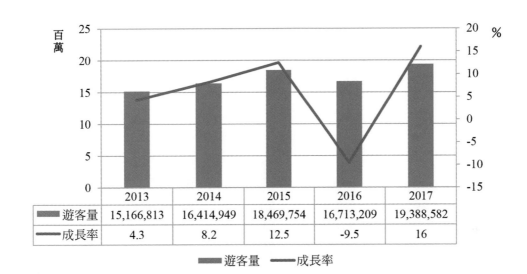

	2013	2014	2015	2016	2017
遊客量	15,166,813	16,414,949	18,469,754	16,713,209	19,388,582
成長率	4.3	8.2	12.5	-9.5	16

■ 遊客量　— 成長率

圖4-7　臺灣民營遊憩區近五年遊客量　　資料來源：交通部觀光局（2018），本書整理

表4-4　2017年臺灣主題樂園入園遊客數前五名

排名	主題樂園名稱	2017年入園人數
1	麗寶樂園	721.4 萬
2	六福村	128.6 萬
3	九族文化村	89.3 萬
4	義大遊樂世界	84.5 萬
5	小人國	64.8 萬

資料來源：觀光局觀光年報（2018），本書整理

　　根據交通部觀光局的統計，臺灣主題樂園 2017 年入園遊客數，第一名麗寶樂園的人次高達 721.4 萬人次，幾乎是 2-4 名總入園人數加總的二倍，而 2013 年的霸主劍湖山則跌出五名外。

（二）臺灣七大主題樂園近五年遊客量

　　臺灣七大主題樂園遊客量在全臺灣民營遊樂區遊客量中，從 2013 年至 2016 年遊客量大約占全臺民營遊樂區的三分之一，2017 年則大幅增加佔六成，主因是麗寶樂園入園人數暴增。（圖 4-8）

	2013	2014	2015	2016	2017
人次	5,921,925	6,127,011	6,909,543	6,334,256	12,390,346
成長率	-0.5	3.5	12.8	-8.3	95.6

圖4-8　臺灣七大主題樂園近五年遊客量　　資料來源：交通部觀光局（2018）

三、臺灣主題樂園介紹

　　臺灣主題樂園中，受歡迎的大型主題樂園除了刺激的遊樂設施外，大都擁有夏季限定開放的水上設施，如麗寶樂園、劍湖山世界、六福村等，水上遊憩休閒在炎炎暑假旺季中，是最具集客吸引力，以下就分別介紹受歡迎的主題樂園。

（一）劍湖山世界主題樂園

　　劍湖山世界主題樂園於 1990 年開幕，佔地約爲 65 公頃，兼具休閒、遊樂、文化、科技的多功能主題樂園，是臺灣第一家邁入複合式發展的休閒遊樂渡假園區。從最早的景觀花園、一日遊主題樂園、Fancy Day & Night 複合式多日遊渡假園區、吃喝玩樂購住，發展至今成爲劍湖山世界休閒產業集團，以遊樂設施複合渡假飯店、會議中心、景觀休閒、電子休閒、兒童玩國、耐斯影城等相容性產業互利共生，突破遊樂區淡旺季和離尖峰懸殊的瓶頸，產生複合式集客效果；也是亞洲第一家取得「北海小英雄 All rights 授權」全方位授權，並連續 25 年榮獲觀光局「遊樂區經營管理與安全維護」督導考核特優等第一名，2014 年再度榮獲優等第 1 名之殊榮；2012 年第十屆「遠見雜誌」傑出服務獎主題樂園類首獎。

　　除了原本的主題樂園以外，並在 2002 年增建劍湖山大飯店以及劍湖山園外園，成爲全臺灣著名的主題複合式主題樂園，又推出高價值與高品質的『劍湖山王子大飯店』。劍湖山世界最吸睛的設施有：

1. 高空摩天輪：高達 88 米高（約 30 層樓高）、擁有 50 個觀覽箱可讓 400 人乘坐的摩天輪（圖4-9）。

圖4-9　高達88米高（約30層樓高），可讓400人乘坐的高空摩天輪爲劍湖山世界主題樂園的大地標和最吸睛的設施

2. 衝瘋飛車：獲票選為 2014 年最好玩的雲宵飛車，為全亞洲最長的衝瘋飛車，亞洲首度引進 360 度大迴轉『無底盤式』雲霄飛車（圖4-10）。

圖4-10　劍湖山世界「衝瘋飛車」獲票選為2014年最好玩的雲宵飛車

3. 飛天潛艇 G5：共有六部飛天潛艇台車，以 110 公里時速、超越人體極限 5 個G的重力加速度，垂直向下俯衝，非常刺激。

（二）六福村主題樂園

　　六福村主題樂園前身為六福村野生動物園，於 1979 年成立，當時是臺灣唯一一座、且規模最大、佔地 73 公頃的野生動物公園，是放養型野生動物公園。1989 年時開始規劃擴建成為主題樂園，並於 1994 年正式開放，目前主題樂園內共分為四大主題區域，分別是「美國大西部」、「南太平洋」、「阿拉伯皇宮」和「非洲部落」（野生動物園），是一個適合全家旅遊休閒並同時具有教育及休閒的天地（圖4-11）。

圖4-11　六福村主題樂園是亞洲第一座結合動物園與大型遊樂園的夢幻國度

　　擁有全球第二座及亞洲唯一之「笑傲飛鷹」、「大峽谷急流泛舟」、「大海盜」、「火山歷險」、「大怒神」與360度正反向旋轉之「風火輪」、「蘇丹王大冒險」等等，除了刺激的設施外，遊客也可到侏儸紀失樂園探訪史前恐龍足跡或欣賞野生動物。六福村截至目前仍舊是臺灣最具規模之開放式野生動物園，包括約七十種、近千頭動物，提供遊客近距離觀賞野生動物生態之美，「非洲部落」也是熱門的主題村（圖4-12）。

圖4-12　遊客坐在籠車上，跟兇猛的老虎對望，僅隔一層鐵網，超級刺激

（三）遠雄花蓮海洋公園

　　遠雄海洋公園位於花蓮縣壽豐鄉，佔地約 50 公頃，是東部唯一一座結合遊樂與教育意義的主題樂園。花蓮遠雄海洋公園規劃 8 大主題區域，除了擁有遊樂園的娛樂設施以外，還有精采的海獅秀、海豚秀，遊客可在此看到多種稀奇珍貴的海洋生物，並有多項互動體驗，可觸摸、餵食海洋動物，是一處生動、豐富的觀光景點（圖 4-13）。

圖4-13　花蓮遠雄海洋公園精采的海獅秀、海豚秀，最吸引遊客

　　海洋公園內的自然景觀公園區，設有空中纜車、鳥園、Green House、結婚廣場、棕櫚園區、熱帶雨林區、沙漠植物園區及溫帶常綠園區等，遊客們可於此搭乘空中纜車鳥瞰整個東部太平洋海岸之景致，開闊其視野，使身心舒暢。最受歡迎的項目有：

1. 海洋劇場：以海豚劇場為主題，可欣賞到海豚的生態或者到美人魚生態教室聆聽詳細的生態解說，也可前往互動體驗池餵食海豚與海豚拍照。

2. 海底王國：海底王國是以兒童為主題，設有以卡通方式呈現的海洋遊樂設施，有海底宮殿、小藍鯨雲霄飛車、瘋狂潛水艇、小美人魚旋轉貝殼、八爪魚摩天倫等等，相當適合小朋友。

3. 海盜灣：重現了約 16 世紀時期的西班牙古城和馬雅文化，有一座長達 650 公尺的滑水道。

（四）義大遊樂世界

位於南臺灣高雄觀音山麓，於 2010 年 12 月 18 日正式開幕，是臺灣唯一希臘情境的主題樂園，佔地約 90 公頃，分為「大衛城」、「聖托里尼山城」及「特洛伊城」等三區，擁有 50 項以上的各式遊樂設施；此外，義大世界的摩天輪，搭配上夜間 128 種的炫麗燈光秀，從海拔 230 公尺的高空，將南臺灣美景盡覽眼底，此外，義大遊樂世界更規劃了希臘婚紗拍攝專案，仿希臘聖托里尼伊亞小鎮（The Village Of Oia In Santorini, Greece）場景，是最熱門的婚紗拍攝地點（圖 4-14、圖 4-15）。

圖4-14　希臘聖托里尼伊亞小鎮，藍白相間的建築非常浪漫

圖4-15　希臘風格仿托斯卡尼山城造景的義大遊樂世界，是近年來很受新人歡迎的熱門景點之一

義大遊樂世界特別的設施有：

1. 特洛伊城：佔地15000坪，為臺灣最大的室內遊樂館，提供各種好玩的遊樂設施多達 31 項。

2. 義大世界購物廣場：廣達 58,000 坪，地上 5 樓、地下 7 層，為一娛樂型大型購物商場。將近 300 餘家的知名品牌設櫃於此，是臺灣首創的大型 OUTLET MALL。廣場中心 B 棟處，設置一長 110 公尺、寬 10 公尺天幕廊道，廊道天花板配合音樂及光

圖 4-16　義大遊樂世界擁有臺灣首創的大型 OUTLET MALL，天幕廊道星空能隨四季變化

影，呈現出晨昏四季不同的星空變化（圖 4-16）。

3. 義大皇家劇院：耗資新臺幣 10 億元打造、臺灣唯一媲美國家級劇院的專業表演場地，提供無障礙空間與 VIP 包廂，共 1,800 座席，挑高 20 公尺高的天花板以希臘 12 星座裝飾，寬 24 公尺、挑高 10 公尺的舞台，配有 3 座 360 度旋轉升降舞台、懸吊天車、專業燈光音響設備、和電腦微控螢幕調度，適宜各類型專業表演。是南臺灣大型演唱會最熱門場地。

（五）麗寶樂園（原為月眉育樂世界）

位於臺中市后里區，是一座水上、陸上的主題樂園，是臺灣第一個民間興建營運後轉移模式（BOT）休閒產業開發案。原址為臺灣糖業公司月眉糖廠舊址，2000 年 7 月 1 日開園，園區共分為「馬拉灣」與「探索樂園」等兩大主題樂園。「馬拉灣」為水上遊樂園，提供各種水上遊樂設施，最具知名的設施為「大海嘯」、「巫師飛艇」、「鯊魚浪板」等水上遊樂設施，每年的夏季開園

圖 4-17　馬拉灣有東南亞第一座可造出 2.4 米高浪的大型露天人工造浪池的『大海嘯』，是夏季最受歡迎的水上樂園

（圖 4-17）；「探索樂園」則是以陸上遊樂設施為主題，分為一般遊樂設施與兒童遊樂設施。

（六）九族文化村

　　九族文化村是唯一獲米其林 2 星推薦的主題樂園，也是第一個以文化保存取得環保署環境教育設施場所認證的主題樂園。位在中臺灣南投縣，鄰近日月潭，是一座以臺灣九族原住民為主題所打造的多元化樂園，佔地約 62 公頃，園區共分為歐洲宮廷花園、歡樂世界與臺灣原住民部落文化三大主題區，除了提供精緻的原住民文化體驗之外，園方也設置最新的遊樂設施讓各年齡層遊客有更多元的遊樂體驗。

　　九族文化村擁有臺灣最豐富、最齊全的原住民文化歌舞演出與介紹，部落內之建築、圖像、美食、音樂、服飾與生活的介紹均依照依各族原貌、原材具體展現。包括阿美族、泰雅族、布農族、排灣族、魯凱族、卑南族、賽夏族、鄒族以及蘭嶼的達悟族，邵族……等，在九族文化村都有豐富的展示與介紹，可說是臺灣原住民最完整鮮活的博物館（圖 4-18）。

圖4-18　娜魯灣劇場是九族文化村的經典劇場，演出臺灣原住民傳統的歌舞藝術，含括各族的舞蹈、祭典歌謠、風俗文化

　　全臺第一座採取民間興建營運（BOO）的日月潭九族纜車，於 2009 年底開始營運，往返於日月潭及九族文化村，起點爲九族文化村觀山樓，終點則在日月潭湖畔，到日月潭旅遊的民眾，除了可搭乘纜車鳥瞰日月潭的湖光山色外，也可到九族文化村體驗臺灣原住民文化。

4-3　世界主題樂園發展狀況

　　世界主題娛樂協會（TEA, 2018）公布「2017 全球主題樂園和博物館報告」，2016 年開業未滿 2 年的上海迪士尼樂園，以 1,100 萬入園人次躋身全球主題樂園排名榜前 10 位列第 8 位。預估 2020 年大陸將躍居全球最大主題樂園市場。眞實地反映出全球旅遊業發展的軌跡與趨勢，已成爲檢視全球主題公園和博物館行業發展的風向標。「2017 全球主題樂園和博物館報告」顯示，迪士尼系列遊樂園仍是全球最受歡迎的主題公園，在前 10 名中就有 8 座迪士尼樂園上榜。

表4-5　2017 全球最受歡迎主題樂園

排名	樂園	2017年入園數（萬人）
1	奧蘭多迪士尼神奇王國	2,045
2	加州迪士尼	1,830
3	東京迪士尼	1,660
4	大阪環球影城	1,494
5	東京迪士尼海洋	1,350
6	奧蘭多迪士尼動物王國	1,250
7	奧蘭多迪士尼未來世界	1,220
8	上海迪士尼	1,100
9	奧蘭多迪士尼好萊塢影城	1,072
10	加州環球影城	1,025

資料來源：2017 全球主題樂園和博物館（2018）

　　從 2017 全球最受歡迎主題樂園排名表中，美國奧蘭多迪士尼度假區的神奇王國居冠，2017 年入園數突破 2,000 萬人次。排名第 2 的是加州迪士尼，遊客數達 1,830 萬人次。東京迪士尼則以 1,660 萬遊客人次位居第 3。2016 年 6 月才正式開業的上海迪士尼，在不到兩年內就吸引逾千萬名遊客，擠進第 8 名，表現亮眼。

一、美國奧蘭多迪士尼樂園

　　奧蘭多迪士尼樂園位於佛羅裏達州，是美國本土最大的迪士尼樂園，全稱叫 Walt Disney World Resort，分為七個主題公園（Theme Park），其中 Magic Kingdom，匯聚最傳統 Disney 特色的主題公園，裏面充滿了各種各樣的卡通形象（圖 4-19）。

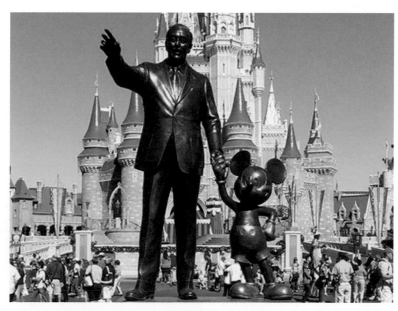

圖4-19　奧蘭多迪士尼樂園，是全世界最大的主題樂園，也是迪士尼的總部

　　奧蘭多迪士尼樂園投資 40,000 萬美元，是全世界最大的主題樂園，也是迪士尼的總部，總面積達 124 平方公里，約等於 1/5 的新加坡面積，擁有 4 座超大型主題樂園、3 座水上樂園、32 家度假飯店（其中有 22 家由迪士尼世界經營）及 784 個露營地。自 1971 年 10 月開放以來，每年接待平均遊客約 1,200 萬人。此外，設有五座 18 洞的國際標準高爾夫球場和綜合運動園區，市中心還有迪士尼購物中心結合購物、娛樂和餐飲設施，夜間遊樂區、各式商店和超過 250 家的餐廳。

二、東京迪士尼樂園

全世界 5 座迪士尼樂園之中，東京迪士尼以平均年 1500 萬名遊客的造訪人數高居世界第一位。東京迪士尼樂園於 1983 年開幕，完全倣照美國迪士尼而興建，是一座以灰姑娘城堡為中心，佔地廣達 46 萬平方公尺的童話世界，分為世界市集、探險樂園、西部樂園、新生物區、夢幻樂園、卡通

圖4-20　2013年是東京迪士尼樂園30周年，累計入園人次已超過5億6千萬人次

城及未來樂園等 7 個區，園內的舞臺以及廣場上定時會有豐富多彩的化裝表演和富趣味性的遊行活動。2013 年是東京迪士尼 30 周年，累計入園人次已超過 5 億 6 千萬人次，等於是全日本每個人至少造訪過東京迪士尼 4 次（圖 4-20）。

東京迪士尼發展出一個屬於自己的迪士尼文化，與其他地區迪士尼不同，敘述如下：

（一）「FastPass 快速通行證」

東京迪士尼有「FastPass 快速通行證」機制，簡稱「FP」，幾個指定熱門遊樂設施會提供「FP 抽票機」，遊客的入場券先去「FP 抽票機」抽票，FP 會顯示「應該幾點去玩」的時間，只要依據上面時間到該遊樂設施玩，就可以不用排隊、快速通行進入。想要在東京迪士尼「輕鬆玩」，一定要想清楚怎麼抽「FP」的策略，才能節省排隊時間（圖 4-21）。

圖4-21　「FastPass快速通行證」是東京迪士尼樂園體貼遊客節省排隊時間的機制

（二）日間 / 夜間遊行

東京迪士尼除了遊樂設施外，不可錯過的就是非常的精彩的日間 / 夜間遊行，東京迪士尼遊行有兩個時段，日間遊行大約是 16：00 開始，夜間遊行大約是 20：00 開始，夜間遊行結束後還會有煙火表演，若遇到特別節慶如萬聖節或 30 周年紀念，還會有特別遊行活動，迪士尼官網有中文翻譯，會提供詳細活動資訊（圖4-22）。

圖4-22　東京迪士尼官網會提供詳盡的遊行資訊

資料來源：圖取自東京迪士尼網站（2018）

三、上海迪士尼

上海迪士尼於 2016 年 6 月正式開業，六個月的遊客人次即達 1000 萬人次，年度常態客流量達到 1700 萬人次，上海迪士尼成為主題公園產業下一個增長亮點，為迪士尼主題公園集團 2016 年的遊客人數據帶來約兩位數增長。

2017 年公布的「上海迪士尼專案對經濟社會發展帶動效應評估」報告顯示，受迪士尼項目開園的影響，2016 年上海市旅遊產業快速發展，實現旅遊業增加值 1,689.7 億元人民幣，占 GDP 比重上升至 6.2%，旅遊業增加值增幅達 6.9%，顯示迪士尼對於遊客總人數和旅遊總收入的磁吸效應。

圖4-23　上海迪士尼六大園區景點位置（圖片來源：上海迪士尼度假區官方網站，2018）

　　受惠於大陸遊客的大幅增長，帶動 2017 年亞太區整體遊客人數成長了 5.5%。隨著經濟發展、中產階級的興起、可支配收入的提升、對旅遊的嚮往、便利的交通基礎設施，以及汽車市場的發展等因素，將繼續刺激大陸主題樂園的蓬勃發展。預估到 2020 年，大陸將成為世界上最大的主題樂園市場，加上北京環球影城將於 2020 年開業，同時很多項目目前都在籌備建設中。

圖4-24　將於2020年開業的北京環球影城規劃示意圖（圖片來源：雄獅旅遊）

四、全球 2017 十大最佳水上主題樂園

　　全球十大最佳水上樂園排名榜，分則有來自歐洲、美洲、亞洲、非洲及大洋洲的樂園均有上榜。西班牙特內里費島的暹羅公園居榜首，這座水上樂園以泰式風格及刺激有趣的各式水上活動著稱。

圖4-25　西班牙特內里費島的暹羅公園以泰式風格水上活動著稱（暹羅公園 Twitter 圖片）

表4-6　全球 2017 十大最佳水上主題樂園

排名	主題樂園	位置
1	暹羅公園（Siam Park）	西班牙特內里費島
2	峇里島水上樂園（Waterbom BaliIndonesia）	印尼庫塔
3	海灘公園（Beach Park）	巴西 Aquiraz
4	Thermas dos Laranjais	巴西，Olimpia
5	颱風潟湖（Disney's Typhoon Lagoon Water Park）	美國奧蘭多
6	Aquapark Istralandia	克羅地亞諾維格拉德
7	瘋狂河道水上樂園（Wild Wadi Waterpark）	杜拜
8	馬卡迪水世界（Makadi Water World）	埃及赫爾格達
9	Eco Parque Arraial d'Ajuda	巴西 Arraial d'Ajuda
10	威特賽德水上公園（WetSide Water Park）	澳洲赫維灣

五、中國大陸 2017 十大最佳主題樂園

　　香港迪士尼連續三年登入中國大陸榜單中，且連續三年登頂中國大陸最佳主題遊樂園，上海迪士尼亦蟬聯十佳。長隆歡樂世界、杭州宋城、歡樂谷等也大受歡迎。歡樂谷集團位於北京、上海、深圳三地的主題樂園均入選中國榜單。作為大陸本土主題樂園發展較早的城市之一，深圳共有四家主題樂園入選榜單。TripAdvisor指出，長隆歡樂世界、杭州宋城、歡樂谷等中國品牌也受到全球遊客的好評。除遊樂項目外，中外節日活動和特色演出也是各大主題樂園的主打項目。

表4-7　中國大陸 2017 十大最佳主題樂園

排名	主題樂園	位置
1	香港迪士尼樂園	香港
2	長隆歡樂世界	廣州
3	杭州宋城	杭州
4	錦繡中華民俗村	深圳
5	上海迪士尼樂園	上海
6	深圳世界之窗	深圳
7	深圳東部華僑城	深圳
8	北京歡樂谷	北京
9	深圳歡樂谷	深圳
10	上海歡樂谷	上海

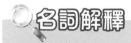

名詞解釋

主題娛樂協會（Themed Entertainment Association, TEA）

美國主題娛樂協會（TEA）是一家非牟利性的會員國際聯盟，組建於1991年，總部位於加利福尼亞州伯班克。主題娛樂協會每年會頒發 Thea 獎和 TEA Summit 獎，並主持年度 SATE 體驗設計會議。主題娛樂協會還編制了大量平面和電子刊物，並與 AECOM 合作完成每一年的主題公園及博物館報告。

六、全球 2017 排名前 10 的主題公園集團

　　世界主題娛樂協會（TEA,2018）報告統計：2017 年全球十大主題公園集團的遊客量為 4 億 7576 萬人次，2016 年遊客量為 4 億 3827 萬人次，年增幅達 8.6%，其中中國大陸主題公園集團遊客總量占全球遊客總量約 25%，遊客總量增幅近 20%。全球排名前 10 位的主題公園集團中，依序為迪士尼集團、默林娛樂集團、環球影視娛樂集團，中國華僑城集團、華強方特集團、長隆及六旗集團等。

表4-8　全球 2016～2017 年排名前 10 的主題公園集團

排名	集團名稱	2017遊客量	2016遊客量	增減率%
1	迪士尼集團	150014	140403	6.8
2	默林娛樂集團	66000	61200	7.8
3	環球影視娛樂集團	49458	47356	4.4
4	中國華僑城集團	42880	32270	32.9
5	華強方特集團	38495	31639	21.7
6	長隆集團	31031	27362	13.4
7	六旗集團	30789	30108	2.3
8	雪松會娛樂公司	25700	25104	2.4
9	海洋世界娛樂公司	20800	22000	-5.5
10	團聚公園集團	20600	20825	-1.1
	合　　計	475767	43827	8.6

　　2020 年中國大陸將成為世界最大的主題娛樂市場，中國度假區的良好市場表現，主要歸功於長隆集團有效的市場營銷和推廣策略，以及中國高鐵網絡的迅速擴張，提升了主題公園的可達性和交通便利性。2017 年華僑城和華強方特的遊客量都增長。

　　然而這兩個集團所採取的策略截然不同。華僑城集團採取的策略是更新改造現有主題公園和景點，將資源集中到仍有發展空間的成都歡樂谷和上海歡樂谷，開發新的主題園區和主題景點。華強方特採取的策略則是開發新的主題公園，融入自身

IP 品牌，其中最為市場熟知的便是《熊出沒》中熊大和熊二的卡通形象。華強方特結合產業成熟 IP 持有者，電影、電視和卡通動畫等跨平台模式創造 IP。正反映了中國大陸主題公園市場的一大**趨勢**：中國大陸消費者對於本土化的內容和獨特的 IP 品牌有著市場訴求，不僅在主題公園的人物和 IP 形象上，同時也在對餐飲、節事活動和設計等項目方面的投入。

中國大陸市場休閒旅遊產業持續成長，主題公園景區增速依然亮眼：除日本環球影城之外，亞洲前二十主題公園、景區都在中國大陸市場。雖然全球市場經濟下滑，但休閒旅遊產業依然處於爆發成長期。隨著迪士尼和環球影城進駐中國大陸，預計消費熱情和市場認可將持續到 2020 年。

七、中國大陸南京銀杏湖景區

由南京銀杏湖農業觀光休閒有限公司規劃、建設、經營、管理。整個景區自 2000 年由南京市政府批准開工建設，歷時十餘年於 2003 年 10 月，第一期高爾夫球場正式投入營運。其精心打造的宛如世外桃源一般的生態環境、卓越的錦標級高爾夫球場與專業服務，銀杏湖景區初試啼聲，就顯示了其非凡的品味與格局。

2005 年更曾承擔並出色完成了中國大陸十運會高爾夫球運動項目之一的海峽兩岸邀請賽任務，為十運會的圓滿完成做出了貢獻。2006 年，銀杏湖景區上下雙層 80 個打位的燈光練習場開業。2007 ～ 2008 年，銀杏湖高爾夫球場獲評「中國大陸十佳球場」。2014 年獲評「球友最愛打的中國大陸十佳球場」。銀杏湖景區僅一期高爾夫就顯示了其社會效益。2008 年世界金融危機暴發，世界各國政府採取多樣措施來扼制經濟的下滑。中國大陸政府提出了「擴內需，保增長」的號召，作為企業在大陸投資的臺商積極回應政府的號召，迅速增資啟動了遊樂園建設項目。在經營高爾夫球場的同時，銀杏湖景區又開始投資，精心地打造第二期酒店群及第三期主題樂園等項目的過程。

2015 年 10 月 21 日，銀杏湖樂園盛大開園。其主題公園與其它遊樂園不同，其行銷推廣口號「陽光，森林，空氣，水，歡樂，健康，迎幸福」，充分顯示了銀

杏湖樂園對生態環境的重視，也是銀杏湖與其它主題樂園最大的區別。該主題公園規模宏大、環境優美，不但是小朋友的樂園，更是全家人的度假勝地。景區一開園就驚豔了中國大陸，遊客重遊率相當高。

圖4-26　大陸南京銀杏湖景區導覽圖

4-4　主題樂園經營與營運管理

　　主題樂園的營業收入主要靠門票、餐飲與購物，若能加上住宿、會議和展覽等相關產品，則更能讓活動與營收更加相輔相成；針對地區特性，開發周邊特色產品和伴手禮，必能創造更多的營收來源。而對主題遊樂區的經營特性有淡旺季之分，在人力資源上的運用如何調配和培訓，也考驗管理階層在營運架構上的協調和運作。

　　以迪士尼樂園為例，全世界迪士尼樂園的經營以日本東京迪士尼在服務措施最好，超越美國。服務體現在各處細節上，甚至連打掃園區的清潔工都會幫遊客拍照，或者在遊客有需要之時，幫忙照看孩子，懂一點外語用於和外國遊客進行最

簡單的溝通交流；此外，東京迪士尼最前線的員工，有九成是工讀生，東京迪士尼在招募工讀生時，原則上都會先預設為「全部錄用」，然後，從中挑選出「喜歡教人」、「有熱忱」的工讀生，詢問是否有意願擔任訓練員。通常，在經過公司內部訓練後，即使是具備工讀生的身分，也能扮演起傳承公司文化的要角，甚至成為新進人員的榜樣。在如此特殊的人力結構下，迪士尼的企業文化及工作規則是否明確，就顯得非常重要，否則年輕又經驗不多的工讀生，在面臨各種突發狀況時，很容易手忙腳亂，導致服務品質低落。

一、主題樂園的經營管理

主題樂園的管理程序，大致由幾件管理關鍵要素組成且循環運作：首先為規劃（Planning）、之後為組織（Organizing）、決策（Decision Making）、溝通（Communicating）、激勵（Motivating）以及控管（Controling）（圖4-23）。

圖4-23　主題樂園的管理程序

（一）規劃

包括開園前，必須有人就開放何種類型樂園、何處開放、應具備何種遊樂裝置與遊樂設施，以及預計將造訪該樂園的人數等主題進行規劃。主題樂園的挑戰之一，在於增加新的乘用遊樂裝置與遊樂設施，以保持對顧客的吸引力，因為主題樂園的顧客有很高比例為回流顧客，以每年吸引平均超過 2500 萬人次到訪的東京迪士尼樂園為例，其中有 9 成的回流率，是因為迪士尼每年創造新鮮感，以吸引遊客回流。

主題樂園開園後，規劃的焦點即在於主題樂園的運作，包括預估遊樂園的人數，客流動線和乘用裝置的等待時間等後勤支援。一但計算出人數，就可估算出業績數字。預估消費量後，業務部門即可著手編列支出預算。

規劃重點在於主題樂園的人力分配，對於約有多少顧客將造訪該主題樂園已具備概念，因此能排出服務顧客所需的正確工作人員數。主題樂園有許多全職員工，另有多少兼職與季節性員工輔助其工作，都有賴一個完整的營運組織來統籌，組織包括建立一個架構，使不同部門都有支援團隊位於適當位置以服務入園顧客，部門包括預約、停車、客戶服務、乘用遊樂裝置、特殊活動、商店、動物、餐飲服務、安全、維修、制服、清潔及園藝。依據主題樂園規模大小，各部門員工可從幾十名到幾百名等配置。

組織的另一項工作就是如何讓顧客快速通過，而非浪費時間在排隊等待，導致無法到商店或餐廳消費，顧客只要在乘用的遊樂設施使用快速通行證，從園方立場讓顧客花愈少時間在排隊，則花在消費的金額就會愈高。

（二）決策

包括由高階及中階管理階層制定長程決策，以及由第一線主管制定短程決策，主管每天作出許多營運作決策，使主題樂園能順暢運作。

（三）溝通

在主題樂園的情況中，溝通是經由電腦、電子郵件和以電話和「藍芽」耳機等能允許雙手自由活動的聲音溝通方式進行，交班時的會報可使員工掌握最新訊息。

（四）激勵

激勵可讓員工在園區內高興的工作，顧客的快樂就來自快樂的員工，「顧客滿意度」則建立在員工的良好的工作態度，每個人都可能經歷缺乏動力或不愉快的工作環境，因此適當的激勵有助提升員工士氣，基本上肯定、成就、晉升以及創造絕佳的工作環境、都是最重要的激勵元素。

（五）控管

控管是提供資訊使管理階層得以進行決策的要素，如控管能讓管理階層得知每日造訪主題樂園的顧客數，以及入口區、乘用遊樂裝置、食物、飲料、商店及其他營業單位等數字。控管能提供實際人事成本的資訊，與營業額、預算及任何調查的差額作比較，並透過導回規劃的步驟，讓一切營運事宜形成完整循環。

二、主題樂園之營運管理

主題樂園由於內容相當多樣且複雜，營運管理上需要多方面的專業介入，確保服務的品質、設備的齊全以及與活動的安全。主題樂園內的活動與設施硬體的規劃，軟體服務設施的配合更是營運成功與否的要件之一。

（一）園區規劃

1. 市場分析

主題樂園在開發之前必須進行市場分析，以了解市場的社會經濟狀況，並預測未來市場之發展。此處的市場分析包括一級、二級與三級活動範圍內的人口結構、年齡、所得以及交通狀況等。藉由以上所得的資料，分析活動範圍內的人口以及所得是否能夠支撐園區的營運，人口是否呈現成長的狀況，人口外移、所得減少的趨勢、就業狀況以及職業別是否會影響園區的開發；交通狀況能否負荷大量人潮與車潮，是否需要新闢道路或是拓寬原有道路等，都要做詳細的內容分析。

2. 開發主題及提供機能

主題園區就是有一個特殊的主題，將所有活動串聯起來，成為一個吸引人的遊樂園。特殊的主題會有市場獨占性，因為沒有其他園區與其相同，遊客必定會前

來，如迪士尼主題樂園以其卡通人物為主角、環球影城以電影場景與人物為特色、日本 Sanrio（三麗鷗）樂園以 Hello Kitty 等玩偶為主題、美國 Six Flag 以獨創的刺激活動為號召，都有其異質性，也相對在市場上佔有一席之地。

開發主題要有獨特性，可以將現在流行科技或是復古風加入主題的規劃，使園區的活動能夠更活潑，與現實社會的流行不脫節。主題園區提供遊客的不只是「玩」的經驗，更提供其他的機能，使遊客能夠感受到多方面體驗的滿足。

3. 空間規劃

主題園區除了活動設施吸引人之外，空間動線的規劃是否流暢，有無安全上的死角，都是開發規劃時要密切注意的地方。通常主題園區中心道路會呈現○型，將最重要的主題放在圓心，其他活動或是附屬設施則在道路的兩旁，讓遊客能夠很方便且迅速地接觸到有興趣或是需要的活動項目或服務設施。每個活動佔地以及相隔距離最好不要太小或是太近，要留下足夠的空間讓遊客排隊等待使用設施，以及保留每個設施地面與空中的安全距離，當設施運轉時不至於造成壓迫感或是相互撞擊的危險。另外也可以預留空地先開發成花園、草地或是停車場，即使在其後續的階段性設施擴充中，也無須作大幅度的變更設計。

進入主題園區因要購買門票，通常只有一個入口，並要分人行或是車行（自用車／遊覽車）等不同入口，提供遊客最大的便利。足夠的停車空間以及行車動線需特別留意，因為主題園區很多活動會在區內路上進行，所以人車應該分道，確保遊客安全。

4. 服務設施規劃

主題樂園中，硬體設施佔了全區面積的大部分，其他的服務設施規劃雖然不是吸引遊客來訪的主因，但也是不可或缺並影響營運成功與否的小小螺絲。

（1）餐飲：主題園區希望遊客能夠花一整天的時間在裡面遊玩，因此在園區內販賣多種餐飲，並針對不同的客層規劃不同的餐飲。例如主題餐廳、速食店、中餐、西餐、飲料/冰淇淋店、糖果餅乾店等，滿足遊客的需求。像是韓國文化村區內就有餐廳提供韓國烤肉，讓遊客在欣賞韓國文化歷史之際，也同時享受有當地特色的餐飲。除了餐飲多元化之外，衛

生更需要注重，園方要定期作衛生檢查，包括食物、原料、烹調器具以及圍裙/頭巾等，除了每日的清潔洗滌外，還要消毒，尤其是炎熱的夏天，容易滋生細菌，更要防範病源的傳染。一旦發生食物中毒或有遊客感染疾病，對園區將造成相當大負面的影響。

（2）紀念品店：迪士尼樂園的紀念品店是遊客停留最久的地方。特殊造型、多樣化的紀念品，讓遊客愛不釋手，即使價格並不便宜，只要記念品的品質不差、設計特殊、有園區的主題特色等，不管是實用或是純粹擺設，都會得到遊客的青睞。通常紀念品店會在遊客服務中心附近，店外也設有露天座椅讓遊客休息。

（3）洗手間：主題樂園營運管理是否認真，可從洗手間看出端倪。基本上管理洗手間首重就是乾淨、明亮、沒有臭味，提供足夠的衛生紙、定時更換的垃圾袋。例如有些園區會設置有感應式水龍頭、紅外線自動沖水馬桶、擦手紙巾/烘手機等，殘障專用廁所、親子廁所（設置平台供嬰兒換尿布）、化妝專區，以及反針孔測試等，讓遊客感到安全且舒適。

5. 安全維護

主題園區開發規劃之初，通常會聘請專業公司或是保全顧問，到了營運管理階段時，則可能自行成立公司或是外聘營運管理公司。對於主題園區而言，遊客在園區能夠安全的活動是第一要務。在遊樂設施方面，首要注重的就是安全性。維修部門應根據安全檢測手冊，定期保養設備，即使再簡易的設備，也需要定期的安全檢查、維修以及測試，確保不會在運作時發生意外或是故障，造成意外傷害。除了安全上的考量之外，能吸引新遊客前來以及舊遊客再度造訪的最主要原因，就是不斷的開發新設施，保持新鮮感與刺激。

6. 保全、清潔

主題樂園通常佔地廣大，加上多種植花草樹木，容易形成安全上的死角，使遊客發生意外。除了全天候定時巡邏外，園區應該要裝設攝影機在一些鮮少遊客出沒的地區，並定期修剪花木，將潛在可能的危險降至最低。園區內的環境清潔更要時時保持，如在迪士尼樂園設置大型有特色的垃圾桶，並會有清潔服務人員不時打掃整理，保持環境的乾淨與衛生，讓遊客有舒服的遊樂空間。

（二）營運管理

　　主題樂園開園之後的營運管理是使主題園區能夠永續經營的必要條件。從售票到入園最經濟，最效率的票務系統，如 POS 系統（Point of Sales，銷售點終端）等，必須連結企業之財務、會計系統之一元化為依據。並且結合設施計劃，新增事業等的經營策略，開發日票、月票、星光票等套票措施，使園區的營業時間增長，也增加遊客再度光臨的機會，透過電腦系統讓園方以及遊客都能隨時掌握園區最新狀況。

　　讓遊客有深刻印象的不僅是園區內的活動設施、食物、紀念品，或是環境的感受，還有服務人員的態度，因為園區內的服務人員是直接面對遊客的一群，服務人員的態度好壞，就直接呈現出來。因此針對員工的教育訓練，就要備有工作手冊，記載工作項目、面對遊客時的反應、以及突發狀況的應對等，讓工作人員的服務品質一致且符合規範。

名詞解釋

POS系統

是指通過自動讀取設備（如收銀機）在銷售商品時直接讀取商品銷售信息（如商品名、單價、銷售數量、銷售時間、銷售店鋪、購買顧客等），並通過通訊網路和電腦系統傳送至有關部門進行分析加工以提高經營效率的系統。

POS系統最早應用於零售業，以後逐漸擴展至其他如金融、旅館等服務行業，利用POS系統的範圍也從企業內部擴展到整個供應鏈。

　　依據觀光局 2017 年上半年國人旅遊狀況調查，國人平均每人旅遊次數 8.7 次，國內旅遊總費用新臺幣 4,021 億元。但是觀光產業持續成長下，政府積極改善觀光遊憩區軟硬體服務設施、鼓勵觀光產業升級、發展多樣化國民旅遊活動、舉辦大型觀光活動，如臺灣燈會、溫泉美食嘉年華等，以人潮帶動地方經濟的活絡。由於國民旅遊帶動的商機，有關旅遊產品多樣性如地方縣市政府投入提供觀光資源的服務，農委會推動的休閒農業、衛福部推動的醫療觀光、經濟部推動的觀光工廠與會議展覽（MICE）等，到各縣市辦的地方特色活動，平價旅館投資風潮興起，加上觀光遊樂業同業競爭者削價競爭激烈，對經營者而言，有著愈來愈高的挑戰。

三、觀光工廠之營運管理

臺灣觀光遊樂飲食類觀光工廠百百家，根據《食力》2019 年「好吃好玩又好拍！飲食類觀光工廠體驗感受大調查」中顯示，盤點臺灣飲食類觀光工廠的收費機制可發現有近 80% 的觀光工廠不收門票費用，用「免費入場」的機制來吸引人潮，確實能達到效果，不過進到觀光工廠內部後，體驗若是好玩有意義立刻能讓民眾對於觀光工廠的品牌印象大加分，到底什麼樣的活動才能讓遊客覺得值回票價呢？

（一）用無形價值讓「免費」變得「有價值」

門票免費或許可以成功吸引民眾到訪，但是如何讓免費不顯得「廉價」，則要下功夫。影響民眾選擇飲食類觀光工廠景點的主要理由就是「產品特色」和「教育意義」，若產品有特色，就會想要一探究竟。展區導覽有教育意義的話，更吸引有學習動機的群眾，這些反而是比門票價格更影響遊客的到訪意願。

（二）DIY 活動讓人親身體驗

另外在影響民眾「不想再去」的原因中，「門票或活動費用高」超過 50%，覺得「單調無聊」是不想再去的主要原因，佔了 65%。要如何讓民眾覺得旅遊體驗不無聊？「參加 DIY 體驗活動」是去到觀光工廠進行的活動項目裡最吸引民眾的活動！門票免費，但幾乎每一家都有定價 $100 元不等的 DIY 課程，不過因為 DIY 課程好玩又有學習教育意涵，對民眾來說比起購買商品更具吸引力。

業者制定門票免費目的是希望能多吸引民眾先入內參觀，影響民眾選擇飲食類觀光工廠景點的理由中，只有近 40% 的民眾會因為門票價格而影響參觀意願。而當問到「能接受飲食類觀光工廠的門票定價為多少」時，總共超過 80% 的民眾都願意付費，且甚至有超過 60% 的民眾都能接受 $200 元以下的門票費用。由此可知，只要將觀光工廠妥善規劃，還是能夠吸引人潮！綜合以上調查結果可以得知，多數民眾雖然願意花錢去參觀觀光工廠，不過如果花這些錢體驗卻不佳，覺得無趣且沒有收穫，可能就會影響遊客再去的意願。要如何讓民眾覺得「CP 值」高、值回票價，才是留住客人的關鍵。

4-5　主題樂園競爭力策略

　　觀光遊樂業主題樂園產業具有高度資本密集的特性，除創建初期須購置大量遊樂器械外，每年仍需持續支出行銷費用、維護費用，並承擔折舊。因此，主題樂園產業的進入門檻高、容易形成少數廠商寡占的狀況。而主題樂園維繫競爭力的策略，可從 降低來客成本、強化硬體設施、整合娛樂體驗及經營主題特性等四個面相來說明。

一、降低來客成本

　　遊客蒞臨主題樂園所發生的一切成本，包含了入園門票、停車費、往返交通費等。遊客動機從入園後額外的二次消費意願及重遊率，降低來客成本一向是主題樂園產業中各大廠商的共識。除給予入園遊客停車優惠、提供專車接駁服務及與大眾運輸工具合作外，穩健的門票訂價也是各廠商普遍採行的策略。由六福村、劍湖山等單位來客入園門票收入的長期趨勢來看，實質門票售價是持續下滑的，彰顯著廠商間價格競爭的激烈度。

二、強化硬體設施

　　硬體設施是主題樂園傳統上吸引客流的主要手段，也是沈重的資本支出來源。其耗資鉅大、工程需時久且須配合充分園區腹地及良好動線規劃的本質，近年來臺灣主題樂園業者僅有少數投入新設施的建造，其餘則以維護既有設施、導入新技術以增加遊樂體驗為主。

三、整合娛樂體驗

　　在科技整合方面，導入虛擬實境（VR）、擴增實境（AR）、混合實境（MR）、穿戴科技等體感互動娛樂技術，在原有遊樂設施基礎上深化客戶的娛樂體驗。鑑於整合的複雜性較高，目前臺灣各大主題樂園多僅在少數設施引入此類技術；軟體方面，則以與遊樂園主題相襯，或節慶應景的表演活動為主，如：海洋動物餵食秀、馬戲表演、高空煙火秀等。

四、經營主題特性

配合環境資源規劃具標誌性的主題遊樂區，同時導入對應智慧財產（Intellectual Property, IP）以強化吸客效力，並間接增加客戶入園後的再消費意願。實務上，主題園區規劃已為業者所廣泛採納，而 IP 的導入在臺灣主題樂園產業仍屬於起步階段，主要模式為與版權代理商合作、引入對應場館設施，而未真正將 IP 與主題樂園形象相連結。

相較於國際上的產業領導者，臺灣主題樂園對 IP 的導入僅以「吉祥物」層次，未充分發展自有 IP，而與代理商合作引進的高價值 IP 則以「特展」為主，其對主題樂園的營運貢獻極為有限，無法型塑自身特色，並衍生以下問題：

IP（Intellectual Property）

即為智慧財產，價值觀、人生觀、世界觀或哲學層面的涵義，和人們產生文化與情感上的共鳴。內涵可以是文藝風情、影劇情境、卡通形象等型式，是主題樂園差異性與吸引力的重要來源。世界頂尖主題樂園的共通策略都在導入智慧財產（IP），以強化遊樂園的「主題性」，藉以鞏固自己的競爭力。

1. 除了吸引遊客蒞臨、增加重遊率外，IP 更重要的功能是強化入園遊客的再消費動力，從而改變主題樂園的收入結構，減少對門票收入的仰賴。

 以主題樂園中獲利較佳的東京迪士尼樂園為例，其入園遊客花費在週邊商品的開銷約占總支出的 35%、約當入園門票的 85%，若再計入園內餐飲消費，該比例將分別達到 55% 及 130%。臺灣主題樂園產業收入仍高度仰賴門票銷售，遊客週邊消費占入園費用的平均僅約 20%。在長期票價走跌的趨勢下，遊客並未將省下的入園成本充分移轉至園內消費上，總消費額反逐年減少。

2. 要拓展客源，除擴大國內目標客群範圍、提升市占率外，吸引海外客戶也是重要的手段，尤其是對處於成長遲緩市場中的廠商而言。

 由觀光局觀光年報（2018）統計數據來看，來臺旅客參與主題樂園遊歷活動的比例平均約維持 4%，推計入園人次不及總人次的一成，且旅客用於娛樂活動（不含餐食與交通等）的開支也呈現減少趨勢，至 2017 年平均約 9 美元（約當 $285 元新臺幣），顯見臺灣主題樂園吸引外來遊客的能力不足。

3. 在消費決策中，「順道」的概念非常重要，一趟旅程能連帶達成的目的越多，客戶的行動意願越強。對主題樂園招攬客戶、增加再訪率而言，也極為關鍵。整合地產開發、文化旅遊、影視娛樂、百貨商場及主題遊樂園等業態，已成為近年亞洲地區竄紅的主題樂園共通特色，其目的便是利用消費者「順道」的心理，並提供更完整、面向廣泛客群的娛樂體驗。採用複合式業態經營下，主題樂園經營將從「遊樂點」轉換成「遊樂圈」概念，產業群聚效應吸引更多客戶。而目前臺灣主題樂園產業的代表性廠商雖多有複合事業版圖，但實際整合集團資源經營模式者仍占少數，以單一「遊樂點」模式仍是目前的產業常態。

4. 專業影劇娛樂公司合作、深化角色形象

以中國大陸開設在「水鄉澤國」蘇杭地區的宋城演藝旗下樂園為例，其即整合環境資源，打造了一整區的江南古鎮景緻，並結合重新演繹先民生活的「宋城千古情」系列表演，打造完整的懷古娛樂體驗。透過轉投資、策略合作等手段，利用其它公司在影劇、遊戲等領域的專業，深度描繪角色的外觀、性格，並以適當情境、場景加以彰顯。

以中國大陸竄紅的華強方特樂園為例，其子公司華強娛樂開發的動物形象 IP 「熊出沒」系列，即動畫播映賦予角色強烈的性格與故事性，躍上大螢幕並創造 13.5 億元票房的佳績，並轉而增加主題樂園的客流量與人均消費。

表4-9　大陸主要主題樂園近期發展策略

營運方	主題樂園系列	戰略	客流量	事業版圖
華僑城	東部華僑城、世界之窗、歡樂谷系列	與國產原創 IP「餅乾警長」簽約並引入 AR/VR 於園區主題，應用於深圳歡樂谷的 6D、7D 戲院與互動劇場，武漢歡樂谷 7D 球幕影院、5D 模擬過山車即萬聖節互動鬼屋等項目。	3,230 萬	主題樂園、地產開發、影視娛樂、文化旅遊、品牌飯店、渡假酒店
華強方特	方特歡樂世界、方特夢幻王國、水上樂園、東方神話系列主題樂園	開飛國內票房達 13.5 億的「熊出沒」系列 IP 及中國本土神話故事，配合 3D 全息投影及 VR 技術，打造高體驗性主題樂園。	3,160 萬	主題樂園影視娛樂

營運方	主題樂園系列	戰略	客流量	事業版圖
宋城演藝	宋城景區(演藝節目「宋城千古情」)杭州樂園	聚集文化演藝領域,利用「宋城千古情」展演打造宋城系文化IP資源,並與美國科技公司Spaces合資成立子公司,開展VR/MR業務,同時投資大聖國際、佈局「錦衣衛」、「葉問2」、「小時代」等高價值IP。	3,000萬	主題樂園、影視娛樂、文化旅遊、影劇戲院
長隆集團	廣州長隆旅遊渡假區、珠海長隆國際海洋渡假區	結合國內票房8億的「爸爸去哪兒」,衍生動畫IP打造熊貓主題樂園,結合動物主題開造4D影城項目,也利用本身水域主題發展自有的美人魚演藝IP。	2,740萬	主題樂園、影視娛樂、文化旅遊、品牌飯店、渡假酒店、餐飲零售
海昌海洋集團	海洋世界公園、發現王國主題公園、南極童話村、溫泉渡假村	因植入國內票房34億的鉅作「美人魚」IP而打響名號,並計畫自行開發海洋主題的繪本故事。	1,230萬	主題樂園

※除海昌海洋公園客流量為2015年數字外,其餘皆為2016年數字　資料來源:萬得資料庫、TEA

　　觀光遊樂業成立資本龐大,大型遊樂器材購買金額往往都超過新臺幣數億元。由於臺灣大多數觀光遊樂業為家族企業,資金有限,若觀光遊樂業者無股票上市,資金取得將更需調整改善。加上臺灣觀光遊樂園其淡旺季明顯,均使得臺灣觀光遊樂業的競爭越趨激烈。為吸引更多遊客入園,各個觀光遊樂業均費盡心思尋找更好的行銷模式,希望能藉此吸引觀光遊樂業新的消費族群入園。基於以上的因素,可以發現觀光遊樂業能否利用更好的集客能力,將成為臺灣觀光遊樂業營運管理的重要關鍵。

　　依據觀光局2017年國人旅遊狀況調查,國人平均每人旅遊次數8.70次,國內旅遊總旅次較2016年的9.04次減少。國內旅遊總費用為新臺幣4,021億元,較去年同期成長1.26%。在觀光產業持續成長下,政府積極改善觀光遊憩區軟硬體服務設施、鼓勵觀光產業升級、發展多樣化國民旅遊活動、舉辦大型觀光活動,如臺灣燈會、溫泉美食嘉年華等,以人潮帶動地方經濟的活絡。由於國民旅遊帶來的商

機，有關旅遊產品多樣性如地方縣市政府投入提供觀光資源的服務、農委會推動的休閒農業、衛福部推動的醫療觀光、經濟部推動的觀光工廠與會議展覽（MICE）等，到各縣市辦理的地方特色活動，平價旅館投資風潮興起，加上觀光遊樂業同業競爭者削價競爭激烈，對經營者而言，有著愈來愈高的挑戰。

問題與討論

1. 何謂主題樂園？有哪些特性和類型？
2. 經營管理一個主題樂園需要具備哪些營運要素？
3. 舉出一個你最喜歡的臺灣主題樂園，並說明為什麼？
4. 華德狄斯奈如何開始迪士尼樂園的規劃發想？
5. 主題樂園的經營管理程序及關鍵要素為何？

第 5 章
休閒農場之經營管理

　　為因應加入 WTO 後全球自由化的競爭對臺灣傳統農業的衝擊，行政院農委會從 1990 年開始輔導傳統農業轉型為休閒農業，掌握週休二日商機，結合地方農業特產與地區特有文化、生態等旅遊資源，發展休閒農業或各類觀光農園、生態農場、娛樂漁業以及遊樂森林等，使農業由一級產業提升為三級產業乃至六級產業，因以創造農業的附加價值。

　　經過多年來的發展，休閒農業已成為臺灣深度旅遊的新亮點產業，休閒農場觀光人次從 2008 年起 5 年內倍數成長。農委會推動「跨域整合發展休閒農業」，近年來吸引國內外遊客達 2 千多萬人，結合自產自銷與休閒觀光，不僅能夠提升農村就業機會，讓年輕人回流，更能達到農村再造的目標，2014 年已創下 110 億元的產值。並於 2012 年開始打造「黃金十年─樂活農業」，目標是在提升國民旅遊與外國觀光客來客數。臺灣在 2018 年已有 91 個不同主題的休閒農業區，521 家休閒農場以及 140 家農村美食田媽媽班，以觀光結合遊憩、美食，落實產地自銷。

　　休閒農業不僅能夠結合在地生產、在地消費，將農產品包裝在休閒農業裡，也提升農村的就業機會，使愈來愈多的年輕人樂於返鄉當農夫，經營觀光農場、果園等，達到農村再造的目的。本章以國家八大農場之一嘉義農場經營管理個案探討休閒農場之營運。

學 習 重 點

- 休閒農場之類型與管理
- 休閒農場經營面臨的挑戰
- 臺灣休閒農場分佈狀況與經營模式
- 從嘉義農場經營管理個案探討休閒農場之營運

 5-1　休閒農場之類型與管理

在行政院農委會的輔導下，傳統產業轉型為休閒農業，近年來吸引國內外遊客達 2 千多萬人，結合自產自銷與休閒觀光，休閒農業不僅能夠結合在地生產、在地消費，將農產品包裝在休閒農業裡，也可提升農村就業機會，讓年輕人回流，達到農村再造的目標。

一、休閒農場的定義

「休閒農業」是農業結合旅遊業發展的新產業，休閒農業範疇非常廣泛，依據我國《農業發展條例》的定義，休閒農業定義為「利用田園景觀、自然生態及環境資源，結合農林漁牧生產，農業經營活動、農村文化及農家生活，提供國民休閒，增進國民對農業及農村之體驗為目的之農業經營」；休閒農場則指「經主管機關輔導設置經營休閒農業之場地」。休閒農場的經營重點則為維護農場環境，提供新鮮空氣、潔淨水源、無毒蔬果，設計養生餐飲及健身活動，並營造和善而富有人情味的氛圍，提升遊客身心靈的健康。將有限的農業資源，轉換成為維持生活及保育自然環境的方式，並有穩定的服務收入，是一項可預期的健康產業。

然而在不同的經營型態中，真正能夠經營發展的農場，必須建立本身獨特的特色，以利用本身的特色與其他農場加以區隔，而且這個特色必須讓消費者具有二次消費之可能性，方可再吸引遊客不斷前來消費。

二、休閒農場的類型

休閒農場發展至今，衍生出多樣的形貌，學者針對不同的研究題材，有其不同的分類方法，彙整相關學者之休閒農場經營型態分類，目前臺灣地區之休閒農場之經濟型態以遊憩為目的，大致可以區分為：農村體驗型、教育農園型、農村民宿、觀光果園型、觀光渡假村型等；但如再以規模的大小可分為：簡易型、中間型、大型等。

圖5-1　香格里拉休閒農場以豐富的農村人文資源為主要訴求，屬於農村旅遊型休閒農場

　　臺灣休閒農場大抵可分為農業體驗型、農村旅遊型、渡假農莊型以及生態體驗型四種類型（表 5-1），從核心產品的訴求與目標市場的遊客需求可得知，休閒農場不僅僅是提供農事操作、農作物或果園的採摘體驗；文化教育的體驗、或遊憩活動；農業欣賞，而是含括更多元的休閒娛樂漁業等休閒活動。

表5-1　臺灣休閒農場經營分類類型表

休閒農業 經營分類	核心產品之訴求 （以自然或人文資源基礎）	目標市場之遊客 （以資源利用或生態保育導向）
農業體驗型	以農業知識的增進與農業生產活動的體驗為訴求重點	可吸引對於農業體驗與有興趣探求農業知性之旅的遊客
農村旅遊型	以豐富的農村人文資源為主要訴求，如香格里拉休閒農場（圖 5-1）。	可吸引愛好深度農村文化之旅的消費族群
渡假農莊型	以體驗農莊或田園生活為訴求	可吸引嚮往享受悠閒農莊度假的遊客
生態體驗型	以了解生態保育知識與體驗為主要訴求，如位於北投大屯山的二崎生態休閒農場（圖 5-2）。	可為戶外教學之場所及吸引熱愛大自然與生態旅遊活動的遊客

資料來源：鄭健雄、陳昭郎（1996）。＜休閒農場經營策略思考方向之研究＞。《農業經營管理年刊》，2，126。

圖5-2 以了解生態保育知識與體驗為主要訴求的「二崎生態休閒農場」屬於體驗型的休閒農場

三、休閒農場經營管理

隨著觀光休閒風氣的轉變，遊客對於走馬看花式的大眾觀光休閒旅遊型態不再感到滿足，期待的是更高層次的全新型態觀光休閒體驗。世界風潮「綠色生活」正逐步擴大中，1980 年代起歐美流行「新田園主義時代」（Neo-Ruralism），從「綠色旅遊」（Green-Tourism）、「山林旅遊」（Eco-Tourism）、「遺跡旅遊」（Heritage-Tourism），朝向「田園定居」、「停留時間拉長」，遊客領略「樸實無華自然及田園文化的真正價值」以及「享受大自然」情趣，及「田園氣氛渡假地區」的旅遊新風潮。

（一）休閒農場之觀光產值

臺灣農業旅遊不僅在國民旅遊造成熱潮，如今更在國際上成為熱銷的旅遊賣點。行政院農委會從 2008 年開始輔導傳統農業轉型為休閒農業，並於 2012 年開始打造「黃金十年—樂活農業」，根據農委會統計，2013 年前往休閒農業旅遊的人數為 2,000 萬人次，2014 及 2015 年則分別為 2,300 萬及 2,450 萬人次，成長幅度分別達 15% 及 19.6%；2016 年總遊客人數達到 2550 萬人，較 2015 年成長 22.4%，2017 年為 2670 萬人，較前一年成長了 26.3%。國際遊客部分，亦從 2015 年之 38 萬人次，成長至 2016 年及 2017 年的 47 萬人次及 50 萬人次，成長率分別為 23.7% 及 6.4%。所創造的產值從 2013 年的 100 億元，逐年遞增到 2017 年為新臺幣 107 億元產值（表 5-2）。

表5-2　休閒農場產值及遊客數

	2013年	2014年		2015年		2016年		2017年	
	人次	人次	成長率	人次	成長率	人次	成長率	人次	成長率
總遊客數	2000 萬	2300 萬	15%	2450 萬	19.6%	2550 萬	22.4%	2670 萬	26.3%
國際遊客	26 萬	30 萬	15.4%	38 萬	26.7%	47 萬	23.7%	50 萬	6.4%
產值	100 億	102 億	2%	105 億	2.9%	106 億	0.9%	107 億	0.9%

資料來源：農委會，本書整理

臺灣休閒農場經過多年的經營與相關單位輔導，已然成為另一種主要的休閒型態，不僅國民旅遊之喜愛，也成功拓展出海外遊客來臺灣旅遊市場，成為東南亞國家組團集客來臺灣必備遊程。從傳統農業轉型的臺灣休閒農業，在近 20 年間產生相當長足的進步，當初以日本為參考學

圖5-3　臺灣休閒農業發展協會

習對象的臺灣，如今反而成為日本前來取經的標竿；不僅針對民眾推廣農業休閒體驗，臺灣休閒農業發展協會（圖 5-3）更有效組織休閒農場業者，在近幾年前往海

外開拓旅遊市場，持續在新加坡、香港、馬來西亞等東南亞國家參與旅展，2010
年觸角延伸至日本，密集且持續的努力，成功地為休閒農場導入國際旅客，以馬來
西亞為例，當地旅行團的行程內容中，只要包含臺灣休閒農場必定成為熱賣商品。

（二）休閒農場服務品質認證

休閒農場的事業看似蘊含著無限商機，但休閒
農場在數量眾多，難免出現良莠不齊的現象，目前
在臺灣的休閒農場經營項目中，從導覽解說、各式
體驗活動，乃至餐飲、住宿都已逐步涵括，但由於
多數業者原本都由傳統農業轉型，對於上述範疇，
多半還是「邊做邊學」，除了在原本專精的農業知
識與技能外，仍有許多必須學習之處，尤其是如何
在平日、假日來客量差距頗大的狀態下，仍能維持
一致的服務品質，是各休閒農場所面臨的挑戰，也
是能否「勝出」的重要關鍵因素。

圖5-4　「休閒農業服務品質認證制
度」於 2010 年開始推動，藉由「服
務管理評選」與「服務品質診斷」
提升農場競爭力

行政院農業委員會為建立休閒農場服務認證制
度，以提升休閒農場服務品質，達成休閒農場永續
發展，於 2010 年開始正式建立臺灣休閒農場服務
認證制度，並制定「休閒農場服務認證要點」做為
推動認證作業之依據。截至 2018 年 7 月，全臺共
有 36 家休閒農場通過服務認證。其中北部 15 家最
多，其次為中部 11 家，南部 8 家、東部 2 家。

推動休閒農場服務認證，主要目的是為遊客提
供優質服務的休閒農場，提升遊客旅遊滿意度，希
望透過服務認證來協助農場發掘並改善服務缺口，
建立臺灣休閒農場的服務口碑與品牌價值。服務品
質被認為是休閒農場經營的關鍵成功因素，更是提
升遊客旅遊滿意度的基石，藉由服務品質診斷與服

名詞解釋

初級產業（Primary Indu-stries）
是指以原始天然資源為基礎的
產業，如農業（林業、漁業、牧
業）。是各級產業的基礎，如農
產品生產就是初級產業。

三級產業（Tertiary Indu-stries）
泛指一切提供服務的行業，以
休閒農業產業特性而言，農特
產品或加工品再加上人為的服
務就成為高附加價值的第三級
產業。第三產業已逐漸成為產
業結構的重心。

務管理評選的雙重認證，確實可以掌握經營現況、發現服務缺失，透過輔導、訓練及行銷來拉近業者與消費者間服務品質的差距，拉近農場間服務品質上的差距，亦可提升休閒農場的競爭力，改進經營管理能力，達成優質產品之產出。

四、休閒農場經營面臨的挑戰

從原本單純的農產品種植者一躍成為經營管理一家休閒農場的環境和遊客的服務，這期間面臨了許多問題和挑戰。

（一）經營管理方面

1. 人才培育問題：休閒農業已非傳統的生產性農業經營，必須結合初級產業與三級產業特性之多角化經營，面對消費者與一般觀光旅遊經營業者多方需求與競爭，因此，如何教育農民使具有現代經營理念，當是推展休閒農業，改變農業經營結構不可忽視的重要課題。

2. 經營共識問題：休閒農業區因以社區方式開發，必須組成共營組織，因參加農戶數眾多，每戶農家擁有資源不同，所得利益難以分配，經營理念難獲共識；如何突破參與農民之經營障礙，提升農戶之共營意願，也是一大考驗。

3. 資金取得問題：開發一個休閒農業區所需的資金龐大，並非一般農民所能籌措與負擔；因此，龐大資金如何取得與配合將是影響開發休閒農業的關鍵。

4. 經營策略問題：休閒農業經營主要多以短期營收為著眼，忽略休閒農業的資源維護、環境保育及教育功能，勢將背離農業永續經營與發展休閒農業政策上之本旨。

5. 連鎖營運問題：各休閒農業區所具有之人力、物力、財力均有限，如何聯合個別業者組成經營管理體，發揮整體力量，降低營運成本，提升休閒農業的宣傳與促銷活動，此連鎖營運觀念是今後面對企業化與自由化急需推動與建立的工作重點。

6. 經營理念問題：發展休閒農業的理念係希望利用農業相關資源結合休閒活動的農業經營。然而，目前部分休閒農場有朝一般遊樂區開發模式發展的趨勢，導致有些經營項目與農業資源無關，造成與休閒農業的發展理念不合且形成資源浪費。

（二）政策面問題

　　臺灣近年推動農村、部落社區等生態旅遊、地方創生、新創產業投入觀光，但觀光條例第 27 條規定，非旅行業者不能經營相關業務，引發爭議。交通部觀光局（2019）擬預告修正「旅行業管理規則」，降低乙種旅行社資本額，將從 300 萬元降低至 150 萬元，並可招攬在臺合法居住的外國人、陸港澳籍人士參加國民旅遊，同時規定不可銷售未記載出發日期的行程並先收費。經交通部法規會審查後，新制最快 2019 下半年公告實施。重點如下：

1. 研議放寬地方青年「微旅行」之旅行社原規畫增列「丙級旅行社」證照，調整修法方向將「乙級旅行社」共做出八點修正。

2. 由於現行旅行業資本額過高，經營者沒有足夠資金成立旅行社，因此降低乙種旅行社資本額限制。降低乙種旅行社是為鼓勵青年返鄉創業及在地業者，結合在地特色文化、地方資源等方式，推廣當地文化資產給外地旅客，有助於當地經濟成長。

3. 現行乙種旅行社只能招攬或接待臺灣觀光客，修法後也可招攬或接待取得合法居留證的外國人和港澳、陸籍人士，來臺居住、生活或工作已久者或參加公司員工旅遊，未來將適度開放，可以由乙種接待。

4. 由於現行旅行社接待或引導國外旅客旅遊，應指派或僱用英語、日語或其他外語導遊，這次修法後，取得合法居留證的外國人或港澳、陸籍人士，由於考量實際在臺灣工作或生活多年，未來也無需指派外語或華語導遊人員。

5-2　臺灣休閒農場現況

　　「休閒農場」因應國內觀光休閒需求，全臺有不少農場或牧場已陸續改為休閒農場。休閒農場是休閒農業經營的基本單位，是依法申請設置的經營主體，也是追求利潤的中小企業體，於期限內籌設完畢取得許可登記證。

　　根據行政院農委會 2018 年 7 月底統計，臺灣休閒農場家數為 521 場家（表5-3），休閒農場發展北區仍為休閒農業場家數較高的區域，共有 250 場家占 48%；中區以 143 場家居次，占 26.5%。臺灣休閒農場分布可分為由行政院農委會所管轄的以及由退輔會所屬的休閒農場，如圖 5-5、圖 5-6。

表5-3　臺灣目前休閒農場數

區域別	北區	佔比	中區	佔比	南區	佔比	東區	佔比	離島	佔比	合計
休閒農場許可證家數	250	48%	138	26.5%	107	20%	23	4.4%	3	0.6%	521

臺北市
福田園教育休閒農場

桃園市
林家古厝休閒農場

新竹縣
雪霸休閒農場
綠世界生態休閒農場

苗栗縣
花露花卉休閒農場
雪也居-休閒農場
火炭谷休閒農場
貓頭鷹生態休閒農場
飛牛牧場

臺中市
文山休閒農場
羅望子生態教育休閒農場
沐心泉休閒農場

彰化縣
魔菇部落休閒農場

雲林縣
雲科生態休閒農場

南投縣
臺一生態休閒農場
武岫休閒農場
森十八休閒農場

臺南市
大坑休閒農場
溪南春休閒渡假漁村
走馬瀨農場
南元花園休閒農場
台南鴨莊休閒農場
仙湖休閒農場

嘉義縣
松田崗休閒農莊
龍雲休閒農場

新北市
平林休閒農場
阿里磅生態農場
蕃婆林觀光花園休閒農場
準休閒農場

宜蘭縣
三富休閒農場
香格里拉休閒農場
童話村有機渡假農場
廣興農場
梅花湖休閒農場
頭城休閒農場
北關休閒農場
藏酒休閒農場
勝洋水草休閒農場
旺山休閒農場
東風有機休閒農場

花蓮縣
新光兆豐休閒農場

臺東縣
布農部落休閒農場

屏東縣
不一樣鱷魚生態休閒農場
福灣養生休閒農場
薰之園香草休閒農場

圖5-5　臺灣休閒農場分布狀況圖　　資料來源：農委會所管轄休閒農場（2014）

圖5-6　行政院退輔會休閒農場分布狀況圖　　資料來源：退輔會所管轄休閒農場（2014）

一、休閒農場分布狀況

（一）農委會所管轄休閒農場

　　隨著時代的變遷與經濟發展的演變下，臺灣農業也逐步轉型為兼具糧食安全、鄉村發展及生態保育等，走向多功能面相的「休閒農場」新型產業。

（二）行政院退輔會休閒農場

　　位於臺灣脊樑山脈沿線的休閒農場，隸屬行政院退輔會，目前有 8 處，北部有棲蘭、明池森林遊樂區，中部有武陵、福壽山、清境三大農場，南部有美濃高雄休閒農場與嘉義農場生態渡假玩國，東部有東河休閒農場。

　　以經營者的組織型態可分為由農場個人獨資經營的休閒農場，通常規模較小；由公司組織所經營的休閒農場通常屬大型規模，如新光兆豐農場或飛牛牧場等；由縣市農會所經營的如臺南市農會經營走馬瀨農場；行政院退輔會公營經營的清境農場；由財團法人基金會所經營的布農部落休閒農場等，可分下列幾種模式：

二、臺灣休閒農場經營模式

（一）經營主體的經營模式

1. 獨資經營：由農場個人獨資的家庭農場，屬於較小規模的休閒農場或觀光農園，以教育性體驗為主。如蕃婆林觀光花園休閒農場、福田林休閒農場、庄腳所在休閒農場、稻香休閒農場。

2. 公司經營：農場由公司組織所經營者，如新光兆豐，金車生物頭城造林園區休閒農場、香格里拉休閒農場、南元花園休閒農場等。

3. 農民團體：由農民的合作組織共同經營者，如臺灣省農會經營大甲牧場、臺南市農會經營走馬瀨、彰化縣農會東勢林場等，而大湖農會是全臺灣最早推動休閒農業的地區農會，鹿谷鄉農會休閒旅遊部經營的小半天竹林休憩中心，鹿野農會籌資興建鹿野鼎觀光飯店，太麻里農會經營日昇會館等，霧峰鄉農會也成立農業休閒旅遊部等。

4. 共同經營（合夥經營）：多數土地所有人及農民，依其議定方式共同組成產銷班或合夥方式經營，如蘑菇部落、一粒一絲瓜休閒農場。

5. 公營經營：由政院退除役官兵輔導委員會（退輔會）所屬之遊樂區或農場，如北部有棲蘭、明池森林遊樂區，中部有武陵、福壽山、清境三大農場，南部有美濃高雄休閒農場與嘉義農場生態渡假玩國，東部的東河休閒農場。

6. 合作經營：根據合作社法或財團法人成立的基金會所經營，如布農部落休閒農場、臺南鴨莊休閒農場。

（二）以不同導向的經營模式

1. 生產導向體驗休閒農場：如早期推廣之觀光果園、觀光茶園等，這類農場規模通常較小，農場主以個人為主。農場主要以出售農產品為主，輔以提供果園、蔬菜或其他作物採摘之體驗活動，農場內設置自產農產品加工（釀造）場、農產品展售中心等設施。農產品銷售為農場的主要固定收入，將消費者體驗採摘活動之收入視為額外、不固定的收入。

2. 服務導向之體驗型休閒農場：這類農場擁有當地天然景觀、及寧靜宜人的環境，如金瓜石雲山水山莊、臺東縣臺糖休閒農場、苗栗縣南庄鄉東河村三角湖休閒中心。此類型農場主要提供生態體驗活動、國中小學教學體驗活動、民俗技藝體驗、教育解說服務、鄉村旅遊、農莊住宿、風味餐飲品嚐等體驗活動，農場內不設置自產農產品加工（釀造）場、農產品展售中心等設施，其他設施如住宿、餐飲、教育解說中心、農業及生態體驗設施等則隨個別經營業者而有所差異。農場以消費者服務為重點，其在內在能力要素則著重經營系統與農場行銷；經濟要素則以消費者體驗活動、農場服務項目為收入，特別重視農場的內部經營系統，所需的經營能力較高。

3. 綜合導向之體驗型休閒農場：提供廣大空間配合農牧生產體驗，如新光集團所經營得花蓮平林農牧場，及苗栗通宵中部青年酪農村（今之飛牛牧場）（圖5-7）等。綜合導向的體驗型休閒農場同時結合農業生產與服務導向之體驗型休閒農場，此類型農場同時出售服務與農產品，業者須兼顧農產品生產及遊客體驗活動經營二部份，農場本身之農業資源環境較豐富、較能吸引消費者，農場

可提供果園、蔬菜或其他作物採摘、生態體驗活動、國中小學教學體驗活動、民俗技藝體驗、教育解說服務、鄉村旅遊、農莊住宿、風味餐飲品嚐等體驗活動，農業設施也隨著個別經營業者有所差異。

圖5-7　「飛牛牧場」是【全國第一家】經行政院農委會專案輔導成功，取得【全場完整許可登記證】之綜合型休閒農場。具有明顯的酪農文化特質，是瞭解牧場產業的極佳地點。

圖片來源: 飛牛牧場官網https://www.flyingcow.com.tw/

（三）體驗活動設計

臺灣休閒農場主要的體驗活動及項目非常多樣，光是體驗活動加起來便超過四百種，精彩多元，可讓遊客玩出樂趣，也玩出學問。以最具市場魅力的體驗活動為例，如以稻米為主體的體驗活動，採收前後的農作體驗，到傳統米食的品嚐，新式創意米食的品嚐和銷售，吸引年輕遊客，更帶動有機米禮盒的銷售（圖 5-8）。又

圖5-8　新式創意米食的品嚐體驗，很吸引年輕遊客，也可帶動有機米禮盒的銷售

如以竹為主體的體驗活動，是以竹林賞景的遊程結合特殊地形的體驗，如瀑布、溪流、斷崖、嶺頂、雲海等，以增加遊程的豐富性。加上以竹筍為主的風味餐和竹藝創作體驗，結合健康流行的竹炭相關的生技製品，不但有趣且都能帶動伴手禮的促銷。體驗活動及項目如下：

1. 教育解說服務	5. 生態體驗	9. 蔬菜採收	13. 牧場體驗
2. 教學體驗活動	6. 果園採摘	10. 農業展覽	14. 漁場體驗
3. 風味餐品嚐	7. 農作體驗	11. 民俗技藝體驗	15. 農村酒莊
4. 鄉村旅遊	8. 農莊民宿	12. 林場體驗	16. 市民農園

臺灣早期的農場都是以畜牧或植栽為主，為了因應現今民眾的需求，都紛紛轉型為觀光休閒農場。在農委會的推廣下，休閒農場是屬於與一般遊樂區不同的休憩型態，其所推廣的是利用農業環境資源以提供休閒遊憩之使用，與以遊樂設施為主的主題樂園遊樂區，有著截然不同的遊憩型態。在面對未來，也應認真思考如何運用休閒農場本身的資源特色來吸引觀光客，使得休閒農場在觀光旅遊市場佔一席地位。

「休閒農場」是一種服務業，而服務業則是一種提供勞務以滿足消費者需求的交易行為，因此，休閒農場的事業蘊含著無限商機，但休閒農場的經營與管理並不如外界想像中的容易，其需要投入龐大的土地、資金、人力資源及具備專業的經營管理能力，要有相關配套的法令與土地開發案等配合，對業者而言，它是相當複雜且高難度的新興產業。部份休閒農場經營者往往只追求眼前的利潤，或對休閒農場事業的關鍵成功因素不清楚、無法制定經營策略，致使經營規劃上降低了效率、缺乏特色，逐漸地喪失競爭優勢。尤其一窩蜂投入休閒農場的經營，待投入之後才發現困難重重，甚至到無法解決的地步。因此，如何掌握關鍵成功因素，對休閒農場的產業未來實為非常重要。

　　其實業界中仍不乏有許多成功經營的典範值得深入探討與借鏡，若能向成功者學習，確認成功的休閒農場之關鍵成功因素，相信面對未來一定能提升經營者的營運能力，提供更好的服務給消費者，也能提升本身競爭優勢，並可以不斷的創新並建立良好的品牌形像，使消費者還有再往消費休閒農場的意願。

成功典範

頭城休閒農場旅館，在 2019 年 2 月獲全球永續旅遊委員會（GSTC）認證爲「永續旅館」。頭城休閒農場旅館，是遵循農場「綠色旅遊概念」營運，除落實廢棄物回收與再生、呼籲續住旅客重複使用寢具毛巾等，更設置熱泵與鍋爐節能設備、架設太陽能提供熱水供應餐廳的洗碗機使用，並落實汙水處理系統在農場的監測。

而頭城休閒旅館與臺灣永續旅行協會共同舉辦「全球永續飯店準則與認證標準工作坊」，鼓勵區內綠色旅宿接軌國際永續飯店認證，提升綠色旅遊目的地綠色產業鏈接軌。現今國際環保意識高漲，聯合國也推出永續旅遊的指標，期待世界公民在旅遊的同時，也能　兼顧節能低碳，保育生態並且關心旅遊地的文化保存與經濟發展的永續性，臺灣的休閒農場已經發展了 30 年，在大環境的變動下，理應隨著國際旅遊趨勢的發展而調整，爲下一個 30 年的景氣循環預做準備。

全球永續旅遊委員會（The Global Sustainable Tourism Council, GSTC），爲聯合國認可支持的 4 個民間組織所創立，認證的準則是由全球各國政策製訂者、相關的學術單位、觀光業者、非營利組織共擬，獲認證爲全球永續旅遊旅館。

　　休閒農場本身擁有非常多的自然資源，且適合發展遊客的生態旅遊。而豐富的農業資源更具有教育的意義，適合學校師生進行環境戶外教學，對保育及活絡農村經濟會有所幫助，較具有環境意識的休閒農場將提供生產或烹調有機農特產品；安排生態旅遊及生態休閒；提供環境及自然保育的配套課程，因此，休閒農場應擔負著環境保護的功能、提供附近民眾休閒旅遊及親子活動休閒旅遊的功能、環境教育及自然保育的功能。休閒農場更要重視環境經營，對於自然生態環境及環境教育是否還有其他影響，是值得探討的新課題。

5-3　經營管理個案探討─嘉義農場

　　嘉義農場為臺灣國家八大農場第一座 ROT 整場委外民間經營之生態農場，2004 年初由劍湖山世界接手經營後，整體績效於 2004 ～ 2006 年之成長率為國家八大農場排名第一。除營運績效具體提升之外，行政院農委會於 2005 年將其列為優等休閒農場，且於 2006 年榮獲行政院公共工程委員會第四屆民間參與公共建設「民間經營團隊」金擘獎優等殊榮，可見嘉義農場實為公辦民營之國家農場的成功案例。

　　嘉義縣大埔鄉曾文水庫風景區退輔會開發的嘉義農場，湖光山色美景動人，擁有臺灣唯一設水庫旁的總統蔣公行館，原劍湖山世界集團經營，因 2007 年八八風災損壞結束營業。荒廢 10 年，2017 年退輔會重新招標，緻州公司 3 年內將投資新臺幣 2 億 2000 萬元整修分期開放，每年 400 萬元租金，取得 40 年經營權。由於農場客房、蔣公行館等休閒設施荒廢閒置，規劃整修 2019 年優先開放露營區及餐飲部。而歷經多年沉寂有意外收穫，自然環境獲得良好休養生息保護，自然景觀資源更加引人入勝，讓嘉義農場風華再現。

名詞解釋

ROT

ROT（Rebuild, Operate, Transfer）即由政府選定現有公共建設項目，徵求由民間參與興建暨營運改建案，亦即由民間企業或財團與政府簽訂合約，自備資金改建完工由政府給予特許權營運，至特許期限後把產權與經營權移轉給政府。

案例：阿里山賓館、嘉義農場等。

　　本案例探討嘉義農場公辦民營瞭解其成功經營模式，可作為其它休閒農場遊憩體驗營運管理的參考指標及省思。

一、嘉義農場概況

（一）嘉義農場沿革

　　嘉義農場成立於 1954 年，為行政院退輔會所屬國家八大農場之一，位於嘉義縣大埔鄉，佔地 543 公頃，主要休閒農場場區面積為 40 公頃（圖 5-9）。

圖5-9　嘉義農場生態渡假玩國於2004年由民間經營後，整體遊憩設施規劃十分完善，可遠眺曾文水庫

　　原為安置輔導榮民從事農業生產，但自曾文水庫 1974 年建造完成後，農場隨即改變經營型態，於 1988 年從事觀光遊憩事業接受交通部觀光局、臺灣省旅遊局及輔導會之輔導，始奠定休閒農場渡假基礎，其間榮獲臺灣省旅遊局頒發標章風景區及連續四年獲得優等獎章，行政院人事行政局指定為公教人員南區休閒渡假中心。

　　歷經 53 年之發展，至 2004 年由劍湖山世界接手經營後，嘉義農場生態渡假玩國擁有自然生態、美食、露營、住宿、親水、表演等六大主題，以及珍貴的五大生態—蝴蝶、蛙類、植物、鳥類、魚，其中的大冠鷲、澳洲胡桃林、馬拉加西巨竹、五色鳥、百年黃玉蘭、星蘋果、巴氏小雨蛙等，更是在臺灣相當稀有珍貴的物種。農場對於整體遊憩設施之規劃也十分完善，茲將農場內之生態資源、各項遊憩設施及服務說明如下：

1. 農場生態資源：嘉義農場內之自然生態資源豐富，目前有蝴蝶生態園、森林浴步道、親子草原、玉荷包荔枝園、烏葉荔枝園、巨竹區、印度棗園、臺灣咖啡園、楊桃園、澳洲胡桃園、多種臺灣本土樹及特有百年國寶樹星蘋果樹及黃玉蘭樹，並有多種鳥類、蛙類、螢火蟲、甲蟲、獨角仙等豐富的生物。

2. 遊憩設施及服務：嘉義農場是以自然生態為主題之遊樂園，依據上述之環境生態資源，農場內所規劃之遊憩設施及服務包括下列幾項：

 （1）公共設施：如停車場、廁所、供水系統、休息區等。

 （2）遊憩設施：如植物解說牌、環湖步道、山景賞鳥步道、登山步道、總統行館、竹炭展示館、DIY 工藝館、滑草場、漆彈場、射箭區、兒童遊憩區、親水 SPA 區、電玩遊戲館、遊湖等。

 （3）住宿餐飲設施：如會館、小木屋、會議室、餐廳、販賣部、荔園咖啡廣場、露營烤肉區等。

 （4）其它服務：如人員導覽、園區表演、摺頁、服務中心、醫護站等。

（二）嘉義農場委託民間經營

　　行政院退輔會為配合政府推動「促進民間參與公共方案」，將嘉義農場以 ROT 方式公開招標，由嘉義農場（股）公司取得最優申請人接續經營，雙方於 2004 年 1 月 28 日完成簽約，2 月 1 日正式交由營運經營 10 年。

1. 計畫規模：新臺幣 5.1 億元。

2. 民間投資金額：新臺幣 2.8 億元。

3. 營運期間：自 2004 年 2 月 1 日至 2013 年 1 月 31 日。

4. 創新及效益：本案帶動了該地區潛力無窮之觀光業，充分利用了環境生態資源之稟賦。嘉義農場以獨特的景觀資源，山水藍白綠之協調景色，優美林相加以發展，盼成為全臺灣具指標性的多目標渡假休閒農場，顯現出嶄新的活力與競爭力，讓遊客有物超所值的滿足感。

二、嘉義農場之經營管理

劍湖山世界接手經營後，以嘉義農場獨特豐富的生態景觀資源加以經營發展，進而改造成為全臺灣具有指標性的多目標渡假休閒農場。秉持以高價值的硬體設施、高品質的軟體服務、高體驗的情境演出，將嘉義農場重新定位發展。

（一）成為獨特專屬的生態渡假玩國

1. 將高價值硬體設施、高品質軟體服務、高體驗情境演出等效益導入嘉義農場。

2. 以「生產、生活、生態」三生為一體農場產業指標，合理開發善用土地資源，永續農場經營，提升農場競爭力。

3. 以「創意生活、實質體驗」農場遊憩設施，與國民旅遊及學生體能訓練市場相結合。

4. 以「綠色、養生、健康」為訴求與自然農林資產相結合達到和諧之美，進而提升「綠色創意、養生休閒、健康生活」之生態旅遊。

5. 以「自然環保的生態」景觀工法建構精緻庭園，區域性觀光遊憩景點（圖5-10）。

6. 蒐集特殊植株品種，供作生產生物科技研發，成立智庫標本園，提供環境教育、解說、探討、交流、推廣、生產所需。

7. 導入SOP（標準作業流程）制度，強化服務品質，提升遊客滿意度。

圖5-10　嘉義農場以「自然環保的生態」景觀工法建構精緻庭園

8. 設立生態教育學院，推動環境自然保育工作，探討動物、生物、植物環境共生系統，培育解說團體，引導遊客參與體生態自然。

9. 以既有的資源，結合嘉義農場現有資源，開創新的露營活動旅遊人次。

10. 除了上述目標外，並以建立嶄新的「嘉義農場－生態渡假玩國」，展現新的活力與競爭力。

（二）服務品質與整體經營績效

1. 服務品質：在軟體（人的服務）服務部份除了結合了自然生態的導覽解說，更於平時的教育訓練中積極培訓從業人員應有的工作態度與應對之禮儀，並與地方駐警取得良好之互動以維持園內的安全。硬體（設施的服務）服務項目中，不只現有的設備的維護與老舊的設施的汰舊換新，更積極從遊客的安全為出發點改善甚至換新設備，以消費者的需求為導向，提升整體的服務品質。

名詞解釋

金擘獎

乃行政院公共工程委員會所舉辦，其宗旨在激發政府積極推動民間參與公共建設計畫，透過評選及表揚參與經營公共設施、提供優良服務品質之民間機構。

2. 整體經營管理及營運績效顯著提升：嘉義農場由劍湖山世界接手經營後，除營業績效明顯提升之外，農委會於 2005 年將其列為優等休閒農場，且於 2006 年榮獲第四屆民間參與公共建設金擘獎優等殊榮，可見嘉義農場實為公辦民營之國家農場的成功案例。

（三）個案 ROT 擴建開發營運之定位

嘉義農場之營運發展，可由三方面來探討：

1. 競爭定位：嘉義農場鄰近曾文水庫，臺 3 線沿線及曾文水庫四周之遊憩據點串聯為一帶狀遊憩區。嘉義農場佔地廣闊，場內生態資源豐富，遊憩設施完善，且為曾文水庫四處合法垂釣區之一，整體而言，嘉義農場為曾文水庫特定風景區、西拉雅國家風景區中頗具發展潛力之遊憩點。因此綜合週遭環境與農場資源，嘉義農場被定位為休憩型休閒農場。

2. 旅遊型態：嘉義農場之旅遊型態鎖定以渡假、大型會議及獎勵旅遊為主。
 （1）渡假旅遊：嘉義農場四周環境優美，且交通環境便捷；鄰近觀光遊憩點雖包含觀光旅館與休閒農場等相關業者，但就發展潛力來看，均不及嘉義農場之條件。嘉義農場本身腹地廣大，場內仍維持良好之生態環境，動植物資源豐富，且農場內已開發相關遊憩設施，提供遊客休憩活動之空間；此外，嘉義農場內已規劃觀光旅館之興建。觀光旅館配合休閒農場之經營，使嘉義農場成為南部地區最適宜渡假之休閒農場。

（2）會議旅遊及獎勵旅遊：許多大型會議之舉辦多會利用渡假村或觀光旅館舉辦，其目的在於讓與會者在參與會議時，亦能進行休閒遊憩之活動。位於觀光風景區之觀光渡假飯店亦推出會議專案，結合會議、住宿與休憩活動，如劍湖山世界王子渡假大飯店推出會議假期套裝行程，結合會議與主題遊樂園之遊樂設施；日月潭涵碧樓推出精英會議專案；天祥晶華飯店推出會議饗宴專案等。嘉義農場因場區活動範圍大、遊憩設施完善，具會議研習與渡假之功能，也成為企業員工獎勵旅遊之首選。

3. 相關配套措施：為配合嘉義農場之競爭定位與旅遊型態，須發展各項相關配套措施，以利各項活動的發展，並達集客之目的。

（1）渡假旅遊之配套措施：為增加渡假遊客於農場期間從事活動之多樣性，農場除遊憩設施的提供外，也應增加相關解說與體驗活動。嘉義農場具有豐富的動植物資源，可提供定時的解說活動供遊客參與，增加休閒農場教育性之活動。此外，除碧雲亭登山與環湖步道健行等活動外，農場可增加相關體驗活動與 DIY 製作，如遊湖活動、植物標本製作、鄒族原住民手工藝品製作等，增加農場體驗活動之生動性。

（2）會議及獎勵旅遊之配套措施：為招攬會議及獎勵旅遊之市場，農場改善硬體設施，如會議室的投影機、幻燈機、單槍投影機、電動布幕、錄放影機、液晶電視、電動白板等相關設備提供；場地佈置之協助等。此外，也推出相關優惠專案，將旅遊與會議結合，增加市場競爭力。

三、嘉義農場之營運管理

從本案例之探討，能幫助經營業者瞭解遊客遊憩體驗的概況及實際體驗感受，對設施與服務內容進行調整與改善，以提供更能符合遊客需求的服務，來提升遊客的滿意度及重遊意願，並增加農場利潤，共創雙贏局面。針對經營管理的營運問題分析與改善方向，如下所述：

（一）遊客之消費行為

1. 加強親子活動設計：旅遊同伴中由親戚家人陪同佔相當高的比例，可知親子家庭為嘉義農場重要客源，因此，休閒農場在設計活動、提供之服務與設計上，必須考量到親子家庭遊客的特性，規劃讓小朋友與大人能一起參與之活動或設施，建議可參照 Club Med 規劃設計活動，如家庭競賽、團康活動及大地尋寶等，以滿足親子家庭的遊客全體參與之需求。

2. 交通與停車規劃：遊客的交通工具以小客車為多數，因此，業者應考量農場最大承載量之車數，除規劃提供足夠的停車空間設施之外，可於尖峰期時段提供接駁車接應遊客、提前至容易擁塞路段作交通疏導、規劃鄰近農場之臨時停車場等。

3. 吸引住宿意願：大部份遊客以南部居多，且至農場之交通距離較北部、中部及東部遊客為近，致使遊客停留時間以一天（未過夜）為多數，因此，為延長遊客停留時間，業者可多增加 DIY 活動或表演場次、部分展示區或營業項目可延長營業時間，以及推出特有的夜間活動等，如尋找螢火蟲、賞星講座、利用場區漂流木的資源舉行特色之營火晚會等。在顧客關係管理（CRM）方面，可對重遊意願的住宿客提供更優惠的價格，及依農場季節資源特性推出套裝旅遊行程規劃，吸引遊客的再住宿意願。

（二）加強員工訓練及人才培訓

1. 定期作技能訓練，如房務整理、餐飲服務及櫃檯接待等課程。

2. 招募志工或假日解說員在農場解說、DIY 教學、維護環境等。

3. 培訓活動指導員，除可構思更多活動之外，也能讓帶領活動人員之服務更加專業化。

4. 加強專業解說：定期訓練各部門員工導覽解說場區，以加強解說專業能力，並教育內部員工認識農場動、植物、人文歷史、生態及保育，倡導生態保育及環境維護的重要，以增加遊客之體驗價值。

名詞解釋

顧客關係管理(Customer relationship management，縮寫CRM)

為企業從各種不同的角度來瞭解及區別顧客，所發展出適合顧客個別需要之產品或服務的資訊科技管理模式。

其目的在於管理企業與顧客的關係，以使他們達到最高的滿意度、忠誠度、黏著度及貢獻度，並同時有效率、選擇性地找出與吸引好的新顧客。

（三）文宣與行銷

業者可在設計行銷廣告、平面文宣、網路媒體及電視廣告等方面，多利用實景實物之照片或影片，清楚傳遞農場與其他主題樂園定位之不同，讓遊客正確瞭解及認識農場，以免發生實際體驗不如預期，可能會降低其滿意度。

（四）淡旺季與離尖峰行銷規劃

嘉義農場與各休閒農場都面臨相同問題，最大的共通點為假日尖峰期、非假日離峰期遊客人數及平均住房率差距過大，目前許多相關業者已採多種行銷方法來處理，其中最普遍的為採取淡旺季、假日尖峰期及非假日離峰期的不同促銷策略。針對服務業行銷之產品、價格、通路、推廣、實體設施、服務人員及服務作業流程等之考量，促銷策略如下：

1. 提高散客（FIT）訂房率及下載優惠券，結合資訊科技，透過農場建構之網路行銷，結合大型線上服務旅遊網站，如易遊網、燦星網、雄獅網及易飛網等，推出非假日離峰期之限時限量搶購專案。
2. 輪流採取平常日之獨家獨賣套裝旅遊行程。
3. 推出電視購物頻道之旅遊商品專賣套裝行程。
4. 配合農場限量客房升等或加贈套裝旅遊產品之內容設計。
5. 定期舉辦不同新的活動，推出創新的服務或開發新的資源整合等，將農場商品及服務定期不斷推陳出新，以吸引更多新的遊客及再次重遊意願之遊客。

（五）與在地農特產資源結合

嘉義農場與當地大埔鄉之木瓜、百香果、楠西區之楊桃、玉井區之芒果及曾文水庫之水庫魚等周邊農特產品資源結合，以「產業觀光」推動「觀光產業」之行銷模式，並可擴大結合公部門如嘉義縣政府、西拉雅國家風景區管理處、水利署南區水資源局等辦理節慶活動之曝光，暨主管機關退輔會八大國家農場等之聯合行銷，開創嘉義農場另一新市場產品機會。

　　休閒農場應結合當地人文、歷史、宗教、風景及生態等資源，導入更多體驗行銷並跨足教育功能，使農場不僅成為提供國人旅遊之遊憩場所，也融合了教育生態及環境保育功能，更適合親子家庭旅遊也能提供遊客享受深度旅遊的樂趣。實體設施定期重新更新之外，更應思考如何提升場區之整體服務品質，及如何與當地資源結合農特產品之特色策略研發，讓遊客在農場的實際體驗滿意度提高，及增加遊客對農場之價值感，並激發遊客二次消費之動機，與爭取更多不同客層之客源。

問題與討論

1. 舉出休閒農場之定義與類型？
2. 休閒農場經營管理面臨的挑戰？
3. 與同學討論臺灣休閒農場分佈狀況與經營模式為何？
4. 何謂促參法之公辦民營？請舉出個案討論說明？
5. 請以嘉義農場個案探討休閒農場之經營管理實務？

第 6 章
博物館

　　21 世紀被稱為「博物館的世紀」，近年來，博物館（Museum）已成為旅遊的重要一環，更是帶動區域發展、城市觀光、文創產業的火車頭。2017 年全球 20 大博物館的參觀人次總計達 1 億 797 萬人次，排名第一的是法國巴黎的羅浮宮，以 810 萬的參觀人次成為全球最受歡迎博物館，北京故宮則以 806 萬的些微差距居於第 2，臺北國立故宮博物院則排名全球第 13，參觀人數達 443.6 萬人次。

　　行政院文化部推動「博物館與地方文化館發展計畫」（2016～2022 年），以「博物館定位明確化」、「博物館與地方文化館最適配置基準」及「分流輔導策略」為主要推動策略，執行三大計畫：

1. 博物館與地方文化館發展運籌機制：建構直轄市、縣（市）政府博物館與地方文化館事業發展藍圖，建立地方文化事業之永續經營機會。
2. 博物館與地方文化館提升計畫：強化博物館研究、典藏、展示、教育等專業功能、拓展文化交流、服務及資源整合、提升在職人員專業知能等。
3. 整合協作平臺計畫：地方文化館與周邊學校、社區、及其建立合作關係，並以主題式角度策畫行銷宣傳活動，開創與地方產業、交通運輸和觀光業者的合作方案，帶動地方人流，活絡在地產業，進而使之成為大眾文化活動類型的發展平臺或場域。

- 博物館展示的變化趨勢
- 博物館管理與品質評鑑
- 臺灣博物館的發展歷程
- 臺灣博物館的分布與類型
- 國立海洋生物博物館經營管理個案探討

6-1　博物館之定義與經營管理

根據「全球主題公園和博物館」（Themed Entertainment Association，簡稱 TEA）調查，2017 年全球前 20 家人氣指數最高的博物館排名中，法國羅浮宮以 810 萬參觀人次成為全球最熱門博物館，臺北故宮博物院參觀人次約 443 萬，在全球排名為第 13。

名詞解釋

國際主題公園協會

簡稱 TEA，是國際性的非營利組織，由娛樂相關事業的建築師、設計師、技術人員等專業人士於 1991 年組成。

一、博物館定義與起源

博物館的定義依博物館法第 3 條規定：為博物館係指從事蒐藏、保存、修復、維護、研究人類活動、自然環境之物質及非物質證物，以展示、教育推廣或其他方式定常性開放供民眾利用之非營利常設機構。

博物館起源於早期社會對於私人珍寶或奇特物件的蒐藏，收藏者往往為君王、貴族，例如在古代，國王或皇帝都擁有「珍奇室」，用來收藏各種稀世珍寶，當收藏數量過於龐大，聘請專家來整理研究，或將

INTERNATIONAL COUNCIL OF MUSEUMS

圖6-1　國際博物館協會簡稱TCOM，1946 年 11 月成立，總部設在法國巴黎聯合國教科文組織內，對博物館的定義至今最被接受。

研究成果公布。隨著時代演進，博物館的歷史價值漸趨明確，博物館逐漸向大眾開放，其功能與面向也逐漸增加。在當代，博物館被視為各國的重要教育機構，對於該國家社會發展、文化傳承等具有一定的貢獻，甚或扮演著舉足輕重的角色。

對博物館的界定和詮釋，在國內外已有許多說法提出，其中最廣泛被採用的是國際博物館協會（The International Council of Museum，簡稱 ICOM）於 1974 年修正的定義：「博物館是一個非營利的永久性常設機構，為服務社會及促進社會發展而開放，以達成研究、教育與欣賞之目的，並從事蒐購、維護、研究、傳播和展覽有關人類及其環境之具體證物」（圖 6-1）。

臺灣早期博物館的主要功能是負責文物的蒐集、典藏、研究和展示,對觀眾開放,隨著社會的進步與民眾的需求增加,現代的博物館營運觀念也隨之轉變,如今博物館功能除了研究、展示、典藏外,還賦有教育、娛樂與社會任務等六大功能。

1. 研究功能:研究工作是博物館的基本力量,是其他功能發展的基礎。博物館既是社會文化教育機構,也是研究單位,主要任務是在建立資源及資料,增進學術之研究,輔助展示教育,為博物館不可或缺的後盾。

2. 展示功能:博物館的展示功能,在於透過展品的陳列與擺設,達成各種不同的目標,並將其意義與價值傳達給觀眾。展示分室內展跟室外展,室內展示是在建築物裡的展示,如史前館內部的展示室;室外展示則是展示地點在戶外場所的展示,如臺東卑南文化公園的考古現場。

3. 典藏功能:博物館的典藏業務包括蒐集、登錄、保存與維護藏品。如各種科學、自然類博物館收藏就以自然標本或文化遺跡文物收藏為主;各種社會文化、歷史、考古、藝術類博物館則擁有很多非物質文化遺產的收藏。以收藏世界頂級珍貴名琴及古文物著稱的臺南市奇美博物館為例,該館投入龐大的心力與經費,參加世界著名的拍賣會,蒐羅各類藝術品。

4. 教育功能:博物館的教育對象為社會大眾,是多元的文化教育,具備多元形式的教育設施,是普及教育的最佳場所,利用博物館的場所與展示,透過解說、影帶欣賞、出版刊物書籍或結合學校內的各種教育內容進行「館校合作」教學,舉辦研習、專題演講。

5. 社會任務:博物館是觀眾終身學習與文化溝通的重要場所。

6. 休閒娛樂功能:面對 21 世紀社會發展新趨勢,遊客到博物館觀賞,希望得到休閒與學習,而博物館則透過展示及體驗活動的方式與遊客互動,以「寓教於樂」的方式能在休閒的情境中達到學習目的。

二、博物館展示之變化趨勢

近半世紀以來,受到全球性的經濟、貿易、政治、科技、資訊、傳播等跨國事業與社會思潮發展的影響,使得博物館的經營理念與方式,也跟著轉型。面對當前新興的社會變遷,博物館界面臨各種營運的挑戰,需要更多資源投入,以延續其

發展。博物館的展示不但是以觀衆爲立場之出發點，更強調參與式的互動溝通，並須大量使用科技產物及廣泛的運用多元式的展示方式。現代博物館之展示的趨勢變化，歸納以下幾點：

1. 以觀衆爲導向：早期科學博物館展示理念是以「展品」爲出發點，將擁有傲視群雄的寶物或重要發明或事蹟陳列在櫥窗，觀衆只能遠觀靜態展示。現代的博物館，逐漸以觀衆爲導向，最重要的是能夠吸引並掌握觀衆的注意力，並注意到觀衆對展品的心理反應、精神滿足、知識的獲得以及經驗的累積，以藉此產生教育的功效。

2. 主題展示：國立自然科學博物館是臺灣第一座採取主題展示的博物館，接著有科學工藝博物館、海洋生物博物館、史前文化博物館等館也都運用此展示方式，帶來更多的參觀人潮。所謂主題展示，就是把同一時空的文物標本編成故事，其內容必須切合人類生活或自然情境。因此主題單元展，必須先確定主題，編擬故事或綱要，經過專業規劃設計與製作，摒棄展品分類，採取科際整合，使展示更加生動活潑，激發觀衆的興趣，吸引其注意，加深其印象，如圖6-2。

圖6-2　國立自然科學博物館是臺灣第一座採取主題展示的博物館

3. 大眾文化的變化：視聽媒體的時代中，觀眾所學和兒童正在學習的，大部分都是在教室外，透過各種管道來習得，如雜誌、運動、影片、遊戲、電腦訊息等，皆是非正式的教育方式，顯示「大眾文化」的教育力量之重要性。

4. 體驗與互動：「動手操作」讓展品與觀眾產生互動的展出方式的學習效果，取代靜態展示的冷漠。觀眾發覺展品與觀眾沒有溝通是個嚴重的問題，這個觀念打破了傳統博物館不與觀眾溝通的形態，科學不是一個結果主體，而是一種活動的形式。要能了解科學並使用科學，主動的參與練習，才是方法之要。

5. 科技化情境：大量的運用尖端科技，如聲、光、電子、媒體、電腦等，使得展示中能產生多種聲光效果，已讓觀眾充滿新奇的感受，也就是加強展示設計的「情境」。

6. 多元化：世界各國許多博物館在展示風格和設計上，常與商業設施相互影響，甚且同步發展。為了吸引社會大眾，就出現多媒體劇場、全景電影劇場、雷射劇場、鳥瞰劇場、博物館劇場、戲劇或舞蹈劇場等表演形態，以結合先進科技來對展示做新的詮釋。

　　博物館的發展趨勢，首先是要引起觀眾的興趣，吸引觀眾主動進入博物館。博物館不但是觀眾休閒中學習的場所，同時也成為新世紀的文化創意產業。如臺北故宮博物院近年來積極與文創設計業者合作，像與義大利知名家居品牌 ALESSI 合作，推出「清宮家族」系列精品如椒鹽罐組、香料研磨罐，與現今生活相結合。透過音樂、表演藝術、設計、動畫、電影、線上遊戲與博物館展品的跨界結合，對展覽的行銷宣傳可創造極大效益。

三、博物館管理與品質評鑑

　　為促進博物館事業發展，提高專業性與公共性，行政院文化部推動的「博物館法」於 2015 年 7 月 1 日公布施行，公立博物館即適用「博物館法」規範，私立博物館若願意依法登記為博物館，就可適用相關稅制的減免優惠。博物館透過法規鬆綁，可朝專業化與國際化經營。

（一）博物館法

臺灣公私立博物館類型多元，類別、隸屬和規模大小懸殊，表現也良莠不齊，過去 30 年來民間就一直倡議訂定「博物館法」，2015 年 7 月 1 日博物館法經總統公布施行，博物館法立法後，賦予博物館應有之定位，並建構博物館未來發展方向改善博物館體質，促進永續經營與發展目的：落實博物館公共性、公益性及專業性等特性，協助博物館健全發展並與時俱進。「博物館法」是文化的基礎建設，臺灣百年博物館發展史上第一部專法，代表著數百家博物館將取得正式身分證，可以向政府登記，取得所得稅、遺產稅等賦稅減免優惠，是對扶植私立博物館發展是重要的關鍵。文化部規劃的「博物館法」將採取多元輔導方式，透過專業榮譽認證、評鑑機制，建立體系完整、可向上提升之運作機制，協助各類型博物館「從根提升經營體質」，促進博物館的文化傳承與公共服務水準。

臺北故宮博物院為例，故宮擁有全世界國家都沒有的寶藏，卻沒有法律可以對其寶物進行授權，或進行文創產業的開發，以作為其營利的來源；有專法後，未來博物館將可以成立公司，從事於開發創意的產業，以維持經營非營利的博物館教育目的（圖 6-3）。

此外，「博物館法」也設有榮譽認證制度。未來評鑑制度，博物館的營運，如典藏、教育推廣、研究展示，符合國際標準，將有助於申請政府補助、在國際上取得尊重認同，有利於與國際接軌。

圖6-3　臺北故宮博物院擁有豐富的寶藏和收藏

博物館法包括，明定博物館之定義及非營利、公益性質；可設置基金；建立免司法扣押、博物館認證及評鑑制度；受補助之私立博物館典藏品所有權移轉，公立

博物館具有優先購買權等。在「博物館法」第 10 條規定,「爲推動博物館典藏創意加值及跨域應用推廣,中央主管機關應與相關機關會商成立「專業法人」。所謂「專業法人」就包括公司在內,參酌國外案例,例如大英博物館就透過公司體制,經營出版品及文化商品,透過市場機制,讓利潤挹注博物館。另外,草案規定,公立博物館自籌財源若達一定比例,可依法設置基金,以基金自籌收入,進用編制外人員,以解決博物館人力不足的問題,如歷史博物館早已有作業基金;若沒有基金的設置,各種門票或營運的收入,都將繳回國庫,無法留在博物館運用,設置基金則可以讓盈利保留給博物館應用。

(二) 博物館認證評鑑

如同目前交通部觀光局針對觀光旅館業有一套「星級旅館評鑑」制度;行政院農委會針對休閒農場也由臺灣休閒農業協會制定一套「休閒農場服務品質認證制度」,透過評鑑認證制度主要目的都在管理並提升其服務品質,以建立品牌形象、提供觀眾更優質的休閒旅遊。臺灣目前博物館還未有一套法源和評鑑制度。由於博物館定義不清,範圍不明,各項制度並未建立,博物館不僅全面性的評鑑沒做過,就連冠有博物館名稱的公立博物館也都未曾作過專業評鑑,因此博物館良莠不齊、效益不彰。希望透過博物館法,建立「博物館評鑑制度」,以館藏、歷史價值、社會貢獻、文創結合、國際交流、民眾滿意度等多元化的角度,作爲評鑑博物館品質指標,以及博物館專業培訓和研究中心等多元機制的建立,多管齊下來提升臺灣博物館的品質。

博物館評鑑工作是一項促進博物館健全發展與正常運作的機制,透過定期評鑑,博物館可以確定使命、擬定方向、調整策略、加強服務。博物館評鑑不但能夠幫助博物館獲得應有的組織地位,更能喚起政府與觀眾對博物館的重視與支持。博物館的評鑑認證制度在一些先進國家已行之有年,美國 8000 多家博物館中,約有800 家得到美國博物館協會(American Museum Association)的認證,法國 4500 家博物館中也有約 1200 家得到國家認證,其中有許多是知名度不高、地方型或小型的博物館,例如羅丹美術館雖然規模不大,但其展藏品是世界級的,也得到國家的認證。

根據《世界博物館名錄》近年來的統計，全世界的博物館至少有二萬五千座以上，而歐美地區的博物館總數，就占了全球博物館數的 92.8%。英國與美國是當今世界上博物館最多的 2 個國家，不但博物館數量龐大，博物館制度亦十分健全。英、美兩國博物館事業能夠蓬勃發展的因素很多，不過，博物館評鑑機制的制度化，的確居功厥偉。在日本約有 5,360 所博物館，為改善博物館的經營成效，日本政府或博物館界已將博物館評鑑工作當成非常急迫而又共同關注的課題，希望能夠借助博物館的評鑑來加強博物館的管理與輔導。日本政府與博物館界在評鑑工作的推動上，先是尋找經營管理與行政評鑑專家從博物館的經營角度切入，然後再制定博物館評鑑的重點、指標與實施辦法，藉以透過評鑑為博物館找到改善績效與解決問題的方法。

名詞解釋

臺灣與國際博物館交流平臺－中華民國博物館學會（**Chinese Association of Museums, CAM**）

成立於 1990 年，致力於博物館專業發展相關議題之研究，及國際學術研討會。響應國際博物館協會「518 國際博物館日International Museums Day」活動，促進博物館間交流。

因此，「博物館法」除確立博物館之定位外，建立認證評鑑制度的正當性，以作為辦理博物館輔導獎助之基礎，納入設立登記、功能、輔助、輔導及認證等相關規定。

6-2　臺灣博物館之概況

根據中華民國博物館學會統計，截至 2019 年臺灣博物館共計 479 家，其中公立博物館 257 家，私立博物館 222 家。

一、臺灣博物館之發展歷程

（一）1895～1945 年（日治時期）

　　臺灣的博物館發展始於日治時期，臺灣第 1 座博物館為國立臺灣博物館（原名為臺灣總督府博物館府民政部殖產局附屬紀念博物館），採仿文藝復興時期古希臘多力克式，中央圓頂塔高近 30 公尺，是整幢建築的視覺焦點。當時是對日本來臺觀光客介紹臺灣風土產物，以及對「帝國新領地」子民宣揚大日本帝國國威的櫥窗，是典型的殖民博物館（Colonial Museum），外觀綜合了巴洛克時期的建築風格，新館舍於 1915 年落成，完工後捐給總督府作為博物館使用，成為當今臺灣少數具代表性的日治時期仿西洋古典式建築（圖 6-4）。

圖6-4　國立臺灣博物館是臺灣第 1 座博物館，臺灣少數具代表性的日治時期仿西洋古典式建築

（二）1945 ～ 1965 年（以公立博物館為主）

國立故宮博物院 和同一時期在臺北市南海學園 成立的三家國家級博物館（國立歷史博物館 、國立科學教育館、國立藝術教育館），是 1950 年代臺灣博物館事業的代表，都以優雅的中國宮殿式建築為特色。國立科學教育館於 1949 年開始籌畫，外型模仿北平天壇，藉以象徵天人合一的精神，1959 年秋新館落成開放。歷史博物館的原址是日治時代的「商品陳列館」，以展覽商品，促進貿易為目的，功能類似於現在的世貿展覽中心，1958 年改名為「國立歷史博物館」，接收河南省博物館遷臺灣的文物及戰後日本歸還的中國古物（圖 -6-5）。

圖6-5　位於臺北市南海學園的國立科學教育館（左），外型模仿北平天壇，右為國立歷史博物館，都是中國宮殿式建築，和國立藝術教育館都為列為文化古蹟及歷史建築

（三）1965 ～ 1980 年（紮根萌芽期）

一系列地方特色博物館與國家級博物館成立，使得博物館事業逐漸在臺灣紮根與萌芽。12 項文化建設帶起縣市文化中心的建立。除此之外，國家級的科學類博物館陸續成立，包括國立科學工藝博物館、國立海洋生物博物館與國立海洋科技博物館。1965 年由中華郵政籌設的郵政博物館成立，這是第一座公立性質的企業博物館。1980 年因臺灣鐵路管理局要興建南迴線卑南車站（今臺東車站），無意中發掘出藏有大量文物的卑南文化遺址，也為後來籌建東部第 1 座博物館。

（四）1980 ～ 1990 年（起飛期）

1980 年代是臺灣經濟自由化與科技化的年代，也是博物館事業進入蓬勃發展的時期。是臺灣博物館事業的重要分水嶺，全臺灣共增加了 69 座。1987 年臺灣解

除戒嚴，政治開放、經濟成長、文化也日漸多元，加上對臺灣本土文化的重視，許多新的文化政策概念相繼提出，此時期博物館不論在數量或類型上都大幅增加。1981 年開始籌建的「國立自然科學博物館」，軟硬體俱佳，可視為本時期的顛峰之作；私立博物館大量興建成立，如鴻禧美術館。此外，臺灣公立博物館中央層級於 1990 年代以前是由教育部管轄，顯示當時博物館強調「教育」功能。

（五）1990 ～ 2014 年（地方博物館時代）

1990 年代民間力量崛起，加上文化部推動地方文化館計畫（2002 ～ 2015），企業博物館快速增長，企業博物館如奇美博物館（1992）（圖 6-6）、黑松飲料博物館（1996）、埔里酒廠酒文化館（1996）、嘉義酒廠酒類文物館（1998）、琉園水晶博物館（1999）；公立企業博物館主要來自於臺灣菸酒公司、中國石油、自來水事業處等，而私立企業博物館則占有絕對多數，食品產業（酒、蜂蜜、糕餅、鹽、柴魚、健康飲品、茶、糖、糖果、米、醬油、泡麵、醋等）。1999 年宜蘭將 24 個地方性的小型博物館（或稱為地方文化館；類博物館）組成宜蘭博物館家族，並於 2001 年正式登記立案為宜蘭博物館家族協會（簡稱蘭博家族協會），強化博物館在地方的共同利益之結合，是臺灣第一個地區性的博物館立案組織。此一時期的代表性館所有鶯歌陶瓷博物館（2000）、屏東海洋生物博物館（2000）(圖 6-7)、新北市黃金博物館（2004）、淡水古蹟博物館（2005）等。2001 年首座以臺灣史前文化為範疇的國立臺灣史前文化博物館也展開營運。

圖6-6　奇美博物館

《案例》奇美博物館

2018 年，全球最大旅遊網站 TripAdvisor 票選奇美博物館為「亞洲最佳博物館第 19 名」。

座落在臺南都會公園的奇美博物館，為臺灣館藏最豐富的私人博物館、美術館，是奇美實業創辦人許文龍於 1992 年創立，最早是許文龍先生的私人蒐藏，之後成立基金會，並在奇美實業支持下，於奇美實業仁德廠內免費對外營運 20 餘年。

為了完整呈現奇美典藏，臺南都會公園內的新館，工程於 2008 年 12 月動工，花費新臺幣約 18.5 億元興建，佔地 9.5 公頃，奇美博物館 2012 年將這棟建物捐贈給臺南市政府，於 2015 年 1 月正式對外開放，博物館則由奇美博物館基金會運營 50 年。

館藏以西洋藝術、樂器、兵器、動物標本以及化石為主要收藏方向，奇美博物館最大的特色是許多透過全世界各地的動物專家取得的動物標本，一樓動物展廳深處的「北極熊」，是全世界最大的北極熊標本。

奇美的小提琴收藏，名滿天下。超過 450 把名琴，連挪威國王都來借過以挪威音樂之父為名、1744 年的名琴「奧雷 · 布爾」（Ole Bull）。世界最古老的一把大提琴「查理九世」也在奇美博物館內，這把琴製於 1566 年，距今四百五十年前。熱愛音樂的法國查理九世，曾向義大利的安德烈 · 阿瑪蒂訂製一批提琴，這批琴在法國大革命中全部遺失，奇美這把大提琴是目前找到的提琴中唯一還可演奏的「國王的大提琴」。其中，奇美的鎮館之寶為價值高達兩億元的瓜奈里提琴。

奇美博物館創辦人許文龍先生表示：「好的文物不能只是自己欣賞，也要分享給更多人欣賞；蒐藏文物不能只是自己喜歡的品味，更重要是大眾都能喜歡的風格。」

圖6-7 國立海洋生物博物館地處墾丁國家公園西北角龜山山麓的後灣臨海地區，是以海洋生物為主題的大型博物館，於 2000 年開館

（六）2014 ～（博物館多元化時代）

在多元化發展的時代，博物館已不僅僅由建築和收藏品所定義，尊重多元文化，保存文化資產，體現臺灣文化史。代表性館所有於 2018 年 5 月 18 日揭牌的國家人權博物館，及籌建中的高雄國家原住民族博物館。

於 2001 年籌建，2015 年 12 月啓用的國立故宮南院（圖 6-8）位於嘉義縣太保市，並定位爲「亞洲藝術文化博物館」，期盼與臺北故宮博物院達到「平衡南北，文化均富」的理念，並帶動中南部地區的文化風氣與經濟發展。故宮南院的園區幅員廣闊，除了有人工濕地、熱帶花園、水岸舞臺等休閒區域，並設有至善湖、至德湖兩座人工湖。博物館內策展以故宮本身的豐富典藏爲主，並輔以國際借展，策劃各類精彩的展覽。

圖6-8 故宮南院（圖片來源：故宮南院官網(2019)）

二、臺灣博物館的分布與類型

　　2002 年起在行政院文化部（前身爲文建會）推動「地方文化館計畫」下，截至 2014 年的統計，臺灣具備博物館樣態之館共有 746 家。充分展現了臺灣豐富多元的文化特色，進而成爲地方文化據點與旅遊資源。依據縣市分布數量，以北部（北北基及桃竹苗）地區占 44% 最多；其次爲南部地區（雲嘉南高屏）占 24%；中部（中彰投）地區占 17%；東部（宜蘭、花東）占 11%；離島（金門馬祖）則占了 4%（圖 6-9）。

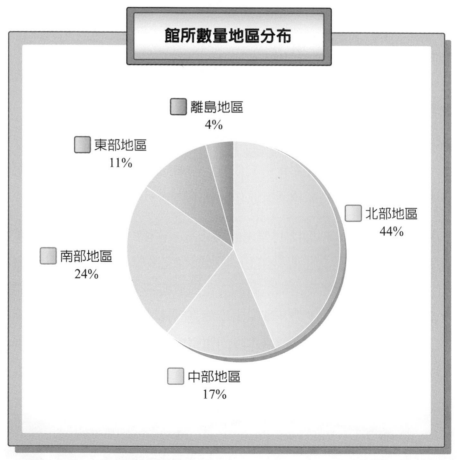

圖6-9　2019 年博物館數量地區分布圖　　資料來源：中華民國博物館協會（2019）

（一）國立博物館

　　臺灣有 13 座國立博物館，主管機關多為中央政府且經費多數來自中央，分布情形為臺北有 5 座；基隆 1 處；臺中和臺南各 1 座；高雄、屏東和臺東各 1 座（圖6-10）。人氣最高的是國立故宮博物院，其次是國立自然科學博物館；歷史最悠久的則是國立臺灣博物館，其特色分述如下：

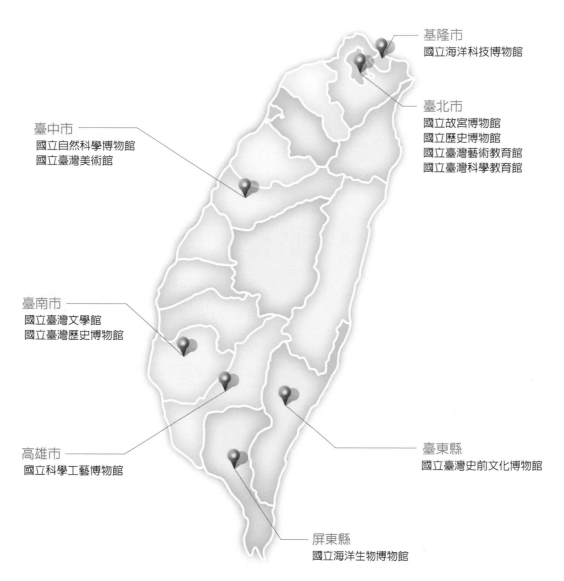

基隆市
國立海洋科技博物館

臺中市
國立自然科學博物館
國立臺灣美術館

臺北市
國立故宮博物館
國立歷史博物館
國立臺灣藝術教育館
國立臺灣科學教育館

臺南市
國立臺灣文學館
國立臺灣歷史博物館

高雄市
國立科學工藝博物館

臺東縣
國立臺灣史前文化博物館

屏東縣
國立海洋生物博物館

圖6-10　臺灣國立博物館分布圖　　資料來源：行政院文化部博物館入口網（2014）

表6-1　臺灣國立博物館統計表

博物館名稱	成立	現址	建築特色	主要蒐藏品
國立故宮博物院（前身為1925年在北京紫禁城所建立的故宮博物院）	1965年現址落成後，於2001年擴建	臺北	採中國宮殿式建築設計，外觀雄偉壯麗。	典藏了歷代文物藝術精粹，收藏品幾乎涵蓋整部五千年中國歷史，又有「中華文化寶庫」之美名。
國立臺灣博物館	1908年成立	臺北	博物館外部造型採希臘復古樣式，仿西洋古典式建築。	館藏為臺灣人文史料與自然產物，是臺灣歷史最悠久的博物館。
國立歷史博物館	1955年籌建	臺北	以優雅的中國宮殿式建築為特色。	大中華歷史文物蒐藏，館藏原河南博物館出土文物與第二次世界大戰後日本歸還文物。
國立臺灣藝術教育館	1956年籌建	臺北	以優雅的中國宮殿式建築為特色。	隸屬於教育部，為推廣學校藝術教育之國立文教機構。
國立臺灣科學教育館	1956年成立，2003年搬遷至現址	臺北	重簷式屋頂搭配綠瓦紅牆，展現華麗典雅的建築特色。	以教育、展示、研究、實驗等為目的科學博物館。
國立自然科學博物館	1981年開始籌建，經15年完成	臺中	「水鐘」為科博館地標，由法國物理學家設計製造，藉由水的重力與虹吸作用，帶動鐘擺計時。	臺灣首座將自然科學生活化並擁有現代化設備的大型博物館。建立國家級自然史的館藏。
國立臺灣美術館	1988年開館	臺中	國美館的建築造型以天然石片為主要外飾，透過不規則的圓、方、長、錐形等各式結構，構築成看似矛盾卻融合主體。	臺灣美術之蒐藏，從明清時代臺閩文獻至日治時期、現代主義時期及戰後多元發展之當代藝術作品等在典藏之列。
國立故宮南院	於2001年籌建，2015年12月啟用	嘉義	以傳統水墨畫之「濃墨」、「飛白」及「渲染」三種筆法為概念發想，發展出虛、實量體相互交織的流線形體。	博物館內策展以故宮本身的豐富典藏為主，並輔以國際借展，策劃各類精彩的展覽。

（續下頁）

<div align="center">（承上頁）</div>

博物館名稱	成立	現址	建築特色	主要蒐藏品
國立臺灣文學館	2003 年 10 月正式營運	臺南	擁有百年歷史的國定古蹟，前身為日治時期臺南州廳。	建立臺灣文學資料的蒐藏。
國立臺灣歷史博物館	1992 年奠基 2011 年 10 月開始營運	臺南	「光電雲牆」為本館極具代表性意象。雲牆共由 1,755 片板面組合而成也是經典的光電發電設施之一。	建立臺灣常民史料的蒐藏，包括多民族長時間與臺灣自然環境互動的歷史。
國立科學工藝博物館	1997 年正式開館	高雄	採高跨矩、高承載設計，以求百年使用為原則，建築本體一次興建完成。	臺灣第一座應用科學博物館，僅次於法國巴黎國家科技及工業博物館，在亞洲則排名第一。
國立海洋生物博物館	1991 年籌備處成立，2000 年開始營運	屏東	館區分為主題館、海洋劇場、區域探索館以及海洋生態展示館（水族館）；其中以珊瑚王國館長達 84 公尺的「海底隧道」穿梭於 150 萬加侖的巨型人造海洋中，體驗絢爛多采的珊瑚世界最為驚豔。	以海洋生物為主題的大型博物館，建立國家級海洋生物的館藏。
國立臺灣史前文化博物館	2002 年正式開館	臺東	卑南遺址為臺灣規模最大，具有最完整史前聚落型態與資料之遺址，也是環太平洋及東南亞地區規模最大的石板棺墓葬群遺址，為臺灣第一個遺址公園。	第一座以史前和原住民文化為範疇，包含博物館、考古遺址和自然生態公園的博物館，也是臺灣東海岸第一座國家級的博物館。
國立海洋科技博物館（海科館）	1990 年籌備處成立 2012 各主題館陸續啓用	基隆	以建構「博物館城」的概念出發，因此沒有圍牆、完全融入在八斗子地區。	以「海洋」為主題的教育與休憩觀光廊帶，建立國家級海洋科技文物蒐藏。

資料來源：行政院文化部博物館入口網（2014）

　　臺灣博物館的種類，可分為人文歷史類、自然科學類、產業類及音樂藝術類等四種大類別，每類再細分為人物歷史類包括人物紀念館、文物館、考古博物館、學校博物館、歷史博物館及宗教博物館；自然科學類包括自然史博物館、人類學博物館及科學博物館；產物類包括工藝博物館、專題博物館及產業博物館；藝術類則包括音樂博物館、影像博物館、戲劇博物館及藝術博物館（表6-2）。人物歷史類別共計154間，占總數三成之多；而產業類共有140間，占總數近三成；自然科學類有112間，占總數約二成；藝術類共68間，占總數之14.3%（圖6-11）。

表6-2　臺灣博物館的種類分類表

大類	占比	類別	家數	博物館（舉例）
人物歷史類	35.3%	人物紀念館	16	國立中正紀念堂、鄭成功文物紀念館
		文物館	94	李天祿布袋戲文物館、中壢黑松文物館
		考古博物館	3	十三行博物館、臺灣史前博物館
		歷史博物館	19	國史館、臺北二二八紀念館
		學校博物館	16	國立臺北藝術大學美術館、國立成功大學博物館
		宗教博物館	11	鹿港天后宮媽祖文物館、大甲鎮瀾宮媽祖文物館
自然科學類	25.3%	自然史博物館	75	國立臺灣博物館、臺北市立天文科學教育館
		人類學博物館	29	九族文化村、臺灣原住民文化園區
		科學博物館	10	國立臺灣科學教育館、國立自然科學博物館
產物類	16.9%	工藝博物館	52	新北市立鶯歌陶瓷博物館、竹藝博物館
		專題博物館	24	自來水博物館、郭元益糕餅博物館（士林館）
		產業博物館	69	長榮海事博物館、坪林茶業博物館
藝術類	17.3%	音樂博物館	4	臺北愛樂暨梅哲音樂文化館、人類音樂館
		影像博物館	5	財團法人國家電影資料館、新竹市影像博物館
		戲劇博物館	8	皮影戲館、臺北偶戲館
		藝術博物館	61	國立故宮博物院、鴻禧美術館、臺北當代藝術館、楊英風美術館

（續下頁）

<div align="center">（承上頁）</div>

大類	占比	類別	家數	博物館（舉例）
文化資產	3.6%	古蹟及歷史建築	16	花蓮松園別館、林安泰古厝文物館、臺北故事館
其他	1.6%	其它	7	金門國家公園太武山區、臺北市立兒童育樂中心

資料來源：行政院文化部博物館入口網（2014）

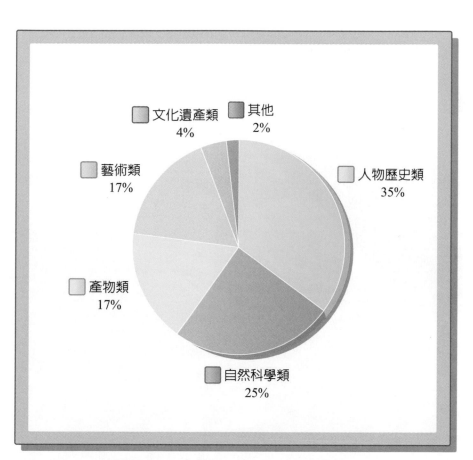

圖6-11　臺灣博物館分類比例圖　　資料來源:中華民國博物館協會（2014）

6-3　經營管理個案探討—國立海洋生物博物館

　　國立海洋生物博物館（以下簡稱海生館）是臺灣第一個文教類 BOT 案例，除文化教育外也包含生態旅遊產業、知識休閒產業，提升社區、娛樂、教育，還有學術性之功能。於 2000 年創館後，10 多年來每年入館平均人數超過百萬人次，更屢屢獲選各大獎項。如 2011 年法國「米其林指南」（Michelin Guide）出版的「臺灣綠色指南」，選出臺灣 38 處必遊景點，國立海洋生物博物館名列臺灣 38 處三顆星「推薦必遊」景點之一（圖 6-12）；2013 年《天下》雜誌舉辦的金牌服務大賞（第三屆），海生館勇奪博物館第一名；2014 年又以介紹海生館的短片「親近海」，在葡萄牙國際觀光電影節榮獲「生態與生物多樣類別二獎」，將海生館推向國際舞台。到底海生館 BOT 之模式利基為何？在公私部門協力關係之推行又如何？本節將透過海生館個案探討公辦民營 BOT 經營管理實務。

圖6-12　國立海洋生物博物館名列米其林三顆星「推薦必遊」臺灣 38 處景點之一

一、國立海洋生物博物館概況

　　海生館位於南臺灣，地理位置佳，靠近海岸邊礁岩地帶，是珊瑚礁棲息的好地方，加上海岸地形，形成天然水生生物生存的環境，由於沿海及海底湧升流區營養鹽充足，海洋植物群基礎生產力高，浮游生物密度也相當高，各項營造生態環境因子優良，因此臺灣海域生物種類數量高、生物量大，擁有繽紛的海洋生態（圖6-13）。

圖6-13　國立海洋生物博物館的地理位置

　　海生館籌建於 1991 年，從籌備到 2000 年第一個館「臺灣水域館」完工的十年當中，因逢經濟不景氣，政府在財政吃緊的景況下，減少公共建設的預算，再加上提升公部門作業效率、增加營運彈性，因此「民營化」以及鼓勵民間企業參與公共建設之模式成為解決此一困境的良方。2000 年 2 月「臺灣水域館」開館後，同年7 月海生館將臺灣水域館、珊瑚王國館之營運及世界水域館、遊客中心等興建與營運，委由海景世界企業股份有限公司（以下簡稱海景公司）負責，為臺灣首座委外經營的博物館。

二、展區介紹

　　海生館全區約 60 公頃，其含水量及面積是目前臺灣最大的水族展覽館，以展示、教育、保育、研究水生生物為主，展館內的展示屬於國際級展覽館。主要設施區分為「臺灣水域館」、「珊瑚王國館」、「世界水域館」三個展覽館，另有兩棟專業研究大樓從事海洋生物的研究，並有一座臨海水族實驗站，進行海洋生物的養殖、培育和保育工作，是臺灣迄今最大的專業海洋生物學術研究機構（圖 6-14）。採用科技動畫設施、靜態展示及大型水槽展示模式，結合空間環境及實境方式營造出水族展覽展的氛圍，將各式不同水生生物物種，分類於不同的展示水槽，並說明水生生物生活特色及環境，呈現給遊客觀賞。

圖6-14　海生館平面圖

（一）臺灣水域館

　　展館為一仿自然生態的水族館，從瀑布入口，即以高山溪流區、河川中游區、水庫區、河口區、潮間帶區、南灣生態區及東部大洋區為止，共有十餘段不同的生態及生物相，其中尤以東部大洋區之大洋池，擁有高 5 公尺、長 16 公尺之觀景窗，用以展現大洋的深邃宏偉，最為引人入勝，此為臺灣水域館中最大的生態展示區（圖 6-15）。

圖6-15　臺灣水域館大洋池非常引人入勝

（二）珊瑚王國館

　　該館以珊瑚礁漂潛為故事主軸，藉由逐漸下潛海底看到海底生物景觀及沈沒的海上交通工具「沉船」，以及如何成為海底生物的樂園，並介紹珊瑚在海洋中的重要性，以瑰麗的活珊瑚和熱帶魚作為入口展示，進入館中展開 84 公尺全亞洲最長的海底隧道之旅，讓遊客親身體驗絢爛多采的珊瑚世界（圖6-16、圖 6-17）。

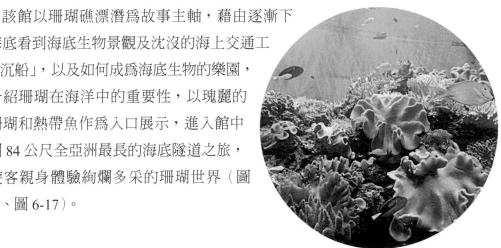

圖6-16　珊瑚王國館珊瑚預覽區人氣相當高

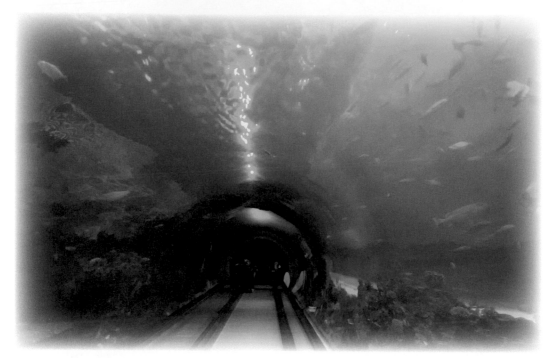

圖6-17　珊瑚王國館內擁有全亞洲最長的海底隧道

（三）世界水域館

　　世界水域館展出分成四大主題：極地、海藻森林、深海、古代海洋，以時空探查各海域為故事主軸，採虛擬實境科技，配合 3D 或 2D 的影像方式，重新呈現無法或難以到達的水域。並透過展示手法，感受遠古時期的海洋、巨大的海藻森林，深不可測的深海水域及寒冷的極地水域。該館的明星動物是企鵝、海鸚鵡、海豹。

三、海生館的營運特色

　　海生館的「主題活動特展展示」、「專業解說員」及「親子同遊」為魅力共同點，是朋友旅行、家庭出遊及公司團體前往的著力點。

（一）餵食秀專業解說

　　海生館每天定時在不同展館有多場餵食秀，在每場餵食秀表演，現場都有專業解說員的解說，介紹水生生物特徵與水槽展缸，專業解說也是吸引遊客主要魅力之一，如臺灣水域館的大洋池餵食解說、世界水域館的海豹餵食解說、海鸚鵡餵食解

說、企鵝餵食解說、海藻森林餵食解說、珊瑚王國館的海底隧道與魚共舞解說，每場都吸引大批遊客佇足觀賞聆聽（圖6-18）。

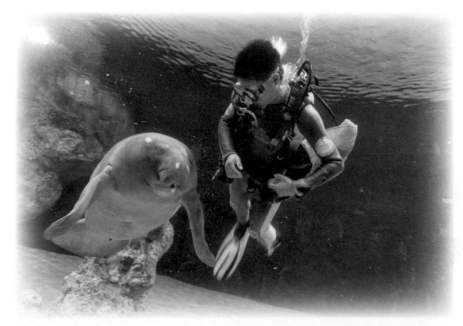

圖6-18　海牛餵食秀─解說員說海牛換氣只需要 3 秒，就可以在海底下待 7 分鐘之久。

（二）科技動畫設施

世界水域館為海生館的第三館，擁有全球首創 3D 虛擬實境（VR）的無水水族館，代替活體展示，世界水域館展出分成四大主題：極地、海藻森林、深海、古代海洋，其中，大王魷是最具噱頭的展示生物。以互動動畫、電子影音、巨型環境裝置、及海獸海鳥的活動展示，讓訪客在虛擬和實體結合的情境營造中，達到寓教於樂的參觀體驗。

（三）夜宿海生館

海生館最具特色且顧客滿意度高達 97%的服務項目就是「夜宿海生館」。「夜宿海生館」是全球博物館及水族館的創舉，也是臺灣首屈一指的生態活動體驗，不僅是單純睡在魚缸旁的活動，而是在正式就寢之前，充滿體驗的活動內容，每個活動環環相扣，都由專業的解說人員全程帶領，深入認識海生館。其包含戶外潮間帶生態觀察、特別加演的大洋池餵食以及陪白鯨吃早餐等都是特別屬於夜宿遊客專屬

的體驗內容。夜宿海生館已經推出多年了，最熱門的夜宿場館「海底隧道」基本上需要提前 3 個月才能訂到票，其風靡程度可見一斑（圖 6-19、圖 6-20）。

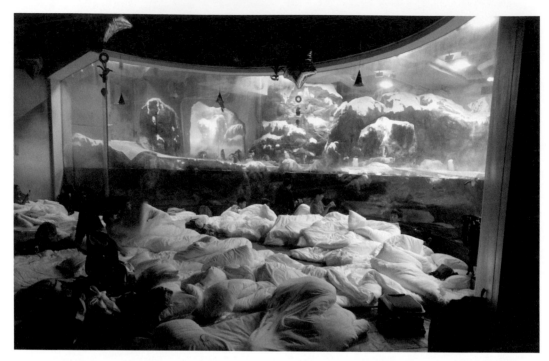

圖6-19　臺灣 9～12 月為企鵝繁殖的時間，夜宿極地極地水域區，可觀賞企鵝。

圖6-20　夜宿海生館活動為全亞洲夜宿博物館之首例

四、海生館公辦民營BOT營運探討

　　臺灣為促進民間參與公共建設，強化公務事務或重大公共建設品質，積極推動所謂 BOT 模式的各項計畫，此亦為公私部門協力關係之一種型態。BOT 一詞是 1987 年土耳其總理所提出，係指「興建、營運、移轉」（Build, Operate, Transfer）等三個階段，亦即由民間企業或財團與政府簽訂合約，自備資金興建，興建完工後由政府給予特許權繼續營運，至某年限後再把產權及經營權移轉給政府。換言之，即政府借重民間財力及經營能力興辦公共建設，政府則給予相關特許權確保其獲利作為回報合作方式。BOT 計畫是結合公私部門資源之一種型式，所謂的資源除資金、人力、物力外，尚包括雙方互通的資訊、凝聚的共識，在誠信、公開、平常、效率基礎下合作。

　　海生館為國立社教文化機構委託民間團隊經營管理之首例，其 OT 結合 BOT 之委託模式亦為創例，另其委託期限長達 25 年、民間投資高達新臺幣 30 億元以上、民間團隊派駐人力超過 2 百人、平均每年繳交政府權利金超過新臺幣 2 億元、每年增加政府各項稅捐收入亦超過 2 億元、提供所在地區約 270 人的就業機會，每年引進高達 2 百萬以上的旅遊人次，足見其委託業務範圍、規模及效益，均為國內博物館之最。

（一）公辦民營 OT ＋ BOT 營運方式

　　國立海生館為公辦民營 OT ＋ BOT 營運方式，除了將第一線上服務觀眾的功能外部化，但仍未全部改變其公部門組織的特性，將傳統「公部門」的角色改變成為績效經營者或「服務者的角色」，從「自我的認知改變」激發改變的能力，共同營造出以「顧客導向」及積極的應用於企業管理的觀念及方法做最適切的服務。

　　「國立海洋生物博物館」籌備處於 1991 年 12 月 10 日成立，2000 年 7 月海生館之水族館部門在甄選後，委由海景公司負責專業經營管理，這樣的方式則是國家的社會教育功能被委託由海景公司來代理，並且實現專業分工，開啟了公私合夥的合作模式。不同於「委託外包」（Contracting Out）或者「轉包業務生意」（Outsourcing），海景公司必須在契約的簽訂之下去追求利潤。另一方面，海景公司

卻只擁有一部份的海生館的營運權，海生館館長仍然負有海生館營運的成功或失敗的責任。因此，海生館是由政府擁有，但是水族館部門則由海景公司來營運，成為一種新的合作方式。換句話說，此種方式也是一種公私夥伴關係（Public-private Partnership）的模式。創造一個民眾、政府與民間參與經營三贏的機制，以達成海生館成為世界博物館級學術研究與遊憩服務品質之功能。

海生館之建築以「社區更新」為理想，將建築與環境和諧融合，且建築物施工品質、效率及預算掌控良好等特色，在兩千多件建築作品中脫穎而出，榮獲美國工程顧問協會頒發「2001 傑出工程獎」之「特殊工程獎」首獎。

（二）財務方面

在財務上，館方和政府、廠商共同分享營運所得利潤，其型態是以指定金額的館務再投資為主，對教育、研究等學術性活動的回饋為輔，並以館務基金的方式，減輕政府的負擔，提供館方營運的彈性。特別在開源上，館方於 2005 年以「育成創投」的型態，設立海生館育成中心，將具有商業潛力的研究成果轉移給民間企業並輔導，一方面落實國家「知識經濟」的政策，一方面為館中建立新的財務來源。在博物館專業的教育、研究、蒐集、典藏方面，該館平均以每年公務預算 30% 的比例投入，且館方每年 7 億餘元的營運經費，只有不到 27%（1 億 8 千萬元）來自政府預算。海生館為免流於傳統公立博物館之人力及財務束縛，創新採專業分工概念。

1. 營利部分：展示、導覽解說、教育活動及行銷等公共服務由海景公司負責經營管理。
2. 非營利部份如蒐集、典藏、教育、研究等，則仍由海生館負責推動執行。

（三）公私部門協力關係之磨合

海生館採取之 BOT 公私合作經營管理模式，BOT 成敗之關鍵，也就是公、私部門都必須有心努力經營之共識及非成功不可的使命下，朝雙贏的方向前進，BOT 模式才有成功的機會。博物館已非過去高高在上的象徵性機構，而是由消極的等待觀眾，轉而為積極性的服務觀眾。因此，為了使觀眾能到博物館時有不虛此行的感

受，必然要增加展覽或相關的教育服務的深度與精確度，才能在品質保證中得到信賴。私部門企業化經營理念，使博物館營運更有效率，爭取到更多的資源，加上已普及的博物館網站，可說傳統博物館的本質和經營理念，已面臨重大的變革。一種具有地方化、社區化、迪士尼化、企業化、消費化、虛擬化等多元色彩的博物館發展型態，則已隱然成形。

海生館 OT+BOT 營運經驗，代表著公部門與私部門的協力關係如於「政府再造」或「企業型政府」的新里程碑，值得學術界及實務界做進一步的研究，以提供往後推動修正的參考。而博物館業務外包民營化，確實有助臺灣公立博物館引進私部門企業營運行銷經營管理的觀念，減少浪費提高服務品質與觀眾之滿意度。

BOT 公私合作經營管理模式，因彼此對營運管理有不同的認知，必須經過磨合期，才能達到經營成效，例如「夜宿海生館」活動並非一開始就順利推行，在籌辦之初也是歷經一段時間的溝通與爭取。當海生館 2000 年 2 月開幕後，廣受民眾喜愛，每天都有成千上萬遊客湧入，但小朋友或行動不方便的朋友卻因遊客眾多，常被擠得什麼都看不到，更遑論學習生物的知識，於是當時海生館產生「夜宿海生館」的初步構想。

但海生館跟海景公司提出「夜宿海生館」的構想，海景公司認為車城這麼偏遠，下午 4 點鐘以後就幾乎沒有什麼客人入館，晚上更不會有人上門，就直接拒絕。不過海生館經過一年多的評估及探勘，於 2001 年規畫出晚上可以用低度光線參觀和打地鋪用睡袋「與魚共眠」的區域（剛開始只限於臺灣水域館的大洋池前，有地毯的觀眾席區）。首梯開辦的結果，大受好評，之後每一個營隊都報名額滿，同年的暑假就由海景公司接辦。隨著參加者口耳相傳，活動聲名大噪，熱門到三個月前就要報名才排得上。時至今日，一年參加夜宿的遊客已超過三萬人，還有陸客不遠千里而來，就是為了享受這臺灣特有的「海生館之夜」。夜宿海生館的成功，吸引許多國外的水族館、博物館前來考察並爭相仿效。

（四）博物館市場區隔與觀衆定位

在土地有限的臺灣，充斥公私立、大小型的博物館與文化中心，博物館等的經營者應該思考博物館的歸屬問題，在不同的建館宗旨與功能目標上，進行博物館的市場區隔與觀衆定位，界定出不同博物館的主要與次要觀衆，才是博物館在營運與從事推廣教育政策時的正確態度。而特別展示是博物館行銷中最重要的觀衆市場區隔和目標行銷。它展出的主題內容可吸引到除了博物館的基本觀衆外，必然是主題內容的喜好觀衆者。博物館如果能經常舉辦內容不同的特別展示，使「市場區隔」的作用降至最低而網羅到各式各樣觀衆。但亦應特別注意同業競爭者之市場區隔，如觀衆對於基隆國立海洋科技博物館與花蓮海洋公園等休閒遊憩區名稱雷同與應如何區別。

博物館的發展趨勢已逐漸以「觀衆取向」爲營運指標的趨勢，無論博物館本身以收藏、展示或是教育推廣爲宗旨，各博物館除了期望原有觀衆群持續來館之外，均積極開發潛在觀衆。雖然，博物館不能選擇或拒絕觀衆，但每個博物館以其有限的資源、設備與人力，進行市場區隔與觀衆定位，界定出不同的主要與次要觀衆族群，各以不同方式吸引不同類型觀衆，在博物館營運與從事推廣教育上是有其必要性的。

海生館採取 BOT 之模式爲國內第一件民間參與文教設施案例，其對於政府的收入和社會經濟有相當的助益，利用 BOT 能靈活的運用民間資金，快速的發展休閒產業，達到政府與民間雙贏。海生館採取「博物館公辦民營 BOT 營運方式」的概念，爲公立博物館的營運提供一個可以思考的方向，作爲博物館經營管理制度設計時的參考。

延伸思考—臺中海洋生態館—為新型態 OT（營運移轉）案例

不同於國立海洋生物博物館為臺灣第一個文教類 BOT 案例，臺中海洋生態館—為新型態 OT（營運移轉）案例。

由臺中市政府規畫、興建長達 10 餘年的「海洋生態館」，2019 年 3 月與廠商簽約委外經營的促進民間參與公共建設重大投資案，得標的南仁湖公司要再投入新臺幣 3 億 8 千萬元裝修內部，預計 3 年完成啟用；海洋生態館座落在梧棲觀光漁港旁，市府已投入新臺幣 8 億 2 千萬元興建，建物已完工。

標到經營權的南仁湖公司具有墾丁海生館的營運經驗，規劃臺中海洋生態館會結合美學、生態、休閒和教育功能，與其他地方不同是打造臺灣最大的水母展示體驗區，此館以 OT（營運移轉）方式招商，希望帶動海線觀光發展，成為教育、休閒和娛樂景點。臺中海生館的建築也極具特色，外型是不規則石頭，頂層 5 樓的觀海餐廳有大片透明玻璃，水晶嵌入石頭般外型的建築在世界少見，同時也融合臺中特色。

圖6-21　臺中海生館的建築極具特色

照片來源：臺中市政府建設局（2019）

問題與討論

1. 博物館的定義與功能為何？
2. 現代博物館的展示變化趨勢有哪些？
3. 歸納討論臺灣博物館的發展歷程階段？
4. 列舉臺灣博物館的分布情形與類型？
5. 國立海洋生物博物館最受歡迎的展館與原因？

第 7 章
溫泉遊憩區

　　臺灣位於歐亞與菲律賓板塊交界處，地熱遍佈全島，就分布來說，北部的大屯火山系溫泉的分布最為密集；沿著中央山脈兩側，北起宜蘭，南至屏東，則是溫泉數量最多的地段，占全臺溫泉的八成以上。且地熱豐沛，並擁有冷泉、熱泉、濁泉、海底泉等多樣性泉質，算是世界最佳的泉質區之一。根據交通部觀光局統計的各縣市溫泉分布圖顯示全島有 130 處溫泉，2013 年總計全臺溫泉業者共有 537 間，到 2014 年 10 月止，取得溫泉標章的業者共有 309 家。

　　溫泉相關產業列為行政院「挑戰 2008 年國家重點發展計畫中的觀光客倍增計畫」中的重點發展產業之一，不僅帶動溫泉產業成為重要的觀光及休閒旅遊資源，也為溫泉遊憩區帶來龐大的商機。

- 瞭解臺灣溫泉遊憩區定義與類型
- 認識臺灣溫泉遊憩區分布與介紹
- 學習臺灣溫泉遊憩區之經營管理
- 泰雅渡假村個案探討經營管理實務

7-1 臺灣溫泉的發展與分布

　　臺灣地處火山及太平洋地震帶上，地熱蘊藏天然資源豐富且優異，其溫泉的密度稱位居世界之冠，擁有熱泉、冷泉、濁泉及海底溫泉等完整的溫泉型態；而溫泉區多位於山間或溪谷，除了可以享受溫泉，也能欣賞自然美景（圖7-1）。

西北部溫泉區
烏來溫泉
樹林冷泉
爺亨溫泉
嘎拉賀溫泉
四稜溫泉
秀巒溫泉
小錦屏溫泉
清泉溫泉
內大坪冷泉

中西部溫泉區
泰安溫泉
谷關溫泉
馬陵溫泉
北港溪冷泉
紅香溫泉
廬山溫泉
春陽溫泉
仁愛鄉境內野溪溫泉
東埔溫泉
丹大溫泉

大屯山溫泉區
金山溫泉
二坪頂溫泉
陽明山溫泉
紗帽山、行義路溫泉
北投溫泉

東北部溫泉區
礁溪溫泉
梵梵溫泉
仁澤溫泉
蘇澳冷泉
清水地熱
南澳溫泉
和平北溪溫泉

東部溫泉區
文山溫泉
二子山溫泉
萬榮溫泉
瑞穗溫泉
紅葉溫泉（花蓮）
拉庫拉庫溪溫泉
安通溫泉

西南部溫泉區
中崙溫泉
關子嶺溫泉
大崗山冷泉
不老溫泉
寶來溫泉
石洞溫泉
荖濃溪沿線野溪溫泉

東南部溫泉區
新武呂溪沿線野溪溫泉
霧鹿溫泉
紅葉溫泉（台東）
知本溫泉
金崙溫泉
南迴公路沿線溫泉
四重溪溫泉
旭海溫泉
綠島溫泉

圖7-1　臺灣溫泉分布圖

一、溫泉的定義

「溫泉」一詞因各國立法不同，有著不同定義。根據日本 1948 年所制定「溫泉法」的定義，凡是從地裡湧出之溫水、礦泉水、水蒸氣或其他氣體（天然瓦斯除外），湧泉口溫度在攝氏 25℃ 以上，同時具有溫泉必要成分者，就可算是溫泉。各國對於溫泉的認定有其差異，例如歐洲國家（義大利、法國、德國）以 20 度為標準；美國以 21.1 度為認定標準；而臺灣、韓國及日本則是以水溫高於 25 度的泉水為溫泉標準，依臺灣法規，就經濟部水利署公布「溫泉標準」中，載明「溫泉」係指地下自然湧出或人為抽取之泉溫為攝氏 30 度以上，且泉質內含物含量符合經濟部水利署溫泉標準中之規範。如泉水溫度小於攝氏 30 度但合乎溫泉標準、又游離二氧化碳為 500mg/L 以上者，也可稱為溫泉。在學術定義中，把湧出地表的泉水溫度溫度高於當地的地下水溫者，即可稱為溫泉。

由此可知，溫泉泛指熱水從地下湧出的現象，或熱水湧出的地方。溫泉入浴設施一般也被稱為溫泉。溫泉按熱源可分為兩類：一類是火山的地下岩漿加熱而形成的火山性溫泉；另一類是與火山無關非火山性溫泉。因應各個溫泉所含的成分，溫泉的顏色、氣味和功效都各不相同。

二、臺灣溫泉發展歷程

臺灣溫泉發展已超過百年歷史，主要的溫泉區都是在日治時期開發，例如臺北北投溫泉（圖7-2）、宜蘭礁溪溫泉、新竹清泉溫泉、苗栗泰安溫泉、臺南關仔嶺溫泉、屏東四重溪溫泉、臺東知本溫泉等都是日治時代就開始發展，現在也都成為臺灣重要的溫泉遊憩區。

圖7-2　臺灣第 1 家溫泉旅館「天狗庵」，開啟了北投溫泉文化

臺灣的溫泉開發與利用，是由德國人 Quely 在 1894 年首度在北投發現，1896年日本大阪人平田源吾在北投開設臺灣第一家溫泉旅館「天狗庵」，開啓了北投溫泉鄉的年代，也是臺灣溫泉文化的濫觴。

1913 年當時的臺北州廳爲了要提升一般民衆享用高品質的溫泉，仿照日本靜岡縣伊豆山溫泉的方式，興建了一座公共溫泉浴場，此爲「北投溫泉博物館」的前身，1945 年以後，此浴場沒落荒廢，1998 年經地方人士奔走呼籲，方獲台北市政府著手修復成史蹟類保存博物館，並經內政部公告爲國家三級古蹟。

1999 年在交通部觀光局的推動下，臺灣溫泉區重返當年風華盛況，掀起一股溫泉文化熱潮。加上各類媒體休閒旅遊節目影響，引進了國外溫泉旅遊相關資訊，使得臺灣溫泉區的投資開發與經營更加多元且靈活，許多溫泉區業者紛紛引進日本溫泉區的經營模式，強調溫泉的養生、健康、美容與休閒的功能，爲傳統泡溫泉注入新的健康養生觀念，現代溫泉新玩法更是琳瑯滿目，從溫泉水療、溫泉游泳池、溫泉三溫暖、溫泉按摩池、養生浴場到溫泉健身館，應有盡有。許多企業投入大筆資金新建或改建溫泉旅館，甚至增購現代化、科技化的溫泉硬體設備，將單純泡湯觀念轉爲溫泉水療，更快速帶動臺灣溫泉遊憩區的旅遊產業發展。

由於臺灣溫泉遊憩區多位於風光明媚的山林鄉野或部落溪谷，每年 10 月到隔年 2 月間，行政院觀光局和各縣市政府及各溫泉發展協會競相舉辦溫泉季相關活動，結合泡湯養生、地方特產美食、部落觀光遊程，以聯合行銷方式爲各地溫泉遊憩區帶動人氣和提升業績。

三、泉質及分布地區

臺灣的溫泉泉質屬碳酸泉爲最多，除了大屯火山溫泉區、綠島溫泉以及龜山島溫泉屬於酸性外，其餘地區的溫泉都呈鹼性、弱鹼性或中性，如關子嶺（鹼性）、知本（弱鹼性）、大崗山溫泉（中性），其中又以弱鹼性爲最多。大屯火山系的溫泉，屬於火山活動後剩餘熱力醞釀而成，因爲火山氣體大部分含有硫化物，溫泉泉質多爲硫酸鹽泉，有硫磺泉或石膏溫泉之稱，附近也多出現噴氣孔與硫磺礦。另外

貫穿臺灣全島的中央山脈的溫泉是受地表水滲透循環作用形成兩側溫泉數量幾佔全臺 8 成以上，屬於變質岩和沉積岩，由於含有豐富的碳酸氫離子，與岩石中的納、鎂、鈣、鉀礦物質作用而成的「碳酸泉」，多為中性或鹼性，但臺灣多數的溫泉屬於中溫的碳酸鹽泉。臺灣僅有雲林、彰化和澎湖沒有溫泉。

大屯火山群的地熱與溫泉區，包括有新北投地熱谷（圖 7-3）、大磺嘴之龍鳳谷與硫磺谷、竹子湖、小油坑、馬槽、大油坑、死磺子坪、焿子坪、金山等。中央山脈兩側的溫泉區，如盧山溫泉、知本溫泉、蘇澳冷泉、谷關溫泉等。

圖7-3　新北投地熱谷屬於大屯火山群的地熱溫泉區，泉質為硫酸泉

（一）溫泉所在環境

1. 火山區溫泉：位於火山區的溫泉大多為硫氣泉或蒸氣泉，係由第4紀火山岩漿活動末期產生的熱水現象造成的溫泉；臺灣北部的溫泉多屬此類。

2. 變質岩區溫泉：位於變質岩區域內的溫泉多為碳酸泉，中央山脈兩側的溫泉多屬此類。

3. 沉積岩區溫泉：自沈積岩湧出的溫泉多為氯化泉，臺灣西部、南部、東北部的溫泉多屬於此類溫泉。

（二）泉質

1. 硫磺泉（皮膚之湯）：呈現黃褐與白濁色，具濃厚的硫磺味，為酸性泉質有軟化皮膚角質層的作用，並有舒緩疲勞，及解毒、排毒、止癢的功效，蒸氣中的硫化物與金屬製品表面會發生腐蝕的現象；浸泡硫磺泉須注意要在通風良好的場所進行，以免吸入濃度過高的二氧化硫及硫化氫，此類溫泉不宜飲用。依泉質顏色可分白磺泉、青磺泉和鐵磺泉。分佈以北臺灣陽明山溫泉、紗帽山溫泉及金山萬里溫泉區為主。

2. 碳酸泉（心臟之湯）：含有二氧化碳，泉溫較一般溫泉水低，能促進微血管的擴張，使血壓下降，幫助血液循環，而且有保溫及保護心臟的作用，所以有「心臟之湯」；此外，碳酸泉因含有二氧化碳成分，會在皮膚表面呈現氣泡，有天然的輕微按摩作用，又稱做「氣泡湯」。分布在臺灣碳酸泉質溫泉的分佈最廣，除了陽明山大屯山區的溫泉外，較為知名的有鳩之澤溫泉（原仁澤溫泉）、谷關溫泉、泰安溫泉、四重溪溫泉等。

3. 碳酸氫鈉泉（美人湯）：無色、無臭，含有碳酸氫鈉成份，觸摸有滑潤感，對皮膚有滋潤漂白的功能，分佈地區最具代表的碳酸氫鈉泉有：烏來溫泉、礁溪溫泉（圖7-4）、知本溫泉、寶來溫泉等。

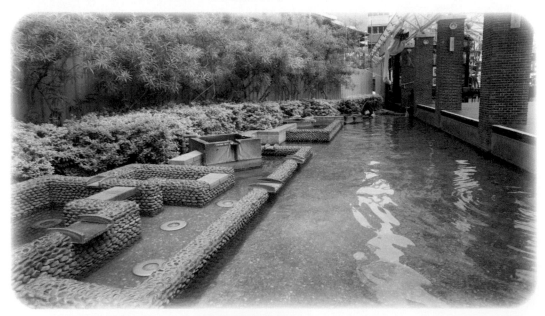

圖7-4　礁溪溫泉的泉質為有美人湯之稱的碳酸氫鈉泉

4. 食鹽泉（胃腸湯）：又稱為「鹽泉」，含有豐富的氯化鎂、氯化鈉等鹽類物質，亦其他微量的礦物元素。以含有氯化物食鹽成分多寡區分為弱食鹽泉和強食鹽泉，分佈最具代表性的食鹽泉以南臺灣關子嶺溫泉（圖7-5）和四重溪溫泉為主。

圖7-5　南臺灣關子嶺溫泉的泉質為食鹽泉，水火同源蔚為奇觀

5. 單純泉（大眾湯）：溫度 25℃以上的鹼性單純溫泉，有溫泉的一般性成分但刺激性相對低，是一般大眾皆可享受泡湯之樂的溫泉，尤其適合年齡較高的人。其中最具代表性的單純泉有金山溫泉、宜蘭員山溫泉。

表7-1　臺灣泉質分布地區表

溫泉泉質	分布地區
硫磺泉	臺北陽明山溫泉、臺北北投溫泉等
單純泉	臺北烏來溫泉、臺北金山溫泉
食鹽泉	臺南關子嶺溫泉
碳酸氫鈉泉	宜蘭礁溪溫泉、臺東知本溫泉等
碳酸泉	臺中谷關溫泉、苗栗泰安溫泉、南投廬山溫泉、屏東四重溪溫泉、宜蘭鳩之澤等

資料來源：經濟部水利署（2018）

7-2 臺灣溫泉遊憩區概況

溫泉遊憩區除了溫泉之外，還涵括溫泉區的山林風景、流水鳥鳴、享受山林釋放出來的芬多精等，溫泉業者除了提供泡湯外，經營型態大都以養生、熱療、美容甚至結合 SPA 與美食餐廳，或以渡假區方式經營，在觀光局整合下，溫泉遊憩區產業帶動臺灣觀光永續經營的發展。

一、臺灣溫泉遊憩區分布

從日治時代起，北臺灣的北投溫泉區、陽明山溫泉區及南臺灣的關子嶺溫泉區、四重溪溫泉區並列為臺灣四大溫泉區（圖 7-6）。

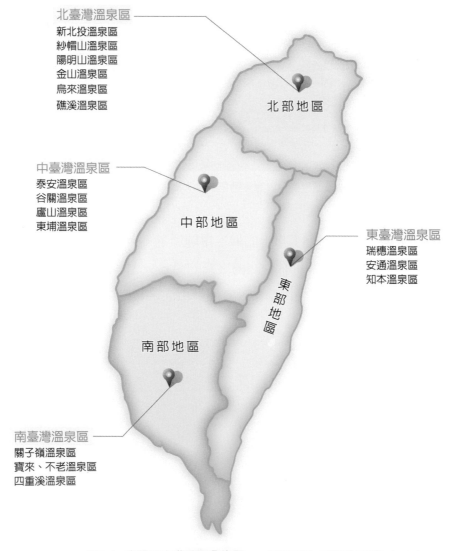

北臺灣溫泉區
新北投溫泉區
紗帽山溫泉區
陽明山溫泉區
金山溫泉區
烏來溫泉區
礁溪溫泉區

中臺灣溫泉區
泰安溫泉區
谷關溫泉區
廬山溫泉區
東埔溫泉區

東臺灣溫泉區
瑞穗溫泉區
安通溫泉區
知本溫泉區

南臺灣溫泉區
關子嶺溫泉區
寶來、不老溫泉區
四重溪溫泉區

北部地區

中部地區

東部地區

南部地區

圖7-6　臺灣溫泉遊憩區分佈圖　　資料來源：經濟部水利署（2018）

二、臺灣溫泉遊憩區介紹

(一) 北臺灣溫泉區

　　北臺灣溫泉區涵括新北投溫泉區、紗帽山溫泉區、陽明山溫泉區、金山溫泉區、烏來溫泉區和礁溪溫泉區等六處。新北投溫泉從北部紗帽山、大屯火山群、七星山火山岩層間、金山斷層等地，沿磺溪谷地分布之溫泉（圖7-7），擁有酸性硫磺鹽泉（白磺）、酸性鹽酸泉（青磺）、碳酸鹽泉（鐵磺）；烏來溫泉區則主要沿著南勢溪與桶後溪交會口西側分布，是屬於雪山山脈帶的變質岩區溫泉，溫泉泉質屬於中性碳酸氫鈉泉；礁溪溫泉屬於碳酸氫鈉泉，富含鈉、鎂、鈣、鉀、碳酸離子等化學成份，是臺灣少見的平地溫泉。其知名溫泉遊憩區，如下：

圖7-7　新北投溫泉遊憩區沿磺溪一帶景緻非常秀麗

1. 陽明山溫泉遊憩區：位於臺北市的陽明山溫泉是臺灣四大名泉之一。陽明山位於大屯火山區，特殊的火山地形及地質構造，造就了這一區的溫泉景觀。陽明山溫泉大致可分為陽明山國家公園周邊、冷水坑、馬槽及火庚子坪等4個區域，由於地熱運動頻繁，遊憩區域溫泉所含的礦物成分都不同，使得其水溫、泉質與療效也大不相同。

2. 新北投溫泉區：新北投溫泉位於臺北市的北部，與陽明山溫泉並稱「姐妹泉」。因其泉孔甚多，泉水流量豐富，是臺灣規模最大的溫泉區，也是臺灣百年來最著名的溫泉之鄉。早在清朝就因採硫磺而聞名，日治時代，日本人加以規劃、開發，當時名噪一時的北投溫泉公共浴場即為北投溫泉發展史上極重要的代表性建築，於 1998 年10 月31日修復後開放參觀，目前已是國家三級古蹟，是臺北旅遊泡溫泉的絕佳去處（圖7-8）。

圖7-8 「北投溫泉博物館」的前身是北投溫泉公共浴場，採東西混合建築形式，是北投溫泉發展史上的地標，也是最具代表性的建築

　　新北投溫泉區泛指地熱谷、龍鳳、鳳凰、湖山里、行義路等十餘處，狹義的「北投溫泉區」則是指環繞「北投溫泉親水公園」四周的中山路、光明路、新民路、泉源路一帶，此地溫泉旅館規模較大、數量最為集中，自然人文資源也最豐富。

（二）中臺灣溫泉區

　　中臺灣溫泉區分布在雪山山脈與中央山脈內的溫泉，屬於俗稱美人湯的中性碳酸氫鈉泉，涵括泰安溫泉區、谷關溫泉區、東埔溫泉區三處。廬山溫泉區不敵幾次

重大風災摧殘，已於 2012 年 5 月廢止。泰安溫泉區（圖 7-9）地處泰安鄉，爲苗栗縣境內唯一的原住民鄉，屬泰雅族，全鄉盤互於雪山山脈、馬拉邦山、鹿場大山等山地，全鄉有一半以上面積被劃爲雪霸國家公園範圍，保留了豐富的生態景觀，溫泉源頭水源充沛，終年不竭，特色爲乳白微透明的弱鹼性碳酸溫泉。原住民主要居住在圓墩、砂埔鹿及龍山溫泉地區，該族以特殊的鯨面文化而著名，並保留傳統的豐年祭，每年 10 月溫泉季時吸引非常多遊客。其知名溫泉遊憩區，如下：

圖7-9　泰安溫泉區擁有泰雅族部落文化之原始山林，每年溫泉季吸引廣大遊客造訪

1. 泰雅渡假村：園區內擁有擁有豐富的溫泉，與蘆山、東埔溫泉列爲南投三大溫泉遊憩區之一。脈源來自合歡山，屬於紅香，瑞岩溫泉脈的泰雅溫泉，其水質爲弱鹼性碳酸氫納泉，是南投國姓地區唯一擁有合法溫泉標章的溫泉渡假飯店。此外，園區內還擁有多樣的遊樂設施及天空步道可以遊玩（圖7-10）。

圖7-10　泰雅渡假村是南投國姓地區唯一擁有合法溫泉標章的溫泉渡假飯店，擁有脈源來自合歡山的泰雅溫泉。

2. 谷關溫泉：谷關溫泉起源於日本明治時代，舊稱「明治溫泉」，谷關雖然經歷過 921 的震撼，造成中橫公路從谷關到德基路段不通的影響，從中繼站變成了終點站，但是谷關旅館業者爲了再度帶動谷關旅館的熱潮，整合組成「谷關社區發展協會」，使谷關旅館每家都有特色，因此，谷關旅館業者各是無所不用其極的推出各種新式泡湯設備與強化旅館特質，吸引民眾到此觀光。目前已有健康水療、日本庭園及松林溪畔等不同風味溫泉池，是中部橫貫公路著名的溫泉勝地。

（三）南臺灣溫泉區

南臺灣的溫泉區主要包括關仔嶺溫泉區、寶來、不老溫泉區和四重溪溫泉區。關子嶺溫泉的泥漿溫泉為全臺灣少見，與義大利西西里島溫泉及日本鹿兒島溫泉被譽為世界的 3 大泥漿溫泉。泥漿溫泉呈灰黑色有微小泥粒，富含大量礦物質；寶來溫泉區位於兩大斷層地熱帶，南橫公路要衝上，大部分溫泉皆在寶來溪上游，是一自然湧泉；不老溫泉區的泉質滑嫩，洗後常有青春不老之感，故名不老泉。四重溪溫泉屬沉積岩分佈區，溫泉泉質屬鹼性碳酸氫納泉，自日治時代即享有盛名，為臺灣四大溫泉區之一（圖 7-11）。其知名溫泉遊憩區，如下：

圖7-11　四重溪溫泉座落在群山懷抱中，屬沉積岩分佈區，為臺灣四大溫泉區之一

1. 關子嶺溫泉遊憩區

關子嶺位於臺南市白河區東北郊枕頭山，山區原為平埔族聚落所在，直到1898 年，屯駐此地的日本士兵在東北方的露山谷發現了關子嶺溫泉，經開山、墾土、闢道，加上當地山水環繞的天然環境及特色，慢慢地成為臺灣八景之一，也是

南臺灣著名的溫泉鄉。關子嶺溫泉是全臺灣少見的泥質溫泉，因而有「黑色溫泉」之稱（圖 7-12）。

關子嶺溫泉，又稱「水火同源」，由於地質構造特殊，崖壁有天然氣冒出，點燃後火焰永不熄滅，而崖壁隙縫又有泉水湧流，於是形成水中有火、火中有水的特殊景觀。溫泉遊憩區位於半山腰，山下到溫泉區沿路皆是溫泉旅館、餐廳及純泡湯的場所。

圖7-12　關子嶺溫泉是全臺灣少見的泥質溫泉，有「黑色溫泉」之稱

2. 四重溪溫泉遊憩區

四重溪溫泉自日治時代開發，與北投、陽明山、關子嶺並列為臺灣四大名泉，1932 年日本昭和天皇之胞弟宣仁親王曾到此渡蜜月，當時還特別趕建一間親王專用浴室，該浴室至今仍保存良好。二戰後國民政府因此地擁有終年不絕的溫泉，於1940 年將四重溪改名為「溫泉村」。四重溪溫泉透明潔淨，泉質極佳，可飲可浴，泉水屬鹼性碳酸泉。

　　四重溪溫泉遊憩區群山環繞，蜿蜒於群山峻嶺間，溪岸非常寬闊，是著名的避暑聖地，也是恆春半島上交通最方便的溫泉區，採公園化設計的露天溫泉主題園區，有廣達約 3,000 坪之溫泉區，園區有 10 種不同的溫泉池提供住客免費使用（圖7-13）。

圖7-13　四重溪溫泉遊憩區採公園化設計的露天溫泉主題園區，園區廣達 3,000 坪，10 種不同的溫泉池提供住客免費使用

（四）東臺灣溫泉區

　　東臺灣的溫泉區涵括瑞穗溫泉、安通溫泉區和知本溫泉區，號稱花東縱谷的三大知名溫泉區。瑞穗溫泉（圖 7-14）發源於紅葉溪上游，屬碳酸鹽泉，含豐富的鐵、銅等礦質，水質呈現並鏽黃或鏽紅色，上面漂著一層厚厚的礦物質，稱作湯花或是溫泉花。泉水呈現氧化鐵的黃色，俗

圖7-14　瑞穗溫泉因富含鐵質而呈金黃色，俗稱黃金溫泉

稱「黃金溫泉」。安通溫泉的泉質屬於弱鹼性氯化物硫酸鹽泉，水質透明並含有豐富礦物質，帶有硫化氫的臭味，泉水富含鐵質，遇空氣即氧化成淡黃濁，水面會浮著結晶鹽的泉水。知本溫泉區泉質為含有碳酸氫鈉的重曹泉，對皮膚有滋潤及軟化角質功能，又稱「美人湯」。其知名溫泉遊憩區，如下：

1. 礁溪溫泉遊憩區：礁溪溫泉位於宜蘭縣礁溪鄉，是臺灣少見的平地溫泉，由於龜山島在數萬年前火山噴發，地下岩層因岩漿殘留溫度居高不下，加上蘭陽平原多雨，充足的雨水滲入地下岩層後，加熱成為滾燙的地下水，受壓湧出便形成礁溪溫泉。礁溪溫泉產業早在日治時期便已發跡，舊稱「湯圍溫泉」，過去多以結合那卡西的溫泉區形態經營，故有「小北投」之稱，近年來努力轉型的成果，溫泉旅館風貌各不同（圖7-15）。此外，以溫泉水灌溉的溫泉蔬菜，更成為礁溪當地的知名特產。

圖7-15　礁溪鄉境內溫泉分布的中心又稱為「湯圍溫泉溝」，泉水匯聚成流。不僅是礁溪鄉的特色，更是臺灣少見之平地溫泉

2. 礁溪老爺大酒店：2005 年開幕的礁溪老爺酒店位於「五峰旗風景特定區」中，以雪山山脈為屏障。酒店採後現代的和風感覺來設計，提供水療風呂、男女浴池及香氛湯屋三大風呂。因環境寧靜具隱私性，廣受大眾喜愛，榮獲網路票選2014 十大溫泉飯店第一名。

三、溫泉標章與永續經營

溫泉是臺灣重要觀光產業，也是珍貴的礦業資源，溫泉是一項無法外移的綠色產業，臺灣得天獨厚由南到北幾乎都有溫泉區的存在，近幾年興起一股溫泉觀光旅遊熱潮，到處都有溫泉旅館林立，溫泉產業可促進經濟發展，進而帶動的商機自是不容置疑。

為確保臺灣溫泉的資源永續利用、保障消費者權益，經濟部於 2003 年頒布溫泉法，將溫泉產業導向合法及永續經營，並立法賦予 10 年緩衝期，俾利溫泉產業合法化，目前臺灣有 100 多處溫泉點，總計 2015 年全臺灣溫泉業者共有 489 間，取得溫泉標章的業者共有 310 家。

溫泉標章是依據「溫泉法」暨「溫泉標章申請使用辦法」之規定，由溫泉使用事業提出申請，經中央觀光主管機關認可之機關（構）、團體水質檢驗合格、並獲直轄市、縣（市）觀光主管機關審查合格後發給之溫泉場所經營憑證。該標章代表溫泉場所在的溫泉泉質及水質、營業衛生、溫泉水權等方面，都符合規定（圖 7-16）。

Certified Hot Spring

圖7-16　溫泉標章代表溫泉場所在的溫泉泉質及水質、營業衛生、溫泉水權等方面，都符合規定

在溫泉法及溫泉標章施行後，政府建立溫泉開發許可制度，落實溫泉資源總量管制之目標，健全溫泉水權登記，不僅可導正過去溫泉業者任意鑽井汲取資源，長期不當使用的亂象；更能提升對溫泉資源保育、開發利用及溫泉產業發展、民眾使用溫泉品質及環境；甚至對臺灣溫泉文化生根、永續利用，都具有深遠的影響。

交通部觀光局從 2007 年起開始推動臺灣溫泉業者及地方政府辦理研習活動，希望建立推動溫泉區永續經營之共識；經濟部水利署也大力提倡「永續溫泉，多元發展」為願景，強調臺灣未來應致力於溫泉多元化發展，並秉持溫泉資源保育與合理開發，從資源保育觀念出發著眼，以落實溫泉產業永續經營，未來溫泉資源保育與永續經營將是重要課題。

四、臺灣溫泉遊憩區之行銷推廣

1999 年交通部觀光局與亞太高雄基金會共同推動「臺灣溫泉觀光年」，歷經半年對全臺 67 處溫泉泉質分析，並編著臺灣地區溫泉旅館手冊，介紹全國 114 間合

法溫泉旅館，編著 6 種語言，藉由臺東知本溫泉區作為推廣並帶動溫泉旅遊，向世界各國介紹宣揚。之後，國內吹起一股休閒及養生的風氣，也因此溫泉旅遊漸漸受到民眾的喜愛及重視，從事溫泉旅遊的人口呈現快速成長的趨勢。

　　為推廣臺灣溫泉美食文化，全臺 19 家溫泉區業者於 2003 年在泰雅渡假村成立中華民國溫泉觀光協會，開始每年「溫泉美食嘉年華」活動之規畫推動，整合全臺溫泉區的在地資源，與國際宣傳推廣計畫結合，透過各項通路推廣，宣傳臺灣溫泉、美食及特色旅遊景點。

　　由於一年中多數時間並不是溫泉旺季，因此溫泉業者除了溫泉外，經營型態大都以養生、熱療、美容或賓館的型態經營，甚至結合 SPA 與美食餐廳，或以渡假區方式經營，如泰雅渡假村。每年到了 10 月至 2 月的溫泉業旺季，從政府到民間協會及溫泉業者無不卯足全力推出各種活動方案（表 7-2），力求在旺季衝刺業績。

　　「臺灣好湯—溫泉美食嘉年華」活動，自 2007 年推出至今已邁入第 11 年，對臺灣溫泉的推廣有一定的成效，透過「聚焦溫泉的品牌」、「產業捲動與參與」及「遊客體驗感動行銷」三個面向，邀請全臺各溫泉區參與，行銷全臺溫泉旺季熱點活動，整合凝聚各溫泉區業者資源，礁溪、新北投、泰安、谷關、關子嶺、知本、瑞穗等，臺灣 10 大好湯、五大名泉，都是好去處。

　　「2018 ～ 19 臺灣好湯—溫泉美食嘉年華」以「健康 40℃ 的幸福」為主題，結合在地旅行推動「小鎮漫遊年」，交通部觀光局將系列活動延長為 6 個月，自 11 月 6 日起於全臺 19 個溫泉區，讓國內外旅客感受健康湯饗遊程系列活動，整合了 19 個溫泉區的活動與遊程，希望透過泡好湯，帶動溫泉小鎮漫遊風。更透過「聚焦溫泉品牌」、「產業捲動與參與」、「遊客體驗感動行銷」等面向，邀集全臺溫泉區參與，整合凝聚各區業者資源，進行特色選拔，共同行銷全臺溫泉，引領民眾了解體驗各地溫泉特色，品嚐在地溫泉美食。為擴大遊客參與體驗，同時在實體與網路進行推廣活動。遊客趁著 20℃ 的出遊好日，享受 40℃ 泡湯的幸福、品嚐 80℃ 的在地好料，盈滿 100℃ 的美好回憶，體驗不同泉質的溫暖。

表7-2　2018～19臺灣好湯—溫泉美食嘉年華活動

活動名稱	溫泉區	活動內容	主辦單位
臺北溫泉季	新北投溫泉區	活動包括潑湯祈福、兒童神轎踩街遊行、明華園歌仔戲、那卡西大賽、浴衣設計比賽,還有名湯海灣主廚料理及日本各地知名團體表演阿波舞、花笠舞、武將武演等	臺北市溫泉發展協會
臺北溫泉季	新北投溫泉區	以「名湯海灣宴—潑湯祈福祭り」為主題	臺北市溫泉發展協會
臺灣溫泉美食開發創意活動	新北投溫泉區	「海灣饗宴」是臺北溫泉發展協會為響應邀請溫泉飯店主廚推出限定海灣料理及精彩的主廚秀,只要在溫泉展攤及北投溫泉美食商店街消費滿3000元就有機會抽中超限定的主廚海灣料理!	
新北市美食嘉年華	金山萬里溫泉區		新北市溫泉觀光協會★新北市政府觀光旅遊局
臺灣好湯溫泉養生季—湯遊北臺灣	新北投、陽明山、紗帽山、金山萬里、烏來、礁溪等北部六大溫泉區	北臺灣六大溫泉業者大串聯,泡好湯抽iPad和住宿、泡湯券。陽明山天籟渡假酒店榮獲臺灣十大好湯桌菜組銀獎,推出金豬年尾牙與春酒宴席	北海岸及觀音山國家風景區管理處
花蓮溫泉季	瑞穗溫泉區	溫泉專車活動行程結合地方景點及特色,規劃深度套裝旅遊,提供「瑞穗溫泉區」及「安通溫泉區」兩條一日遊路線供遊客選擇,每人只要650元(含午餐)。	花蓮縣政府觀光處
竹縣將軍‧美人湯溫泉季	內灣尖石溫泉區	融合客家、原住民、動漫等元素,與日本合作塑造新竹縣「尖石內灣溫泉むすめ」角色代表,另外新竹縣也推出「新竹縣觀光友好大使」,歡迎所有國內外好朋友到新竹縣欣賞山海湖風光,泡湯享美食。	新竹縣溫泉觀光產業協會/日本有馬溫泉觀光協會
臺中好湯溫泉季	臺中市谷關、大坑、烏日	整合谷關溫泉區的神木谷假期大飯店、龍谷大飯店、阿輝的店、谷關社區發展協會、松鶴部落古拉斯小吃店、風車轉轉餐廳,以及大坑日光溫泉會館等業者推出各式平價溫泉便當,在谷關溫泉區舉辦精采嘉年華活動	臺中市政府觀光旅遊局

(續下頁)

（承上頁）

活動名稱	溫泉區	活動內容	主辦單位
南投溫泉季	東埔溫泉區 北港溪溫泉區	「埔里溫泉區」的「i 慢玩－埔里溫泉知性之旅」率先開幕，在天泉溫泉會館，號召旅客一同漫遊埔里小鎮、品嘗溫泉美食、手做 DIY 體驗。 火把浴衣踩街活動，參加的遊客可獲得免費浴衣，持火把於冬夜漫步，欣賞到布農族的八部合音豐收歌及享用布農族餐會的特色美食。	南投縣政府
臺南關子嶺溫泉美食節	關子嶺溫泉區	火王爺的主題，辦理盛大夜祭巡行慶典活動號召全國民眾於入秋之際共享全國唯一的泥漿優質好湯泉，並宣告為期 1 個月的關子嶺溫泉美食節活動	臺南市政府觀光旅遊局
四重溪觀光溫泉季	四重溪溫泉區	以「紫」、「櫻」為燈飾主元素，有櫻花步道、紫色薰衣草燈海和星隧廊道等燈景，打造出日式浪漫風情，璀璨美麗的紫色燈海，讓遊客直呼浪漫指數破表。	屏東縣政府

資料來源：交通部觀光局，本書整理（2019）

圖片來源：交通部觀光局臺灣好湯專頁（2019）

　　臺灣溫泉分布密集，溫泉資源是吸引國際觀光客來臺灣觀光的重要資源。溫泉遊憩區不僅僅是供應泡湯而已，其中所包含的層面非常廣，在感官方面，可欣賞溫泉區的山林風景、傾聽流水鳥鳴聲、享受山林釋放出來的芬多精等；在精神、心理方面，使人陶醉其中，放鬆平時的壓力。溫泉旅館、餐廳，大多已將溫泉納入為其中附屬的產品，作為吸引顧客的策略之一，有別於以往，也為傳統泡湯注入新的健康養生觀念，在觀光局整合下，溫泉遊憩區產業帶動了臺灣觀光永續經營的發展。

表7-3　臺灣溫泉特色分析表

地區	縣市	溫泉名稱	特色
北部	臺北	北投溫泉	泉水呈乳白色並散發淡淡硫磺味，又稱「牛奶湯」
		陽明山溫泉	弱酸性硫酸鹽泉
	新北	烏來溫泉	能去角質並促進體內循環
	宜蘭	礁溪溫泉	臺灣少見的平地溫泉，水質清澈無臭味
中部	苗栗	泰安溫泉	能使皮膚滋潤光滑，又稱「美人湯」
	臺中	谷關溫泉	水質濁白滑順
南部	臺南	關子嶺溫泉	全臺唯一泥漿溫泉，據美容養顏之功效
	屏東	四重溪溫泉	水溫會隨四季變化
東部	花蓮	瑞穗溫泉	水面有黃色結晶「湯花」，又稱「黃金之湯」
	臺東	知本溫泉	被特殊峽谷美景環繞
		栗松溫泉	因礦物結晶呈翠綠色，被譽「全臺灣最美溫泉」
	綠島	朝日溫泉	全世界唯三的海底溫泉

7-3　溫泉遊憩區開發定位規劃設計構想

　　溫泉遊憩區開發，除了要考慮規劃區的配置外，在規劃設計構想上則需考慮規劃理念、戰略地位、整體構想及規劃定位，方能掌握全區開發的品質與空間意象。

一、規劃區開發配置

　　本規劃區位處於東部溫泉風景特定區外溫泉部分都市計畫區內，面積約 30.8 公頃，均為國有土地，土地使用分區為溫泉渡假專用區，依都市計畫說明書之規定，以發展觀光遊憩、休閒渡假、溫泉理療及公眾服務之設施為主。在土地利用條件上，除加強自然資源之整合、注重水土保持、環境生態及視覺景觀外，並應強化公共設施與開放空間之使用（圖 7-1）。基於設施功能及活動功能分區的概念，規劃區之土地使用配置依分期分區之開發，可分為以下主題區：

（一）第一期：溫泉主題樂園區

　　本區包括全區主要入口意象、農特產品購物中心、溫泉主題樂園、溫泉渡假別館及全區用地 15% 供公眾使用之公共設施開放空間如公園、綠地、廣場等，合計約 9.84 公頃。

（二）第二期：溫泉主題飯店區

　　本區包括溫泉主題飯店、戶外巨型表演廣場、溫泉專業 SPA 館 & 相關之公用設備及公共設施，合計約 7 公頃。

（三）第三期：溫泉渡假會議中心

　　本區包括擁有 100 間套房之渡假會議中心及臺灣第一座以觀光產業技術養成為主之技術學院─實習校區（育成中心），合計約 7 公頃。

（四）第四期：溫泉健康養生村

　　本區有臺灣第 1 座針對溫泉理療所設計的溫泉健康養生區及專屬的溫泉俱樂部，合計約 7 公頃。

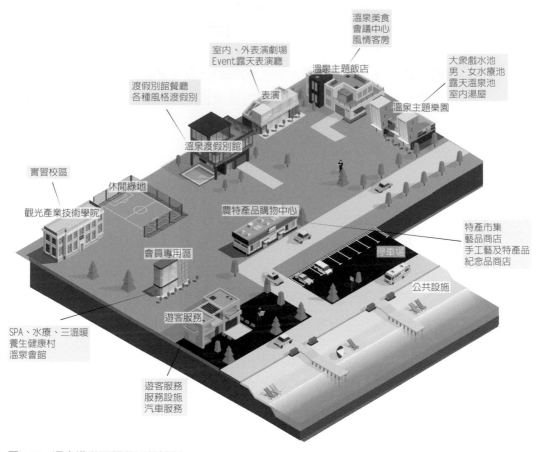

圖7-17　溫泉遊憩區開發細部規劃

二、定位規劃設計構想

　　規劃特色有別於既有的之環境條件，除具有地塊完整及優美的自然環境特質外，週邊交通動線便利與鄰近之遊憩資源，加上視覺景觀遼闊、人為開發破壞較少且具有豐富的人文特色與產業資源，促使規劃區具有發展多功能休閒渡假、溫泉養生、山水遊憩、人文體驗及溫泉產業教學等多元機能觀光、娛樂、渡假區的潛力。基於上述的特點與臺灣旅遊人口對溫泉旅遊產業的高度需求，溫泉遊憩區規劃設計構想可概述如下：

（一）規劃理念

整體規劃理念，主要在結合規劃區週邊之自然資源，並由文化的角度切入，企圖創造一個屬於臺灣新溫泉的休閒旅遊度假、娛樂區，並藉由多元溫泉文化的展現，以創造生態、健康之娛樂環境為最終目的，建立屬於新溫泉文化。

（二）戰略地位

以溫泉遊憩區全區整體性、一致性及前瞻性的戰略角度出發，延續溫泉區原有的歷史特色，強調健康、活力與歡樂的氣氛，找尋屬於臺灣失落的健康聚落。規劃之使用機能緊密結合，提出休閒娛樂聚落化的概念，使規劃區得以建立獨特的環境品質，提高溫泉區的資源利用及規劃區的知名度。在概念上延伸水的意象，將規劃區中不同的使用機能得以連結，使全區開發有一致的發展主題，強化全區和諧的空間意象。

（三）整體構想

在整體構想方面，首先結合獨特的創造臺灣新溫泉香格里拉為最高指導原則。以水及溫泉為主要元素，創造一個有水域環繞的整體規劃構想，即是由規劃區中央的健康親水道向四面八方作延伸，配合不同使用機能在空間情境上的轉變，創造一個具有傳統空間的傳奇性與神秘性之空間意涵，進而組構出一連串的活動場所，使整體開發在空間特性上具有自然與人文深度結合的特質，奠定本規劃在環境品質上的成功基礎。

（四）規劃定位

由整體構想為基調出發，強調溫泉、自然及養生等規劃目標，結合計畫引進之業種與活動，在規劃的元素方面，有春泉、水療、詩川、節氣、花祭及人文等特殊氛圍，使活動空間充滿想像及無線延伸的能量，並且可由不同空間使用上產生不同的場所價值。另外由規劃定位的優點，可充分掌握全區開發的品質與空間意象，以避免分期分區開發造成全區空間品質的混淆。

表7-4　東部溫泉遊憩區開發定位分析表

| 特色一
有別於一般傳統的溫泉飯店或旅館 | → | 它不是一般溫泉飯店，也不是傳統的溫泉飯店，更有別於其他溫泉居的另類溫泉新天地 |

| 特色二
有別於一般溫泉區的客層屬性 | → | 一般溫泉飯店大多數是目地型、計劃型的遊客，而溫泉遊憩區則是兼具上述遊客外更具備兼程型和過境型的遊客，是快速消費及流動性高，類似綜合觀光客性質的遊客 |

| 特色三
全國首創以遊戲化、劇場化、演出化兼具創意異時空之溫泉休閒娛樂原地 | → | 一個能販賣歡樂且能滿足全齡化、全年期、全天候吃喝玩樂、演出等，觀光休閒娛樂複合式，感性又創意的消費空間 |

| 特色四
包涵溫泉主題所需的一切機能和設施 | → | 具全齡層所需的溫泉主題樂園，也有情侶感興趣的私秘湯屋，也有治療筋骨所需的溫泉水療區，更為銀髮族退休人士刻意設計的溫泉出租套房和溫泉有機餐廳，及包含各種國度風格的的主題房間，如日本、土耳其、泰國式、希臘式、原住民式等。從過去到未來，從傳統到現代的軌跡，都會在此有新的詮釋，這就是我們所追求的溫泉新天地，也是讓人忘我盡情享受的溫泉夢幻樂園 |

7-4　經營管理個案探討—泰雅渡假村

　　位在南投縣仁愛鄉互助村的泰雅渡假村（Atayal Resort），成立於 1992 年，占地約 56 公頃，以森林生態結合原住民泰雅族文化、渡假木屋，以及機械遊樂設施為經營主軸，1992 年剛開幕盛況空前，熱鬧滾滾，但好景不常，1990 年代「主題

樂園」如雨後春筍般的成立，百家爭鳴，泰雅渡假村開幕不久後就掉入門前車馬稀的窘境，一個月內幾乎沒有遊客。

1997 年委託溫泉探勘公司對當地溫泉進行探勘，2001 年鑽探 607 公尺後，成功開採溫泉，泰雅渡假村便積極轉型為溫泉、冷泉 SPA 和森林浴為主的休閒景點，2002 年間，前副總統呂秀蓮為提振南投縣觀光產業，在參觀泰雅溫泉區後，還特別為該溫泉取名為「合歡聖泉」。2002 年歲末的一場「楓之湯」溫泉季，一舉打響了泰雅渡假村在溫泉界的知名度，以發揚原住民文化為創園精神的泰雅，到底如何在百家爭鳴的溫泉市場中異軍突起，本節就以泰雅渡假村個案探討溫泉遊憩區的經營管理實務。

一、泰雅渡假村概況

泰雅渡假村為一處以泰雅族文化為主軸的遊樂園區，展示許多泰雅的傳統文物，區內處處可見象徵泰雅族的文化特色。園區擁有豐富的溫泉，與蘆山、東埔溫泉列為南投三大溫泉遊憩區之一。

泰雅渡假村座落於南投縣仁愛鄉，於 1992 年開幕營業，佔地 56 公頃，為泰雅文化傳承的重鎮，還有豐富的文物館，夢幻城堡及噴水池為村內的醒目地標；泰雅渡假村以泰雅文化為創辦經營為主軸，有原住民文物館、泰雅歌舞表演、泰雅勇士像、泰

圖7-18　泰雅渡假村以泰雅文化為創辦經營為主軸，處處可見泰雅文化圖騰

雅族部落住屋等重現了原住民的文化，處處可見泰雅族的圖騰，讓遊客可以深入了解泰雅族歷來的文化與風俗習性（圖 7-18）。

園區位於以好山好水聞名的南投縣仁愛鄉與國姓鄉的交界之處，自然景觀生態資源豐富，絕佳的氣候，完整的山系水系，實為最佳的休憩環境。為保有原住民風味，在整體規劃上配合山地部落之特色，並優先聘用居住於附近部落之原住民，一方面可增加園區山地特色；另方面可保障原住民之生活及工作機會，提高原住民之生活水準，且可為地方帶來充裕的經濟活力。

園區裡擁有豐富多樣貌的動、植物、昆蟲生態和泰雅族、賽德克族文化，再配合志工導覽老師的專業解說、導覽，使園區在營運上有更大優勢，能提供遊客家庭渡假、學校校外教學旅遊行程的規劃上一個戶外生態學習的優質園地。目前主要經營特色為：

(一) 主題樂園特色

以保存泰雅文化為主，原住民住屋、文物陳列館與舞蹈表演，讓遊客清楚瞭解泰雅文化的全貌。

1. 原住民文化（Aboriginal）：泰雅渡假村園區地處清流部落仁愛村互助村，為霧社事件後遷移川中島清流部落（川中島，Kawanakajima）的抗日遺族所在地，園區特設立時光隧道賽德克故事館紀念此事跡，詳細敘述霧社事件經過（圖7-19）。

2. 原住民主題性舞蹈：原住民文化舞蹈表演，由山地青年男女組成的文化工作隊，表演泰雅族原住民傳統歌舞，並與遊客互動，藉此讓遊客更了解原住民文化。

圖7-19　泰雅渡假村園區的賽德克故事館有詳細的霧社事件解說

3. 汽車露營區：針對汽車族群提供休閒車露營場地，車主只要把車開到園區，帳棚、沐浴甚至野炊的工具，包括柴、米、油、鹽、醋、醬、茶通通準備好，方便又便宜。泰雅渡假村的汽車露營場為RV車休閒車車主露營最佳首選場地（圖7-20）。

圖7-20　泰雅渡假村的汽車露營場為休閒車主露營最佳首選場地

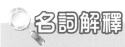

名詞解釋

RV車（Recreational Vehicle縮寫RV）

專門使用在戶外露營與旅遊活動的露營車，1990年代車輛銷售廣告將RV泛指休閒的車輛

4. 泰雅「天空走廊」：海拔 500 公尺的空中步道，登上步道可一覽園區全景及周遭景色。其最特別的是設置多處透明強化玻璃地板，站在上面可以直視下方最深處的景物，宛如凌空站立一般（圖7-21）。

圖7-21　泰雅「天空走廊」，居高臨下，可以遍覽整個渡假村繽紛花草造景及森林美景，更可以遠眺「霧社事件」的川中島清流部落全景

5. 生態旅遊教育園區：園區注重生態保育，藉由專業解說導覽人員的引導、完善解說資料的設置，園區內依季節不同可觀賞到藍鵲、五色鳥、夜鷺、螢火蟲、獨角仙、鍬形蟲等珍稀鳥類及昆蟲之生態，並斥資委請專業學者實施縝密的生態調查，逐步發展成一生態旅遊教育園區。

（二）溫泉特色

1. 泰雅溫泉：泰雅溫泉源脈源自合歡山麓流經紅香、瑞岩、眉原至北港溪。泰雅渡假村在 2001 年成功開採溫泉後，遂轉型爲以溫泉、冷泉 SPA 和森林浴爲主的休閒景點，是南投國姓地區唯一擁有合法溫泉標章的溫泉渡假飯店，也是全臺灣極少數同時擁有溫泉與冷泉資源的溫泉遊憩區。2002 年年末的「楓之湯」溫泉季，打響泰雅渡假村在溫泉界的知名度，之後每年溫泉季嘉年華活動啓動記者會經常選在泰雅渡假村舉辦（圖7-22）。

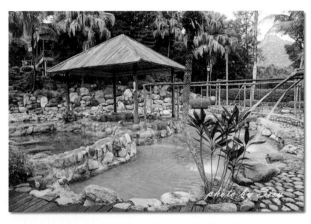

圖7-22　泰雅溫泉打響了泰雅渡假村在溫泉界的知名度

2. 溫泉住宿：2008年泰雅渡假村新增興建泰雅皇宮主題飯店，外觀風貌仿造歐洲巴洛克式建築，房間數達112 間；能提供1,000人住宿的各種房型的渡假小木屋，主打畢業旅行學生市場（圖7-23）。

圖7-23　泰雅渡假村新增興建的泰雅皇宮主題飯店，外觀風貌仿造歐洲巴洛克式建築，非常氣派

二、泰雅渡假村溫泉遊憩區經營管理

泰雅渡假村於 1992 年風光開幕後，營運不久即盪到谷底，甚至陷入門可羅雀的慘況，當時泰雅度假村是一個主題樂園，以保存泰雅文化為主，原住民住屋、文物陳列館與舞蹈表演，讓遊客清楚瞭解泰雅文化的全貌。但 1990 年正是遊樂區百家爭鳴的年代，且和其他主題樂園同質性太高，無法區隔市場。正當全力振衰起蔽，積極轉型求生時，確想不到遭逢 1999 年的 921 大地震，南投災區幾乎 3～4 年沒有遊客，更讓泰雅渡假村再度陷入經營的困境。

然而在 2002 年歲末的一場「楓之湯」溫泉季，一舉打響了泰雅渡假村在溫泉界的知名度。2003 年泰雅渡假村聯合全臺 19 家溫泉業者成立「中華民國溫泉觀光協會」。2005 年泰雅第一個取得溫泉法通過後水權轉溫泉權的認證，及獲得南投縣衛生局頒發的優質「溫泉標章」。終於，走過 921 災變之後的泰雅，以溫泉打響知名度，與廬山、東埔成為南投三大溫泉區。

而今泰雅渡假村已走過創園時期的冷清，從最初的原住民文化園區、遊樂區、生態休閒成功轉型成為一個多功能溫泉渡假村，不斷求新、求變，贏得了學生旅遊市場以及汽車露營市場的青睞。到底泰雅渡假村在營運管理上作了哪些轉變和對策，以下就分別說明：

1. 業務開拓，高佣金回饋：鎖定南部客層，以高佣金回饋來鼓勵旅行社「捧場式」的將進香團或阿公阿嬤採購團帶到泰雅，讓泰雅得以維持最基本開銷。

2. 渡假木屋，轉型起步：拓展學生旅遊市場，主打學生旅遊並朝向休閒生態方向邁進，連續三期的擴建，讓泰雅走出自己的特色與市場區隔，成功的站穩學生市場寶座。首先鎖定每年畢業生旅行、秋季旅行人數將近 60 萬，整個南投飯店量不足，若能提供 1,000 人的住宿，就能獨占鰲頭。由於第一波木屋轉型相當成功，看準學生旅遊市場與未來性，繼續推動二三期的增建，並出動業務團隊積極接洽學校及旅行社，以搶佔畢業旅行市場商機。泰雅在園區裏建造小木屋，這是當時主題樂園的創舉，也為泰雅打出一條生路。

3. 汽車露營、車主最愛：鎖定目標，全力出擊，泰雅很快的就掌握了課外活動市場。接著又開發大型露營區。1998年，針對汽車族群提供休閒車露營場地。車主只要把車開到泰雅，帳棚、沐浴甚至野炊的工具，包括柴、米、油、鹽、醋、醬、茶通通給你準備好，方便又便宜。當時，泰雅汽車露營場成為休閒車主露營場地的最佳首選

4. 合歡聖泉、災後契機：1997 年委託溫泉探勘公司對當地溫泉進行探勘，2001 年鑽探後成功開採溫泉，泰雅渡假村便積極轉型為溫泉、冷泉 SPA 和森林浴為主的休閒景點，2002 年間，前副總統呂秀蓮為提振南投縣觀光產業，在參觀泰雅溫泉區後，還特別為該溫泉取名為「合歡聖泉」，並於該年末的「楓之湯」溫泉季，奠定泰雅渡假村的定位。

5. 「賽德克‧巴萊」電影效應：使鄰近的互助村清流部落（川中島）成為熱門景點，南投縣政府整合沿線觀光資源，規劃套裝行程，除了強調北港溪沿線有惠蓀林場、泰雅渡假村兩大景點外，再連結周邊景點及特色美食，包括北港溪藍色隧道、古蹟糯米橋及咖啡、青梅產業。

6. 同業結盟、共同行銷：成立「南北港溪觀光產業促進協會」，積極推廣南投地區觀光發展，打頭陣的「楓之湯」溫泉季，有如重新出發的宣言，一舉打響了泰雅溫泉的美名。2003 年更結合全國溫泉業者成立「中華民國溫泉觀光協會」，南北各地溫泉區的熱情贊助與技術交流，開啟了同業合作的大門。

7. 整合地區包裝 提高能見度與高度：由公會整合同業資源，主辦各項活動。

 （1）「旅館從業人員托盤、整床比賽」：提升縣內旅館業的服務品質及餐旅各階層從業人員專業服務技能的提升，並獲得同業佳評及支持。

 （2）「南投觀光產業與旅行業媒合會」：直接將同業請到臺北、高雄、桃園、等地與旅行業者面對面溝通，創造商機，場面相當熱絡。

 （3）首創「南投縣旅館聯合消費券」：創造南投縣內旅館業者散客市場，特別規劃全國優惠活動，發行價值新臺幣1億元之消費券，鼓勵民眾到南投旅遊住宿，送消費券、及提升旅館業績想法，除了可帶動整體旅館業的朝氣與活力、且可為南投旅遊市場、注入一股新的活力，重振南投旅館業的雄風及促使遊客來南投住宿的意願，更是帶領業者突破這波不景氣的火車頭。

（4）南投溫泉季：每年以當地多元的原住民文化為主，配合交通部觀光局全國各溫泉區推動溫泉美食活動，設定以代表季節、地區的植物、物產結合族群文化來營造溫泉特色。例如2014「南投溫泉花卉嘉年華」就結合「花鄉」及「湯旅」兩大觀光特色為主軸，在國姓鄉北港溪、信義鄉東埔及埔里三大溫泉區同步展開，各溫泉區接力舉辦活動，帶動人潮前來泡湯（圖7-24）。

轉型後的泰雅渡假村，目前除了泰雅文化特色之外，更結合遊憩、住宿、溫泉、生態、露營、烤肉等，目前已成功發展成為一個結合溫泉與泰雅文化全方位的休閒遊憩多功能渡假村。

圖7-24　配合交通部觀光局全國各溫泉區推動溫泉美食活動，2014 年「南投溫泉花卉嘉年華」就結合「花鄉」及「湯旅」兩大觀光特色為主軸，營造溫泉特色

問題與討論

1. 臺灣溫泉遊憩區的分布及特色為何？
2. 臺灣的溫泉泉質分為哪些種類？各有何特色？
3. 與同學分組討論臺灣溫泉的發展歷程。
4. 臺灣溫泉遊憩區的分佈情形與各自特色為何？
5. 請從泰雅渡假村個案探討經營困境如何重生崛起？

第 8 章
休閒渡假村

週休二日與休閒風氣的盛行，加上觀光旅遊業快速發展，民眾對休閒遊憩需求日益殷切，也帶來強大的觀光市場商機，過去的「趕鴨式國民旅遊」逐漸失去市場吸引力，代之而起的結合文化歷史的慢活旅遊活動，為了獲得真正的休閒與獲得工作之外的體驗，消費者會選擇離都會區較遠的大自然棲息地，民眾將從以前的金錢消費型態朝向時間消費型態發展，因此許多「休閒渡假村」因應而生。

但面對新觀光旅館及同質性渡假旅館不斷加入市場競爭，甚至大陸連鎖飯店業者也有意插足，加上區域內產業間的競爭愈加白熱化，如何在原有資源塑造難以替代的主題特色，並適時投入經費，將硬體提升，或利用渡假園區環境教育場域認證景觀生態，持續再建立營運主題的新定位，是本章要探討的重點。

- 休閒渡假村之特性
- 歐洲渡假村的發展與類型
- **21** 世紀全球渡假村潮流趨勢
- 學習全球知名度假村集團營運管理
- 尖山埤江南渡假村個案探討經營管理

8-1　休閒渡假村之特性與類型

　　休閒渡假村（Resort），是一種短期性旅遊據點，係指地點離都會區較遠的鄉鎮地區，可以同時提供多元化的設施與服務，結合旅館、餐飲、遊樂園及室內外休閒遊憩設施，並與周圍自然資源（Natural Resource）如海濱、溫泉、雪地及山岳等相互搭配的據點。其所強調的是一種定點旅遊方式，提供遊客一種規模較大且有住宿設施的遊憩地區，以便從事較長時間的遊憩活動。這種停留在一個定點的遊憩方式，可使旅客免旅途奔波之苦，並盡情享受山林田野及河海波濤之美，達到放鬆身心的目的，使得休閒渡假中心儼然自成一社區，可供遊客做特定假期之使用。

　　週休二日與休閒風氣的盛行，民眾將從以前的金錢消費型態朝向時間消費型態發展，而為了獲得真正的休閒與獲得工作之外的體驗，消費者會選擇離都會區較遠的大自然棲息地，因此許多「休閒渡假村」因應而生。例如臺糖尖山埤江南渡假村（圖8-1）、屏東小墾丁渡假村、中部以賽德克族為主題的泰雅渡假村、苗栗三義的西湖休閒渡假村、花蓮理想大地均是現今熱門的聚點。

圖8-1　臺糖尖山埤江南渡假村是知名休閒渡假村

一、休閒渡假村的特性

　　休閒渡假村的地理位置，雖是休閒渡假村主要的決定因素，但先決條件必須是該區極富觀光、旅遊資源，提供必要服務與遊憩設施，包括住宿、餐飲及休閒娛樂等活動，充分地顯示出當地觀光資源的特性。整體環境的設計也要能強調其特色，休閒活動要符合不同渡假者的需求，如打高爾夫球、划船、衝浪、探險旅行者、登山者、徒步旅行者。再加上內部附設的各種遊憩設施，提供多樣的休閒活動，如有健身房，SPA、KTV、保齡球、三溫暖、游泳池、高爾夫球及網球場等，甚至包括會議室及訓練室等，不但可供遊客從事各種休閒活動，也可作為公司企業開會、教

育訓練及員工訓練場所。總體而言，休閒渡假村的特性大約如下：

1. 客源獨特性：市場來源主要以家庭旅遊、公司旅遊、教育訓練與會議假期為主。

2. 遊憩地區性：為符合休閒渡假之需要，設置地點多屬風景地區，如溫泉、高山美景、湖光水色、民族文化。較商務旅館更為完善，房間數較多，且有國際會議廳，以吸引國際團體觀光客，同時結合自然景觀及風景資源，有助帶動當地文化及產業。

3. 設施多元性：為符合休閒渡假之需求，遊樂設施多元，以健身運動、娛樂為主，如高爾夫球場、網球場及游泳池等。此外，也提供多元餐點，以及異國情境布置。

4. 季節性：不同季節及休假時間影響，渡假遊客量亦有旺季與淡季之區別。

5. 節慶活動性：依不同的時令、節慶，舉辦不同的地區產業活動與行銷推廣。

二、休閒渡假村的發展

休閒渡假村最早是起源於西元 100 年古羅馬希臘時代的公共浴場，從羅馬帝國的公共浴場發展到 20 世紀中期開始興盛，美國大西洋海岸的渡假村，佛羅里達州迪斯尼樂園的開放，皆帶來了主題公園及家庭渡假村的風潮；Las Vegas 則帶動賭城、演藝、會議等大型綜合性休閒娛樂渡假城市的建立。其發展背景可分成下列三個時期：

（一）羅馬帝國時代的浴場

加入具有公共浴場的新渡假文化，起源於西元 100 年古羅馬希臘時代的公共浴場，建於羅馬境內及周邊地區的渡假村，後來發展為提供羅馬士兵與領事享樂的場所，之後散布整個帝國，從北非海岸到希臘和土耳其，從德國南部到瑞士的聖莫里茲與英格蘭。公共浴場不僅是大眾洗浴的地方，往往設於礦泉區域，功能兼具健康與社交。

西元 5 世紀初，羅馬帝國開始衰退，英國渡假村的社會生活型態隨之興起，一直到 17 世紀，在英式渡假村的社交生活中，逐漸加入具有公共澡堂的新渡假文

化。英格蘭至今仍保留西元 54 年的名為太陽之水的洗浴遺址。其典型的結構是由中庭組成，周圍環繞著娛樂與體育設施、餐館、客房與商店等（圖 8-2）。

圖8-2　為位於英格蘭薩默塞特郡巴斯的羅馬浴場，石柱基座以上的建築部分是後來重建

（二）歐洲休閒渡假村的發展

1326 年，一位比利時鐵匠的因浸泡當地含鐵質的礦泉，治癒其疾病，為表達感謝，在礦泉附近建立一座避難所，以接待四方來賓。知名度迅速擴大，於是命名為「Spa」，也即溫泉之意。礦泉洗浴的醫療功能則，成為休閒渡假村之吸引力。

18 世紀中期，瑞士也逐漸從避暑旅遊形成冬季旅遊，最有名的休閒渡假村是 1938 年創建的巴爾拉克酒店（Baur au Lac），獨攬蘇黎世湖和阿爾卑斯山的景緻，成為有史以來第一家面對自然美景的渡假飯店。1963 年改名為蒙特卡洛渡假村（Le Mont Charles 的 Bains de Monaco），位於摩納哥，全年提供賭博活動及社交活動（圖 8-3）。

　　20 世紀初，奧地利人對「高山滑雪」發展出嶄新的轉彎和煞車技巧，自此以後，滑雪運動日漸風行，到 1930 年滑降滑雪與障礙滑雪被國際滑雪聯盟接受作為正式比賽內容。全球包括韓國、日本的滑雪場渡假村因而蓬勃發展，為滑雪者建造住所，在滑雪季節則非常容易出租獲利（圖 8-4）。

圖8-3　蒙特卡洛渡假村是摩納哥的一家渡假型酒店，提供博弈活動

圖8-4　舉辦過 2 次冬季奧運的日本，有許多大型滑雪渡假村，圖為新潟苗場滑雪場

（三）北美休閒渡假村的發展

美國最早的休閒渡假村位於東部，也是建在有溫泉的地方。18 世紀建立在維吉尼亞州與紐約州。同時期，海濱渡假村也流行起來，在 18 世紀末期，盛行南方有錢人到北方避暑，如羅德島發展出許多高級渡假飯店。到了 19 世紀後，大西洋市建立第一座休閒渡假城，建立第一條海濱散步道，及娛樂碼頭、觀光環形道等，吸引中上階層旅客。1971 年佛羅里達州及 1995 年加州之迪士尼樂園的開放，帶來主題公園及家庭渡假村的風潮。同時，拉斯維加斯的博彩業則帶動旅遊業、演藝、會議等大型綜合性休閒娛樂渡假城市的建立（圖 8-5）。

圖8-5　美國拉斯維加斯帶動了賭城、演藝、會議等大型綜合性休閒娛樂渡假城市的建立

20 世紀初，自有車與航空旅遊的普遍化改變了渡假村的結構，不但解決了發展的限制，也帶來大量遊客人潮。

三、渡假村類型

隨著經濟成長繁榮，生活條件改善，人們對休閒渡假的需求更加殷切，休閒度假村型態（表 8-1）發展也日趨多元化、分眾化。

表8-1　渡假村類型

類型	渡假旅館	分時/假期所有權	家外之家開發	多用途渡假區
特色	位於觀光區域，以休閒渡假旅館爲主之旅館。例如拉斯維加斯（Casino Hotel）、夏威夷大島唯客樂渡假村、地中海俱樂部、太平洋島渡假村、天祥晶華酒店、墾丁凱撒飯店。	分時渡假選擇（Timeshare），起源於1960年代的法國，1970年代傳入美國，逐漸風靡各大洲。1988年傳入臺灣，當年曾加入RCI分時度假系統的如東森溫泉渡假村（已轉型）、小墾丁牛仔渡假村（今已轉型）。	「家外之家」與永久住宅相比，更強調戶外區域，多數開發於人口低密度區，由社區聯合而不是開發商或渡假村經營者管理。例如分布於佛羅里達、加州、新英格蘭、南卡羅來納、內華達州與夏威夷等地區的渡假別墅。	多位於風景區，屬於休閒渡假的旅館，客源以團體客爲主，散客爲輔。
內容	房間數大致分爲： 1. 不超過25個房間 2. 25～125個房間 3. 125～400個房間 4. 超過400個房間	分時 假期所有權 俱樂部所有權 時段所有權 部份所有權 渡假俱樂部	渡假公寓（別墅） 小型的低密度住宅區 單一家庭式住宅 大型規劃社區	渡假旅館 分時/渡假所有權 家外之家開發

資料來源：根據Dean Schwanke et al., Resort Development Handbook（Washington, D. C. : Urban Land Institute, 1997），作者整理（2018）。

8-2　休閒渡假村之趨勢

　　21世紀全球渡假村的演變，已從過去強調「大」、「豪華」、「氣派」、「熱鬧」、「多樣」，全包式旅遊，從早上在珊瑚礁浮潛，中午釣魚、下午再打沙灘排球、晚上辦party，強調闔家或團體共享歡樂；演變到現今訴求「內斂簡約」、「平靜自然」、「個人化服務」，從旅館的地理位置、營運規模、建築規劃、空間設計，以精緻低調奢華，巧妙地與當地獨特景物相連結，完全融入在地的風景人文，建築物與大自然的和諧共生，甚至到每一張床、躺椅、靠墊、甚至肥皂的形狀、材質、色彩及擺放等，都在講求個人化和創新服務，還得提供無可複製的遊憩體驗。

一、全球知名渡假村集團及經營模式

（一）阿曼集團（Aman Resorts）

阿曼渡假村源自創辦人艾德里安·澤查（Adrian Zecha）想建造一座招待賓客的宅邸，後來才逐漸發展成集團型態，正因爲以自用爲出發點，所以旗下的渡假村並不強調房間數與裝潢豪華度。1988 年，第一家阿曼渡假村（Amanpuri）就蓋在普吉島西邊面海的隱秘山腰上，可俯瞰海水環繞的私人海灘，因私密性高，深得國際巨星及名流們的喜愛。20 多年來阿曼集團在全球所建立的渡假村分佈在不丹、柬埔寨、中國、法國、法屬波利尼西亞、印尼、印度、老撾、黑山共和國、摩洛哥、菲律賓、斯里蘭卡、泰國、特克斯和凱科斯群島，以及美國。

圖8-6　阿曼不丹渡假村位於壯觀的喜馬拉雅王國不丹，藏身於山尖水湄林樹間，遠離世俗塵囂

阿曼集團渡假村有幾個特色，地點大都遠離世俗塵囂讓旅客能夠離群索居，如世界遺產古蹟、珍奇動物保育地，或是某個神秘的國度，例如阿曼不丹渡假村就位於喜馬拉雅王國不丹，藏身於山林間（圖 8-6）；阿曼巴厘島渡假村則位於一個懸崖邊，可俯瞰峽谷風光和稻田翠綠景致；阿曼黑山渡假村所在的小島，原是 15 世紀的一個小漁村，阿曼保留著小島上原有的氣息，包括島上石頭建築和 2 公里長的海岸線；在菲律賓的阿曼普洛渡假村則坐擁 90 公頃長條型島嶼，水中有七平方公里的珊瑚礁。

（二）新加坡悅榕集團（**Banyan Tree Hotels & Resorts**）

1994 年悅榕集團在泰國普吉島開設第一家渡假村，截至 2014 年底悅榕集團旗下管理超過全球五大洲 157 家酒店、渡假村與 Spa 與精品店，三個錦標賽高爾夫球場，物業遍佈 33 個國家，2011 年 1 月在臺灣成立行銷處。

2006 年推出悅榕秘境（Banyan Tree Private Collection），是亞洲第一個擁有資產保障及可轉讓永久會員資格的旅遊目的地俱樂部，提供永久且可轉讓的會籍。全球超過 20 個「悅榕秘境別墅」，每年提供會員限量使用住宿的權利，地點包括普吉島、民丹島、塞舌爾、仁安、義大利托斯卡尼、法國普羅旺斯、英國倫敦、日本京都等。

悅榕集團在中國大陸第一間渡假村在麗江開幕後，不少人趨之若鶩，除麗江古城還有在雲南與西藏交界處的香格里拉仁安悅榕庄（圖 8-7）、杭州西溪及海南島的三亞悅榕庄等據點，都將民族特色、歷史及獨特的建築景觀與在地環境融為一體，渡假村以豐富的人文與自然體驗馳名。

圖8-7　香格里拉仁安悅榕庄在雲南與西藏交界處結合自然人文和當地環境，提供獨特渡假體驗

（三）全球連鎖渡假村集團「地中海俱樂部（Club Med）」

「地中海俱樂部（Club Med）」是全球第一個全包式連鎖渡假村，1950 年由創辦人 Mr.Gerard Blitz 先生在巴黎成立。地中海俱樂部採會員制「一價全包」方式旅遊，提供了一個已妥善規劃、並擁有完整豐富活動的平台，包括了機票和交通、住宿、旅遊保險、多樣化的精緻美食及佐餐飲料、娛樂節目、所有的運動、不同程度的教練課程、兒童俱樂部等。

1967 年首創 mini Club，從 0 歲到 17 歲依年齡分齡分級活動，大人與孩子都能有屬於自己的渡假休閒，運動娛樂，用餐享受，彼此不互相干擾，又能感受家族同遊的緊密結合。如 Club Med 在全球各知名滑雪區擁有 24 座頂級滑雪渡假村，遠達法國阿爾卑斯山，近至日本北海道和中國哈爾濱（圖 8-8），都提供分齡分級專業滑雪課程、全日滑雪通行證，讓初雪者乃至專業滑雪者都能按所需享受滑雪樂趣。

圖8-8　Club Med 目前於亞洲擁有 2 座渡假村日本北海道及中國亞布力，都設有 Club Med 專業滑雪學校，都提供分齡分級專業滑雪課程

（四）RCI 全球分時渡假集團（Resort Condominiums International）

RCI 全球分時渡假集團是一家全球分時渡假的渡假酒店及權益交易組織，創立於 1974 年，全球 100 個國家，超過 6,300 家夥伴渡假屋，全球會員約 380 萬名。2007 年 7 月，RCI 與溫德姆酒店集團旗下的渡假別墅集團（Holiday Cottages Group）合併，成為溫德姆酒店集團的一個分支。

分時渡假的概念非常好，但過去分時渡假產品在臺銷售曾因有不法業者代銷和投資商的財力不足發生多起糾紛，所以並沒有在臺灣廣為流行。隨著休閒度假風氣日趨興盛，全球知名渡假集團紛紛在臺成立銷售據點或與同業策略聯盟，預期渡假村商品將更加成熟以饗旅遊愛好者。

二、臺灣休閒渡假村之發展趨勢

1980 年代，臺灣經濟與所得急速成長，臺灣為亞洲四小龍之首（與南韓，香港及新加坡合稱亞洲四小龍），更展開了民主化和本土化的浪潮。適逢國內經濟及股票市場效應，由「合家歡俱樂部」帶起了一陣旋風，快速吸引大量消費市場的注意及參與，也帶起了投資效應，短短幾年，國內相繼成立了近百家各式俱樂部及休閒渡假飯店、渡假旅館休閒俱樂部，產生了會員制的渡假村；或同時採行會員制與非會員制並行的渡假村。例如於 1989 年成立的小墾丁綠野渡假村，就由於型態特殊，加入休閒渡假交換聯盟（Resort Condominiums International;R.C.I.），其會員可與 R.C.I. 住宿交換，又與國內亞歷山大運動休閒俱樂

名詞解釋

分時渡假（timeshare）

分時渡假即是「分時共享」（timeshare）的概念，會員預先購買某產品的住宿權益。可與系統內的國內外渡假村進行住宿交換，體驗不同渡假村的風格。例如若購買二十年期的會員，每年可使用固定的旅遊時數或點數。

名詞解釋

RCI（Resort Condominiums International）

RCI為一種旅遊交易所，本身並不擁有渡假村，每個渡假村的管理各自獨立，會員須向渡假村管理公司繳付管理費（兩年或一年一次），另外還須向RCI繳交年費。RCI每年會評鑑各渡假村的管理情形並評定等級，所有會員都可申請交換任何一個地方屬RCI組織的渡假村，RCI會依會員所擁有的渡假單位狀況及其他條件排入序列中，等待交換結果。

部連鎖店（1982 年創立曾是全臺灣最大的健康休閒產業集團，2007 年倒閉）及國內各知名休閒飯店結盟，於 2002 年轉型為小墾丁渡假村，以下就以小墾丁渡假村為例，管窺休閒度假村未來之發展趨勢。

（一）小墾丁渡假村（Kentington Resort）概況

「小墾丁渡假村」前身為小墾丁綠野渡假村，於 1989 年成立。2002 年轉型為小墾丁渡假村，為南臺灣唯一取得合法執照且具國際規模全方位的大型渡假村，小墾丁位於屏東滿州鄉，地處群山環繞的特殊地形，吸引大群候鳥進駐。

小墾丁渡假村腹地面積達 40 公頃，建有臺灣最大的加拿大原木別墅群 309 棟（圖 8-9），每間客房都是獨立木屋裝潢，包括適合大、小居住的獨棟式及蜜月套房，具私密性與獨立性。園區自然生態景觀豐富，不僅有野生梅花鹿、羊群，更遍植茄苳樹，入秋後葉子轉紅，為著名景觀行道樹。

圖8-9　小墾丁渡假村擁有臺灣最大的加拿大原木別墅群

園區俱樂部有室外大型游泳池、水療 SPA 池、KTV、保齡球、紅番射箭區、空氣槍射擊區、益智電遊區等 30 餘種休閒設施。佔地 2000 多坪的佳樂水西餐廳結合墾丁海鮮及滿州當地山產特色，提供各式自助美食餐飲。

（二）小墾丁渡假村經營 SWOT 分析

2002 年轉型後的小墾丁渡假村，爲南臺灣第一家取得合法執照的渡假村具國際規模全方位的大型渡假村且腹地廣大等優勢點，但也受到不在墾丁旅遊動線上，招攬客戶不易等劣勢點；更受到統一悠活渡假村成立，缺乏附近景點的同業集客力的威脅，但尚有三分之一的土地未開發的，可與海洋博物館等外部景點結合作套裝行程等潛在機會點。以下就以 SWOT 方法分析其優劣勢與機會點（表 8-2）。

表8-2　小墾丁渡假村經營 SWOT 分析

優勢S（Strengths）		劣勢W（Weakness）	
1. 首創旅館業務部門 2. 南臺灣第一家取得合法執照的渡假村 3. 具國際規模全方位的大型渡假村 4. 腹地廣大 5. 以自然原始爲景觀設計 6. 提供全方位旅遊 7. 精心規劃休閒設施 8. 小木屋具有私密性和獨立性 9. 非一般墾丁的旅遊路線 10. 原住民文化的表演特色 11. 給予遊客完全自由活動的空間		1. 缺乏安全設施 2. 路標指示不明顯 3. 地處偏遠 4. 大量採用當地居民爲員工但專業知識不足 5. 運輸車的安全度 6. 村內設施維修工程不足 7. 廣告宣傳上的不普及 8. 缺乏專業訓練	9. 員工升遷管道不足 10. 服務品質難以控制 11. 會員與非會員區別不大 12. 消費者投訴管道不足 13. 基層員工的流動量大 14. 不在墾丁旅遊動線上 15. 招攬客戶不易 16. 戶外基本設施不足
機會O（Opportunities）		威脅T（Threats）	
內部： 1. 尚有三分之一的土地未開發 2. 學生團體的增加 3. 新路線的開發 4. 服務品質的提升 5. 增加村內軟硬體設施 6. 區別會員與非會員的差異處 7. 對不同客層設計不同優惠方案	外部： 1. 與高速公路休息站聯盟 2. 與海洋博物館結合作套裝行程 3. 提供商業會議廳的使用 4. 增加套裝行程的安排 5. 增加廣告行銷的宣傳 6. 與旅行社業務結合	1. 悠活渡假村的成立 2. 會員招收方式與統一健康世界雷同 3. 統一健康世界開發的新方案 4. 缺乏附近景點的同業集客力 5. 員工在職訓練的困難度 6. 全國知名度無法提升 7. 其他開發案的不確定性 8. 跟隨其他渡假村的資訊經營 9. 腹地廣大卻未妥善規劃	

資料來源：作者整理（2018）

（三）休閒渡假村之發展趨勢

綜觀臺灣休閒渡假村之發展情況與世界各地之發展演變，未來發展趨勢必朝以下幾種方向發展：

1. 環境精緻化：生活水準提升，使得現代人希望能獲得舒適環境與完善得服務設備，對於舊有平淡的設備不再滿足取而代之的便是強調精緻。不論是在旅館住宿設備上、餐點供應、戶外景觀的塑造或是相關活動的安排上，均希望透過精緻的設計細心安排，以符合消費者的要求，讓消費者感到親切與舒適。

2. 設計主題化：現今休閒渡假村的另一個重要發展趨勢就是設計主題化。由於休閒渡假中心盛行，競爭也日趨增加，而為了突顯與其他渡假中心的差異並於人深刻印象或感動，除了必須展現強烈主題風格外，以鮮明的主題知覺加深顧客印象。

3. 經營專業化：休閒渡假村的經營勢必更加專業化，搶短線經營者將愈來愈難生存。有經營理念的投資者多半懂得先詢問專業顧問機構，或者聯合具備各種專才的業者共同出擊，經營出符合市場所需之渡假休閒中心。

4. 選擇多元化：由於旅客在從事休閒活動時，所欲追求的體驗各不同，部分希望獲得寧靜不受干擾的渡假環境，部分可能希望與大自然的山、海、陽光及人接觸，部分則希望探索不同的文化或不同的生活方式，而部分則追求新鮮、冒險或刺激的體驗。所以因應顧客間不同的需求，休閒渡假中心不論是在經營的內容上或是相關的休閒設施上都需力求多元化多樣化，以吸引更多顧客。

5. 連鎖化或合作結盟：在歐美等國家連鎖化經營是司空見慣的事，而臺灣部分業者也都採用連鎖化經營的方式，希望能藉此提供顧客多種多元化的服務。且業者如有意拓展據點或增設服務項目，卻礙於土地與經費限制，轉而採與企業間合作結盟的方式，可使業者不需投入龐大資源情況下，增加其服務項目與競爭優勢，而消費者也可在不增加支出狀況下，獲得更多滿足。

6. 國際化：目前臺灣已有部份業者加入國際連鎖或交換聯盟，透過國際同業組織，與組織內其他成員建立會員全力相互承認的關係，經營方式不僅如何做聯盟可強化競爭優勢，並可將顧客的休閒環境視野與體驗拓展至全球各地，增添業者國際化的經營色彩與實力。

7. 網路虛擬化：臺灣有許多業者在網路上開設網站，或加入官方觀光網站，讓消費者只要一上網就可以接收休閒活動訊息，也可在網站上查詢渡假中心之規模概況，讓消費者先了解該渡假中心有好玩或特殊之處。但若能將渡假中心規模及休閒設施運用網路虛擬實境的方式事先導引遊歷一番，或者更能吸引更多消費者，擴大顧客層面。

8-3　經營管理個案探討—尖山埤江南渡假村

　　於 2003 年開幕的「尖山埤江南渡假村」，2012 年 7 月因應颱風來襲，將引以為傲的江南山水的水庫放空，之後竟面臨整整 13 個月的無水窘境，接續的旅館住宿二日遊退房潮以及一日遊客減少消退，經營團隊到底應如何面對與解決？此外，江南渡假村自開幕起入園人數締造 30 萬人次高峰後，隨著產品新鮮感消退，以及席捲全球的經濟不景氣、觀光環境競爭白熱化的影響，遊客人次連年衰退，面對產品生命週期下滑、整體環境不佳，有何振衰起敝之創新良策？本節就以江南渡假村為個案，探討休閒渡假村如何面對生存困境下的因應策略。

一、尖山埤江南渡假村園區概況

　　尖山埤水庫為著名的自然生態風景區，水庫建於 1938 年，座落於臺南市柳營區旭山里，距新營區僅 12 公里，交通便利。原為臺糖公司新營廠專用水庫，因風景幽美，美名遠播，1991 年被劃為縣級風景遊樂區，2000 年配合臺糖公司轉型，尖山埤由製糖專用水庫轉型為觀光遊憩據點，聘請知名建築師李祖原精心擘劃，因其山水景觀直可媲美「福爾摩沙小江南」，據此，建築師重新定位為「尖山埤江南渡假村」，並投入數億元打造優質的休憩環境，2003 年整體工程完成，並於同年 9 月 6 日落成開幕營運（圖 8-10）。

圖8-10　臺糖尖山埤江南渡假村擁有100甲優美的湖光山水，媲美江南美景

臺糖尖山埤江南渡假村擁有 100 公頃優美的湖光山水，媲美江南美景，已連續 6 年（2008 ～ 2014）榮獲交通部觀光局「觀光遊樂業督導考核特優獎」殊榮，並以舒適設施及貼心服務獲得好評。

園區內包含江南會館、醉月小樓、小木屋等三種住房型態，共 102 間房間，園內可從事之遊憩包括會議、賞景、烤肉、露營、漆彈、遊湖船、腳踏船、小火車、獨木舟、攀樹、滑索、划浪板、生態人文導覽、冒險探索課程等，豐富多元。

（一）園區設施

1. 露營區、漆彈對抗場：尖山埤江南渡假村最負盛名的為占地廣大的露營區和漆彈對抗場，經常吸引學校機關團體來此隔宿露營（圖 8-11）。

圖8-11　漆彈對抗場非常吸引年輕族群與學校機關團體

2. 遊湖畫舫：「畫舫遊湖」曾於 2012 年 8 月因水庫維修排砂閘門工程而放空湖水，停駛一年。2013 年 9 月復航後，江南渡假村在水庫東碼頭上空，新架設一座高空滑索，配合獨木舟、攀樹、山林野溪探索等活動，也吸引更多喜愛戶外冒險探索教育的遊客前來體驗。

3. 多元旅館住宿：「江南會館」、「醉月小樓」，和「原木屋」各有特殊的定位與景緻。營造五星級商務會館式的江南會館（圖8-12），以氣派豪華的住房、餐廳與會議室，深得商務人士喜愛。醉月小樓 Villa 臨湖建築的水上高腳屋，寬敞的湖面，極具特色，此外並附設有泡湯及游泳 SPA 等設施。

圖8-12　江南會館擁有氣派豪華住房和餐廳、會議室，為五星級商務會館，深得商務人士喜愛

二、尖山埤江南渡假村之經營管理探討

（一）營運概述

　　園區自 2003 年 9 月 6 日開幕後，入園人數即達近 30 萬人次高峰，但隨著產品新鮮感消退，以及席捲全球的經濟不景氣、觀光環境競爭白熱化的影響，入園人數開始一路下滑，自 2004 至 2008 年期間入園人數平均成長率竟為 -16%，為扭轉此一頹勢，經營團隊不斷的分析研擬，在資源有限情況下，實施了數個有效策略，自 2009 至 2011 年止，其平均成長率升高為 18%，甚至在 2010 年創造了高達 41% 的成長率高峰（表 8-3）。

表8-3　江南渡假村近十年入園人數資料表

年分	人數	成長率	年分	人數	成長率
2004	291,766	--	2009	149,690	5%
2005	241,627	-17%	2010	210,729	41%
2006	172,387	-29%	2011	228,832	9%
2007	167,971	-3%	2012	223,030	-3%
2008	142,778	-15%	2013	206,331	-7%

資料來源：整理自交通部觀光局行政資訊網（2014）

　　2012 年 7 月向以湖光山色著稱的尖山埤江南渡假村，在颱風來襲前夕，由於安全考量，而將水庫儲水放流一空，其後竟面對整整 13 個月的無水窘境，此時大量的住宿二日遊退房潮，與一日遊來園意願的減少消退情況，使得渡假村面臨生死存亡的經營壓力；然危機即是轉機，江南渡假村採取數種營運策略，以因應優勢資源一夕消失的窘境，在一連串力圖生存策略後，終於天降乾霖，江南渡假村逐漸站穩腳步，2014 年業績開始逐步回升，至 2014 年 5 月止其遊客人數已較同期增加110%（表 8-4）。

表8-4　江南渡假村 2013 暨 2014 年 1～5 月入園人數資料

年/月	1月	2月	3月	4月	5月	合計
2013 年	9,796	23,028	14,129	19,173	10,347	76,473
2014 年	24,260	29,285	34,025	28,883	44,108	160,561

資料來源：整理自交通部觀光局行政資訊網（2014）

　　江南渡假村在面對產品生命週期下滑、整體環境不佳與無法投入過多資源的種種限制下，能力挽狂瀾、止跌回升，是一值得研究的課題；然在漸入佳境情況下，又再遇上 2012 年優勢資源一夕消失的無水困境，其展現的靈活對應策略，亦是休閒渡假村經營管理很值得探討的個案。

（二）經營困境之因應策略一（2008 至 2011 年）

　　江南渡假村面對開幕後，因遊客新鮮感快速消頹而造成不斷下降的遊客數，擬訂二大策略：對內首要工作係重新整理、整頓園區營運品質，其重點品項係則依官方評鑑標準為主，以獲取體制正當性（Institutional Legitimacy）及各項實質補助。對外則在資源有限情況下，重新包裝園區既有資源，據此開發新客群，力求遊客人數的回升。其策略如下：

1. 策略一：整理整頓基礎遊憩品質，獲取體制正當性

　　江南渡假村的經營團隊體認到組織在經營過程中需面對各式體制（Insitutional）環境的壓力，尤其是政治體制中的產業規範在觀光遊樂業中影響尤深，對於沒有遵從法令規範的業者，政府機關最重可處註銷營運執照的嚴重後果，使整個園區運作停擺，影響組織生存，故為了獲得官方認可，取得營運的「正當性（Legitimacy）」，

江南渡假村持續表現出符合法規期待的營運行為，雖然觀光遊樂業目前並沒有客觀、絕對的績效衡量標準，但獲得官方認證為優良業者，亦可是獲取遊客認同的有效品質行銷策略。

在交通部觀光局頒布「觀光遊樂業管理規則」之後，每年舉行督導考核檢查的規範，由於嚴格執行，又以輔導獎勵金激勵，業者參與非常積極。若連續三年獲評特優等，可於鄰近高（快）速公路交流道設置指示標誌，對行銷宣傳有莫大的協助；另獲評特優等業者亦可優先辦理服務品質提升可獲數十萬至數百萬元之補助；若連續二年獲特優等即可列入優質行程審核之認定景點，直接帶來陸客團的客源挹注。

據此，面對自開幕後即不斷下降的遊客數，經營團隊決議依官方評鑑的各項軟硬體規範重整旗鼓，以獲得特優等獎為目標，除取得體制環境的認同外，亦可獲取政府實質的獎勵金與補助金、合法明顯的路標設立等優點，營運品質上亦獲官方認證，對品質行銷亦是一有力的宣傳點。至 2014 年止，江南渡假村已連續七年獲得特優等獎認可，除已累積獲數百萬元的獎勵補助金外，自 2011 年連續三年獲得特優等獎後，得以在鄰近交流道合法設置的指標，除為遊客提供指引外，每日數萬車流量的乘客目光接觸，亦使累積的廣告效益難以計數；另在自 2008 年首次獲評特優後，廣宣物上宣示評鑑特優等榮譽，亦已有效獲取顧客信賴；陸客優質團行程的認定景點，亦為園區開拓了高價值的陸客團到訪商機。

2. 策略二：包裝既有資源，開發新興客群

園區自 2003 年開幕始，在第二年入園人數即達到高峰，有近 30 萬人次到訪，隨著遊客新鮮感消退，且未有重大設施更新投入情況下，入園人數開始一路下滑，有鑑於此，經營團隊分析認為，原先設定的產品已呈老化現象，在沒有預算做大規模的設施更新現況下，應以園區現有資源重新包裝，並據以開發新客層為策略主軸。新客層目標的選擇上，散客行銷成本高昂且來園數量與穩定度無法掌握，據此，即選定來客量較大的團客為主要目標市場，並尋覓適合通路商合作，以集中資源、化整為零，提高集客績效。在此策略思考下，江南渡假村進行二項策略運作：

（1）整理露營場地後外包給學生露營專業廠商，藉由外包廠商的業務通路與經營能力，每年招攬為數可觀的學生團體入園進行多天數的戶外教學，

其門票收入歸江南渡假村所有，但其顧客服務與場地管理則由外包廠商負責，整理舊有場地外包後，園區收入增加，但管理成本大幅下降，效益因而獲得改善。

（2）針對鄰近嘉南地區公司團體推出企業家庭日專案，依顧客需求做相關的軟硬體配合，此客群多由公司福委會承辦，提供員工與眷屬一日遊活動，故一日內來客數往往數以百、千計，除門票收入驟升外，有關活動也常搭配園內消費券，園內各販售據點亦多有進帳，效益頗豐。

由於二大市場的大量客源進入，策略開始奏效，入園人數止跌回升，2009 年入園人數成長率達 5%，2010 年甚至高達 41%，2009 ～ 2011 三年平均成長率 18%（圖 8-13）。

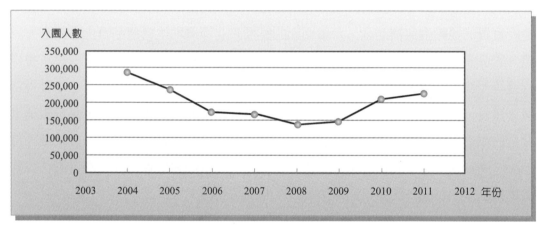

圖8-13　江南渡假村 2004 年至 2011 年入園人數趨勢表

資料來源：整理自交通部觀光局行政資訊網（2014）

（三）經營困境之因應策略二（2012 至 2013 年）

原已漸入佳境的營運情況，卻在 2012 年 7 月遭遇攸關生存的重大危機。2012 年 7 月向以湖光山色著稱的江南渡假村，在強力颱風來襲前夕，由於考量過境期間的大量降雨會導致已滿水水庫有崩堤危機，故將儲水放流一空，以維下游民眾安全，惟該次颱風竟雨量不豐，且後續氣候呈現長期乾旱情況，水庫無法再度蓄水，江南渡假村賴以為生的水庫觀光資源面臨 13 個月的無水窘境，導致面臨無比的生存壓力。因此，如何併發創意、轉變思維角度、發現市場新利基等，成為當時迫切的營運課題。其危機應對策略如下：

1. 化劣勢為優勢的節慶行銷

「尖山埤水庫見底宛若大草原景觀」，斗大的報紙標題標示著江南渡假村最大的湖景優勢不在的危機，緊接著飯店開始湧現退房潮，而一日遊遊客來園意願亦大幅降低，渡假村面臨優勢競爭資源一夕消失的困難局面。此時，江南渡假村被迫需在自然觀光資源匱乏下，創造吸引遊客前來誘因。

江南渡假村面對長滿了輪傘草的乾涸庫底，思考著如何藉由輪傘草，利用「節慶觀光」來進行行銷。透過對各國民俗風情資訊的搜尋，發現日本鳥取地區有「輪傘祭典」，其起源於十八世紀末該地區面臨乾旱，水源地也長滿輪傘草，顆粒無收情況下，最後有一位老農夫，持一把破雨傘，在豔陽下連跳了七天七夜的祈雨舞，最終天降甘霖，乾旱獲得舒解，但老農夫也不幸過勞身亡了，從此居民為了紀念他，每年舉辦熱鬧的祭典，拿著破雨傘、跳著當年老農夫的舞步盛大遊行著，表達的是眾人對上天祈雨祈福的心願，而破雨傘隨著時代的演進，也變身為有著華麗裝飾與響鈴的美麗輪傘。

江南渡假村認為 1937 年由日本工程師建立的尖山埤水庫出現乾旱危機，而由日本的傳統祈雨祭典進行祈福是再適當不過的行銷議題。隨即，商請美濃地區老師傅依日本原型，製作大型輪傘 6 把、小型輪傘 100 把，並利用做工精美的輪傘在園區設立輪傘祈福步道、輪傘祈福牆、輪傘祈福知識館等裝置，並請木工師傅手工建造遊行用的輪傘祈福車，訓練輪傘美女遊行團等。一切就緒後，在 2013 年的年節期間推出「江南輪傘祈福祭」，具濃濃日本味的祭典即在春節期間熱鬧展開。此節慶的行銷議題，結合了國人年節期間喜愛祈福的傳統，設計了多項輪傘祈福裝置，日式祭典風的節慶舉行使江南渡假村在無水期間的業績較同期而言毫不遜色，且面對臨近走馬瀨農場的冬季熱氣球季的強力競手情況下，其文化創意也獲得了普遍的好評。

2. 戲劇置入行銷，擴展知名度

江南渡假村成立十年，知名度仍處於需積極提升的階段，經營團隊思索與戲劇結合的置入性行銷手法，因此選定當時收視率頗佳的三立電視台鄉土電視劇組（戲

劇名稱：阿爸的願望）合作，以提供食宿招待與拍攝期間各項雜務的協助交換廣宣之露出機會，此劇共播出 30 集，依據 AGB 尼爾森公司的調查，其平均收視率為 3.24%，每集收視率均居同時段之冠，估計每集有超過 300 萬人收看。藉由高收視的戲劇場景曝光，以及觀眾對喜愛演員的追縱與消息披露，此行銷資源交換亦使渡假村知名度獲得了一定程度的提升，也是江南渡假村藉以拓展知名度的快速方式之一。

名詞解釋

置入性行銷（Placement Marketing）

是指刻意將行銷事物以巧妙的手法置入既存媒體，以期藉由既存媒體的曝光率來達成廣告效果，在現今廣告資訊泛濫的情況下，是另一種有效的行銷途徑。

3. 推出結合週邊景點與節慶的套裝旅遊行程

江南渡假村週邊具有相當多由政府主辦的知名節慶活動，包括鹽水蜂炮節、白河蓮花季、馬沙溝一箭雙雕季、關子嶺溫泉季等，每項活動均吸引相當多的人潮體驗；面對政府的優勢活動，很多資源雄厚同業會對等的舉行抗衡活動，以爭奪有限的客源，然江南渡假村並未擁有大量資源，如何以互補性的競合策略（Coopetition Strategy）角度思考，不和競爭者爭奪固定大小的市場規模，而以共同創造新的價值來開拓現有的市場，即為渡假村面對此競爭情況的重要關鍵點。

然而，參加慶典的遊客會有住宿接駁及導覽的需求，但主辦單位通常無法提供。江南渡假村有鑒於此，即推出住宿專案，專案內容包括食宿與節慶地點之接駁與導覽，由員工擔任在地人角色，帶領遊客貼近地方節慶，使其有不同的旅遊感受。結果顯示，參與專案的遊客都有相當高的滿意度，如在顧客意見信上曾有遊客表達：「謝謝司機的領路和解說，讓沒有什麼計劃的情況下，也能在鹽雕玩的很開心，還有司機建議的在地祕密景點真的很棒，謝謝」。

4. 發現利基創造在地婚宴市場新區隔

婚宴市場具有短時間、高收入的特性，對於旅館營收有相當的幫助，故早成為餐飲同業兵家必爭之地。江南渡假村所在地屬臺南市大新營地區，在地的婚宴場地選擇多在中大型餐廳舉辦，或以流水席型式舉行，單桌消費金額約為 1 萬元以下，然因江南渡假村離新營市中心尚有 20 分鐘左右的車程，一直以來不是新人首選場地，區位劣勢始終是經營上的一大難題，在 2012 年時，婚宴營運仍呈現衰退 3% 的現象。

　　為此，江南渡假村找出利基點（Niche），包括知名建築師李祖原設計的典雅旅館、寬廣美麗的園區、方便的大型停車場、挑高 7 米的氣派大廳與宴會廳空間，還有傍湖泳池與景觀草地，是一相當理想的高級婚宴場合，再加上南部婚宴主人家注重婚宴的體面性，因此，江南渡假村有別於競爭對手，推出附加價值甚高的婚宴套裝組合，主打婚宴一條龍策略，誘因包括「婚前婚紗場地拍攝免費、婚宴賓客停車門票免費、婚宴主持人協助主持免費」，並以高於市場行情的訂價承接婚宴。由於「以價制量，以價值代替價格」的利基策略奏效，在 2013 年年底婚宴營運已有 10% 的成長率。

名詞解釋

利基（Niche）

指一組適合於組織生存的環境條件集合，每個組織均應尋求其利基，以讓取得特定資源而生存。

5. 資源有限選擇與消費者最貼近之設施更新

　　顧客對服務品質的衡量（Servqual Model）有 5 大構面，分別為有形性（Tangibles）、信賴性（Reliability）、反應性（Responsiveness）、確實性（Assurance）與情感性（Empathy），其中有形性（Tangibles）指的是企業所提供的實體設施、設備及員工的外觀表現，江南渡假村在此部份特別的用心，除了加強員工服務顧客之外在觀感外，2002 年興建之初更花費數億元禮聘知名建築師規劃建造園內重要住宿設施「江南會館」與「醉月小樓」，無論是建築外觀或設備裝潢，其典雅的風格均備受遊客讚賞。

　　不過江南渡假村建築物已逾十年，雖用心維護，亦不免呈現舊態，在資源有限情況下，江南渡假村將設施細分為「看不到、摸不到」、「看的到、摸不到」及「看的到、摸的到」等三種，優先更新最貼近顧客的第三種設備用品，包括窗簾、地毯、電視、餐廳座椅等，以放大、增加顧客在有形性（Tangibles）上的品質感受。完成設施換新後，常客紛紛於滿意度問卷上表示：「桂華園座椅換新了，亮紫色很有高貴的感覺喔」、「地毯換了，很有質感」、「有更新，有用心喔」。

6. 人力的整合與應用營運編成制度

　　由於休閒產業具有明顯的離尖峰特性，在假日時段、大型活動舉辦，或餐飲宴會承接時，需要大量的短時人力，然江南渡假村因地處偏遠，招募短時人力成

效不彰，往往在尖峰時段難以因應，而使得服務品質時有缺憾，且短時人力對環境與工作熟悉性有所落差，服務技能亦有待加強，人力資源部門往往要投入相當的精力做前置訓練，但在任務告一段落後，所投入之訓練成果亦無法留用，徒然耗費許多資源。

在此情況下，江南渡假村以「人力彈性運用理論」（The Manpower Flexibility Theory）指出的原則來回應多變環境的挑戰，包括靈活調整人力結構、員工數量、工作內容、工作時間與員工薪資等因素，其實際做法係參考日本三麗鷗的「營運編成」制度，強調以現有員工做彈性的人力調度與應用，各部門員工經過訓練後，可在尖峰時段投入票務、房務、餐飲、遊憩設施服務等前線支援工作，而為了明確各種支援情況的分工，經營團隊將營運編成制度標準化，製成 S.O.P 文件，以使支援人力有可遵循的標準規則。

營運編成標準作業係依各部門事先預估的「團體／散客住房率預估表」、「團體／散客入人數預估表」及「團體／散客用餐桌數預估表」為預估值，分為 A、B、C 級三種指標，如 A 級狀況為住房率達 80% 以上、或入園遊憩人數達 1000 人以上、或用餐桌數達 41 桌以上時，原承接業務部門全員禁休，全力投入營運接待工作，並可在人力仍無法支應時要求其它部門支援。此策略除可透過教育訓練擴大員工工作技能，培養員工第二專長的優點外，也克服短時人力對環境與工作熟悉度不佳、服務品質訓練成果無法留用的情況；就長期而言，也提高組織營運的績效，至 2013 年底，人力彈性運用已減省聘請臨時人員成本年近 50 萬元。至 2014 年 5 月止，由於種種策略使用得宜，入園人數已較同期增長 110%。

（四）揮別最大營運危機後的重新定位課題（2014 年後）

2002 年尖山埤水庫揮別糖廠製糖灌溉專用水庫的角色，轉型為觀光遊憩渡假村，卻面臨不斷下滑的入園人數困境及艱難的無水期考驗，但在一連串有效的策略運用後，營運開始漸入佳境。然在快速變動的經營環境下，江南渡假村持續思考下一步的優勢再造與定位問題，以利園區的永續發展，「戶外探索教育」及「環境教育」是其認定的未來關鍵市場。

1. 充份利用自身優勢，發展戶外探索教育

　　江南渡假村擁有近 100 公頃的山水景觀，林相豐富、湖面廣闊平靜，是一頗富盛名的遊憩據點，然除善用原始景觀，經營賞景型旅遊外，江南渡假村亦積極思考如何讓優勢升值、景觀加值，甚至創造新的營收領域。

　　江南渡假村觀察國外趨勢發現，「探索教育」是一種有利的經營模式，該教育理念認為，課堂學到的都是容易考過即丟的知識，但體驗式學習，也就是透過操作、勞苦，甚至衝突所學到的東西，會是一輩子的財富，故以山野、溪流、海洋等自然環境為教室，透過體驗式學習（如攀樹、獨木舟、滑索等），鼓勵學員發展自我、融入團隊、激發潛能，此經營型態在國外已行之有年，甚至新加坡 40 年前即已指定為中學生正式課程（圖 8-14）。

圖8-14　江南渡假村在水庫東碼頭上空，新架設一座高空滑索，配合獨木舟、攀樹、山林野溪探索等活動，吸引喜愛冒險的年輕客群

　　江南渡假村除擁有生態豐富的自然景觀外，平靜的湖面也適合發展各式水上活動，此優勢能使探索教育的課程設計更為多元，而住宿、餐飲、休憩等基礎設施亦相當完善，因此與「財團法人臺灣外展教育發展基金會」（Outworld Bound）於2014 年 3 月 18 日開啟合作關係，發展青少年極限夏令營等，吸引青少年前來渡假村遊玩。此外，也開始引入有別以往的遊覽車團體之客源，如曾舉辦多個跨國企業之高階主管訓練營。此階層的顧客，握有企業決定權，是不易直接行銷的對象，這樣合作模式讓這些特殊對象，在渡假村內深度探訪體驗達數日之久，且普遍有高滿意度的意象，對渡假村的頂端客層行銷有莫大助益。

2. 優勢升級、景觀加值、環境教育場域認證

　　2011 年 6 月 5 日臺灣環境教育法正式施行，其目標是推動全民環境教育，以達環境永續發展的目標，重要的是，條文中明訂公務機關、公營事業機構、高級中等以下學校及政府捐助基金累計超過百分之五十之財團法人，其所有員工、教師、學生每年均應在獲得認證之設施場所參加四小時以上環境教育，而經統計，需參加之單位有 7299 個，需參與人員超過 400 萬人（350 萬爲學生、50 萬爲公務員），其經濟效益達 45 億元規模，而目前獲得認證之設施場所卻僅有 78 處，此市場受到相當之觀注。

　　因此，江南渡假村認爲四小時的環境教育時間，加上來回車程與授課時間，其有效推廣範圍應鎖定於大臺南地區，而本地區可容納大量團體入園接受環境教育之場所爲觀光工廠、觀光遊樂業及國家森林遊樂區，然目前大臺南地區尚未有上述業者通過認證；據此，經營團隊認爲本市場是一可積極經營的藍海地帶。且在獲得認證後可將產品依季節、對象及現有資源做不同產品包裝，例如夏季限定的螢火蟲生態專案、成人或高中低年級專屬課程專案、一日遊或含住宿的二日遊專案等，可活化產品與擴增客層，是一靈活的產品策略（圖 8-15）。

圖8-15　連續三年舉辦的臺南柳營牛奶節，2014 年 5 月在尖山埤江南渡假村熱鬧登場

三、江南渡假村營運挑戰與省思

　　觀光環境丕變，各種收費型園區以非傳統樣貌出現，例如以免費為號召的觀光工廠，挑戰著以門票收入為主的業者們之價格底限；又如各級政府機關，動輒以千萬元打造低價免費園區供民眾遊憩（如雲林農業博覽會、臺北花卉博覽會等），挾公部門資源大量分食市場，儼然成為業者最大潛在競爭對手。江南渡假村亦深思其生存因應之道，「戶外探索教育」及「環境教育場域認證」即為其雙軌藍海策略。

　　在戶外探索教育方面，江南渡假村雖引入的是國際級專業廠商，以互補方式合作，但為避免過度依賴時，在管理上亦及早思考採取因應對策，以降低資源取得的不確定性，如包括購併或合併、多角化經營、吸納、持股、合資或是簽訂長期、互惠的資源提供合約等。均為江南渡假村日後需審慎面對的策略選擇課題。另環境場域認證是廣大的藍海市場，故建立自身環境教育專業人力更顯重要，惟江南渡假村地處偏遠，在平時，員工流動率即是一難解的問題，據此，要建立長期的環境教育專業團隊，關鍵在於求才、選才、育才、用才、留才等各階段的適當人力資源管理策略，值得江南經營團隊用心思量。

　　從此一經營管理個案，可觀察到「江南渡假村」屬臺糖公司所有，在競爭激烈之市場，需突破國營事業各項法令規章等先天限制，例如資本支出之實體設施投資與更新設備使用年限，即受制於公部門申請作業程序冗長，重大投資往往有喪失先機之撼。又如在人力資源，江南渡假村也受限於政府精簡人力政策影響，無法大量正式聘雇從業人員，除少數臺糖正式人力外，餘均以勞務外包方式辦理，在重視人力資源的觀光服務業中，若委外人力資源佔多數時，其穩定度即受到相當的挑戰。各種經營管理問題紛至沓來，也考驗專業團隊的智慧與應變能力，如何運用資源，突圍生存。

問題與討論

1. 渡假村的發展歷史與種類為何？

2. 休閒渡假村若遇離尖峰淡旺季時，如果是經營團隊，應該如何面對與解決？

3. 休閒渡假村面對產品生命週期下滑，請舉出產品創新之可能方案？

4. 舉出你最喜歡的休閒渡假村，說明為什麼？

5. 休閒渡假村和一般觀光旅館業有何不同？

6. 什麼是「分時渡假」？舉例說明之。

下篇
觀光旅館業

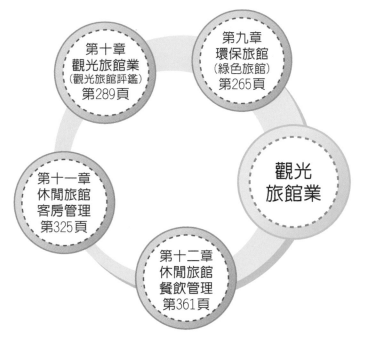

環保旅館（綠色旅館）（Green Hotels）已成為全球觀光旅館業發展趨勢之一，不僅是旅館產業共同關注的議題，也是實踐永續觀光經營管理之趨勢。

歐美先進國家及中國大陸已相繼辦理星級旅館評鑑制度，臺灣又如何實施與國際接軌？面對觀光旅館產業再創新觀念與營運模式系統之新革命，觀光旅館業者又當如何因應與面對？

21世紀是休閒觀光旅館產業的新紀元，結合住宿、餐飲、購物以及室內外遊憩設施的休閒觀光旅館在營運管理方面與國際一般旅館業有很大差異，特別在客房與餐飲上應如何營運管理，以滿足顧客更高品質之需求，下篇都將有詳細說明與介紹。

第 9 章
環保旅館（綠色旅館）

　　環保旅館（綠色旅館）（Green Hotels）已成為 21 世紀全球旅館業發展趨勢之一，也是觀光旅館業共同關注的大事，環保旅館也是綠建築的一環，它除了建築的外殼、空調、照明、機電的節能減碳之外，包括交通、飲食、消費行為等都是環保訴求的重點。面臨地球資源短缺、環境保護、生態保育意識抬頭下，建造一個具可再回收、再利用、節約資源的旅館，則是觀光住宿業者的未來目標。而在這些概念及問題產生後，也開始有了綠色旅館（Green Hotels）名詞。

　　節能減碳無庸置疑是觀光旅館業善盡社會責任的重要任務，業者、員工、消費者、政府、社區、供應商、監督單位等利害關係人須共同為打造一個具永續、活力、美好的觀光環境而努力，而環保旅館的推廣就是一個實踐永續觀光的好開端。在 1998 年實施週休二日制度，以及 2008 年起兩岸直航的雙重利多因素加持下，臺灣觀光旅遊產業如日中天，觀光客日益激增，觀光相關產業也獲得了可觀的經濟利益，大陸遊客帶給觀光相關行業無數商機，但同時也造成了大量的環境負擔，觀光遊樂業和觀光旅館業等相關產業亦然，為了服務顧客觀光旅館業耗費的自然資源，產生廢棄物與氣體排放都十分可觀。不論是國內或國外，環保旅館已是一股擋不住的趨勢，也是全球對抗暖化的關鍵指標之一，旅遊是現代人生活上不可或缺的一環，選擇環保旅館，也是平衡消費與環保的正面作法。

學 習 重 點

- 環保旅館定義與觀念
- 環保旅館之發展趨勢
- 臺灣環保旅館之現況與營運
- 臺灣「環保旅館」標章之推動現況
- 環保旅館之綠色行銷與挑戰

9-1 環保旅館（綠色旅館）的發展

　　科技進步帶給人類生活的便利，也加速了人類追求經濟成長的速度，以及視開發爲進步的一種迷思，這些進步帶來了資源過度開發利用，原本適合人類生存環境逐漸的被破壞，例如溫室效應以及其帶來的一系列副作用，熱帶雨林沙漠化、酸雨及北極冰層的快速融化造成全球氣候變遷等，隨著全球暖化和環境問題愈趨嚴重，人類也慢慢意識到環境生態永續的重要性。隨著能源與自然資源匱乏的危機，各界逐漸關注節能減碳的議題與實行情況，「環保旅館」是在此環境保護的議題下所產生的綠色消費概念。

　　儘管近年來觀光旅遊業的蓬勃帶動了許多地區的經濟發展，卻暴露出其高耗能、汙染與過度浪費自然資源的問題，「環保旅館」即是在考慮到安全及舒適度的前提下，致力於減低資源消耗與環境衝擊的旅館。根據 2009 年世界旅遊觀光協會的統計，旅館業雖然已逐漸意識到節能減碳的重要性，加拿大、日本、韓國、以及歐盟等，都已發展環保旅館的相關評估制度或認證機制，以減少環境惡化的速度，及提高旅館企業的競爭品質與優勢，但是大部分的中、小型旅館，尤其是開發中國家的旅館業，仍未具備足夠的知識與技術來改善本身的環境管理績效。

一、全球環保旅館概況

　　環保旅館的概念已在全球掀起浪潮，環保旅館是以環境保護和節約資源爲核心之綠色管理，推廣環保旅館的主要目標，藉由有效進行環境管理，使經營者達到節省成本，減少資源浪費，更可降低觀光旅館業對環境所帶來的衝擊，國際間已有許多國家支持住宿自攜盥洗用具活動，包括日本、韓國等國家皆推動旅宿業者不主動提供一次性備品服務，環保旅館已是全球的綠色趨勢，希望共同爲保護地球盡一分心力。

　　許多國家也開始有相關協會來制定環境友善評估的標準，例如美國的「綠色標籤」（Green Seal）推出綠色住宿產業指南（Greening The Lodging Industry），便利消費者選用綠色旅館。環保旅館的觀念在國外已成爲一種趨勢，也促成了各種綠能產業逐漸萌芽。

（一）環保旅館的定義

　　環保旅館又稱爲「綠色旅館（Green Hotels）」、「生態友善旅館（Eco-friendly Hotels）」、「環境友好型旅館（Environmental-Friendly Hotel）」或是「永續旅館（Sustainable Hotels）」。環保基本上是指採取對環境衝擊較小的行爲，例如資源回收或不使用一次性用品等。

名詞解釋

環保旅館又稱爲「綠色旅館（Green Hotels）」，旅館管理業導入節能、節水、降低固體廢棄物與污染等措施，並同時節省營運費用之環境友善的設施。

　　根據創立於 1993 年的美國綠色旅館協會（Green Hotels Association）定義，綠色環保旅館爲其管理者致力導入節能、節水、降低固體廢棄物與污染等措施，並同時節省營運費用之環境友善的設施。符合以上定義之環保旅館，必須導入諸如：鼓勵旅客重複使用毛巾與浴巾、全面安裝節能與節水產品、提供當地有機與公平交易（Fair Trade）食物、以及使用綠色建材等措施等。許多的綠色改善措施，對一般旅館業者來說是個大動作，尤其是營運中的旅館，對於既有硬體上的改變，往往不是那麼容易，通常需要透過逐步汰換，或是利用重新裝潢階段來導入。但新規劃設計的觀光旅館業，便可在設計階段請建築師或是相關專家納入設計，或是請綠色旅館相關協會組織協助導入，甚至輔導其取得相關認證。

（二）環保旅館的主軸

　　儘管各國對環保旅館的要求不一，但綜合各國標準，不外乎節能與減廢兩方面，綠色旅館是在結合能源節約、環境保育、永續經營下，以再利用（Recycle）、再減少（Reduce）、再使用（Reuse）爲發展原則的主軸。環保旅館爲在考慮到安全及舒適度的前提下，致力於減低資源消耗與環境衝擊的旅館。

　　以永續經營爲主軸，以最小化對環境之衝擊，致力於顧客導向住宿等服務。觀光旅館業在綠化過程終極目標在透過員工或者顧客的再教育，來提升使用者本身對節能減碳的實際行動。觀光旅館業畢竟是一個以提供優質服務而營利爲目標的組織，同時兼顧服務品質與成本利潤考量，也是推行環保旅館面對的課題之一，而在社會環保意識逐漸凝聚下，環保旅館也漸漸被催生，包含整個觀光旅館業的經營概念、營運與發展策略、管理模式、提供服務的方法以及清潔方式改變，都逐漸跳

脫原本傳統的經營方式，而顧客的消費模式也跟著改變中，引導社會大眾開始以節約資源的方式進行消費，因此許多觀光旅館業已經開始採用環保基本四種原則（圖9-1）。

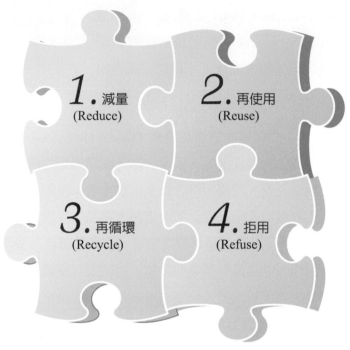

<p align="center">1. 減量 (Reduce)　2. 再使用 (Reuse)　3. 再循環 (Recycle)　4. 拒用 (Refuse)</p>

<p align="center">圖9-1　環保的基本四原則</p>

（三）觀光旅館業的環保責任

有無煙囪觀光之稱的旅館業，在營運及提供服務時對環境造成顯著的影響，如大量消耗能源、水、非再生資源等，也造成大量的溫室氣體排放。舉例來說，大量的固體廢棄物是旅館目前面臨的重要環境議題，旅館營運所產生的固體廢棄物比一般家庭高出許多。根據美國綠色旅館指南指出，一間旅館在一周內所消耗並產生的廢棄物，比 100 個美國家庭 1 年消耗的還多。

旅館也是極為耗能的產業，如在電力方面，包含了空調、照明、電梯、廣播電器等的能源消耗；在化石燃料方面，包含了餐廳、熱水使用的瓦斯、天然氣的消耗，行政院經濟部能源局也指出，國際觀光旅館因 24 小時營業的特性，加上耗能設備密度高，因此平均單位面積耗能高達 246.6 kWH/m2.y。由此可知，在全球

旅館數量不斷上升的同時，觀光旅館業者應該為造成全球暖化擔負起更多的企業責任。

三、環保旅館國際組織與推行

環保旅館的概念在國外已經行之有年，國際上早已有許多綠色旅館的組織及規範，如 1992 年英國王子威爾斯邀約全球 12 大連鎖旅館系統共同成立「國際旅館業環境創新組織」（International Hotel Environment Initiatives）；1995 年美國的「綠色標籤旅館計畫」、1997 年英國的「綠色觀光業計畫」、加拿大自 1998 年開始的「綠葉旅館評鑑制度」、「歐盟環保標章旅客住宿服務業計畫」等，其中又以加拿大「綠葉旅館評等制度」，堪稱發展最為成熟，有超過數百家旅館參與。此外在中國大陸方面，中國國家旅遊局在 2006 公佈「綠色旅遊飯店」標準，為迎接奧運，北京奧委會更早在 2004 年就自行公佈「飯店環保指南」，要求所有奧運簽約飯店，在 2006 年前須達奧委會的環保要求。

此外，許多觀光旅館業也採用 ISO 14001 與 LEED 能源與環境先導設計（Ladership In Energy & Environmental Design）等環境認證計畫。LEED 是美國綠建築協會在 2000 年設立的一項綠建築評分認證系統，是全美國各州公認的評估準則，近年來更廣為全世界其它先進國家所採用。有不少企業開始採用環保的方式進行日常營運，並將環保納入組織使命的考量。

根據綠色旅館業者報導，目前全世界有多家觀光旅館產業已經採用各種不同的方式來支持環保，例如英國最大的旅館、餐廳以及咖啡店企業 Whitbread，開始採用氣候監控的方式來減少能源使用，該公司並期望能於 2017 年達成 25% 減碳目標；另外英國也有多家旅館及民宿也獲得綠色旅遊產業計畫（Green Tourism Business Scheme）2013 年獎項，其中獲得綠色旅遊銀獎的 Grand Hotel Eastbourne、金獎的 The Cotswold Water Park Four Pillars Hotel 等；另外美國芝加哥凱悅飯店（Chicago Hyatt Regency Hotel）也執行廢物回收計畫，不但達到環保的目的也節省了 12 萬美元年開支；洛杉磯洲際飯店（LA Intercontinental Hotel）也使用電力監控系統，降低其電力成本（Mensah, 2006）；日本 Alpine Lodge Minakami 也使用可分解的清潔劑、使用當地食材、採用當地員工以及教導員工環保概念來支持環保。

 名詞解釋

ISO 14001環境管理體系認證

設置在瑞士日內瓦的 ISO 國際標準組織（International Standard Organization, ISO），1996 年頒布的一套環境管理系統標準認證 ISO14001，ISO 的認證制度當中 ISO14001 是最常被拿來做為環境管理的國際認證，也是最為消費者熟悉的一套標準規定。國外有許多環保旅館都是通過 ISO 環境管理認證制度的企業旅館，如日本的瀧之湯飯店、中國貴州麗豪大飯店、北京華都飯店與泰國的芭達雅皇家克里夫渡假村（Royal Cliff Beach Resort）、以及臺北香格里拉遠東國際大飯店等。歐盟 2009 年 11 月宣布，將擴大實施環境永續標章，範圍將由原本的冰箱、洗碗機、洗衣機和燈泡等家用電子產品，大幅拓展到所有「能源相關」產品，包括窗戶、水龍頭、建築材料等。

四、環保旅館國際實例

國際上已有許多環保旅館成功的案例，除了長期能降低成本之外，觀光旅館業者還能落實企業的社會責任，提升企業形象與消費者的認同，對旅館本身與社會大眾都有利無害。

（一）加拿大的 Aurum Lodge 旅館

Aurum Lodge 旅館（圖 9-2）位於加拿大洛磯山山脈貫穿的阿爾比省，除了提供顧客至上的服務之外，並降低對周遭環境衝擊，鼓勵顧客以環保的方式，放慢腳步享受人生，該旅館並將其 2.5% 客房毛利用於環保的用途上，除此之外，還設置環保的各種設施，其功能與效用如表 9-1 所示。

圖9-2　加拿大Aurum Lodge旅館60%的窗戶面南屋頂突出，在夏日提供遮陽與隔熱效果

表9-1　Aurum Lodge環保裝置表

種類	功能
被動式太陽能建築	・60% 的窗戶面南，屋頂突出，在夏日提供遮陽與隔熱效果，窗戶佔建築面積的 13%，最佳比例。 ・23 平方公尺的太陽能收集器，另外 9 平方公尺用來將水加溫。 ・R55 隔絕設計，雙層夾板與高效窗戶，以及蜂窩型百葉窗，將熱氣留在房間內，內部窗戶，引導陽光至室內。
61PV 板	・能產生 6,000 瓦的電力，支援近八成的電力需求。 ・400 瓦的風力發電。
2200 公升熱水儲存槽	・儲存用四種方式加溫的熱水其中三種加溫方式是使用再生資源。
回流式石造熱儲存	・公共地區的暖氣提供。 ・用於熱水加溫。
堆肥式廁所	・收集並處理 50% 的排泄物與廚餘。 ・減少每日 150 公升的水以及每小時 135 千瓦用來加溫水的電力。

資料來源：Aurum-Lodge（2013）

　　Aurum Lodge 也建議其顧客保持環保行為，包含少從事電器化的遊憩活動、少開車、不隨便丟棄垃圾、不進入敏感的環境、尊重文化與歷史遺跡、不破壞草木、不影響野生動物正常棲息以及用火小心等。

（二）美國加州蓋雅那帕谷飯店（Gaia Napa Valley Hotel）

　　蓋雅那帕谷飯店（Gaia Napa Valley Hotel）（圖 9-3）是由來自臺灣的僑民張文毅所興建，是全世界第一間獲得美國建築協會「能源環保設計領先」（LEED）黃金級認證的環保旅館，Gaia 在興建之初即著眼於環保，只使用來自 500 英里以內的「商業木材」，以減少長途運輸所可能製造的汙染，並將「再回收、再生、節省資源與能源」的概念落實在其他細部設計上，包括：

1. 使用可回收的磁磚及大理石。
2. 裝設回收水系統使廢水回收後，透過淨水回收系統再利用。
3. 使用具太陽能管的天窗，節省照明設備所耗費之電能。
4. 在所有出口裝設合適鋁製格柵，減少灰塵及微粒進入建築物中，改善空氣品質。

圖9-3　蓋雅那帕谷飯店是全世界第一間獲得美國建築協會「能源環保設計領先」（LEED）黃金級認證的環保旅館

5. 提供房客關於旅館在促進環境保護方面所做之努力及成果有關的資訊等。

「Gaia」最突出的環保理念彰顯在大廳設置分別標示用水、用電及二氧化碳排放比例的環保指標（圖9-4），旅館大廳裡裝設了一個如時鐘的東西，上面顯示的不是像一般旅館裡提供了全球其他國家地區的現在時刻，而是一個告知住房旅客現在正為地球節省多少電力、多少二氧化碳和水資源的「能源指標器」，目的正是為了讓住房旅客知道 Gaia 正為地球盡了多少心力。

圖9-4　蓋雅那帕谷旅館在旅館大廳設立一個外型類似鐘表的能源指標器，告知旅客為地球節省多少電力、二氧化碳、水資源的訊息

　　旅館裡的光源是來自透過特殊設計和折射的太陽管（Solor Tube），晴天時可以不必使用任何人工光源；在夜間時也可利用白天所儲存的太陽能，如此一來，大約可省下 26％ 的電費。成為環保旅館所需投入的成本，一開始雖然可能高於非環保旅館，但長遠而言，整體營運成本卻能降低，更重要的是能夠減輕對環境所造成的汙染與破壞，Gaia 的作法即是最佳證明。

　　蓋雅那帕谷旅館在旅館房間內，曾以前美國副總統高爾「不願面對的事實」DVD 取代聖經。現在除了擺上聖經外，也在房內放了《佛陀的啟示》。旅館內剩餘的完整食物，也都會捐給當地的窮人；還將旅館盈餘的 12％ 捐給弱勢社福團體。

9-2　臺灣環保旅館之現況

　　相較國際環保旅館提倡多年也持續在推行環保教育，臺灣的環保旅館概念起步較晚，對環保旅館的推動自 2001 年起，行政院環保署開始引進服務業之「環保標章制度」，於 2008 年公告「旅館業環保標章規格標準」，提供臺灣旅館業者執行方針。推動旅館業環保標章致 2011 年僅 3 家旅館取得環保標章。為使環保旅館認證更普及，且降低申請通過的困難度，環保署於 2012 年修訂環保旅館的標準，把認證程度分為金、銀、銅三級，並把民宿納入評核的範圍。如此一來，觀光旅館業可依據其營運狀況申請不同等級的標章，藉以刺激更多的業者參與，投入環保旅館的行列。

臺灣過往在討論企業於環保及社會責任上議題時，多數集中在高汙染的製造業、工廠或畜牧業，觀光旅館業視為無煙囪工業或第三種產業（Tertiary Industry），因此多數人都誤以為觀光旅館業跟製造業不同，並不會製造大量的環境傷害，然而事實並非如此，觀光旅館業為了要提供優質的服務，在作業過程當中也會直接或間接造成大量的能源和水資源消耗、非環保物品使用以及氣體排放，旅館產業也必須將環保與永續納入其營運考量中。

一、綠建築之概念

環保旅館是綠建築的一環，它除了建築的外殼、空調、照明、機電的節能減碳之外，包括交通、飲食、消費行為等都是環保訴求的重點。根據綠色標籤（Green Seal）的報告，接受綠色標籤認證的觀光旅館業者每年溫室氣體排放量減少可以等於 73 輛車子一年的數量，或是 35 個家庭一年所排放的二氧化碳量，由於觀光旅館業是目前快速成長的產業之一，其對環保意識提升改善更為重要。

觀光旅館業的建構雖在初期的投資額十分巨大，且投資報酬回流也十分緩慢，並且建築結構完成之後就無法進行大幅度改變，造成了以舊方式建築的觀光旅館業無法有效的採用現代化建築優勢，來綠化其營運，例如使用較為環保與安全的建築材料，採取再生製造的玻璃、鋼、鐵、磚、鋁等，而且也開始考量改變結構來提供室內溫度調節，傳統式建築並無法有效的來呼應環保行動。另一方面，因為環保意識是較新的概念，並沒有一個完整的系統去定義與評估旅館業的綠化程度，造成消費者在尋找或認定綠色旅館上的困難，這些困境都是觀光旅館業在綠化過程當中必須要面對的。

「綠色建築」（圖 9-5）是環保意識抬頭之後興起的名詞，因為各國氣候與國情不同，造成對綠色建築定義也有些許的差異，而在新的建築技術與知識輔助之下，現在興建綠色建築並不會比傳統建築楊昂貴，有許多國家的政府都已經開始將綠色建築納入新建築的規範當中，主要的目的是為了要讓人類居住的地方，與周圍的環境漸趨共生關係（Environmental Symbiotic）。

圖9-5　綠建築標章

二、臺灣綠建築標章

臺灣四面環海，加上地處赤道，屬於亞熱帶高溫、高濕氣候特性，爲了要達到環保永續目的，環保署也開始制定相關的標章與規則，主要目的是希望能夠提供人民所需各種消費物品的同時，也能夠降低天然資源浪費與有毒物質排放，保存後代與子孫的權益，因此以政府爲首，開始制定相關的環保法規與制度，透過考核與褒獎方式，讓企業開始加入環保行列，並且建立全民的環保意識，使其消費模式改變爲環保的行爲，更依賴社會團體與學術單位，做爲監督者與技術提供者，生產符合綠色產品規範貨品與服務。

臺灣以建築物對生態（Ecology）、節能（Energy Saving）、減廢（Waste Reduction）、健康（Health）之需求，訂定綠建築（EEWH）評估系統及標章制度（表9-2），並自1999年9月開始實施，爲僅次於美國LEED標章制度（表9-3），全世界第二個實施的系統。其指標分爲四大部分，分別爲「主要加分指標」、「外加鄰里發展指標」、「外加居家指標」以及「額外加分指標」，評估指標總則有九種，包含「生物多樣性」、「綠化量」、「基地保水」、「日常節能」、「二氧化碳減量」、「廢棄物減量」、「室內環境」、「水資源」以及「汙水垃圾改善」，每項指標更有其細目的規範，爲達到「生態、節能、減廢、健康的建築物」。

表9-2　臺灣綠建築EEWH九大評估指標表

指標			內容
生態	生物多樣性	定義	主要係在於顧全「生態金字塔」最基層的生物生存環境。
		目的	提升大基地開發的綠地生態品質，尤其重視生物基因交流路徑的綠地生態網路系統。
	綠化量	定義	利用建築基地內的自然土層及屋頂、陽台、外牆、人工地盤上之覆土層栽種各類植物的方式。
		目的	以植物對二氧化碳固定效果做爲評估單位，藉鼓勵綠化多產生氧氣、吸收二氧化碳、淨化空氣，進而達到緩和都市氣候溫暖化現象、促進生物多樣化、美化環境目的。
	基地保水	定義	建築基地內的自然土層及人工土層涵養水分，及儲存雨水的能力。
		目的	藉由促進基地的透水設計並設置儲存滲透水池的手法，維護建築基地內之自然生態環境平衡。

（續下頁）

（承上頁）

指標			內容
節能	日常節能	定義	以最大耗電部分加強對空調設備及照明系統的節能要求。
		目的	目的在於減緩地球氣候溫室化效應，對於地球環保有莫大的貢獻。
減廢	CO2 減量	定義	指所有建築物軀體構造的建材，在生產過程中所使用的能源而換算出來的 CO_2 排放量。
		目的	從建築物之規劃設計及構造進行改善，象徵此建築物使用越經濟的建材，如再生建材，其 CO_2 排放量越少，對地球環境傷害就會越少。
	廢棄物減量	定義	指建築施工及拆除過程中所產生工程棄土、廢棄建材、飛塵等汙染物。
		目的	目的為降低廢棄物、空氣汙染減量及資源再生利用量，以倡導更乾淨、更環保的營建施工，藉以減緩建築開發對環境的衝擊。
健康	室內環境	定義	評估室內環境中，隔音、採光、通風等影響居住健康與舒適之環境因素。
		目的	減低有害空氣污染物之溢散，同時要求低汙染、低溢散性、可循環利用之建材設計，藉此減少室內汙染傷害以增進生活健康。
	水資源	定義	指建築物實際使用自來水的用水量與一般平均用水量的比率。
		目的	利用雨水、生活雜用水循環再利用的方法與省水器具，節約水資源。
	汙水及垃圾改善	定義	著重於建築空間設施及使用管理相關的具體評估項目。
		目的	輔佐汙水處理設施功能，以確認生活排水導入汙水系統。希望要求建築設計正式重視垃圾處理空間的景觀美化設計，以提升生活環境品質。

資料來源：環保署綠色生活資訊網（2013）

表9-3　美國LEED評估指標表

種類	指標	目的
主要加分指標	永續地點積分	降低水資源與生態衝擊
	水資源效率積分	提倡有效的使用水資源
	能源與空氣積分	提倡有效使用能源
	原物料與資源積分	提倡建築時使用永續建材與減少廢棄物
	室內環境品質積分	提倡室內空氣品質、照明度與視野

（續下頁）

（承上頁）

種類	指標	目的
外加鄰里發展指標	智慧地點與聯繫積分	讓鄰里間各地點可用步行抵達，並設有效率之交通運輸點。
	鄰里格局與設計積分	提倡小而生動的社區，增加步行機會，並與附近鄰里建立好的聯繫。
	綠硬體與建築積分	減少因硬體建設與運作造成的環境衝擊。
外加居家指標	地點與聯繫積分	提倡使用之前開發過的地點進行新建築，並考量鄰里間各地點可以步行，且設有交通運輸點與開放空間。
	體認與教育積分	提供居住者教育與工具使居家綠化。
額外加分指標	創新設計或執行積分	未曾納入 LEED 指標的創新綠化概念。
	地區首要積分	提倡地區環境為首重要務。

資料來源：LEED（2014）

　　整體而言，這些團體所制定的各種指標，其主要目的是常是提倡旅館、汽車旅館、休閒旅館等觀光旅館產業，都能同時兼顧環境與財務績效，推廣環保經營理念於實踐，將保護地球環境的任務落實於企業營運。

綠色魔法學校

- 為全球最節能也是臺灣第一座的零碳綠建築，位於臺南市國立成功大學力行校區。每坪造價只有新臺幣 8.7 萬元（現有辦公建築一般造價），它採用了 13 種綠建築設計手法，達到節能 65％目標，包括五種建築本體與自然通風的軟性節能手法、兩種設備減量的方法，五種設備節能技術以及再生能源技術。

- 其中採用自然浮力通風的技術，讓一座 300 人國際會議廳在冬季四個月可以不開空調，達到空調節能 28％；採用空調與吊扇並用設計，讓辦公區空調節能 76％；採用陶瓷複金屬燈二次反射照明設計，讓國際會議廳達到節能四成的水準。

- 成功大學為打造成「零碳」綠建築，特別撥出校區內 4.7 公頃的綠地以創造一大片亞熱帶雨林，藉此可以吸附所有 71.3 公噸的二氧化碳排放量，使「綠色魔法學校」成為名符其實的「零碳綠建築」。2009 年榮獲 Dcovery 頻道全程報導，並獲臺灣 EEWH 鑽石級綠建築標章認證，2011 年獲美國 LEED 白金級綠建築標章認證，及獲「世界立體綠化零碳建築傑出設計獎」。

臺南市成功大學「綠色魔法學校」

二、臺灣環保旅館推動概況

行政院環境保護署爲鼓勵旅館業者主動降低營運時所產生環境衝擊，於 2008 年 12 月訂定「旅館業環保標章規格標準」，內容主要包括企業環境管理、節能節水措施、綠色採購、一次用（即用即丟性）產品減量與廢棄物減量、危害性物質管理及垃圾分類回收等，通過審查者可取得環保標章並成爲「環保旅館」。

（一）臺灣環保旅館制度之起源與推行

臺灣的環保旅館之推動源起於 1992 年環境保護署爲鼓勵廠商綠色生產及全民綠色消費，開始推動環保標章制度，2000 年「中華民國永續發展策略綱領」之永續發展策略中，提出訂定「觀光政策白皮書」、「生態觀光發展策略」及建立「生態觀光認證制度」等發展生態旅遊的工作方向。

2008 年 11 月，行政院環境保護署爲推廣綠色消費理念，將環保標章制度推廣至旅館服務業，公布「旅館業環保標章規格標準」，並舉辦「全國環保旅館大賽」網路票選活動。其主要提倡「低污染、可回收、省資源」理念，將內容分成七大項：企業環境管理、節能措施、節水措施、綠色採購、一次用產品與廢棄物之減量、危害性物質管理、垃圾分類資源回收。爲了獎勵環保旅館，行政院環境保護署並提出減免新臺幣 2 萬元標章申請費，以及依照「政府採購法」規定擁有環保標章的業者在投標時能夠享有 10% 的價差，鼓勵業者申請環保標章（圖 9-6）。

圖9-6　環保旅館標章屬於環保署環保標章產品類別中的旅館業，是整體環保標章綠色商品的項目之一

環保署於 2012 年 8 月公告修訂的「環保旅館標章規格標準」，與 2008 年公布的標準最大不同就是分成金、銀、銅三級認證，並將民宿納入適用範圍。

根據交通部觀光局的統計資料顯示截至 2013 年，臺灣目前合法的觀光旅館業共有 2756 家及民宿共 3917 家，而取得環保旅館認證的僅有 5 家，比例不到 1%，可見推動和執行確有難度。

（二）建築計畫原則

1. 呼應綠色森林旅館主題，建築配置採群落分區、低密度配置，建築物隱匿於綠意，營造自然、放鬆、閒適的度假氛圍。

2. 依營運方向、經營需求及策略規劃設施含住宿設施、餐飲設施、遊憩設施及管理服務設施。

 （1）住宿型態依基地特色與客層需求，採主館及度假屋型式規劃。

 　　① 旅館客房具景觀景致的視野景觀，及公共設施（餐廳、健身房）使用便利性的特色，以中高階客層為服務對象。

 　　② 度假屋規劃溫泉湯屋、私人泳池及獨立庭園，提供旅客隱密、靜謐、放鬆、閒適的度假空間，以頂級客層為服務對象。

 （2）餐飲設施規劃餐廳、宴會廳、咖啡廳及酒吧，提供旅客品嚐當令鮮食美味的慢食空間。

圖9-7　綠色森林旅館主建築示意圖（Photo Credit: PARKROYAL on Pickering Hotel）

圖9-8　綠色森林旅館度假屋示意圖 Photo Credit：PARKROYAL on Pickering Hotel

（3）休憩設施依旅館經營特色，規劃生態導覽、展覽、體驗、健身等設施空間，提供入住旅客能於園區內定點休憩、夜間娛樂，或為延伸生態旅遊、旅遊學習等之空間。

3. 因應基地降雨量、降日數偏高等氣候條件及區劃客用與服務動線，規劃地下服務通道聯繫旅館主館與各度假屋，作為服務人員的服務、物資供給補充動線。

4. 為維護住宿區休憩品質，適度區隔遊憩設施空間之設置位置。

5. 綠建築設計構想

（1）建築基地保水：達到基地涵養水分及貯留滲透雨水的能力。建築基地保水指標應大於 0.5，與基地內應保留法定空地比率之乘積。

① 透水鋪面：戶外停車場、人行步道等人工鋪面採透水鋪面設計，並採用高透水率的透水磚。

② 排水管及陰井設計：採用不織布透水管，使雨水儘可能滲透至地表下。

③ 生態池採景觀貯集滲透池設計：使雨水暫時貯存，再以自然滲透方式滲入大地土壤。

（2）建築基地綠化：綠化總二氧化碳固定量應大於 1/2，最小綠化面積與二氧化碳固定量基準值（400kg／㎡）之乘積。

① 鋪面：除使用頻率較頻繁之基地內通路及游泳池外，餘採綠化或透水鋪面設計。

② 植栽選用：綠地（帶）植栽儘量採用具有鳥、蝶食餌以及動物棲息機能的原生樹種。

③ 植栽原則：於各開放空間配合空間機能、特性及安全性，以生態綠化觀念採複層栽植方式，混植喬木、灌木及地被植物。

（3）建築物節約能源：依氣候區進行建築物建築外殼節約能源設計，包括：屋頂平均熱傳透率、外牆窗戶（含屋頂玻璃）可見光反射率、外牆（含開窗）平均熱傳透率及平均遮陽係數、外殼耗能、居室窗面日射取得量等。

① 設計遮陽（含雨遮），減少日射及外殼耗能開窗率。

② 照明節能：梯間、餐廳、會議室等空間之照明採用電子式安定器及高效率燈具。同時，配合自然採光使用自動晝光節約照明控制系統；再者，內部裝修上室內牆面及天花板採用高明度的顏色之環保塗料，降低燈具之使用量。

（4）建築物雨水及生活雜排水回收再利用：雨水貯留利用系統之再利用率大於 4%；生活雜排水回收利用系統之再利用率大於 30%。

① 節水器具：全面採用一段式省水馬桶及具有省水標章認證的節水設備器材河水栓。

② 雨水貯集利用：於筏基設置雨水再利用處理槽，收集下雨天屋頂之雨水，可提供景觀植栽澆灌用水。

③ 雜排汙水：雜排水配管系統確實導入汙水系統。

（5）綠建材：綠建材之使用範圍包括室內裝修材料（≧45%）、樓地板面材料（≧45%）、窗（≧45%）、戶外地坪（≧10%）；並依規範檢視綠建材材料構成，包括：使用塑橡膠類再生品、建築用隔熱材料、水性塗料、回收木材再生品、資源化磚類建材、資源回收再利用建材⋯⋯等。

① 室內建材裝修：於主要隔間牆、外牆以輕質混凝土隔間牆組裝粉平後施水性環保塗料，以簡單粉刷修飾來完成室內設計。

② 減少天花、隔間，如使用天花板，其建材採用具有低 VOC、低化學逸散標示之合板類建材來裝修，以減少對人體健康之傷害。

名詞解釋

VOC 是揮發性有機化合物（volatile organic compounds）的英文縮寫。VOC 達到一定濃度時，短時間內人們會感到頭痛、惡心、嘔吐、乏力等，嚴重時會出現抽搐、昏迷，並會傷害到人的肝臟、腎臟、大腦和神經系統，造成記憶力減退等嚴重後果。

家庭裝飾裝修過程中使用的塗料是室內 VOC 的主要來源之一。所以，各國都對塗料等裝飾裝修材料中的 VOC 含量做了限制。

　　獲得旅館業環保標章之業者應對於所通過項目各項環保措施持續維持，每年應提供一份年度基本資料比較表、規格標準符合項目差異分析與環境管理方案、行動計畫執行成效說明。獲得「銀級環保旅館」或「銅級環保旅館」環保標章者，得以符合金級環保旅館為目標，擬定相關執行措施，持續努力。

四、臺灣環保旅館實例

　　臺灣這幾年積極推廣低碳住宿與環保旅館概念，行政院環保署為倡導全民綠色生活，推動環保旅店及星級環保餐館計畫，截至 2013 年底共有 20 家的旅館集團加入自願節能減碳的行列簽署自願性節能後，從旅館的設計、設備的規劃、維護和管理等方面都需配合，才能達到環保旅館的目標。

（一）太平山環保旅館

位於太平山森林遊樂區的「太平山金級環保旅館」除符合節能、減碳、節水、廢水回收、排煙、除臭、噪音、採購綠色產品等相關規定外，另餐廳食材優先選購本地生產或有機方式種植之農產品，且一年內無違反環保法規等處罰紀錄，總計通過 37 項審查標準，因此獲得環保旅館標章。

為推展生態旅遊，太平山莊已逾 6 年不提供拋棄式盥洗用具，及鼓勵續住遊客可於床上放置專屬卡片，該房間則不更換床單等措施；2012 年更響應環保署「綠行動傳唱計畫」，遊客只要認同自備盥洗用具，以投「綠幣」表示支持減少環境負擔，即可享好康優惠方案，當年度遊客投擲超過 1 萬 5 仟枚綠幣，太平山也獲得環保署列為全國 6 家績優業者之一（圖 9-9）。

太平山莊不只在住宿方面符合環保標準，餐飲亦講究低碳、自然。自 2013 年 5 月起，太平山餐廳特別選購在地、有機蔬菜作為食材，使遊客不但吃的安心、健康，且配合在地當令節氣蔬菜，品嚐最新鮮的在地風味佳餚，與大地共生。選購在地食材，以降低長途運輸所產生的排碳量，達成減碳的目標。

太平山森林遊樂區目前由林務局直接經營，積極推動生態旅遊，並通過國際 ISO9001 及 ISO14001 英國 UKAS 雙認證，響應全球綠色環境趨勢，減低對環境衝擊以及資源的耗費，維護臺灣的自然景觀。

圖9-9　太平山環保旅館響應環保署「綠行動傳唱計畫」，遊客只要認同自備盥洗用具，以投「綠幣」表示支持減少環境負擔，即可享優惠方案

（二）桃園渴望會館

　　臺灣首家民營金級環保旅館「渴望會館」原是宏碁集團員工訓練中心，調整定位後轉型成休閒渡假和會議假期的旅館。自 2013 年 1 月起，環保局邀集渴望會館相關部門主管召開會議進行討論，並提出改善建議，因此該會館把全館照明改裝 LED、T5 等節能燈組 3,733 組，節電率達 53.9% 以上；改善節能熱泵工程，每年減碳 116.88 噸；客房部全面換裝省水龍頭、省水馬桶，省水率達 50% 以上；設置太陽能板，年平均產生電力 19,518Kwh 等相關改善措施，歷經 8 次輔導和改善，終於通過環保署評鑑，獲得「環保旅館金級標章」，成為臺灣第 1 家榮獲國家金級環保旅館標章殊榮的旅館（圖 9-10、9-11）。

圖9-10　臺灣首家民營金級環保旅館「渴望會館」

圖9-11　渴望會館的太陽能發電系統，發電量透過即時連線傳送至一樓大廳電視牆

 ## 9-3　環保旅館經營管理

　　節能與環保爲社會經濟脈動與產業永續發展基石，做好節約能源管理，不僅可以減少資源耗損，又可以使企業營業成本下降，增強市場競爭力。從環保法規的遵行、行銷決策的因應等方面著手，以具體行動落實綠色經營管理。環保旅館需要靠業者、員工及旅客共同的參與及配合，方能達成環境管理績效的目標。環保旅館的綠色措施，基本上可分爲內部與外部措施：內部措施主要端視決策者的決心；外部措施則需要旅客一起配合的環保措施。政府推行綠色消費並設立環保標章的另外一個目的是促使業者在提供的產品或服務上具有環境面的考量，以降低對環境的衝擊，以觀光旅館業而言，其提供的不僅是單一的產品或服務，而是綜合性的客戶服務，必須考量經營層面的複雜性，方能採納綠色行銷策略，實施環保標章制度並達到持續改善的效果。

一、內部措施之管理

　　指旅館高層對環保改善的決心、環境管理監控、館內節能減碳設備與設施的增添及改善，包括旅館應對員工進行環保及節能減碳的教育訓練，貫徹並檢討改善節能與省水政策、危害性物質管理、垃圾分類、資源回收與汙染防治等，較不直接影響到旅客的活動與所享受的服務。臺灣目前在不同規模的旅館中所採行的節能措施，大致可分爲節能、省水、減廢三部分。

1. 以磁卡控制電源：以磁卡或鑰匙圈開啓房內照明電源已是觀光旅館業中相當普遍的設計，且通常在離開房間拿起磁卡或鑰匙圈後，會有約10秒鐘的緩衝時間後再行斷電。在臺中有業者更進一步將空調設備與此電力控制系統相結合，將控制開關設於進門處，並將延遲時間設定爲「0秒」亦即旅客一出門馬上斷電。因此只要旅客一抽出磁卡，除了小冰箱以外的所有電力皆會同步停止，絲毫也不浪費。

2. 採用局部照明：傳統的旅館以高掛在天花板上的燈具提供照明，但現在越來越多的觀光旅館業將客房內的照明細分爲門廊、床頭、化妝檯、吧台等局部照

明，並設置各自獨立的開關。局部照明的方式不僅可避免照度的浪費、省下可觀的電費，也可讓旅客隨著自身的需求，以不同亮度的照明營造不同的氣氛，也是具彈性的特色。

3. 快煮壺取代熱水瓶：過去傳統在旅館房間必備的熱水瓶現在大都改為快煮壺來取代熱水瓶，旅客需要熱水時，就以快煮壺現煮，快煮壺不但可滿足旅客需求，又能省下可觀的電費，也是省電的措施。

4. 採用省電燈泡：過去省電燈泡的價格較高，且大小與傳統燈具不合，降低了觀光旅館業採用省電燈泡的意願。但近年來省電燈泡的價格日趨合理，再加上不同形狀、不同顏色的燈泡選擇多元，所以大都具規模的觀光旅館業都已改採省電燈泡，在省電方面最能收到立竿見影的效果。

在省水減廢方面，如不主動提供一次性備品，如牙刷、牙膏、浴帽、紙拖鞋等，改採可再利用或避免一次性的用品，如把紙杯更換成玻璃杯，沐浴用品則改以填裝式或壁掛式的容器提供。在省水與節能裝置部分，使用水流量較低的蓮蓬頭、省水馬桶，以及客房採用連動式鑰匙等。此外為了響應低碳飲食，旅館餐廳優先選用在地食材，以減少食材運送過程中所產生的碳排放，也能帶動當地農業的發展並回饋社區。

二、外部措施之管理

指旅館需要旅客一起配合的環保措施。旅客在入住環保旅館時，顯而易見外部措施包括：

1. 不主動提供可拋棄的一次性備品，如牙刷、牙膏、浴帽、紙拖鞋等，而改採可再利用或避免一次性的用品，如把紙杯更換成玻璃杯，沐浴用品則改以填裝式或壁掛式的容器提供。

2. 省水與節能裝置：使用水流量較低的蓮蓬頭、省水馬桶，以及客房採用連動式鑰匙等。

3. 低碳飲食：旅館餐廳優先選用在地食材，以減少食材運送過程中所產生的碳排放，也能帶動當地農業的發展並回饋社區。

4. 旅館對旅客的宣導：業者除了在訂房時鼓勵客人自備盥洗用具外，在房間內也設置環保標語或宣導卡，希望旅客在入住期間，不需每天更換床單或浴室布巾，以減少廢水及廢棄物的產生，並藉以教育消費者節能減碳的觀念。另外，環保旅館也鼓勵客人搭乘大眾運輸工具旅遊，或由旅館提供在地交通轉運站的接駁車服務，甚至在休閒設施方面增加腳踏車租借服務，或規劃步行導覽行程，以減少旅客在旅遊過程中產生的碳排放量。

三、環保旅館面臨的挑戰

節能減碳無庸置疑是旅館業善盡社會責任的重要任務，無論業者、員工、消費者、政府、社區、供應商、監督單位等各方人士都須共同為打造一個具永續、活力、美好的觀光環境而努力，而環保旅館的推廣就是一個永續觀光最佳實踐開端。

環保旅館的趨勢自 1990 年代掀起一股熱潮，然而隨著氣候變遷、環境議題逐漸惡化的現在，更是全面性的成為了環保議題中不可或缺的關注焦點，不論是環保旅館的鼓勵措施、非政府組織的積極推動、還是消費者的綠色消費購買意識，都有逐漸上升的比例。國外的推廣策略以持續不斷以及結合環保團體、協會採取自發或自願性的方式宣傳，而環保署也透過規章的改變、各地縣市政府的鼓勵誘因、以及大型活動的舉辦等，除了在行銷上對於環保意識的提升之外，也擴大環保旅館在消費者與業者之間雙贏的效益。但環保旅館的推行，仍須面對以下各種挑戰：

1. 消費者期望落差：儘管環保旅館有助於降低資源消耗及對環境的衝擊，但對強調顧客至上的旅館業而言，推行節能減碳時所遭遇的困境是顯而易見的。例如，不主動提供拋棄式盥洗用品，就已使得許多旅客感到自己的權益受損。且越具規模的旅館，尤其是旅客的環保意識較低時，實行環保措施時所需要承擔的抱怨和風險越多。因此，觀光旅館業者往往在推行環保措施時，會遭遇到消費者期望、經營管理、獲利及環保之間的矛盾與挑戰。

2. 綠建築先期打造：打造一座環保旅館並不容易，相關設備與設施在設計初期就需全面的規畫，才能收到最佳的成效。例如，有些旅館建築物屬於早期建築式樣，內部硬體規劃受限於本身建築的空間及安全性考量，針對許多配合環保節

能等，均需要花費較高的金額進行修改與改造工程。因此是否要選用綠建材及淨水、儲能設施，這些較昂貴的建造成本容易讓業者打退堂鼓。

3. 加強大眾的環境教育：是支持環保旅館不容忽視的一環，若旅客及旅館員工缺乏環保意識，觀光旅館業在推行節能減碳的措施或環保活動時，可能收不到預期的成效。如此一來，旅館投入環保的意願自然會降低。相對地，若越來越多的旅客在旅遊住宿時能更加重視環境永續的概念，選擇並持續支持環保旅館，或身體力行環保行動，應能促使更多的觀光旅館業願意從事綠色環境之共同推廣。

問題與討論

1. 說明環保旅館的起源與發展？
2. 臺灣環保旅館憾念應如何推動？目前現況成效如何？
3. 甚麼是環保旅館的綠色行銷？
4. 舉出你所知道的臺灣綠建築，說明一下特色？
5. 舉出臺灣的環保旅館為例，並說明執行哪些環保行動？

第 10 章
觀光旅館業

　　網路與資訊通訊技術成熟發展，邁向智慧型旅館成為未來觀光旅館業競爭優勢與永續經營之路；科技的瞬息萬變，對觀光旅館業帶來很大的衝擊，包括網路線上訂房（OTA）與顧客關係（CRM）忠誠度管理。觀光旅館業者需要更智慧的進行溝通，用不同的語言溝通來吸引顧客。過去觀光旅館業界關注的是政策如何支持產業發展，現在則是要談論技術與科技對觀光旅館產業的衝擊，如何更貼近消費者與顧客資料，要重新思考科技資訊平台，運用資料庫與顧客對話。

　　為因應全球化趨勢以與國際接軌，交通部觀光局於 2009 年 2 月針對觀光旅館業開始實施「星級評鑑制度」，取消過去「國際觀光旅館」、「一般觀光旅館」、「一般旅館」與民宿之分類，完全改以星級區分，鑑於歐美先進國家及中國大陸已相繼辦理旅館評鑑，交通部觀光局希望藉由星級旅館評鑑後，能提升臺灣旅館產業整體服務品質，以利國內外消費者旅客依照休閒旅遊預算及需求選擇所需住宿觀光旅館業之依據。

學　習　重　點

- 觀光旅館業經營管理趨勢
- 臺灣之旅館線上訂房管理
- 智慧型旅館業之管理範疇
- 星級旅館評鑑制度與概況
- 觀光旅館業類別與分類
- 觀光旅館業之組織架構
- 觀光旅館業之營運管理

 10-1　觀光旅館業經營管理趨勢

　　資訊海嘯對經濟造成非常大的影響，隨著科技不斷精進，現在資訊掌握在顧客的手中，顧客就是最大的老闆，網路訂房（OTA）與行動裝置對觀光旅館業經銷模式與系統而言是一場新革命；隨著資訊通訊科技發展，飯店房管理系統、中央預房系統以及各項 IT 設施不斷整合，邁向智慧型旅館已成為未來觀光旅館業競爭優勢與永續經營之路。

一、觀光旅館業創新管理觀念

　　觀光旅館業投資飯店企業集團為搶攻商機、擴大市占，除持續拓點，還需以新的思維布局，除綠色環保外，國際化走出臺灣已是觀光飯店集團追求快速壯大的必要途徑，如雲朗觀光集團買下義大利多家飯店；融入在地特色服務體驗、產品差異主題化等，茲舉以下案例供參考：

（一）國際化—雲品國際酒店

　　雲品國際酒店股份有限公司隸屬於雲朗觀光集團，雲朗集團前身為中信觀光，在 2008 年將中信體系下的舊旅館重整、更名，如今雲朗在臺灣共有君品、雲品、翰品、兆品、中信五個飯店品牌，分別以不同的飯店定位主攻高、中、低價位市場，海外事業則在義大利積極收購莊園式旅店，進軍歐洲旅館飯店業，現已有羅馬、威尼斯、佛羅倫斯等五個據點，客群鎖定金字塔頂級旅客。

表10-1　雲朗觀光集團

	飯店	品牌定位	特色	地點
臺灣	君品酒店	高級商務酒店	位於五鐵共構絕對優勢地點，為頂級的法式五星級酒店，中國經典尊貴帝王氣勢	臺北轉運站
	雲品溫泉酒店	休閒度假酒店	第一家擁有天然溫泉的五星渡假酒店，訴求簡約、品味人士	南投日月潭
	兆品酒店	商務酒店	以不同主題設計達差異化，營造如家一般溫馨舒適	苗栗、礁溪臺中、嘉義
	翰品酒店	商務酒店	融合西方時尚與東方風情	新莊、高雄桃園、花蓮
	中信	平價商務會館	平實細膩	新店
海外	羅馬大飯店、雲水之都、聖莊、嵐莊、蓉莊		金字塔頂級旅客	義大利

資料來源：雲朗觀光集團網站　本書整理（2019）

（二）文創設計—南港老爺行旅

　　甫於 2019 年 3 月開幕的「南港老爺行旅」，是南港軟體園區內第一家商務飯店，也是老爺酒店集團旗下的文創設計旅店。南港老爺行旅為接地氣，將過去南港是製磚重鎮各樓層梯廳以磚牆表現南港的故事。

　　而為體現南港軟體園區的「科技感」，南港老爺行旅與旅安資訊公司合作，在飯店大廳建置了全自動自助式 Check in 與 Check out 機檯（圖 10-1），是飯店一大亮點。房客只要用護照或身分證在機台上掃描，就可以取得感應式房卡入住，退房時亦可在這裡以信用卡感應完成付費，非常便捷。

圖10-1　南港老爺行旅搭上智能服務列車飯店設有3個自助式Check in機，客人只要憑護照或身份證就可自助辦理住房與退房

　　爲了與市場其它設計風格旅店區隔，老爺行旅將產品差異主題化，以「在地藝術」自創風格酒店品牌並以「作爲臺灣文化資產與設計師交流平台」期許。館內第一期展覽與臺北當代藝術館共同策展，以「旅人風景—臺北日常」爲主題，由藝術作品所帶來超越言語感官的特殊體驗，連結世界各國旅者自身的生命記憶，疊合至臺北的在地印象而產生時空間的震盪迴響，希望來訪的旅客，不論短居或長駐，皆能在臺北找到與自身相呼應的腦海圖景（圖 10-2）。

圖10-2　南港老爺行旅為接地氣，過去南港是製磚重鎮各樓層梯廳以磚牆表現南港的故事

（三）體驗服務－墾丁凱撒飯店

　　1986 年屏東縣墾丁凱撒飯店是臺灣國家公園境內唯一的五星級旅館，距離小灣海灘只有 1 分鐘步行路程，當時不少遊客是「爲了凱撒而到墾丁」，自 2006 年起，墾丁凱撒飯店更大舉顛覆純以住房率爲依歸的操作模式，轉而將「墾丁」做爲凱撒飯店的核心產品概念，重新探究競爭優勢，對應開發出相關產品體驗服務及符合各個季節特色的客源群，並依此自行發展出一套宏觀調控策略以旺季「號召」住客「享受墾丁」、淡季"帶領"住客「享受凱撒」，搭配「全面改裝」、「導入國際品

牌」、「參與國際獎項認證」，近年榮獲雙重肯定，臺灣唯一連續 8 年躋身「世界頂級島嶼飯店聯盟」EIHR2007 ～ 2014 會員；2010 年榮獲五星級評鑑之休閒飯店、2014 年更二度摘星。2014 年已達到淡、旺季全面 85%，上看 90% 的休閒飯店平均住房率佳績（圖 10-3）。

圖10-3　墾丁凱撒飯店營造的渡假風情

（四）健康醫旅 - 北投老爺酒店

北投老爺酒店以健康旅程的概念融入溫泉渡假旅館之住宿、餐飲及休閒活動，高規格旅館服務加上與媲美醫學中心等級的共創「臺北國際醫旅」，結合「禮賓式旅館、健康管理、美容醫學」三合一的配套服務，提供休閒渡假也能同時促進健康的全新旅遊服務型態，為臺灣首見之健康療癒型渡假飯店（Wellness Hotel）。

臺灣醫療技術已達到世界前三名的水準，健康醫療服務產業更具備與世界水準同步的醫療軟硬體、核心技術及高度醫療品質，北投區更名列三星米其林之臺北市必遊景點之一，北投老爺酒店以醫旅跨業合作的創新型態經營，住宿酒店的旅客無論是泡湯住宿或預約健檢都先享有專屬的健康諮詢，再提供適合的營養師飲食指南、休閒活動指導員的專業建議，以及適合的有機精油芳療 SPA 或運動水療建

議。需要高階健康檢查或醫學美容的客人則由專業醫師提供適合的建議及服務。經由醫學中心主任級醫師的高階影像醫學健檢、醫學美容與健康管理諮詢，並享用由主廚與營養師結合在地小農有機栽種所提供的美味料理，在虛擬體適能教練、SPA、山林秘境探訪，為整合醫旅的一條龍創新服務。（圖 10-4）。

根據世界衛生組織（WHO）估計至 2020 年，醫療健康照顧與觀光休閒將成為全球前兩大產業，兩者合計將占全世界 GDP 的 22%；全球觀光醫療的來臺灣遊客人數 6 年來從 2,000 人次增加到 4,000 人次，平均每位國際醫療顧客所帶來的產值為傳統觀光客的四至六倍，整合醫＋旅資源，以官、醫、旅三方異業結盟，將開創臺灣觀光醫療產業之新藍海。

圖10-4　北投老爺酒店為全臺灣首創度假式健康管理服務，整合醫旅的一條龍創新服務，將引領臺灣觀光及醫療進入產業新藍海。

二、人力資源之人才管理

「臺灣留不住人才，企業要檢討！」國立高雄餐旅大學助理教授蘇國垚於 2014 年在一場論壇中指出，臺灣觀光旅館業不注重人才培育，幾年後就會發生斷層，企業要有耐心培育將來的領導者，年輕人則要尋找典範，並且樹立個人品牌，和培養團隊精神。一般企業的人事費用占預算的 5% 到 8%，行銷約為 4% 到 6%，員工訓練員卻只有不到 0.1%，老闆要自己花錢訓練員工，而且不要期待有回報。為了培養人才，交通部觀光局應針對業主來開課，以及建立學校老師和業界相互交流的制度。

（一）吸引優秀人才要從頭開始，而不是挖角

企業要教導中年和資深員工，如何與年輕人一起工作，要用不同的方式與不同的世代溝通。企業要有耐心培育年輕人，雖然投資沒有保證，但是還是要做，產業不能只是一直在挖角，而不培養自己幹部，否則年輕人外流或沒有好好培育，幾年後，臺灣很快就會面臨斷層的問題。

很多人缺乏好奇心、不願意被調動，不喜歡離開舒適圈，政府、學校和業者就要為年輕人增值、加值和啟發，鼓勵其將天賦運用在工作上，企業則要好好善待員工、培養團隊精神。人才的高流動率，是無法承授的損失和衝擊，要留住人才文化是非常重要，除了顧客外也要注重員工的感受，讓員工感受到企業以對顧客同樣的態度再重視，才會願意與公司一起共同成長。

（二）溝通工具運用並建立員工的夥伴關係和歸屬感

目前臺灣使用臉書的人口已達 1500 萬人，要更智慧的進行溝通，用不同的語言溝通來吸引顧客。社群網站使用非常重要，觀光旅館業者可以與學校合作徵才，公司要建立員工的夥伴關係和歸屬感，同時要注重激勵工作和各方面的訓練，員工教育訓練每個課程，都是一種投資，有些旅館擔心跳槽問題，沒有提供好的學習環境，反而留不住人才，提供最好的訓練，員工在成長的過程也會心存感激，視自己為公司的一份子。

（三）提供最好的教學和成長環境，是留住人才最好的方法

員工 3 到 5 年後的未來發展，透過後天的發掘，可以讓才能培訓出非常有用的人才，而員工的視野和觀念等，都是組合為企業文化重要的環節，要了解每位員工在想什麼，才能放在最適合的位置。企業必須讓員工感受到像是在對顧客一樣，薪資只是輔助的工具，但不是「贏得比賽的關鍵」，更重要的是留住人才，以及主管能帶領員工提升到怎樣的成長境界。藝術與科學可以激盪出火花，旅館經營者要異業交流以產生衝擊，讓客人和員工都覺得很有趣，並且教導員工跳脫 SOP，提供互動式服務、主動式款待，以主人的立場來提供旅客值得回味的服務。

三、線上訂房經營管理

國外訂房網站 Hotels.com 公布 2019 年「深受旅客喜愛獎項名單」，根據旅客評分全球 3,120 個旅宿入選，其中臺灣有 29 間旅宿上榜，名列全球第 20 名。此外，與大多數國家一樣，臺灣高達 94% 的旅客在規劃旅行時皆「有看有滑才算做過功課」的信念。訂房或預訂旅程前，有 75% 的人會閱讀超過 10 則的旅客評論。旅客評論影響了近 58% 的臺灣旅客認為真實的評論會成為旅宿是否可作為行程的選項。

2019 年「深受旅客喜愛獎項名單」全球前 25 名上榜數最多國家，前三名依序為美國、義大利與英國，日本名列第 10，也是亞洲國家最好成績。當旅客在研究假期時，這些獲獎的旅宿可以是一個很好的開端，免去滑手機、瀏覽網頁的動作。Hotels.com（2019）「飯店是由旅客自己所評分而來。為了幫助旅人找到最好的飯店，分析了超過 2,500 萬條旅宿評論」。

表10-2　2019 年「深受旅客喜愛獎項名單」臺灣上榜飯店名單

縣市	飯店	縣市	飯店
臺北市	大倉久和大飯店 天晴青年旅店 美福大飯店	臺東縣	The GAYA Hotel 渡假酒店 月光夏民宿
宜蘭縣	輕塵別院 湖水綠水岸會館 嗨夫精品旅館 羅東木村民宿（雲朵朵二館） 羅東雲朵朵民宿	花蓮縣	仁愛小公館 伊笛幔休閒民宿 BV 文旅 太魯閣立閣人文旅店 瑞穗山下的厝溫泉民宿

（續下頁）

<div align="center">（承上頁）</div>

縣市	飯店	縣市	飯店
臺中市	Old School 田中央	南投縣	勺光 -188 日月潭山慕民宿 日月潭藍天水灣民宿 南投桂月村 卡菲爾花園飯店
臺南市	友愛街旅館	屏東縣	恆春禾霖小窩 恆春姊妹沙灘別墅
高雄市	月緹主題套房 比歐緻居 冒煙的喬就是公寓旅店 鴨家青年旅館。	澎湖縣	馬公綠的旅店

　　網路訂房與行動裝置對旅館經銷模式與系統而言是一場新革命。旅遊網站 nomadicmatt.com 博主、《每天 50 美元環遊世界》（How to Travel the World on $50 aDay）邁特・凱彭斯（Matt Kepnes）在《時代雜誌》（2015）提到，遊客現在有很多方法可以找到廉價航班、食宿等資訊。科技創新和變革方法改變了傳統的旅遊模式。

（一）「分享型經濟」的迅速崛起

　　「分享型經濟」指的是旅客利用自己的資產或時間賺取外快。使每個人有機會分享旅遊大餅，讓遊客繞過傳統的訂旅館、出租車、旅行社的模式。一些旅遊網站，像住宿預訂網站（Airbnb）、餐飲網站（EatWith）和旅遊服務網站（Vayable），能幫助遊客找到優惠價（最高折扣可達 70%），並與當地人接觸，找到更獨特又人跡罕至的景點。這些網站都已經推出了數年，但近年來規模迅猛增長，例如，2013 年 Airbnb 列舉了 55 萬個住宿名單，到了 2014 年超過了 100 萬個； Vayable 也發展到了 600 多個目的地。還有一些新網站如雨後春筍般出現，包括拼車網站 BlaBlaCar、Kangaride、美食網站 Colunching、露營網站 Camp in My Garden、私家車短租網站 Relay Rides、導遊服務網站 Guided by a Local 等。

（二）利用新的搜索 App

　　智能手機和平板電腦 App 逐漸增加，使遊客能輕易找到航班和旅館優惠價。App 商店推出了無數免費工具，如搜索廉價酒店的 HotelsTonight、航空公司休息室網站 LoungeBuddy、航班賠償網站 Air Help、點數和哩程管理網站 TPG to Go 等。這些網站幫助遊客找到更廉價的航班和住宿，以及更好的服務。以廉價旅館網站 HotelsTonight 為例，該網站在 2011 年剛剛創立，但已擴展到 4 大洲，並允許用戶最多提前 7 天預訂。

　　近幾年華人的廣大旅遊市場，吸引國外的訂房網站大舉入侵臺灣，特別是全球兩大旅遊集團 Expedia 及 Priceline，夾帶著集團資源的優勢拓展亞洲新據點；加上異軍突起運用創新個人租房的概念引起旋風的 Airbnb；HotelQuickly 則專門提供當天預訂旅館的服務，而且隨時會有意想不到的超優惠價格，還提供 iOS、Android 及 Blackberry 三種 Apps 下載（圖 10-5）。

圖10-5　各種線上訂房網站提供遊客更多選擇

　　行動裝置對旅館經銷模式與系統而言是一場革命，包括中央訂房系統（Central Reservations System，簡稱 CRS）、全球分銷系統（Global Distribution System，簡稱 GDS）、訂房引擎如 agoda.com、Booking.com、直接連通等工程，最新發展則有線上旅行社（Online Travel Agency，簡稱 OTA）、搜尋引擎等，未來觀光旅館業發展一定需要組織網站和社群，現在資訊掌握在顧客的手中，顧客就是最大的老闆，到旅館前都已經先上網了解了。

越來越多的業者進入臺灣競爭，對消費者當然是越來越方便，而且在旅遊商品當中，旅館住宿的產品是最容易在線上下單的，特別是行動應用發展快速，查看比價更即時，訂購的速度也更快，另外口碑社群及好的用戶體驗介面也是不可忽視的重點。

（三）遏止非法日租

訂房網站（OTA）上充斥非法日租業者，交通部觀光局（2019）預告修正《發展觀光條例》，針對非法旅宿業者，為有效遏止非法，決定提高裁罰額度，若未領取相關營業證照經營觀光旅館、旅行、觀光遊樂遊樂業務者，罰鍰上限由現行的 $50 萬提高 4 倍至 200 萬元，提供非法日租廣告的平台業者也得受罰，最多可處 $200 萬元罰鍰，未領取登記證擅自經營民宿者，罰鍰上限也由 30 萬提高到 200 萬元。兩種狀況都可勒令停業。預告修正「發展觀光條例第 55 條、第 55 條之一」，提高非法旅宿業者罰鍰金額上限，草案預告期 2 個月。

考量到非法旅宿業者都會刊登廣告宣傳，其中又以網路平台的傳播媒介，因此增列規定，非法業者若透過電視、網路等散播營業訊息者，罰鍰由現行的新臺幣 3 萬～ 30 萬元提高到 6 萬～ 200 萬元，若限期未改善者可按次處罰。而網路平台業者若供非法旅宿業者刊登廣告也得罰，限期若不移除廣告內容，也可按次處罰。以旅宿平台 Airbnb 為例，若該平台提供給非法業者播送，就會受罰。

四、智慧化管理

隨著資訊技術成熟發展，邁向智慧型旅館成為未來觀光旅館業競爭優勢與永續經營之路。智慧型旅館管理範疇，涵括監控門禁、監視、保全、燈控、空調、中央監控的智慧型房控系統；訂房系端點銷售系統（POS）、後檯財會存系統等，皆要逐步做系統整合。

設施智慧化成為觀光旅館業在客房服務方面的發展趨勢之一，「客房自動控制系統」也換上了

名詞解釋

RFID

RFID 無線射頻識別系統（Radio Frequency Identification），又稱電子標籤，是一種非接觸式的自動辨識系統，運用於整個觀光旅館營運模式，可協助旅館開發顧客、節能用電及提升管理機制。

299

嶄新樣貌，如以 IP phone、或是內嵌 RFID 無線射頻辨識技術（Radio Frequency Identification）晶片的門卡與客房自動控制系統等機制，當旅客完成 Check in 手續後，系統便進入迎賓程序，亦即自動開啟房內空調，讓房客一進門就能享受舒適空氣。此外也管控燈光、空調與客房情形，並進一步將智慧型房控系統與訂房系統整合，藉以隨時掌握房客用電狀況、住房率、以及提升管理、服務等機能。

過往觀光旅館業競手的重點放在設備品質與價格，店內裝潢、客房數量、房間設施等，在邁入資訊化社會，這些競爭要素將退居第二線，旅館智慧化與資訊化的程度，反而成為在市場上的勝出關鍵。例如利用 NFC+APP，即可將旅館房間門鎖以手機線上管理，未來旅館客房管理將會愈來愈簡便。

在客房門禁管理系統上使用 RFID 技術的智慧型節電座，可以正確辨識出房客是否在房內，倘若不在就自動停止供應電源以節省能源支出，也讓旅館管理者在客戶需求與降低能源成本間找到最佳平衡點，甚至是指紋門鎖系統，或者將感測器整合至客房自動控制系統，只要感測器感應到房客進入房間，系統便打開玄關處的照明燈光，反之則要自動關燈。可藉由網路整合前檯訂房系統，將客房資匯整至單一平台，提升旅館客房管理效率；倘若再結合無線通訊技術，房客就可以輕鬆躺在床上一指控制所有設備的開關，增加住房便利性。也將運用於整個旅館營運模式，從櫃檯、房門保全至結帳系統，藉由 RFID 系統詳細記錄顧客的消費情況，更能整合飯店顧客關係管理（CRM）系統，協助觀光旅館業開發顧客、節能用電及提升管理機制。

 新趨勢視窗

NFC近場無線通訊（Near Field Communication）

NFC 近場無線通訊（Near Field Communication），是一項短距離的無線技術。由非接觸式的自動辨識系統（RFID）以及互連技術的整合演變而來。利用 NFC+APP，即可將旅館房間門鎖以一支手機即可線上管理，未來旅館客房管理，將會愈來愈簡便。

10-2　星級旅館評鑑

　　交通部觀光局於 2009 年 2 月爲因應全球化趨勢，開始實施「星級評鑑制度」，也是臺灣旅館服務品質提升，全面與國際接軌必要的策略。星級旅館評鑑 2014 年邁入第 5 年，目前取得星級的旅館達到 521 家（含觀光旅館 74 家，一般旅館 447 家），客房數客房數達 5 萬 2,312 間，提供旅客更多優質、多元的住宿選擇。星級評鑑每次有效期限爲 3 年，星級旅館評鑑有助於臺灣觀光旅館夜旅宿軟硬體品質之提升外，亦提供消費者多元之住宿選擇，其理念是要讓消費者認知「只要有星，就是好旅館」，近期觀光局將透過多種行銷管道，加強星級旅館品牌行銷。

一、星級旅館評鑑概況

　　星級是國際上相當普遍的評等方法之一，國際間常用的星級評等爲五星等級，最低爲一星級，最高爲五星級，其等級的劃分通常是以旅館的建築、裝飾、設施設備及管理、服務水平爲依據。星級越高通常代表著旅館規模越大、設備越奢華、服務越優良，是意謂著價格越昂貴。

　　星級評鑑代表旅館所提供服務之品質及其市場定位，有助於提升旅館整體服務水準，同時區隔市場行銷，提供不同需求消費者選擇旅館的依據。爲交通部觀光局改善觀光旅館業體系分類之參考，星級旅館評鑑實施後，交通部觀光局得視評鑑辦理結果，配合修正發展觀光條例，取消原「國際觀光旅館」、「一般觀光旅館」、「一般旅館」與民宿之分類，完全改以星級區分，且將各旅館之星級記載於交通部觀光局之文宣。

　　若已經參加國際間（如美國、加拿大、歐洲等國家）星級旅館評鑑，取得星級旅館評鑑的旅館，係屬國際之星級旅館，還需要參加觀光局星級旅館評鑑獲觀光局核發之星級旅館評鑑標識後，才能成爲臺灣星級旅館評鑑制度之星級旅館，並適用「交通部觀光局輔導星級旅館加入國際或國內連鎖旅館品牌補助要點」等相關規定（圖 10-6）。

圖10-6　五星級是交通部觀光局星級旅館評鑑制度中最高等級，代表觀光旅館業至高無上之品牌榮耀

二、星級旅館評鑑之實施

（一）星級旅館評鑑方式

　　第一階段『建築設備』評鑑採強制參與，依評鑑項目之總分 600 分，評定為一～三星級。第二階段通過『建築設備』評鑑且分數達 300 分以上者，列為三星級，自行決定是否接受『服務品質』評鑑，四、五星級旅館評定採軟硬體加總計分，600 ～ 749 分為四星級，750 分以上則為五星級。評鑑委員由具旅館經營管理、建築、設計及旅遊業等相關領域背景專長學者專家組成。

　1. 建築設備評鑑方式

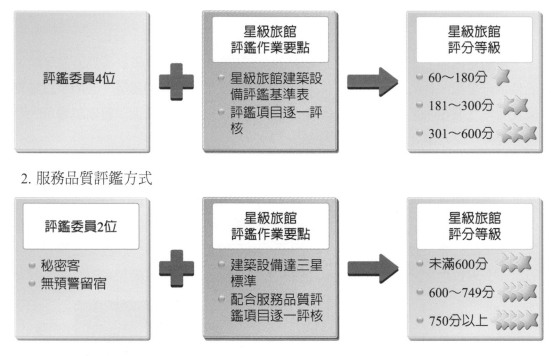

　2. 服務品質評鑑方式

（二）星級的意涵

　　從一星到五星之間，每個星級都有不同的意涵，清潔、衛生都是必要的條件，一星級旅館提供旅客基本的服務及住宿設施；二星級旅館除提供旅客必要的服務，進一步提供舒適的住宿設施；三星級旅館提供旅客充分的服務及舒適的住宿設施；四星級旅館提供旅客完善的服務與舒適、精緻的住宿設施；五星級旅館提供旅客盡善盡美的服務與高品質及豪華的住宿設施。只要取得星級旅館標章，對消費者就有

最基本的住宿保障。星級不同，代表的是硬體配備不同、服務的對象不同，消費者可依自己的需求，選擇適合自己的旅館住宿。星級旅館評鑑計畫之星級意涵及基本要求，詳如表 10-3：

表10-3　星級旅館評鑑計畫之星級意涵及基本要求表

星級	意涵/旅館	需具備之條件
★ 星級	代表旅館提供旅客基本服務及清潔、衛生、簡單的住宿設施，如臺東知本泓泉渡假村、高雄的上豪商務旅館、臺南的永華春休閒商務汽車旅館、臺北微風商務旅館。	1.基本簡單的建築物外觀及空間設計。 2.門廳及櫃檯區僅提供基本空間及簡易設備。 3.提供簡易用餐場所。 4.客房內設有衛浴間提供一般品質的衛浴設備。 5.24 小時服務之接待櫃檯。
★★ 星級	代表旅館提供旅客必要服務及清潔、衛生、較舒適的住宿設施，如高雄的福泰桔子商旅六合店。	1.建築物外觀及空間設計尚可。 2.門廳及櫃檯區空間較大，感受較舒適。 3.提供簡易用餐場所，且裝潢尚可。 4.客房內設有衛浴間提供良好品質之衛浴設備。 5.24 小時服務之接待櫃檯。
★★★ 星級	代表旅館提供旅客充分服務及清潔、衛生良好且舒適的住宿設施，並設有餐廳、旅遊（商務）中心等設施，如臺中月眉福容大飯店。	1.建築物外觀及空間設計良好。 2.門廳及櫃檯區空間寬敞、舒適，家具並能反映時尚。 3.設有旅遊（商務）中心，並提供影印、傳真等設備。 4.餐廳（咖啡廳）提供全套餐飲，裝潢良好。 5.客房內提供乾濕分離之衛浴設施及高品質之衛浴設備。 6.24 小時服務之接待櫃檯。
★★★★ 星級	代表旅館提供旅客完善服務及清潔、衛生優良且舒適、精緻的住宿設施，並設有二間以上餐廳、旅遊（商務）中心、會議室等設施，如統一谷關溫泉養生會館、位於主題樂園內的劍湖山王子大飯店、宜蘭蘭城晶英酒店。	1.建築物外觀及空間設計優良並能與環境融合。 2.門廳及櫃檯區空間寬敞、舒適，裝潢及家具富有品味。 3.設有旅遊（商務）中心，提供影印、傳真、電腦網路等設備。 4.二間以上各式高級餐廳。餐廳（咖啡廳）並提供高級全套餐飲，其裝潢設備優良。 5.客房內能提供高級材質及乾濕分離之衛浴設施，衛浴空間夠大，使人有舒適感。 6.24 小時服務之接待櫃檯。

（續下頁）

（承上頁）

星級	意涵/旅館	需具備之條件
★★★★★ 星級	代表旅館提供旅客盡善盡美的服務及清潔：衛生特優且舒適、精緻、高品質、豪華的國際級住宿設施，並設有二間以上高級餐廳、旅遊（商務）中心、會議室及客房內無線上網設備等設施，如臺北晶華酒店、臺北寒舍喜來登大飯店、香格里拉遠東大飯店等。	1. 建築物外觀及空間設計特優且顯露獨特出群之特質。 2. 門廳及櫃檯區爲空間舒適無壓迫感，且裝潢富麗，家具均屬高級品，並有私密的談話空間。 3. 設有旅遊（商務）中心，提供影印、傳眞、電腦網路或客房無線上網等設備，且中心裝潢及設施均極爲高雅。 4. 設有二間以上各式高級餐廳、咖啡廳及宴會廳，其設備優美，餐點及服務均具有國際水準。 5. 客房內具高品味設計及乾濕分離之衛浴設施，其實用性及 空間設計均極優良。 6. 24小時服務之接待櫃檯。

 ## 10-3 觀光旅館業之類型

觀光旅館業的類型依據旅館的性質與房客居住時間的長短可分爲四種，一是商務型旅館（Commercial Hotel）地點多集中於都市中，主要接待對象爲來往經商貿易的顧客，設備較完善且較豪華，有游泳池、三溫暖、健身俱樂部、商務中心等，如臺北遠東飯店。二是渡假型旅館（Resort Hotel）一般都離都市較遠，位於海濱山區、溫泉區、風景區等，有淡旺季的限制，是以健康休閒爲目的，如劍湖山王子大飯店。三是長住型旅館（Residential Hotel），歐美較爲盛行，對象多爲單身老人，旅館通常以公寓式建築物，有房內送餐的服務；在臺灣則以外商來臺工作的主管居多。四是特殊旅館（Special Hotel），適應各種需求，如隱密性高的汽車旅館、提供機場轉機便利性的機場旅館等。

若依觀光旅館業的規模（Size）來分類，可依照房間數的多寡或經營規模可分爲大型、中型、小型三種。房間數 150 間以下爲小型旅館；房間數爲 151 間～ 499 間爲中型旅館；500 間以上則爲大型旅館。以下就營運特質、經營型態詳述之。

一、依營運特質分類

　　旅館依據營運特質可分為商務旅館、會議旅館、休閒度假旅館、長住型旅館、過境旅館、溫泉旅館等，還有青年旅社、膠囊旅館各種類型（表 10-4），隨旅客需求各取所需。

表10-4　旅館依營運特質分類表

旅館類別		說明	舉例
商務旅館	Commerical Hotel	地點多位於都市，以商務旅客為主，世界著名的飯店，大多是屬於商業型飯店。主要以滿足商務需求為主，例如客房內設置傳真機、電腦專屬網路等，附設商務中心、游泳池、三溫暖等設施，及各類型餐廳與會議廳，以及個別的社交空間。	如臺北的遠東、亞都飯店、西華飯店、福泰桔子商旅、城市商旅。
會議旅館	Convention Hotel	位於都會區中的旅館，擁有相當多的房間數，可容納數千人開會，並備有多國語言翻譯設備之會議廳，提供會議及住宿、餐飲、商務娛樂等需求的旅館。	如臺北世貿中心附近之旅館即屬此類型旅館。
休閒渡假旅館	Resort Hotel	位於海濱、溫泉區或主題遊樂園等風景區，營運受季節影響，有明顯淡旺季除了基本的客房、餐飲設施外，依所在的地方特色提供不同休閒設施。	如劍湖山王子飯店、谷關統一谷關溫泉養生會館、宜蘭香格里拉多山河渡假飯店、墾丁凱撒飯店等。
長住型旅館	Residential Hotel	以外商高階主管為主要客群，一般都會超過一週，甚至長達一個月以上。設施按照一般家庭住戶提供，除了臥室和客廳，還有廚房，讓客人感覺有如回到家中的熟悉感。	由華泰王子飯店經營管理「華泰瑞舍」、晶華酒店經營「新光信義傑仕堡」、福華飯店管理「天母傑仕堡」、「長春名苑」等。
過境旅館	Transient Hotel	設於機場附近，供過境旅客或航空公司員工用。	諾富特華航機場飯店、長榮過境旅館。

（續下頁）

（承上頁）

旅館類別		說明	舉例
汽車旅館	Motel	興起於「美國」有專屬停車場，隱密性高，產品無法以套裝出售。	莎多堡期換旅館、金莎旗艦汽車旅館、薇閣精品旅館、沐蘭摩鐵旅館。
渡假村旅館	Villa	渡假村旅館最主要的特色是，庭園別墅（獨棟）能融合當地的自然景觀與人文風俗，以滿足顧客休閒渡假之需求。	清水漾、江南渡假村旅館、悠活渡假村旅館等。
溫泉旅館	Spring	位於臺灣著名的溫泉區，如北投溫泉、礁溪溫泉、寶來溫泉、廬山溫泉、泰安溫泉、谷關溫泉、關子嶺溫泉等地的旅館。	北投麗禧溫泉酒店、馥蘭朵烏來、礁溪老爺大酒店、知本老爺、天籟溫泉會館。
民宿	B & B	利用自用住宅空閒房間，結合當地人文、自然景觀、生態、環境資源及農林漁牧生產活動，以家庭副業方式經營，提供旅客鄉野生活之住宿處所。經營規模的客房數通常在 5 間以下。	白石牛沙灘海景、河岸森林農莊、峇里峇里、野薑花民宿、欖人民宿、石牛溪農場等。
青年旅社	Youth	最初的起源是學生宿舍，多以自助旅行的背包客、學生等為服務對象，便宜、設備簡單，房型大多是多人合宿的宿舍房（衛浴共用）。	西悠飯店（圖 10-7）、貝殼窩青年旅舍、好舍國際青年旅舍、途中‧臺北國際青年旅舍。
私人住宅	Homestay	寄宿家庭，多接待海外遊學團（學生訪問團）。	七堵區私人住宅。
環保旅館	Eco	採用補充式清潔用品，省電節水及減廢、降低汙染等；餐廳採用本地的有機種植農產品等。	臺東知本老爺大酒店、羅東太平山莊。
精品旅館	Boutique	精品旅館 Boutique 設有管家服務	玫瑰精品旅館、風閣時尚精品旅館、晶華 1st、日勝生加賀屋。
膠囊旅館	Capsule	起源於日本，日本的膠囊旅館又稱太空艙旅館，主要位於車站附近或機場。規模從 50 個單元到 700 個單元。每個膠囊僅能提供一位旅客住宿，除自己的膠囊外其它的設備皆為共用。	大阪 Capsule Inn、9h（hours）成田機場膠囊旅館（圖 10-8）。

圖10-7　「西悠飯店台北店」是臺北市政府與統茂旅館集團合作，將老舊的雙連市場 1、2 樓，打造成全臺首間國際青年旅舍，於 2013 年 6 月正式營運

圖10-8　9h（hours）成田機場膠囊旅館標榜 1h（Shower）+7h（Sleep）+1h（Rest）＝9h」的太空艙旅館，於 2014 年 7 月開幕，提供機場候機新選擇

二、觀光旅館之經營模式

　　觀光旅館業經營型態大致可分為獨立經營、租賃連鎖、加盟連鎖及管理契約等四種，各有其優點如下：

（一）獨立經營

　　涉入程度最高的一種，所有的資源設備、軟體硬體皆為連鎖主體所有，擁有所有權與經營管理的決策權力，整體發展、市場行銷與推廣、經營管理等均由公司自有的技術營運，風險及盈虧自己承擔。獨立經營又可分為單點及連鎖；直營連鎖皆是屬於本土連鎖系統，企業體直接擁有兩家以上的旅館之連鎖經營方式，可分為新建旅館直營、收購現成旅館、租用土地興建旅館。由母公司（旅館）在不同區域同時經營，彼此規範相互間之權利與義務，旅館經營及人事皆有連鎖作用，能資源共享，如老爺、國賓、福華、晶華、中信等。單點經營者則如兄弟、三德飯店等。

　　最值得一提的是晶華國際酒店集團從獨立經營自創品牌到收購 Regent（麗晶）之全球品牌商標及特許權，目前 Regent（麗晶）在歐洲、亞洲、美洲以及中東地區已簽約之管理及籌建中的旅館共計有 17 家、總房間數約為 4,000 間，另擁有位於加勒比海 Regent Seven Seas Cruises（麗晶七海郵輪）的品牌特許權；此項投資案、讓晶華國際酒店集團成為首位擁有國際頂級酒店品牌的臺灣業者（圖 10-9）。

圖10-9　晶華國際酒店集團是臺灣首家擁有國際頂級酒店品牌的業者

（二）租賃連鎖

　　與直營連鎖差別不大，差別在土地建築及硬體是向原資本主租賃而來，而經營管理方面亦如直營連鎖由連鎖主體負責。經營者以租賃的方式取得土地興建旅館，不用負擔土地購買成本及建築折舊成本，透過資本主與連鎖主體間簽訂管理契約，由連鎖主體代為管理經營，如六福皇宮（六福開發向國泰集團租地）、臺糖長榮酒店（臺糖公司為業主，長榮旅業代為經營管理）。

（三）連鎖加盟（Franchise License）

　　以加盟方式與世界上連鎖旅館集團訂立合作經營契約，規範彼此合作經營之權利與義務，加盟連鎖是由連鎖系統公司向加盟者收取權利金（Royalty Fee）其項目

包含籌備規劃、商標與設備的使用、共同訂房中心和全球性推廣的費用，連鎖系統提供作業標準與管理知識；連鎖旅館並不參與該旅館的內部營運作業，但會針對旅館的軟硬體設施加以督導並隨時抽檢，以維持該連鎖旅館整體的形象。加盟者本身可藉母公司之標誌而開拓市場，提高名氣與身價，子旅館可獲得總公司提供之管理作業標準，可共享市場資訊、連鎖訂房系統與廣告宣傳，如喜來登飯店（Sheraton Hotel Corporation）加入喜達屋酒店集團、老爺加入日航（圖 10-10）。

圖10-10　喜來登飯店加入喜達屋酒店集團

　　會員連鎖（Referral Chain）國際上具公信力的單位所組成的旅館會員組織，屬於共同訂房及聯合推廣的連鎖方式。旅館需經過一連串的考核後，取得會員資格，藉由會員組織的共同行銷，使旅館成為世界知名的品牌。如亞都麗緻為 Leading Hotels of the World 的會員，西華為 Preferred Hotel 的會員、國聯飯店為 Design 國際旅館集團會員。

（四）管理契約（Management contract）

旅館投資者以訂定管理契約的方式，委託國際連鎖旅館為管理其投資之旅館，所有權與經營管理權完全分開。經營管理公司擁有旅館的經營管理權（包含財務、人事等），業主依合約規定將營業收入的若干百分比付給旅館管理公司，並共享市場資訊、訂房系統與廣告宣傳，如君悅（新加坡豐隆集團委託凱悅集團經營）（圖10-11）、遠東（遠東集團委託香格里拉集團經營管理）、華國（Inter-continental）、臺南臺糖長榮酒店。

圖10-11　臺北君悅大飯店委託凱悅集團經營

 # 10-4　觀光旅館業經營管理

觀光旅館業原本就屬於服務業的一環，需仰賴大量的人力投入，屬於高度勞力密集的產業，「人」是影響營運最大的成敗關鍵，亞都麗緻大飯店前總裁嚴長壽就說過「一個旅館不能只有富麗堂皇的屋宇，而該營造出一種獨特的「人」的味道」，因為「人」才是企業中最重要的財富」。自2009年政府實施星級評鑑制度以及世界環保旅館流行趨勢，使得過去在傳統上，旅館講求組織績效，追求住房率、餐廳翻檯率、營業額、成本、利潤、平均房價和平均員工產值，而現今的觀光旅館業經營管理除了傳統的組織管理外，如何注入新的觀念和新價值並透過內部訓練、激勵及教育，將觀光旅館業的願景、使命與目標推銷給員工，並由員工再推廣傳達給旅館的顧客，成為新世紀觀光旅館業要面對的課題。

觀光旅館業營運績效和口碑來自旅館員工所提供的「服務」是否能被顧客認同的「價值感」。而服務品質則需藉由第一線員工來傳遞，組織營運策略與領導則必須仰賴文化的支持與維繫。組織文化在影響員工行為上所扮演的角色愈來愈重要。本節將介紹各旅館規模的組織架構和各部門主要的工作內容。

一、經營管理計畫組織架構

旅館的規模大小，按其房間數目之多寡，大致可分為大、中、小三型，小型為 150 間以下者，中型為 151 至 499 間者，大型為 500 間以上者。經營管理計畫組織架構以觀光旅館業人事組織及部門職掌說明如下：

（一）行政管理部

1. 財務組

（1）建立、執行並改善公司會計制度、內部會計稽核制度，以確保財務報表及會計記錄有效管理。

（2）注意政府法令規章變動情況並適當調整會計作業，避免公司權益受損或觸法。

（3）提供預算的彙總、控制、差異分析及資訊給與管理者參考。

（4）妥善研擬各項保險事宜，以確保公司營運正常無虞。

（5）建立並執行顧客徵信制度，以降低呆帳、壞帳之產生。

（6）妥善進行流動資金管理，創造公司營業外收入。

（7）查核各項收支作業流程，有效控制各項成本。

（8）提供管理所需之財務資訊。

2. 採購組

（1）各部門物品、勞務、設備之採購。

（2）定期作市場調查以掌握產季、產地、品質、價格等狀況並制定適合採購決策。

（3）拓展開發新貨源以確保貨源充分供應。

（4）督導供應商執行採購要求，評估績效建立優質供應商名冊。

（5）規劃慘購程序及辦法並定期檢討改善，以確保有效完成採購任務。

3. 工程組

（1）負責設備環境簡易整修維護工作，督導工程施工品質及維護施工安全。

（2）負責景觀設施及植栽之維護管理，督導景觀工程施工品質及維護施工安全。

（3）確保污水處理設備、機電類及電氣設備正常運轉，控制水、電、油、瓦斯之正常使用，定期檢查防颱、消防設備，並且定期實施防災訓練以及演習。

4. 人資組

（1）規劃、執行並改善人力之發展及培訓計畫，提升員工技術及知識層次。

（2）有效規劃執行人員聘僱及運用各部門人力，招募任用正式及臨時員工，人事制度規劃與改善，規劃、執行並改善員工團體活動，建立與改善員工之福利制度、醫療保健，負責對外公文之收發事宜。

5. 安全室

（1）淨化內部，實施員工查核及突發事件後之調查處理。

（2）門禁管制，監督員工出入、攜物檢查、會客處理等。

（3）館內秩序之維持，活動區域之管制及天然災害（地震、颱風、火災）時之警戒事宜。

（4）交通指揮管制及停車場之管理。

（5）安全設施及器材之使用與維護。

（6）其他安全管理相關事宜。

（二）行銷業務部

1. 業務組

（1）進行業務推廣、拜訪並提供完善售後服務。

（2）開發新客源，以增加公司收入。

（3）蒐集顧客意見，分析市場情況，預測市場趨勢，確保旅館提供滿足客人、合乎潮流的服務及設備。

（4）其他業務管理相關事宜。

2. 行銷組

擬定並執行年度行銷推廣策略和計畫，強化公共關係以提升公司形象及業績，負責各項宣傳活動之策劃，廣告文案新聞稿之撰寫及活動籌畫與推動。

3. 訂房組

負責接受、更改、取消客房之預訂與聯繫服務。

（三）餐飲部

1. 妥善安排人力，協調內外場及各單位，調動人力達到現場作業順暢。
2. 建立及落實作業與服務標準，不斷進行服務人員在職訓練。
3. 透過參考相關成本報表，監控餐飲成本。
4. 建立及落實內、外場食品及營業器具衛生安全工作。
5. 不定期進行市場調查，顧客調查及銷售業績分析，藉此瞭解餐飲趨勢並調整、改良菜單。
6. 其他餐飲管理相關事宜。

（四）客房部

1. 客務組
 （1）負責入住遷出及前檯的旅客服務。
 （2）改善訂房系統並隨時保持網路之暢通，協助顧客事前規劃適切的住宿及旅遊計畫。
 （3）適當調度車輛並定期保養維修，同時不斷開闢新旅遊路線。
 （4）適當處理顧客委託品，並迅速傳送顧客文件、傳真及留言。
 （5）設置並改善通訊系統運作，迅速處理館內、外顧客及員工之電話。
 （6）隨時提供顧客訊息與意見給相關單位及管理當局參考，作為更新設備及服務的依據。
 （7）注意並維護大廳顧客之秩序，以維護旅館的形象。
 （8）其他客務管理相關事宜。

2. 房務組
 （1）提供房客清理房間、備品供應等之服務，並對備品供應、儲存作有效控管。
 （2）隨時保持客房狀況之正確記錄，並與櫃檯及客房樓層保持密切的聯繫。
 （3）維持旅館建築內外區域之清潔維護、損壞請修或更新申請。
 （4）督導外包之清潔公司、除蟲公司、鮮花盆景公司達成委任合約要求。
 （5）所有客衣、職工制服及各部門布品之充分供應、清洗整熨與有效控制。
 （6）遺失物之儲存、保管與收發管理。
 （7）其他房務管理相關事宜。

3. 活動組

各項遊憩活動策劃、執行及活動接待、接洽相關事宜之安排，泳池、休憩設備之管理及保管，教授安排休閒活動，與休憩環境安全之管理及維護。

二、觀光旅館組織圖案例

旅館因規模大小組織結構也不同，以下提供幾種不同類型，分別為小型旅館組織圖、中型旅館組織圖、大型旅館組織架構圖（以亞都麗緻飯店為例）以及集團連鎖旅館（以國賓連鎖旅館為例）。

（一）小型旅館組織圖

房間數在 150 間以下的小型旅館，組織較精簡，直接由總經理統籌下轄餐飲部和客務部，以及管理部、人事部、財務部（圖 10-12）。

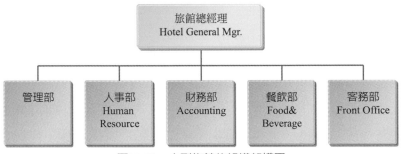

圖10-12　小型旅館的組織架構圖

（二）中型旅館組織圖

房間數在 151 至 499 間的中型旅館，由總經理統籌下轄管理部、採購部、人事部、工務部、財務部，以及餐飲部和客房部，餐飲部又分為廚務部、飲務部、餐廳部；客房部則又分為房務和客務部（圖 10-13）。

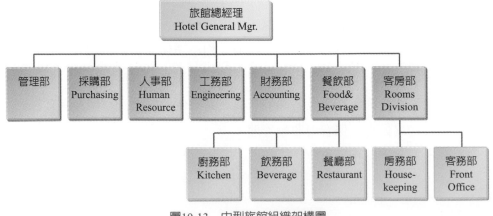

圖10-13　中型旅館組織架構圖

（三）大型旅館組織架構圖（以亞都麗緻大飯店為例）

亞都麗緻大飯店為為麗緻集團旗下掛牌上櫃的國際觀光旅館，提供住宿及餐飲等服務。除天香樓、巴黎廳 1930、巴賽麗廳三家高級餐廳外，還有歡晤酒吧、麗緻坊外賣櫃、外燴服務、故事茶坊（位於臺北故事館）、巴賽麗廳（位於 SOGO 復興店）和旅館內休閒設施。其組織架構，如圖 10-14。

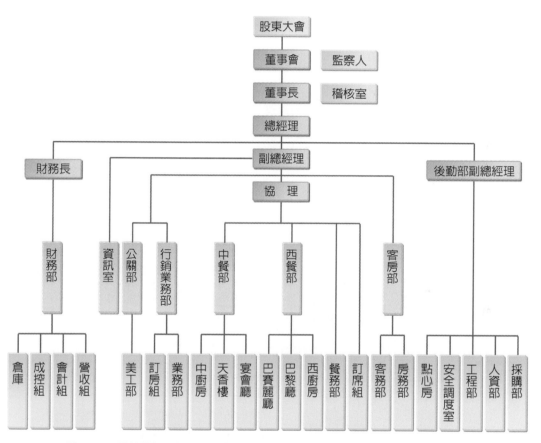

圖10-14　亞都麗緻大飯店為股票上櫃公司，具大型國際觀光旅館之組織架構。

（四）集團連鎖旅館（以國賓連鎖旅館為例）

1. 內部稽核組織：內部稽核組織含主管共二個人（稽核主管一人；稽核人員一人），內部稽核之組織隸屬董事會。

2. 內部稽核運作：

（1）每月按稽核計劃，查核各單位之作業或例行性至營業及生鮮驗收場所做現場稽核並做成紀錄，對異常情形跟催改善，次月底前將查核報告成董事長及監察人核閱，稽核主管於董事會列席報告。

（2）每年年終後，請各單位自行檢查上一年度內部控制，並由稽核人員進行覆核，以為董事會出具「內部控制制度聲明書」之依據，董事會審議通過後輸入金管會證期局網站及列入公司年報內。

其組織架構，如圖 10-15。

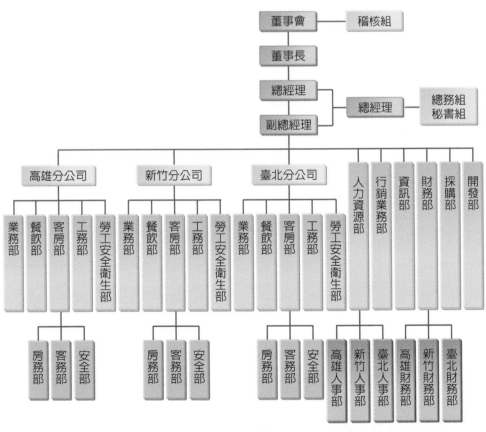

圖10-15　國賓飯店之組織架構圖　　資料來源：國賓大飯店網站（2014）

三、觀光旅館業之安全管理

　　觀光旅館業的組織架構大分為前場（Front of the House）與後場（Back of theHouse）兩大部分，前場負責營業，分為客房部、餐飲部、休閒部和營業部。後場單位又稱後檯，負責支援和管理，觀光旅館的安全管理是確保旅館整體營運順利運轉很重要的一環，以下分別從平時安全管理、緊急疏散計畫及災害處理通報系統詳細介紹。

（一）平時安全管理

1. 活動安全管理
　（1）設施安全管理措施
　　　設施定期維護、制定並標示使用說明；消防系統設置、維護及管理。
　（2）人員安全管理措施
　　　① 定期舉辦相關安全及意外處理之訓練課程，並成為員工考核機制。
　　　② 建立員工任用標準、員工定期健康檢查及傷病記錄的追蹤。
　　　③ 建立保全系統及步驟，並協調相關執行部門及外面的保全廠商。
　　　④ 建立並監督定期安全檢查制度，以保障並得到最佳保險費率。
2. 安全衛生管理
　（1）環境安全衛生
　　　重視從業人員個人衛生及餐飲（餐具洗滌消毒、調理場所、食物儲存、飲用水）、客房、廁所等環境衛生。並建立從業人員健康管理機制（每年定期健檢、標準儀容管理、個人衛生守則）、標準作業程序、垃圾及廢棄物處理守則，落實衛生專業與教育訓練，以確保餐飲安全衛生無虞。
　（2）勞工安全衛生管理
　　　建立勞工安全衛生管理制度、依工作性質分別實施安全衛生教育、擬定各工作場所作業安全守則、建立各項設備自動安檢制度以保障員工安全並防止職業災害之發生。

（二）緊急疏散計畫

1. 成立緊急事件處理

 專案小組由各部門挑選幹部級人員參與組織訓練，並編訂緊急疏散計畫手冊，成為員工在職訓練的項目之一，以確保災變發生時能迅速反應；工作人員均需參與急救訓練以於必要時提供緊急協助。

2. 定期舉辦全區緊急疏散演習，模擬各種意外狀況，並隨時檢討改進。

3. 設立緊急救護人員，建立緊急運送系統及救助醫院

 除設立基本醫療的急救中心外，並於各據點設置急救站，供應基本急救藥物。另外，部門人員編製具備急救技能知識之醫護人員，於緊急事故發生第一時間發揮緊急救護之功能；並擇定最近之區域醫院為契約醫院提供緊急運送及救助。

（三）災害處理通報系統

1. 設置自動化災害通報資訊系統，包括全區自動防災設備啓動、廣播系統通報等，使 意外事故發生時能迅速反應及處理並藉由通報系統向相關單位通報以獲得可運用之救災資源。

2. 於行政體系中，以專業才能編組方式編制災害應變小組，建立災害發生緊急救援機構的緊急聯繫方式；設應變小組協調組織指揮各小組救援工作，並向縣（市）政府或相關單位通報以掌握最佳救災、救護時機並有效整合救災及救護資源，以降低災害危害程度。

3. 災害處理通報流程

 於職前訓練及在職訓練時對員工實施災害處理通報、應變流程訓練。

 （1）事故發生時員工於第一時間反應並通報災害應變小組。

 （2）災害應變小組依各小組專長投入災害處理、救援工作。

 （3）應變小組協調人視事故規模，指揮協調各小組救援工作、通報縣（市）政府或相關單位尋求支援、組織後續投入救援工作之人員及分派支援工作項，至災害獲得控制、處理完善。

四、觀光旅館業之營運管理

觀光旅館業的組織架構大分為前場（Front of the House）與後場（Back of the House）兩大部分，前場負責營業，又分為客房部、餐飲部、休閒部和營業部。營業單位須透過跨部門的緊密配合才能創造旅館的完善服務，如客房部與餐飲部的配合包括客房餐飲服務、房客使用餐券、供應迎賓飲料等。又如餐飲部的業績與行銷業務部的工作關係最密切，如在重要節慶活動規劃「行銷專案」等。

（一）前場（Front of the House）

前場營業單位最基本的分為客房部和餐飲部，中大型旅館則還包括休閒部和營業部及俱樂部，說明如下：

1. 客房部（Rooms Division），分客務部和房務部。
 - （1）客務部（Front Office）：接受訂房、安排房間、搬運及保管行李、旅客遷入（出）手續、總機、泊車服務等。
 - （2）房務部（Housekeeping）：掌握房間狀況、打掃客房、公共區域清潔、洗衣房洗衣服務、花房、害蟲防治等工作。
2. 餐飲部（Food & Beverage Dept）：工作職掌包括中、西餐廳服務及管理、餐飲促銷活動之執行、新菜單開發及擬定、宴會、會議及訂位之接單及安排、貴賓之接待。
3. 休閒部（Recreation Dept）：如會員俱樂部、健身房等。
4. 營業部（Dept. for Rents）：旅館將館內營業場所，出租於其他旅館以外的業者，如免稅商店、珠寶鑽錶等精品店。如臺北晶華酒店地下二樓的麗晶精品；福華飯店（臺北仁愛店）B1～4 樓的福華名品商店街。

（二）後場支援及管理單位（Back of the House）

後場單位又稱後檔，負責支援和管理，與營業無直接關係的部門，如財務部、人力資源部、採購部、行銷業務部、公關部、勞工安全與資訊部等。

1. 採購部：工作內容包括旅館的食品飲料及一般用品之採購；以及工程之發包。

2. 安全部：旅館自行編制安全人員或與保全公司簽訂外部契約，協助維安工作。工作職掌為維持飯店內安全勤務之管理與執行、貴賓安全維護事宜、消防安全之監控、安排防護團訓練、旅客交通運輸服務、外包清潔業務之督導。

3. 財務部：財務部設一主管，稱為「財務部經理」或「財務總監」總管其事，也有財務副理為職位代理人。工作職掌包括：驗收、倉儲及成本控制之業務、財務報表之編製與分析、薪資發放作業、客戶信用之審核、帳款之收回及催收、應付帳款之支付、負責提供本公司股務代理機構所需資訊及各項稅務繳納及申報事宜。

4. 工務部（Engineering）工作職掌包括消防安全、室內裝潢、電子與電器、機械等。如水電空調之維修、擴建及改裝案件之規劃與執行。

5. 人力資源部（Human Resource）：包括人員招募、訓練、人力資源規劃以及考核、獎懲、差假；勞、健保業務之執行；勞工關係之協調及排解；員工餐廳、員工宿舍、更衣室、醫務室之管理等。

6. 公共關係部（Marketing & Public Relation）：工作職掌為對外公關事務之處理如接待貴賓、對外代表旅館發言；廣告設計之擬定及執行、旅館之美工事務、促銷推廣活動之規劃、公司網站資訊之更新。

7. 行銷業務部：客房銷售業務之推廣、餐飲銷售業務之推廣。

8. 勞工安全衛生部：專責員工健康管理與教育訓練，及培訓員工危害控制與緊急應變能力。

9. 稽核部：協助董事會及經理人檢查及覆核內部控制制度缺失及衡量營運之效果及效率，並適時提供改進建議，以確保內部控制得以持續有效實施及作為檢討修正內部控制制度之依據。

10. 資訊部：電腦安全控制與管理、機房與周邊設備管理與維護、電腦系統之開發與維護、資料處理與操作及電腦文件管理。

五、觀光旅館業主要職掌

1. 旅館總經理/執行長（General Manager/CEO）：觀光旅館業位階最高的就是「旅館總經理」或執行長，專責旅館營運策略及營運管理，擔負旅館經營成敗。通常國際連鎖旅館的都是外國總經理，如2014年之臺北西華飯店德裔總經理夏基恩、臺北 W 飯店總經理－康儒革（Cary M. Gray）、屬凱悅國際集團的臺北君悅酒店德籍總經理斯裴暟（Kai Speth）；臺北文華東方酒店總經理鍾保羅（Paul Jones）等；獨立經營的旅館如晶華酒店集團最高是晶華酒店集團執行長薛雅萍、集團業務總經理劉怡秀，旗下每家旅館另有總經理管理各家旅館經營，如臺北晶華酒店總經理江仕通、臺南晶英酒店總經理李靖文；國際五星級酒店的寒舍餐旅臺北喜來登、寒舍艾美兩家臺北喜來登飯店總經理為隆慶榮、隸屬國際日航連鎖飯店的臺北老爺大酒店為管理的五星級飯店本土連鎖旅館老爺大酒店集團執行長、礁溪老爺總經理沈方正。

2. 大廳經（副）理：代理總經理處理較繁瑣事務，以確實掌控對於旅客服務品質。由專人 4～5 人輪班，工作地點設在旅館大廳，如福華飯店系統。

3. 駐店經理或值班經理：當總經理外出時代理總經理處理全館緊急事務、旅客抱怨處理、巡視旅館全館等管理工作。

4. 客房部經理：負責管理客務、房務、櫃檯、訂房管理作業。
 （1）客務部經理：主管有關房客客務的一切日常管理業務。
 （2）房務部經理：掌管全館房務、洗衣房與公共區域清潔的一切相關事務之管理工作。
 （3）夜間經（副）理：夜間代理總經理處理一切接待作業。

5. 餐飲部
 （1）飲務部經理：負責管理全部門員工，以完成全館飲務工作。
 （2）宴會部經理：負責管理全部門員工，以完成宴會服務為主要職掌。
 （3）餐務部經理：負責管理全部門員工，以完成洗碗、餐具保養等業務。
 （4）行政主廚：負責廚房行政，主廚則負責餐點製作。
 （5）客房餐飲部經理：以客房餐飲服務為主要服務項目。
 （6）餐飲業務經理：有時歸飯店「行銷與業務部」管轄。

六、兩岸觀光旅館業開放之營運對策

由於臺灣於 WTO 承諾表及 2009 年開放陸資來臺灣投資業別項目中已全面開放觀光旅館業，故 2014 年暫訂之 ECFA 服務貿易協定中，維持對大陸開放觀光旅館業，允許大陸服務提供者在臺灣以獨資、合資、合夥及設立分公司等形式設立商業據點，提供觀光旅館業之服務。大陸市場開放內容則對臺灣觀光旅館業亦已全面開放且與現狀相合，以「不涉及新增業務開放範圍者」為原則。

（一）正面效益

1. 臺灣連鎖旅館可拓展大陸市場：開放陸客來臺灣旅遊後，大陸地區民眾對臺灣觀光旅館業之住宿品質已有信心，且臺灣業者較大陸多具有旅館經營管理及人事培訓的經驗，臺灣業者可考量大陸地區內需市場大，評估是否在該地區設立新據點。

2. 利用大陸投入資金，提升觀光旅館業的數量及品質：因應臺灣觀光旅遊產業的蓬勃發展，住宿的品質及數量都亟需提升，藉由開放大陸資金投資，臺灣業者可與大陸合作，引進大陸雄厚資金，提升既有觀光旅館業的軟、硬體服務品質，或興建新的觀光旅館。

3. 開拓陸客住宿市場：由於大陸地區人口眾多，且近年經濟成長快速，對於世界各國旅遊市場來說，皆為重要客源。臺灣業者可與大陸合作，利用對大陸遊客需求取向的了解及在大陸地區內部通路訂位優勢，開拓陸客住宿市場。

（二）可能產生的負面影響及因應方法

1. 僅開放觀光旅館以降低一條龍營運模式：目前大陸業者在世界各國多採一條龍的營運模式，可能藉由在臺灣設點營運的陸資旅館，與大陸旅行社合作，承攬大部分的陸客團生意，影響臺灣觀光旅館業的經營。為降低此負面影響，目前對大陸僅開放觀光旅館業，由於觀光旅館業須符合一定的建築設備標準，其住宿品質及房價相對較高，且半數以上多為國內、外連鎖飯店，有自有的營運策略及資金來源，不易配合大陸一條龍營運模式。

2. 就業市場不致受衝擊：一家觀光旅館的營運需要大量的基層員工，而行政院勞工委員會並未開放大陸人士來臺灣工作權，大陸業者僅得派少數業務主管人員

　　來臺灣，故開放陸資投資新設觀光旅館，將不至於衝擊既有的就業市場，反而將為臺灣創造就業機會。

（三）臺灣連鎖品牌旅館業者大陸佈局

　　兩岸雙方相互開放觀光旅館業後，由於 2009 年臺灣開放陸客來臺灣旅遊後，大陸地區民眾對臺灣旅館住宿品質很有信心，且臺灣業者擁有較多的觀光旅館業經營管理及人事培訓的經驗，所以臺灣連鎖品牌旅館業者，已紛紛至大陸地區設立據點。至 2014 年止，臺灣連鎖品牌業者至大陸投資情況如下：

1. 晶華集團：在大陸已有「北京麗晶酒店」，且後續為與麗晶（REGENT）品牌區隔，已在大陸註冊登記「晶華麗晶」酒店品牌，未來將以規模在房間數 500～650 間左右的國際五星級大飯店，在大陸一線城市布局。

2. 神旺酒店集團：在大陸地區擁有上海神旺大酒店、懷安神旺大酒店、西寧神旺大酒店及南京神旺大酒店（籌建中）。

3. 鄉林集團：以「涵碧樓」品牌，在大陸興建青島及南京涵碧樓，並於 2013 年 6 月以 10.9 億元人民幣（約新臺幣 53.3 億元）標下成都金牛區鳳凰山土地，占地約 287.4 畝，2014 年第 4 季動工，開發涵碧樓酒店、購物中心及酒店式公寓等綜合開發案。未來預計持續在桂林、瀋陽、三亞、濟南、武漢、蘇州、昆明等地進行開發，計畫 3 年後在大陸每年推案總額達新臺幣 1,000 億元。

4. 麗緻集團：該集團有「麗緻 Landis」及「亞緻 Hotel ONE」兩個品牌，目前在大陸地區設有「南京麗湖亞緻會展中心酒店」。

5. 雲朗集團：該集團以中信旅館系統在大陸廈門地區設有「中信楓悅酒店」。

6. 寶成國際集團：以「裕元花園酒店」品牌，在大陸江蘇設有「崑山裕元花園酒店」。

　　資訊科技的創新與變革改變了傳統的旅遊模式，觀光旅館的經銷模式與系統也掀起了新革命，根據交通部觀光局的統計，截至 2018 年 12 月，國際觀光旅館與一般觀光旅館家數總計 128 家，房間數多達 29,722 間。在全球觀光競爭的壓力下，臺灣旅館業面對更多元更國際的大未來，須從過去關注政策如何支持產業發展，改變為關注技術與科技對觀光旅館產業的衝擊，由於觀光人數持續成長，觀光旅館業

如何以創新管理觀念，管理模式與或人才培訓，使服務品質維持穩定之水準，以邁向智慧型旅館，贏向未來競手優勢與永續經營之路。

問題與討論

1. 何謂星級旅館評鑑？分析星級旅館評鑑對旅遊品質的影響？
2. 列舉 3 種最熱門的觀光旅館業線上訂房系統？
3. 五星級觀光旅館需要達到甚麼條件？
4. 依照觀光旅館的營運特質分類可分為哪些類別？請列舉說明至少6種？
5. 觀光旅館業之組織架構有哪些部門和職掌？
6. 分組討論兩岸觀光旅館業開放之營運對策？

第 11 章
休閒旅館客房管理

休閒旅館（Resort Hotels）發展已邁入新紀元，根據 WTO 預測 21 世紀旅遊新趨勢為回歸自然之旅、文化之旅、生態旅程、水上活動、沙漠旅行、熱帶雨林等。面臨國際化、成熟化、高齡化、資訊化和多元化的衝擊，臺灣休閒旅館業者應如何定位與區隔市場，讓消費者獲得更舒服、較方便、易溝通、多選擇，更高品質的服務和設備，成為最高的經營指標。

近年來臺灣將以國外為目的之旅遊方向，轉移至臺灣本地休閒渡假之國民旅遊消費趨勢，有助於帶動臺灣遊憩產業發展。對於追求自我、注重健康及崇尚自然的現代人而言，遠離塵囂、重返自然鄉野則是其共同理想，而休閒渡假中心遠比傳統旅遊活動更能迎合潮流、符合休閒旅館的需求。因此在遊客有能力且有意願情況下，對休閒渡假中心的需求將日益升高，休閒旅遊已展現新的風貌，也勢必成為國民生活之一部份。

許多休閒渡假旅館跟隨第一間休閒旅館墾丁凱撒大飯店（1986）加入休閒產業，已然掀起一陣流行風潮，但在激烈競爭的環境下，定位不佳、打游擊戰或短線經營者勢必越來越難生存。因此本章希冀藉由墾丁凱撒大飯店探討休閒旅館之營運管理策略。

學 習 重 點

- 休閒旅館的定義與分佈
- 休閒旅館客房營運管理
- 客務部組織與營運管理
- 房務部組織與營運管理
- 從墾丁凱撒大飯店探討休閒旅館之營運管理

　　休閒旅館的經營管理，首要瞭解休閒旅館的產品分布架構以及營業收入比例，休閒旅館主要營收來源為客房收入、餐飲收入和休閒收入，除了基本的客房、餐飲設施外，依所在的地方特色還提供各種不同的休閒設施與遊憩方式，營業收入比重上為客房＞餐飲＞休閒，與一般城市型旅館營收比重餐飲＞客房＞休閒不同外，在人力資源培訓上更要著重培養同仁多功能職能及交叉訓練；還有營運受到季節性影響，會有明顯的淡旺季離尖峰，如 1 ～ 6 月及 9 ～ 12 月為淡季（除農曆春節暨連續國定假日），7 ～ 8 月（暑假期間）為旺季，因而在營運人力資源調配上是一項考驗，本章將介紹休閒旅館的客房經營管理，並以個案為例探討休閒旅館之經營管理。

11-1　供過於求臺灣觀光旅館業面臨的挑戰

　　雖然臺灣連續四年有千萬觀光旅客入境，但臺灣觀光旅館業平均住宿率早自陸客團減少前，2014 年就開始下滑，住宿率從 2014 年的 72% 衰退到 2018 年前三季僅 61%。一般旅館 2014 年平均住宿率約 53.8%，但逐年降到 2018 年前三季為 46%，市場早已供過於求，但旅宿供給量還在持續增加。而近五年觀光旅館業家數逐年暴增，從 2014 年的 9,152 家，交通部觀光局（2018）公布前三季最新統計，已增到 13,000 家，其中民宿業平均一年就增逾 600 家；住房率則相對連年下滑，僅臺北、桃園地區觀光旅館 2018 年住房率 65%，一般旅館除臺北市以外皆低於 50%。

　　2008 年臺灣開放陸客來臺觀光，觀光旅館業以觀光局（2018）統計，2008 年包含觀光旅館、一般旅館及民宿等旅宿業家數共 6,483 家，2014 年正值陸客來臺高峰成長到 9,152 家，但至 2018 年 9 月統計，觀光旅館業家數更增到 13,055 家，且還有新飯店旅館持續興建中。陸客團縮減後，旅宿量仍持續增加，市場供過於求；臺灣雖開發新南向旅客，以往中客團八天七夜，轉為南向市場四天三夜，住宿天數減少當然有影響。2018 年陸續推動的暖冬等國民旅遊補助，是希望刺激國旅、扭轉一日遊型態，但業者本身也要思考如何讓旅客願意再來。

　　觀光旅館業面臨供過於求困境，業者不能只是一窩蜂投資增建，投入商業機制前應也要做商業評估，鎖定通路客源、進行市場推廣。而臺北市具有地理優勢，因此能吸收到較多旅客，以前中南部因團客受惠，如今市場轉型，應也要思考如何提升運能讓旅客分流。

一、休閒旅館之定義

　　在美國，休閒旅館（Resort Hotels）定義為「位於郊區且交通便捷之處提供客人特殊的休閒活動（高爾夫、溫泉等）的地方」。在臺灣，其是指為渡假旅客提供住宿的旅館，一般位於風景區或觀光遊憩景點且提供娛樂設施供渡假者使用而稱之。休閒渡假旅館的消費對象大多是追求育樂與休養為主，休閒旅館須為一活動的中心，是一成功的休閒旅館之經營核心，且須立於特殊的地理環境之地點上。休閒旅館主要位於都市或近郊，具有健康俱樂部或戶外游泳池等設施，以吸引週末或短時間渡假者，或需要節省經費及要求高度便利性的渡假人士。也有將休閒渡假旅館分為封閉式和開放式兩種：封閉式休閒渡假旅館，是指旅館所提供的遊憩設施，包含室內或室外游泳池、網球場、高爾夫球場及其他類型的娛樂活動給顧客，讓顧客於停留期間完全於旅館區內活動而不離開旅館區。開放式休閒渡假旅館，則通常鄰近或本身即位於自然遊憩區內，如海岸、湖泊、公園或溫泉區中，是以地區特性吸引消費者前來之首要條件及理由。

　　綜合專家學者對觀光休閒旅館定義之資料，休閒渡假旅館定義為經政府機關核准，位於風景地區或觀光景點，結合館內及周邊之觀光遊憩資源，提供旅客住宿、餐飲、遊憩設施與服務，並滿足旅客所追求的休閒、放鬆與娛樂體驗，而得到合理利潤營業場所為出發點。

二、臺灣休閒旅館發展與分布

　　臺灣地區休閒旅館最早期源於北投溫泉區，全盛時期的北投，各式溫泉旅館、料理屋、俱樂部等聚集於北投公園附近，達六、七十家之多。隨著經濟成長及國

民所得提高，休閒渡假已成為國民生活的一部份，使得現代休閒度假旅館發展於
1986 年開始興起。從分布地區可看出大都位於風景地區或觀光景點，如南投溪頭
的米堤大飯店、臺南臺糖尖山埤江南渡假村、屏東小墾丁渡假村等都擁有自然景觀
資源。休閒渡假旅館的消費對象大多是追求育樂與休養為主，因此旅館整體營造出
休閒渡假的氣氛（表 11-1、圖 11-1）。

表11-1　臺灣地區休閒渡假旅館1986～2002年發展概況表

年分	內容
1986	日商青木建設投資屏東墾丁「凱撒大飯店」，開創臺灣國際級休閒旅館之始，營運初期90% 都是國民旅遊旅客，說明臺灣休閒渡假市場潛力之商機。
1989	苗栗三義西湖渡假村開幕，開發面積 16 公頃，現有主要設施包括主題樂園與西湖渡假飯店等。
1993	臺東知本老爺酒店開幕，以溫泉休閒、碧海藍天、原住民文化為訴求，連續兩年為臺灣地區平均住宿率最高的旅館，啟動臺灣的休閒渡假旅館列車。
1994	南投溪頭米堤大飯店 開幕、墾丁凱撒大飯店整修以因應需求。
1995	花蓮美崙大飯店開始營運，也顯示臺灣旅館市場進入了休閒旅館時代。
1995	天祥晶華酒店開始營運，位在太魯閣國家公園在交通位置與到太魯閣其它著名景點的優勢與便利，位置擁有臺灣最佳的背景風光與區域獨佔性。
1998	屏東夏都沙灘酒店成立，夏都原隸屬於林務局的墾丁賓館海濱分部，後為嘉益集團以BOT 方式向林務局承租 50 年，包括酒店暨得天獨厚的沙灘。
1999	北投春天酒店成立，雖屬於舊有旅館重新整建，整個設計屬於精緻類型。
1999	屏東悠活麗緻渡假村為墾丁地區唯一山海相連的渡假俱樂部，座落於墾丁國家公園萬里桐地區，以潛水與浮潛活動著稱，為墾丁潛水勝地。
1999	花蓮理想大地渡假飯店，是結合主題水上樂園及歐洲街、環湖渡假旅館、景觀優美的休閒渡假旅館。
1999	雲林古坑劍湖山王子渡假大飯店，係由耐斯企業集團投資設立，結合劍湖山世界主題樂園與旅館，屬複合式休閒遊樂渡假園區。
1999	日月潭涵碧樓是九二一重建區規模最大的民間投資案，由鄉林集團投資新臺幣 18 億元興建而成，已成為國際、大陸人士來臺灣觀光之主要據點。
2002	以頂級郊區休閒旅館為定位的春秋烏來，是臺北烏來地區成立創新特色溫泉旅館的之一。

資料來源：作者整理（2014）

圖11-1　臺灣休閒旅館的分布圖

三、觀光旅館業競爭策略思維與具體行動

（一）市場之區隔

　　觀光旅館業的設立絕對無法滿足所有客源層的需求，而市場區隔更需要積極的作為。一般旅館以平價切入市場，鎖定平價商務略高之客層，與五星級飯店和平價旅館區隔開來定位清楚，把客源目標明顯的呈現是觀光旅館未來立基的優勢。

（二）多元化行銷

　　觀光旅館業採取多元包裝的行銷策略，提供客人貼心套裝行程設計，附加鄰近商圈甚至做到客製化服務。旅館行銷或許會依各客源層做各種不同的區隔服務，但對旅館而言是以單一產品「客房」呈現給消費大眾，而客房／餐飲是觀光旅館主要營收來源。

（三）使命提高資產營運效益

　　旨在積極謀求資產有效運用，提高營運效益，以獲取觀光旅館業最大利益，並確保營運效能與資產安全，提供客戶舒適安全的工作場所。

（四）價值構建核心競爭能力

　　「核心競爭能力」就是「員工的知識與技能」，包括管理技能、專業知識與經驗，具體就是優秀的人力資源、優質的管理及作業技術與實務經驗。包含實事求是的務實態度、誠信專業的自我要求、積極主動的服務精神、尊重個人與持續學習。

（五）藍海策略思維

1. 消除：避免過度訴求調降房價為主要競爭策略，才能符合「消除」習以為常卻已不需要的紅海策略。
2. 降低：高硬體設備品質優良、服務管理佳及觀光旅館業客房餐飲符合客戶需求。
3. 提升：建立高品質觀光旅館業管理服務能超過同業標準就是符合「提升」之策略。
4. 創造：「創造」與觀光旅館業同業間差異化的服務是絕對必要。

11-2　休閒旅館之定義與發展

　　休閒旅館屬多角化經營的綜合事業體，結合周邊自然或人文遊憩資源，大都為休閒旅遊目的地，經營管理具備高度的專業性，整體產業發展深受經濟環境的影響，客房收入為休閒旅館最主要收入之一，規畫設計多元具特色之套裝旅遊並透過行銷，以提高住房率並帶動餐飲、休閒等整體業績是客房營運的終極目標。

　　客房的營運管理係指旅館的兩大重要部門—客務部與房務部，兩者間之關係密不可分。客務部又稱前檯，堪稱旅館的神經中樞，客務部的技術與服務是旅館成功經營的重要環節，運轉管理多方資訊，並且與各部門有著密切複雜的工作關係。前檯的主要任務在於銷售客房，包括接受旅客訂房、分配房間及提供其他相關的服務（如接送機、交通工具、旅遊訊息、商務資訊等）。房務部又稱後場，是影響著每天旅館順利營運與否的重要部門，不僅每天要準備好整潔的房間，更要從許多小細節貼心服務。因為賓客提供非常直接的服務，也有『旅館的心臟』之稱。當旅客在前檯辦理完成住宿登記後，服務生即引導旅客至客房，旅客遷出時，亦須至前檯辦理遷出手續，而兩者之關係可以互為表裡來形容，前後檯重要性可見一般。

一、休閒旅館客房型態

　　各飯店在房間的樣式及功能性都不同，如以國際觀光旅館客房為例，主要以一般客房、商務套房與頂級套房為市場區隔，因應各種不同旅客之需求，每家業者都有專門給商務旅客之套房，房內提供傳真機、辦公桌及會議室的功能，以方便商務旅客也能在飯店裡辦公；頂級套房中，均有推出總統套房，除擁有很大的使用空間外，並提供一些 SPA 與貼身管家等，讓住宿貴賓享有最精緻的服務。

　　休閒旅館的客房型式與數量因各家規模不同且主題各異更顯多元，例如劍湖山王子飯店的客房除總統套房外還包括貴賓套房、豪華客房、日式客房、高級客房、精緻客房、標準客房總共 310 間，並結合主題樂園劍湖山世界提供休閒、遊樂、文創、住宿、購物等複合式旅遊。西湖渡假村住宿則有西湖渡假大飯店、荷蘭式小木屋、松園會館等各種房型，總人數約可容納 700 人的住宿。太魯閣晶英酒店則擁有

160 間客房，規劃爲「行館」及「客房」兩種型態。行館樓層房型分爲日式風格的儷人客房、面中庭望山嵐的文山套房、臨峽谷面的天祥套房、設有兩中床與客廳空間的梅園套房，以及坐擁絕佳峽谷景色的晶英套房等型態，除館內休閒設施外還有規畫半日遊行程，如上午半日遊（長春祠 / 燕子口步道 / 慈母橋）下午半日遊（清水斷崖 / 太魯閣牌樓 / 砂卡礑步道）。臺糖尖山埤江南渡假村則擁有會館、小木屋、醉月小樓等共 102 間客房，及遊湖畫舫、腳踏船、滑索、獨木舟、漆彈、露營、烤肉場等多元遊樂設施。

（一）旅館客房分類

客房的分類方式種類相當多，如以價格、人數、功能、對象、景觀、情境、特殊性等。一般稱爲單人房，但於旅館內應以房間床鋪之數量來區分，而不以人數來認定。

1. 以房間型態分爲

（1）單人房（Single Room）：房內擺放一張床，供 1 位旅客住宿。

（2）雙人房：依床型的不同又可分爲兩種型式。Double Room：房內擺放一張雙人床或大床，供 2 位旅客住宿。Twin Room：房內擺放兩張分開的床，中間放置床頭櫃，供 2 位旅客住宿，若兩張床的排列是合併，而在兩側各擺放一張床頭櫃，則稱爲 Hollywood Style。

（3）三人房（Triple Room）：房內擺放一張雙人床和一張單人床，可供 3 位旅客住宿。

（4）套房（Suite Room）：指房間除臥室外，尚有會客室、廚房、吧檯等，甚至於有一會議廳，其內設備齊全，床數及規格均視實際規劃而定。也有一些房間型態是以房間結構或設計上的不同來區分：依房間與房間之關係位置區分：

① Connecting Room：指兩個房間相連接，中間有門可以互通（雙重門）。

② Adjoining Room：指兩個房間相連接，但中間無門可以互通。

依房間之方向區分：

① Inside Room：指向內、無窗戶、面向天井、無景觀（View）或山壁的房間，房價較 Outside Room 便宜。

② Outside Room：指向外、有窗戶、面向大馬路、海邊、景觀較佳或公園的房間，房價較 Inside Room 稍貴。

2. 特殊型房間

（1）Duples（雙樓套房）：指臥室位置設在二樓，其他設備與套房相同。

（2）Studio Room（沙發床房）：指客房內放置沙發（Sofa）兼床鋪用。白天可利用沙發當客廳辦公用，晚上則當床用。

（3）Lanai：指憩息地區的旅館，其客房內有庭院。

（4）Cabana：指靠近游泳池傍的獨立房間。

（5）Efficiency：指有廚房設備的房間。

（6）Cabin：指小木屋（圖11-2）。

（7）Deluxe Cottage：指豪華木屋

圖11-2　此種房型稱為Cabin，即小木屋

（二）房價種類

休閒旅館房價會依照房型和淡旺季而不同，每家旅館對淡旺季及假日的定義有些不同，但在淡季期間都會推出住宿優惠方案來吸引遊客，旺季或假日時則取消住房優惠或加價，以下以江南渡假村房價來說明（表 11-2）。

表11-2　江南渡假村房價

項目	型式	定價	淡季價（1～6月、9～12月）		旺季價（7、8月）		連續假日及農曆春節期間
			週日至週五	週六	週日至週五	週六	
			七折加10%	九折加10%	八折加10%	定價加10%	定價加10%
豪華木屋（Deluxe Cottage）	一雙	4,000	3,080	3,960	3,520	4,400	4,400
	二單	4,000	3,080	3,960	3,520	4,400	4,400
	一雙一單	4,700	3,619	4,653	4,136	5,170	5,170
	三單	4,700	3,619	4,653	4,136	5,170	5,170
合家歡木屋（Family Cottage）	二雙	5,400	4,158	5,346	4,752	5,940	5,954
	一雙一合	5,400	4,158	5,346	4,752	5,940	5,940
	二雙二單	6,800	5,236	6,732	5,984	7,480	7,480
醉月小樓（Moon Suite）	一雙	8,800	6,776	8,712	7,744	9,680	9,680
精緻雙人房（Superior King）	一雙	5,000	3,850	4,950	4,400	5,500	5,500
精緻三人房（Superior Triple）	三單	5,700	4,389	5,643	5,016	6,270	6,270
精緻四人房（Superior 4 Pax）	四單	6,400	4,928	6,336	5,632	7,040	7,040
湖景雙人房（Deluxe King）	一雙	5,500	4,235	5,445	4,840	6,050	6,050
湖景三人房（Deluxe Triple）	三單	6,200	4,774	6,138	5,456	6,820	6,820
江南家庭房（Jiangnan Family）	三單一合室、一雙二單	6,800	5,236	6,732	5,984	7,480	7,480
豪華套房	一雙	7,800	6,006	7,722	6,864	8,580	8,580

＊客房優惠折扣如上
＊每加1床 700+10% 服務費=770元

備註：
一、住宿均依房型附定員門票及停車券1張，超出人數另加費用。
二、住宿房客免費使用游泳池、健身房、娛樂室（撞球）。
三、住宿：優惠折扣詳房價表；請先訂房並預付30%訂金。用餐、住宿依消費總金額另加10%服務費。
四、請勿攜帶寵物進入會館及客房。
五、報價有效期限：2014年01月01日起（若有變動恕不另行通知）。

資料來源：江南渡假村官網（2014）

二、客房部（**Rooms Division**）介紹

　　客房部（Rooms Division）由客務部（Front Office）與房務部（House keeping）共同組成，是直接為旅館賓客提供服務的部門。客務部又稱為旅館的前檯（Front Office）是旅館的第一線，客務部員工與賓客的接觸機會最多，客務部主要負責的工作包括訂房（Reservation）、接待（Reception）、總機（Operator）、服務中心（Bell Service or Concierge）、郵電、詢問（Information）、車輛調度（Transportation）等（圖11-3）。

名詞解釋

客房狀態術語定義

佔用（Occupied）：目前有顧客登記住宿在該客房。

免費招待（Complimentary）：該客房已入宿，但不需付客房費用。

續住（Stayover）：該顧客當天不會退房，並至少將再住一晚。

清理中（On-change）：客人已退房離開，但該房間還未被清理至可銷售狀態。

請勿打擾（Do Not Disturb）：客人要求不被打擾。

在外留宿（Sleep-out）：顧客登記住宿在該房間，但實際上未使用房間的床

跑帳者（Skipper）：顧客沒有結帳就離開飯店。

可租售房（Vacant And Ready）：即可隨時出租的客房。

故障房（Out-of-order）：暫時不能用的房間，客房正進行維修、翻新或全面清潔。

房門反鎖（Lock-out）：住有顧客的客房已反鎖，除非顧客聯繫酒店員工說明情況，否則無法再次進入。

尚未退房（Did Not Check Out, DNCO）：顧客已結帳或作出付款安排，但未完成退房程序，或離開時 有通知款接部。

預定退房（Due out）：顧客預計今日退。

已退房（Check-out）：顧客已支付費用並退房。

延遲退房（Late Check-out）：顧客要求在標準結帳退房時間後退房，要求已獲得批准。

圖11-3　客務部的組織架構圖

客務部各組工作職責如下：

（一）訂房組（**Reservation**）

負責接受和處理訂房要求，掌理客房租售、接受旅客訂房與記錄、客房分配與安排等，是客房服務的起點。在日常運轉中必須檢查預訂系統的報告和可租房的數量以避免出現超額預訂的情況發生。訂房部的人員必須與旅館的行銷業務部密切配合。訂房組職責如下：

 1. 督導、整合「訂房及總機」工作。
 2. 維護旅館內住宿顧客關係。
 3. 負責教育訓練：員工、新進人員、實習生。
 4. 確保客服功能正常運作並持續改善提升。
 5. 執行接聽電話客服專線及訂房接單工作。
 6. 處理客訴案件。
 7. 幫助顧客解決問題。
 8. 提供旅館產品相關資訊及訂房資料流程協助。
 9. 建立、檢核及修正標準化之作業流程，以提供最有效率的顧客服務。
10. 制定與管理客服中心各類績效指標。
11. 隨時進行人員的培訓、激勵、輔導及管理。
12. 協助客服人員處理特殊客訴案件。
13. 督導、並修正不當之服務行為或產品資訊，以確保高品質的服務。

（二）櫃檯接待組（Reception）

櫃檯通常是客務部所有活動的焦點，位於旅館大廳的顯眼位置。櫃檯服務人員一般均採三班制，早上 7 點至下午 3 點，下午 3 點至晚上 7 點半，晚上 11 點半至早上 7 點。負責旅客入住登記，分配客房、更換房間及辦理離店結帳手續（圖 11-4）。

圖11-4　櫃檯是客務部所有活動的焦點，位於旅館大廳的顯眼位置

1. 提供旅客住宿期間一切通訊與秘書性事務的服務，包括旅客諮詢、旅館內相關設施介紹以及外幣兌換服務等。
2. 提供有關服務、設施、城市和周邊情況等各種旅遊資訊。
3. 夜間櫃檯：處理結帳、隔日住房預先處理及客房服務相關工作。
4. 提醒房務部門與客房餐飲服務人員注意貴賓套房內花的擺設與水

（三）服務中心（Uniformed Service or Concierge）

主要負責車輛調度、機場接送、代客泊車（Valet Parking）、開門 迎賓、行李運送及寄存的服務，亦提供如旅客諮詢、遞送客房報紙、收寄郵件包裹、旅客留言、代客尋人（Paging Service）等服務。此外，許多外地旅客需要知道當地的相關資訊，服務中心人員因為位在旅館大門出入區域，所以最常被客人詢問到這些資訊，故服務中心人員須對旅館內外的資訊瞭若指掌。舉凡旅館附近的美食、餐廳、休閒娛樂、逛街購物的所在地點，甚至前往某處的大概車程及車資、店家營業時間及最低消費等，都要熟悉知曉。

1. 代客泊車服務員、迎賓員、長轎車司機和行李員。
2. 歡迎、接待及協助抵店賓客前往櫃檯和客房。
3. 當賓客離店時，服務人員護送賓客前往出納部、送交和裝卸行李。

（四）總機作業（Operator）

1. 主要提供四種話務服務，包括外客電話、房客電話、內部電話、緊急廣播。

　（1）外客電話：為外客撥打旅館代表號電話。

　（2）房客電話：為住房客人從房間撥打電話到總機。

　（3）內部電話：為員工本人撥打旅館代表號找其同事、下屬或主管，或員工的朋友、家人找員工的電話。現在許多旅館都裝設有自動總機的電話系統，接通後可直撥部門單位的分機即會自動轉接，不需經由總機人員接聽。為了讓總機的服務對象主要為客人而非員工，旅館都會宣導請員工多使用自動總機的電話號碼。

　（4）緊急廣播：為旅館遭遇緊急狀況如火災時，總機人員會以中、英、日文廣播通知全館此一緊急狀況，並請客人依逃生指示盡速疏散。

2. 總機人員職責

　（1）執行接聽電話客服專線及訂房接單工作。

　（2）回答和轉接（本地和長途）電話，並把通過總機接通的長途電話的費用，直接轉入櫃檯以便登入到相關賓客的帳單上。

　（3）提供叫醒服務，控制各種自動系統（如門鈴報警和火災報警），還負責緊急情況下的溝通工作。

　（4）電話收費系統與客務系統連接起來，能自動地把電話費登入到客人的總帳單上，和對客房提供按時自動叫醒服務。

　（5）透過電話或郵件方式，持續追蹤、經營並維護既有的客戶。

　（6）建立、記錄並維護顧客資料（如聯繫記錄、顧客反應、帳務及訂購記錄）。

　（7）提供來電客戶諮詢服務、產品解說，並適時進行產品推廣及行銷。

　（8）提供專業的顧客售後服務。

　（9）處理客訴案件。

　（10）幫助顧客解決問題。

　（11）提供旅館產品相關資訊及訂房資料流程協助。

（五）大廳服務主任

1. 為賓客提供特別服務，包括幫助賓客預訂和購買戲票、籌備如貴賓雞尾酒會派對等特別活動。
2. 安排秘書和文書處理服務等。
3. 是客務工作的延續，專門提供賓客服務。

三、客務部之營運管理

　　訂房作業是客務部營運管理很重要的一環，隨著網際網路的興起，「網路」已經成為國際觀光旅館業重要的通路之一。休閒旅館業者除了都有自己的官網，供消費者自行查詢有關客房資訊，也可以從網站上得知飯店優惠之活動。另外，為了可以吸引更多消費者的青睞，業者在線上訂房的合作管道也很多元，如臺灣線上訂房最熱門的 EzTravel 易遊網、Liontravel 雄師旅遊、Startravel 燦星旅遊等。

（一）訂房作業

　　一般傳統的旅館訂房流程是經由電話、傳真、或電子郵件與旅館進行下單動作，經由旅館確認之後，再與顧客進行聯繫進行後續動作，如訂立合約、付款等。自週休二日實施後，在國民旅遊方面，增進旅遊意願以及頻率的提升，民眾在短天數（含當天來回及兩天一夜）的旅遊活動有增加的現象，其中又以風景區、休閒渡假旅館和國際觀光旅館週休二日時的平均住房率有明顯提升。

1. 訂房作業處理原則：當旅館訂房部門在接受旅客訂房時，會填寫訂房單，訂房單為訂房者與旅館間之租房合約，通常旅館為利於作業，散客（FIT）與團體（GIT）的合約形式略有不同。一般在訂房作業時，經常會遇到的一些問題如下：
 （1）超額訂房（或訂房超收）：遠期訂房之控制與計算、即期訂房之控制與計算、在房間不夠時處理訂房要求之原則。
 （2）更改與取消訂房。
 （3）保證訂房。
 （4）無訂房之旅客。
 （5）客滿。
 （6）取消訂房與沒收違約金。

表11-3　國際收取違約金標準表

住宿人數	取消訂房日	當天未接到通知	當日	前一天	9天前	20天前
一般散客	14 人以下	100%	80%	20%	0	0
團體客	15-99 人	100%	80%	20%	10%	0
	100 人以上	100%	100%	80%	20%	10%

備註：

◎當天未接到通知時限是以雙方事先預訂之時間為準，如下午8時等。如無事先約定，慣例是以當日6點為計算基準。

◎如客戶延遲之原因為火車、飛機或公共設施等不可抗拒之因素所造成，客戶並持有證明文件時，原則上不得沒收訂金。

2. 線上訂房：隨著網際網路的迅速發展，網路電子商務已經成為傳統行銷通路以外的新興通路。再加上網路全年無休、成本低廉、以全球為市場的優勢，以及可符合消費者的需求等特色，網路線上訂房服務的網站數目增加快速，且在透過網路進行線上訂房的旅客大幅成長之趨勢，為求能更準確的鎖定目標顧客群，各種線上訂房系統（OTA）發展。以下列舉幾個目前最夯的線上訂房網站進行說明。

（1）Hotels.com的「限時優惠，倒數計時」：有許多旅館常常會遇到當晚有空房卻閒置的狀況，當晚空房不僅具時效性，過了今晚就是一筆空房的費用損失。因此，國際訂房系統 Hotels.com 提供「限時優惠，倒數計時」，是一種以時間為切割的當晚促銷概念也是旅館業很創新的促銷方式，最大折扣可到 50%以上（圖11-5）。

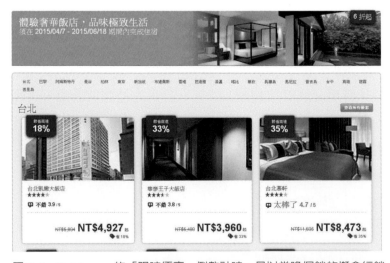

圖11-5　Hotels.com 的「限時優惠，倒數計時」是以當晚促銷的概念行銷

（2）臺灣線上訂房最熱門的依次有Ez Travel 易遊網、Liontravel 雄師旅遊、Startravel 燦星旅遊（圖11-6～11-8）。

圖11-6　Ez Travel 易遊網

圖11-7　Liontravel 雄獅旅遊

圖11-8　Startravel 燦星旅遊

（3）其他國際線上訂房最受歡迎的還有 agoda、Booking.com 及韓日旅遊最熱門的樂天旅遊。

圖11-9　agoda、Booking.com 及樂天旅遊都是很受歡迎的國際線上訂房

旅客對於特色住宿業者互動的期望

全球知名品牌 Booking.com 對全球超過 2 萬 1,500 位旅客進行調查，發現：

1. 近 69% 的臺灣旅客期待透過與旅宿業者的互動，得到當地隱藏版的旅遊資訊外，無論是當地人經營的民宿（B&B），或是業者獨特的互動風格都可能成為旅客再訪的誘因。

2. 有 70% 臺灣旅客表示，會在 2019 年選擇入住與觀光旅館業業者有所互動的房源。

3. 84% 的旅客表明希望接待人員尊重個人空間和隱私，在各式各樣的旅客需求之中，觀光旅館業業者也必須在熱情待客與尊重隱私之間的微妙平衡。

4. 有 64% 的臺灣旅客認為只需在入住期間見到接待人員一次，

5. 也有超過 52% 認為只需於入住和退房時見到就好。

6. 84% 的臺灣旅客認為接待人員需尊重個人空間和隱私，

7. 75% 旅客還期望業者須能夠辨別住客是否有意願和交流。

資料來源：Booking.com（2019）

如何尊重旅客隱私的平衡，成為觀光旅館業業者的一大挑戰。不過優質的待客服務即能滿足旅客的需求，例如有超過 84% 的臺灣旅客希望遇到友善的接待人員，另有近 46% 認為接待茶點能讓人更快地融入新環境。

此外，待客之道也因各國文化而異，在印度 84% 的旅宿業者認為，確保旅客吃飽是最重要的事；而泰國 74% 則認為提供旅客娛樂最重要。

因此每個人對完美住宿經驗的定義也不同，但旅客想要感受賓至如歸、體驗當地文化、享受寧靜時光或只想暫時逃離生活，能為旅客創造難忘回憶的關鍵總是來自於人。

（二）櫃檯服務流程

櫃檯人員主要負責訂房、住宿登記及退房等作業，此外櫃檯亦須應付旅客諮詢及處理顧客抱怨，休閒旅館的旅客來源大分為散客和團體二大部分，辦理 Check in（入住）程序上有所不同，將流程分述如下：

1. 散客（FIT）Check in/Out（入/退房）流程
 （1）Check in
 ① 親切地與客人行禮招呼。
 ② 確認是否訂房，並迅速找出訂房資料。
 ③ 請客人清楚填寫旅客登記卡，並請客人簽名，如常客只須簽名即可。
 ④ 將房間的 KEY 及 KEY CARD 一併交與客人，並祝客人住宿愉快。
 ⑤ 告知房號與電梯位置。
 ⑥ 於客人離開櫃檯後，立刻將旅客資料輸入電腦。
 ⑦ 旅客登記卡、訂單及 Coupon 整理並交當班主管覆核。
 ⑧ 按照房號順序歸入帳單夾。

名詞解釋

私帳

以C/O FIT之方式向客人收款。旅行社付款之散客（FIT）C/I同前述之FIT C/I，唯須注意所附之Voucher之敘述是否相符旅行社付款，唯帳單只印私帳向客人收款，公帳帳單勿交予客人。

（2）Check out

① 收取 Key Card，以房號叫出 C/O 客人之電腦資料。

② 列印出帳單。

③ 無任何消費金額者，收取回收 Key 即可。

④ 於帳單夾內取出登記卡及訂房單。

⑤ 請客人確認帳單後簽名向其收款。

2. 團體（GIT）Check in /out流程

（1）Check in（C/I）前之準備

① 於上午依團體訂房資料（Room Type 及房間數）Assign Room；並適當安排特殊要求。

② 旅行社來電報房號時，請核對房數、人數、及住宿日期。

③ 報房號前需檢查電腦，房間是否已經空出（Vacant）；無誤則將房號依 Room Type 報出。

④ 報房號後請將 Key 及早餐　包好，且在訂單上面註明『已報』；已報之房號不可再更動。

（2）Check in（C/I）之步驟

① 與導遊核對房數、人數、Group No、餐飲等訂房資料。

② 將整包 KEY 及餐飲交予導遊。

③ 向導遊索取團體名單。

④ 將導遊交代之 M/C、B/F、C/O 等重要事項寫在團體總表上。

⑤ 輸入電腦並列印團體名單。

⑥ 當班主管覆核。

⑦ 訂單及團體名單編號後歸檔。

（3）Group Check Out公帳（Master）

① 與導遊核對團號。

② 印出 Master 帳單交予導遊核對。

③ 確認後請導遊於帳單上簽旅行社名稱及導遊姓名，或取得旅行社簽認單。

④ 詢問團體離開時間，請導遊於離去前至櫃檯 Check 私帳是否全數付訖。

⑤ 確定結清後連絡房務是否有其他帳務，如否，通知服務組行李可放行。

（三）客訴流程

　　客房部門之客訴案件，如口頭、電話、書面、網站信箱客訴及房務客房內或客務櫃檯上的顧客意見卡（表）之書面意見。各部門接到客訴即須按照客訴標準流程（圖 11-10）回報及處理，避免衍生危機。處理重點如下：

1. 任何客訴案件，應在 7 天內答覆顧客
2. 受理客訴時，應立即登記並把握處理時效。
3. 針對每一客訴案件，須詳細作成記錄，並持續追蹤處理與改善。
4. 回覆信件寄出後，應在 3 天內再以電話向顧客確認並致謝。
5. 客訴理賠依旅館與保險公司所投保之公共意外險以及公司權責規定辦理。

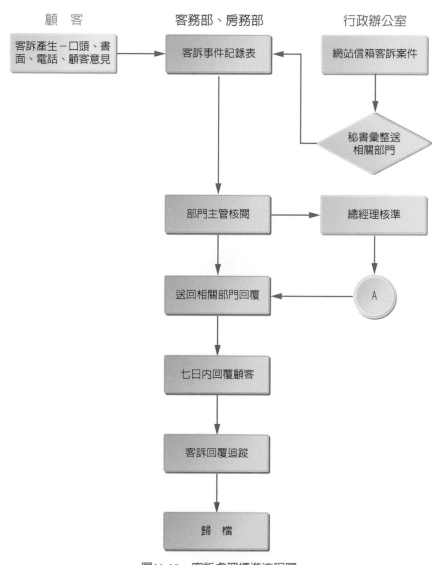

圖11-10　客訴處理標準流程圖

11-3 房務部之經營管理

若說「客房」是旅館的心臟，那麼房務部（Housekeeping）則是旅館心臟的守護神，也稱為後場（Back of the House）。房務部負責支援和管理，要為賓客提供非常直接面對面的服務。房務部是旅館中最忙碌的部門之一，其工作繁瑣，主要負責全館客房及公共區域的清潔整理與維護保養，也提供如客衣送洗、開夜床、全館布巾與員工制服管理等服務，是一個相當專業的部門。房務部的作業繁瑣，需要細心、耐心和專心，以及具備一定的經驗與專業知識才能勝任愉快，房務部的工作區域範圍大、工作內容與旅館整體清潔度息息相關，其工作品質因此很容易會影響到旅館的整體表現及顧客滿意度，是一個為旅館所相當重視的部門（圖 11-11）。

圖11-11　房務部的工作影響到旅館的整體表現及顧客滿意度

一、房務部組織及職掌

　　房務部門的組織架構與內部分工，對整個旅館而言，扮演極重要的角色；房務部門組織結構，依照旅館規模大小及是否有其他附屬設施而定。一般而言，房務部的組織，可分為房務組、洗衣組和清潔組三部分（圖 11-12）。

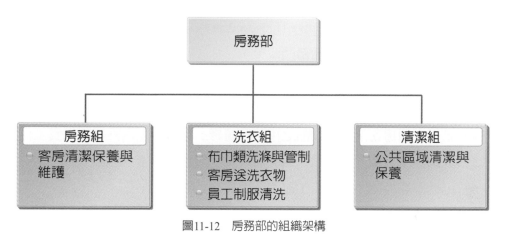

圖11-12　房務部的組織架構

（一）房務部組織

1. 房務組：負責樓層客房清潔、保養與服務。
2. 洗衣組：負責管衣室、布巾及制服之洗滌管理客人衣物洗滌業務。如員工制服洗燙服務；客房床單、布巾類等洗滌清點發放；餐廳檯布、口布等洗滌清點發放；客房棉織品之運送及盤點；洗衣設備之操作與管理；員工制服及客衣之縫補作業；洗衣費用之核計等。
3. 清潔組：負責公共區域及辦公室的清潔、保養。如大廳客廁、公共場所、電梯、樓梯等之清潔管理；行政辦公室、大樓周圍、大樓周圍樹木之維護修剪及人行道之清潔維護；夜間全館清潔、保養及維護；各宴會廳及公共場所清潔等。

（二）房務部職掌

　　各休閒旅館組織編制不同，有的就由經理統籌管理房務部三組，不一定有副理職。

1. 房務部經理（Executive Housekeeper）
　　（1）負責管理及督導所屬確實施行部門各項作業以提供最高服務品質
　　（2）制定部門作業政策與制度、編定並執行部門年度計畫與預算

（3）建立用品消耗標準、執行成本控制、研擬清潔品質檢查辦法、建立維護
保養計畫。

（4）協助旅館安全、消防、衛生相關之檢查。

（5）考核評估員工之工作績效、掌控部門人力狀況、處理旅館緊急及特殊狀
況等。

2. 房務部副理（Assistant Executive Housekeeper）

（1）負責協助部門主管推動部門政策。

（2）檢查所屬區域之安全及消防設備狀況、督導所屬確實依規定完成工作。

（3）巡檢客房樓層及公共區域、督導各辦公室區域之清潔。

（4）審核各項房務用品及物品之申請及請修、督導旅館內外維護保養工作。

（5）協助擬訂工作計畫、執行部門財產及物料管理制度。

（6）協助訓練員工、核定員工班表、處理客人抱怨等。

3. 房務組長（Supervisor）

（1）營業場所、公共區域及行政辦公室清潔與維護之督導。

（2）房務管理制度之訂定與修訂。

（3）清潔、服務人員作業程序訂定與修訂。

（4）客房布巾、客衣、員工制服與餐廳布巾清洗整理之督導。

4. 房務領班（Floor Captain），亦稱樓層領班

（1）負責檢查所屬客房樓層之備品數量、督導所屬確實依照規定清整客房及
樓層走道。

（2）巡檢樓層備品室、檢查清整完成之客房，並改報房間狀況為可賣房。

（3）請修客房不良狀況、規劃並執行客房保養、管理所屬樓層財產。

（4）考核員工之工作績效、實施員工訓練、排定員工班表等。

5. 房務員（Room Attendant / Room Maid）

（1）負責整理工作車及補足車上備品。

（2）清潔整理客房、填寫工作報表。

（3）記錄客房布品換取數量、請修客房各項故障設施及追蹤維修狀況。

（4）清潔維養客房樓層梯廳及走道區域、保持備品室之整齊清潔。

（5）開夜床及清整延遲退房（Late Check-out）之客房（通常為晚班房務員負
責）。

（6）領取與保管所屬樓層備品及用品、處理房客需求、參與各項訓練課程等。

6. 清潔組領班（Public Cleaning Captain）

（1）負責督導所屬確實依照規定清潔公共區域。

（2）請領與妥善存放清潔藥劑用品。

（3）固定保養與工作相關之器具並做記錄。

（4）請修公共區域之損壞物品與追蹤維修狀況、與外包廠商協調溝通。

（5）掌控單位人力、考核員工之工作績效、實施員工訓練、排定員工班表等。

7. 洗衣房領班（Laundry Captain）

（1）負責督導所屬之工作品質、管理全館布巾類物品。

（2）定期盤點布品並提列破損、遺失及報廢等數量。

（3）妥善存放洗衣藥劑和有機溶劑並記錄使用狀況。

（4）保養單位機械設備、配合工程部維修。

（5）保持工作環境之整齊清潔、考核員工之工作績效、實施員工訓練、排定員工班表等。

二、房務部之營運管理

良好的品質與效率是房務工作的基本原則，也是房務管理追求的目標。房務部不僅是維持旅館客房清潔的部門，更是維護旅館形象的重要單位。房務工作最重要的是速度與效率，必須在最短時間內，作好所有的清潔與整理工作，房務人員除了要有耐心和體力之外，還要有一套完整的工作計畫流程。房務組的服務品質相當程度的影響到房客對旅館服務的滿意度（圖 11-13）。

圖11-13　房務作業需要遵守作業程序

（一）房務作業流程（SOP）

　　為了提升服務品質，房務員進行客房清潔前必須做好前置工作，簽到後就要穿著制服，注意自己的儀容。進行房務作業時，一定要先參考「房間狀況報表」，作好前置準備工作，方能進入房間；進入客房前一定要注意禮節，注意客房是否掛有「請勿打擾」，此外，若在早上發現客房門下報紙或門把上的報紙尚未取走，則表示客人很可能還在休息，除非特殊狀況，亦不應敲門或按鈴打擾客人；客房整理清潔打掃都需按照優先順序及作業步驟；鋪床作業、補充備品等都有一套詳細的作業規範和程序，如鋪床（Make a Bed）作業，一般旅館床鋪布巾備品包含保潔墊、床單、羽絨被、被套及床罩等各一條，另外需要枕頭套四個。布巾鋪設步驟共有七個步驟：拉床、鋪設保潔墊、鋪設床單、鋪設被套、鋪設 枕頭套、鋪設床罩、成品檢視等（圖11-14）。

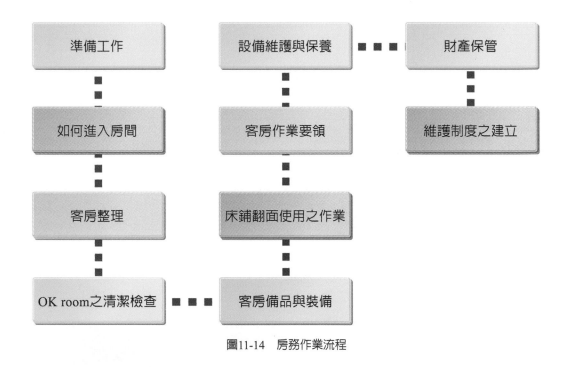

圖11-14　房務作業流程

例如有加床（含嬰兒床）服務時，專員接到客務部櫃檯通知客人要求加床服務時，首先做好電話記錄後，隨即連絡樓層房務員，房務員接獲訊息後，應在 10 分鐘內到達客房為客人加床，如客人已在房內時，不得向客人索取小費。在加床同時，須再增加大毛、中毛、小毛、牙刷、肥皂及拖鞋等用品。其他諸如洗衣服務或擦皮鞋服務或物品借用服務等流程亦同（圖11-15）。特別注意事項如下：

名詞解釋

OK room

OK room又稱空房，已經整理清潔之空房，且經領班檢查一切OK，可以銷售，謂之「OK room」，OK room之清潔檢查係依客房檢查表之項目依序檢查。

1. 接獲任何服務案件，房務員應在 10 分鐘內到達客房，提供服務。
2. 有填寫洗衣單之衣物，不得送洗。
3. 發現遺留物應紀錄處理，如接受客人要求寄回遺留物時，應問明收件人姓名、住址、電話等，以便處理，且須在電腦上註明處理情況。
4. 檢查客衣時，如發現破損等情況，須讓客人在衣物損傷單上簽名，以示確認。
5. 備品出售雜項單務必讓客人簽名，以示確認購買。

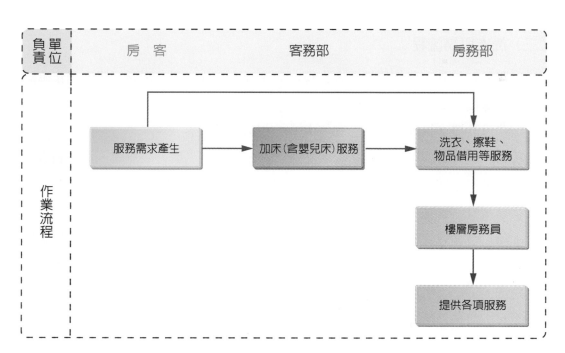

圖11-15　加床作業流程

（二）客房整理報告單

旅客住進旅館後，通常以停留在客房內的時間為最長，房務人員對於房間內的設備與清潔維護工作，就顯得格外重要，因此，對房間內的床單、被套、枕套、毛巾等的清潔作業都須確實執行（表 11-4），才能提供乾淨舒適、清爽的空間及物品。

表11-4　客房整理報告單

日期：　　樓層：　　　　房務員：1　　　2　　　領班：　　　副主任　　　主任

房號	狀態	床 單		被 套		枕套	毛 巾					整理時間		備註
		大	小	大	小	大	大	中	小	足巾	浴袍	進入	完成	
01														
02														
03														
04														
05														
回洗														
總計														

（三）洗衣服務流程

1. 客務員在接到客務部櫃檯或客人親自通知有洗衣時，應在電話記錄簿上正確詳實記錄後，即電話告知房務員。
2. 房務員於接獲訊息後，應在 10 分鐘內到達客房收取客衣。
3. 房務員收取客衣時，務必核對「洗衣單」，確認姓名與簽名無誤，並查對客衣洗燙是否正確填寫，如客人未填寫洗衣單時，則不予送洗。
4. 房務員在客衣收取後，須在中午 12 時前送至管衣室，由布巾員先核對洗衣單上項目及檢查送洗衣物，如發現衣物損傷或嚴重汙漬或有遺留重要物品，即應將衣物連同「衣物損傷表」（圖11-16）送回客房，待客人簽名確認後，始可再送洗。
5. 經布巾員檢查無誤並完成登記後，再送至洗衣房清洗。

台糖長榮酒店 (台南) EVERGREEN PLAZA HOTEL (TAINAN)	損傷 DAMAGES
房號　　　　　　　　　日期 Room No.　　　　　　　Date	扯裂 Rip
姓名 Guest Name	破洞 Hole
親愛的貴賓： 本酒店洗衣房在您的衣服上發現有不尋常之處，特註明於此卡背面。由於本酒店無法對其清洗後的結果負責，倘若您願意簽字認可，洗衣房將在您的授權下，小心並迅速地處理您的衣物。	污點 Stain 褪色 Faded 染色 Dyed
Dear Guest: We respectfully call your attention to the article, mentioned on the back of this card, on which we note an irregularity. This article will be laundered / dry cleaned at your risk. Kindly sign below as authorization to proceed and we will handle your garment carefully and without delay.	油污 Oil Stain 裂縫 Open Seam 變色 Color Change
客戶簽名 Guest Signature	燒焦 Burned or Scorched 污斑 Perspiration Stain
制服室主管 Laundry Dept	缺釦子 Loose Button 拉鍊壞 Broken Zipper

圖11-16　衣物損傷表

（四）清潔維護中之禁止事項

1. 在房間私接電話。
2. 個人私事或旅館內部事務向客人申訴。
3. 過分與客人表示親熱,主從不分。
4. 閱覽客人書報、文件,翻動客人行李、抽屜。
5. 在房間內收聽廣播、音樂、收看電視。
6. 取用客人之食品、飲料。
7. 住客有訪客，藉機服務逗留太久，尤其異性訪客來訪時。

（五）稱職的房務員應具備之任務

1. 從事旅館客房的整潔工作，以備旅客住宿。
2. 依照正確的步驟，操作清潔用具和材料，更換床單打掃客房內浴室，以維持客房清潔衛生。

3. 瞭解在客房內發現旅客遺留物品處理方式。

4. 學習工作技能迅速檢查客房，使各種佈置、清潔工作全部完成，確實提供新遷入的旅客住用。

5. 體認清潔、親切、舒適、安靜及旅客安全之共同目標。

11-4 經營管理個案探討—墾丁凱撒大飯店

　　墾丁凱撒大飯店（Caeser Park Hotel Kenting）得天獨厚擁有臺灣百餘年歷史的鵝鑾鼻燈塔和珊瑚礁林公園；以及碧海、藍天的小灣沙灘，也是墾丁地區第一家五星級飯店，更連續 6 年（2007 ～ 2012）獲選國際 EIHR（Exclusive Island Hotels & Resorts，世界頂級島嶼飯店聯盟）會員與杜拜帆船酒店同列為全球渡假飯店的首選之一（圖 11-17）。本節就以墾丁凱撒大飯店為例，探討休閒旅館之經營管理。

圖11-17　墾丁凱撒大飯店前面坐擁藍天白雲的小灣沙灘自然美景

　　於 2001 年 1 月於法國成立的「頂級島嶼飯店聯盟」（Exclusive Island Hotels & Resorts，簡稱 EIHR），在國際旅遊業就是「頂級」、「尊榮」、「專業」的代名詞，不僅讓杜拜帆船飯店、英國的 Armathwaite Hall Hotel、希臘的 Blue Palace Resort & SPA 等頂級休閒渡假飯店競相加入，聯盟所營造的旅遊經驗與堅持的服務品質，迅速的風靡整個歐洲旅遊市場，更成為全球旅遊業的第一品牌；而 EIHR 的成員除了是該國知名的頂級飯店之外，還需要經過法國總部嚴格的評審考核，其中，「位於美麗島嶼」、「頂級享受」、「貼心款待」為該聯盟很重視 3 項標準，EIHR 聯盟認為旅遊是一種藝術，飯店都有義務提供客人舒適、愉悅、放鬆的服務，讓客人在度假期間享有最愉快的體驗。

一、墾丁凱撒大飯店概況

　　墾丁凱撒原係由日本青木公司與亞細亞航空公司於 1985 年合資興建，1986 年正式開幕後，為臺灣第一家五星級休閒旅館；1996 年宏國集團關係事業國裕開發股份有限公司與青木公司簽訂合約，由國裕開發先後認購青木公司持有的凱撒大飯店股權，由凱撒自主經營，外聘前凱撒集團亞太區總裁及副總裁為顧問，與國際凱撒、威斯登仍維持行銷訂房服務合約，並獲得挪威商 DNV 認證機構所頒「國際安全評分系統」評鑑 ISRS 標準階五星之認證。這項認證代表臺灣服務業邁向國際化的新標準，同時也顯示墾丁凱撒大飯店在服務業的品保系統、作業及公共安全上，做了最良好的典範。「世界頂級島嶼飯店聯盟」（EIHR）於 2006 年 9 月向凱撒飯店正式提出入盟邀請，經過法國總部長達四個月的審核後，2007 年一月起正式受邀入盟，晉身為世界頂級飯店聯盟之一。

二、周邊景點

　　墾丁凱撒大飯店除正前方為一處吸引遊客聚集的墾丁小灣沙灘，海水浴場可以戲水玩沙、玩香蕉船和衝浪趴板等水上活動外；飯店大廳及通往 Villa 的走道分別播放森林木質香氛，營造清新自然的綠意氛圍。周邊景點有：

1. 鵝鑾鼻公園：鵝鑾鼻以燈塔馳名中外，區內的珊瑚礁石灰岩地形，因受海浪侵蝕，雨水沖刷而成為奇峰與洞穴之特別景觀珊瑚礁林公園，於 1982 年 12 月 25

日正式對外開放，園區面積共 59 公頃，目前為墾丁國家公園觀光勝地之一環，左瀕太平洋，面對巴士海峽，與菲律賓之呂宋島遙遙相對。園區內百餘年歷史的鵝鑾鼻燈塔，塔身為白色鐵造圓塔，背山臨海，並構築成砲壘形式，圍牆有射擊的槍眼，四周並築壕溝，是清廷防範原住民滋擾的防禦工事，也使得鵝鑾鼻燈塔成為全球獨一無二的武裝燈塔（圖11-18）。

2. 社頂公園：位於墾丁森林遊樂區旁，佔地 128.7 公頃的社頂公園，醞藏著豐富的動植物，極具觀賞價值。區內有接近 50 種以上的蝴蝶迎風飛舞。園內另有人工飼養復育的梅花鹿，近年已繁衍成功。

3. 船帆石：越過凱撒大飯店在海岸珊瑚礁前方，巨石矗立於海中，看似即將啟航的帆船，造型奇特。

圖11-18　鵝鑾鼻燈塔背山臨海，為砲壘形式，已有百餘年歷史

三、客房類型介紹

　　墾丁凱撒大飯店擁有 282 間各式客房，於 2006 年全新整建完工的獨棟別墅 Villa 五大房型（表 11-6、圖 11-19）。

圖11-19　墾丁凱撒大飯店獨棟別墅 Villa 具南洋風情

表11-6　房間內容表

房間型態	簡介	房價
景緻客房	約 12 坪，全館嚴選僅有 16 間	NT$12,000
景觀客房	約 12 坪，墾丁山海風情盡收眼底	NT$12,000
花園客房	約 17 坪大，Villa 感官體驗，五大房型，不論是「峇裡島風」、「童趣」、「日式禪風」、「地中海風」、「歐洲風情」，各有風情	NT$15,000
池畔花園客房	臨近椰林泳池的池畔花園客房擁有獨立門戶，推開花園小門，踩著門外環繞的石板小徑，穿越庭園即可直達椰林泳池，輕鬆享有池畔美景	NT$16,000
豪華套房	全館限量 4 間的豪華套房，客房坪數約 25 坪，室內為一房一廳兩大床的設計，寬敞明亮的空間規劃，獨立的客廳與房間、360 度旋轉電視、充滿設計感的現代吧檯。	NT$25,000

（續下頁）

（承上頁）

房間型態	簡介	房價
凱撒獨棟別墅 Villa	150 坪的凱撒獨棟 Villa，擁有私人庭院、花園泳池、發呆亭、BBQ 區、露天按摩浴池、優雅交誼廳及雙主臥房，為峇里島風渡假天堂。 五大房型（峇里島風、童趣、日式禪風、地中海風、歐洲風情），隱身在椰子樹與樹林花叢間的花園客房約 17 坪大。	NT$70,000

資料來源：墾丁凱薩大飯店官網，作者整理（2014）

四、凱撒大飯店客房之營運管理

凱撒大飯店在營運管理策略上採取兩大方向，第一是旺季採取高價位、淡季採取高住房率；第二為依照時令及節慶作為模式。以墾丁地區來說，主要的旺季有大兩個時段，分別為學生的寒假與暑假。墾丁的遊客潮在這兩時期住宿需求大增，因此凱撒飯店在這兩階段的行銷策略是以提高房價為基準所設計的套裝行程；然而，在非旺季時，飯店為了吸引顧客住房，所採取的行銷策略為高住房率為基準，所推出的套裝行程為較低價方案。

（一）推出多元套裝行程

針對不同客群打造的套裝行程，如三天兩夜嬉遊凱撒景觀 2 人房（情侶）、三天兩夜嬉遊凱撒景觀 4 人房（家庭）；凱撒慢漫玩冬季限定四天三夜景觀客房（2人）；四天三夜住宿峇里島主題客房；凱撒夢饗家二日遊＋早晚餐；Caesar Bali Villa 獨棟別墅；凱撒甜心假期情人專屬一大床；ANGSANA SPA 假期姐妹相伴；喜迎 29、凱撒玩 99 等多元化套裝行程。套裝行程，凱撒飯店大都採直接行銷；對於大型企業，凱撒飯店運用簽約折扣的行銷手法，將客源推廣，但這並非適用於每個企業體，由於凱撒飯店的房價屬於高價位，因此在選擇企業的時候也須將其員工是否能負擔的因素作為考量。套裝旅遊的概念亦是目前全球觀光旅遊活動主要潮流之一，更是當前臺灣觀光發展的正確方向，既有的觀光資源，如國立海生館、恆春半島上最大的漁港後壁湖、墾丁國家公園、鵝鸞鼻燈塔、佳樂水、恆春出火自然事件，此等既有資源，本身極具有相當觀光價值。

（二）因應時代潮流，重視行銷通路

　　凱撒大飯店與合作的旅行社，在網路上參加套裝行程或是訂房的客層將近 20%。利用網路行銷行程廣大的網路市場，不僅擴充銷售的通路，在網際網路上接受訊息的旅客也能直接的了解產品特色及價格等。因為網路行銷發展會逐漸偏重，網路所潛在的商機無限。

1. 融入互動式網路行銷，以官方網站不定時優惠吸引忠實客人上官網搶便宜。
2. 加入 Blog 和 FB 的通路，並經常發送訊息給顧客。

（三）異業結盟，提升效益

　　墾丁凱撒大飯店的套裝行程，也結合國立海洋生物博物館、水上遊樂設施、飯店餐飲、交通運輸等，如墾丁凱撒與臺灣高鐵推出優惠套裝行程，以吸引旅客前來住宿。套裝遊程主要是由景觀、活動、服務等要素所構成，人文與自然景觀、觀光與旅遊活動為遊程設計的主要標的，相關的交通運輸、餐飲住宿、教育遊樂等服務則為必要元素。而套裝旅遊的概念，不僅是在提供與販賣相關、整套的景觀與活動，更是在提供與販賣相關、連鎖的各式各色服務，希望兩者相輔相成，甚至互有加乘的效果。具吸引力的景觀與活動，搭配貼心適意的服務，形成理想且具有加值效果的遊程，進一步增加觀光收益。

（四）接軌國際，結盟頂級飯店

　　墾丁凱撒在累積了 20 年的服務經驗後，全新整建裝修讓產品更具競爭力，於 2007 年 1 月成為頂級島嶼飯店聯盟（EIHR）的一員後，無異是打開一道通往國際的大門，凱撒也將與聯盟成員中的頂級島嶼度假飯店共同合作、推展行銷，讓全世界看見臺灣，也把恆春半島推向國際。

（五）定位明確，精準掌握客源

　　凱撒大飯店淡季行銷得宜，對市場掌握之精確，明確將墾丁凱撒的客源鎖定在 32 ～ 42 歲的客層，該階層已有一定經濟基礎，消費能力強，也能接受凱撒的價位，加上這個年齡層多已有小孩，與墾丁凱撒的主推房型—景觀家庭客房的客源一致，行銷活動自然無往不利。

　　凱撒大飯店在營運管理的策略成功，讓原本休閒旅館生意最差的 3 月，一般住房率往往都是 5 成不到，但凱撒卻能突破 65%，在墾丁一枝獨秀。臺灣旅遊產業面對國內與全球的同步競爭，除了提供國人舒適的旅遊之外，更需要具備國際水準的服務品質，才能迎戰全球化時代的來臨。凱撒大飯店能被旗下擁有 59 間國際知名、頂級休閒飯店的「頂級島嶼飯店聯盟」（EIHR），所相中並成功通過審核入盟，成為與杜拜帆船飯店同級的休閒渡假飯店，晉身世界頂級飯店聯盟，對凱撒大飯店的品牌形象更如虎添翼。休閒旅館要具備國際水準的服務品質絕對沒有任何僥倖，完全需要一套嚴謹的客房營運管理以及訓練有素且熱誠的經營團隊，才能朝共同願景邁進。

問題與討論

1. 休閒旅館的定義與產品特色如何？
2. 舉出臺灣北部、中部、南部、東部各一家休閒旅館之特色？
3. 客務部的組織有哪些部門單位？各有何工作職掌？
4. 房務部組織有哪些部門？描述其工作職掌？
5. 舉例墾丁凱撒大飯店的客房類型以及環境特色？

第 12 章
休閒旅館餐飲管理

　　臺灣民眾對於休閒生活的高度注重，促使大型主題休閒娛樂渡假村紛紛設置，以因應國民旅遊之需求，如劍湖山世界集團、麗寶主題樂園、六福村、義大世界等。休閒渡假旅館為滿足旅客休憩渡假的需求，除推出一泊二食方式，免費提供單車、DIY 手作課程、或搭配當地農業體驗等，讓遊客除了入住旅館外，還能到附近景點做進一步的套裝旅遊行程。在餐飲上除隨季節變換菜色外，對於食材的要求更加講究在地特色。越來越多臺灣觀光旅館業者團結推廣，結合當地的觀光資源，推出各種方案吸引遊客入住。例如雲林劍湖山王子大飯店、礁溪長榮桂冠酒店、臺糖臺南長榮酒店等，也都結合母公司集團的觀光資源，以組織力量將觀光旅館業產品套裝旅遊化（Package Tour）吸引目標客層。本章以臺糖江南渡假村為個案分析，進一步透過集客力結合觀光景點、產業等串連等，試圖找尋臺灣觀光產業發展的新契機。

- 休閒旅館餐飲部組織與職責
- 旅館餐飲外場營運管理
- 旅館餐飲內場營運管理
- 餐飲內外場標準服務流程
- 從臺糖江南渡假村個案探討經營管理

 ## 12-1　臺灣觀光旅館業面臨景氣低迷的餐飲策略

經濟部統計處（2018）資料顯示，餐飲業市場前景佳，營業額從 2012 年的新臺幣（下同）3,945 億元逐年成長至 2017 年的 4,523 億元，而餐飲業又可以再細分為：餐館業、飲料業和其他餐飲業三部分，在 2017 年餐飲總體營業額中，餐館業以 84.6% 的占比位居分類大宗。

一、餐飲策略

觀光旅館業住房需求近年不增反減，而新飯店又不斷加入市場，既有業者必須積極增加新業務，來創造新成長動能，雲品集結集團資源 2018 年 10 月起併入君品的營收，寒舍集團力推五星度假據點礁溪寒沐，六福集團則經營加強聚焦在六福萬怡和六福村、六福莊親子市場。面對飯店景氣低迷，各觀光旅館業者都有不同的策略（表 12-1）。

表12-1

飯店集團	策略
雲朗集團	1. 透過平台共享利潤概念，導入君品包括米其林三星廚藝團隊、客製化宴會管理及沈浸式主題規劃等優勢。 2. 併入館外宴會廳共 13 處據點的策略，舉辦「婚宴攻略採購日」，以宴會餐飲帶動成長。 3. 發展高端國旅度假型態，推廣日月潭花火節餐飲方案，並參與游牧森林音樂祭。
寒舍集團	礁溪寒沐以最新也是唯一的五星度假溫泉飯店，推廣各項行銷活動，是主要成長動能來源。
六福集團	1. 將成長動能放在六福萬怡酒店 2. 臺北市最大南港公辦都更案簽約、台肥南港 C2 規劃案啓動，南港發展逐漸成型。 3. 於觀光遊樂業六福村主題樂園 2018 年起活動檔期不斷，透過加強多角化經營，要將飯店業不景氣的壓力減緩。

　　米其林摘星餐廳愈來愈多，加上新飯店與個性化獨立餐廳崛起，且百貨公司大幅提高餐飲比重，面對外食餐飲市場競爭環境丕變，臺北市五星級觀光飯店包括臺北晶華、喜來登、W 飯店與國賓飯店等業者，2019 年紛紛編列預算，重新裝潢設計館內餐廳、強化硬體設施，觀光旅館業五星飯店「餐飲硬戰」蓄勢引爆。《臺北米其林指南 2019》入書與摘星餐廳較 2018 年增加，使得臺北都會外食餐飲市場競爭環境改變，五星級觀光飯店意識到傳統餐飲優勢不再。

二、臺北米其林指南2019

　　《米其林指南》遴選其所覆蓋的 30 個國家的最佳餐廳和酒店。除展示世界各地的美食之外，米其林主要目的是突出該國家美食界的活力，以及最新潮流和廚師界的後起之秀。《米其林指南》通過每年評獎不僅為其所選出的餐廳創造價值，也有助於宣傳當地美食，從而增加城市及國家的旅遊吸引力。

　　《臺北米其林指南 2019》（Michelin Guide Taipei 2019）公布星級餐廳名單，2019 年總共有 127 間餐廳入選，其中 24 間餐廳成功摘星，最高榮譽三星餐廳仍由君品酒店的頤宮中餐廳蟬聯，二星餐廳有 5 間、一星餐廳則有 18 間，整體來說星級餐廳較 2018 年增加了 4 間。二星評鑑的餐廳有從 2018 年一星升級的 RAW 與 Taïrroir 態芮以及初入榜二星的鮨天本，祥雲龍吟和臺北喜來登大飯店的請客樓維持二星（圖 12-1）。

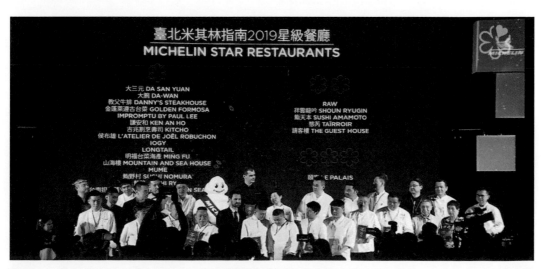

圖12-1　臺北米其林指南（2019）公布星級餐廳名單（來源：截自Michelin Guide Taipei粉絲團（2019））

2019 年摘下一星評鑑的餐廳有 4 間新餐廳，包含即興料理「Impromptu by Paul lee」、東京米其林二星餐廳 Florilege 的臺北姊妹店「LOGY」、永豐餘生技投資經營的台菜餐廳「山海樓」、台式海鮮餐廳「臺南擔仔麵」。14 間餐廳維持一星評鑑，包含大三元酒樓、燒肉專門店大腕、教父牛排、金蓬萊遵古台菜、日本料理謙安和、吉兆割烹壽司、L'ATELIER de Joël Robuchon 侯布雄法式餐廳、餐酒館 Longtail、明福台菜海產、歐式餐廳 MUME、鮨野村、鮨隆、臺北亞都麗緻大飯店的天香樓、臺北文華東方酒店的餐廳雅閣。

米其林指南

圖12-2　米其林指南

米其林指南類別除了星級餐廳名單，還有以下三種分類：

1. 必比登推介：不需花大錢就能品嘗美味

　　「必比登推介」（Bib Gourmand）是米其林從經濟實惠的角度出發，推薦不需要花大錢就能品嘗到的美味，以滿足不同消費族群的需求，名單分為餐廳以及夜市街頭小吃兩種類別。米其林在評選時會設置一定的消費金額，以臺灣 2019 年必須在新臺幣 1,300 元之內可以吃到至少 3 道符合水準的菜色，才符合必比登的標準。如果是必比登推介的餐廳，會有米其林吉祥物的符號，例如 2019 年新進榜台菜老店欣葉的新品牌欣葉小聚今品，以及公館夜市的藍家割包。

2. 餐盤：食材新鮮、口味尚佳的餐廳

　　指南中到 2016 年，才被標示「餐盤」的餐廳，米其林官方表示是新鮮食材、細心準備、美味佳肴，口味尚佳，雖然沒有入選星級餐廳，卻仍然獲得評審肯定。

3. 叉匙：重視用餐環境、氛圍舒適

　　星級評斷餐點之外，用餐環境也是米其林評斷時相當重要的指標。因此在指南中可以找到象徵餐廳舒適程度的「叉匙」，依序從一叉匙至五叉匙，如果評審特別讚賞其舒適氛圍的話，還可能會從黑叉匙晉升至「紅叉匙」。不過叉匙和星級並沒有絕對關係，即使拿到高星級的餐廳，也不一定會擁有許多叉匙。

知識小視窗

《米其林指南》（法語：Le Guide Michelin）是法國知名輪胎製造商米其林公司所出版的美食及旅遊指南書籍的總稱，其中以評鑑餐廳及旅館、封面為紅色的「紅色指南」（法語：Le Guide Rouge）最具代表性，所以有時《米其林指南》一詞特指「紅色指南」。

除了紅皮的食宿指南之外，還有綠色封面的「綠色指南」（法語：Le Guide Vert），內容為旅遊的行程規劃、景點推薦、道路導引等等。

 12-2　休閒旅館餐飲營運管理

　　近年來休閒風潮日盛，觀光旅遊生態改變，遊客消費方式也不同以往進香團式粗糙式旅遊，繼之而起的是更深度的體驗、導覽旅遊行程，再加上各大企業對公司中高層幹部訓練需求轉趨強烈，故結合旅館會議場地設施，以及休閒旅館得天獨厚的自然資源，設計獨特之探索課程，開發出適合管理階層之潛能激發套裝，將會議、訓練、住房、用餐等消費全方位結合，如休閒渡假村引進獨木舟、高空滑索、高空挑戰等刺激元素，朝戶外探索、團隊激勵等企業需求，開發青壯年消費族群入園消費，形塑渡假村操作休閒區塊的新方向，吸引更多潛在顧客增加休閒旅館之營收。

一、餐飲營運管理

　　休閒旅館屬多角化經營的綜合事業體，其收入來源除了客房及餐飲為主要收入外，結合自然資源及人文資源之主題活動收入已成為休閒旅館另一重要的收入來源。所以休閒旅館之經營，必須提供較大的營業面積、較多的營業人力及較豐富的商品，方可滿足消費者對休閒旅遊的需求。對休閒飯店而言，主題活動（溫泉或高爾夫球等）或二日會議專案，不但可凸顯旅館之主題，更是行銷活動的主要產品，透過活動及套裝旅遊帶動餐飲的來客數及業績。

　　例如劍湖山王子飯店的「蔚藍西餐廳」地中海情調空間，可容納350至420個座位，餐飲依季節時令變化創意菜色，打造西式美食與多國料理並融入在地特色佳餚提供豐富多樣化的精緻餐點。「禪園中餐廳」為中臺灣唯一飯店頂樓空中「戶外庭園婚禮」舉辦婚宴；或以雲林農漁特產，在地漁獲—臺灣鯛魚，推出鯛魚宴。墾丁凱撒大飯店結合當地自然資源，藉由套裝行程之包裝，將當地自然及文化特色充分發揮並創造了營運佳績，餐飲特色一定會有恆春半島特有的飛魚和鹿角菜。而西湖渡假村則以多種戶外婚禮場地結合獨特可容納1,500人的半圓型巨蛋多功能會議廳，搶攻婚宴市場。

　　休閒旅館餐飲部門的餐廳型式與數量因各家規模與主題不同而不一，大約可分類為廚房、宴會廳、西餐廳、中餐廳、客房餐飲服務、客房內的小吧台、高級酒

吧、吧台等。營運部門（單位）主要分為內場及外場，內場係指製造及準備餐食的廚房，餐飲內場管理主要從食材至成品所有必須注意的食安問題與衛生製程管理，也包含許多廚務人員每日例行性的作業內容與規範；外場則是指與客人直接接觸的餐飲服務部份，主要工作為接待、銷售與銷售控制三部分。為了達成工作目標及服務品質，組織架構除了合理分配各職務與工作職責外，還須制定不同的標準作業流程，並透過教育訓練以達到顧客滿意。以下各節將分別詳細介紹。

二、餐飲部（Food & Beverage）組織及職責

在休閒旅館業中，餐飲部（圖 12-1）由餐飲（經理）主管負責，其職責是向總經理報告並有效經營旅館內各餐廳、客房服務、廚房、宴會及餐務等營運管理。

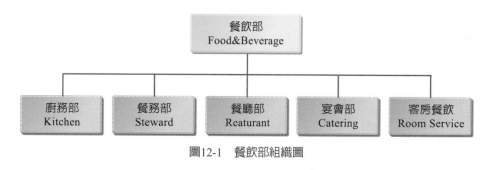

圖12-1　餐飲部組織圖

餐飲部主要職責為旅館內各餐廳及客房餐飲服務，或職員餐飲服務。

1. 酒精飲料銷售和服務一般是個別操作，刻意與食物銷售和服務分開。

2. 飲料部有分別的儲物室、服務員、銷售區域和準備人員（調酒員）；其營業時間超越食品供應服務操作時間。

3. 宴會和承辦宴席的膳食，由餐飲部人員或特別指派人員處理。

4. 宴會一般在旅館的多功能廳內舉行，其收入歸納於餐飲部總營業額。

5. 宴會和承辦宴席膳食服務是很可觀的營業收入和盈利來源。

6. 餐飲業界之市場調查與行銷企劃及提升服務品質。

7. 規劃營運方針服務品質及負責營業績效之達成。

8. 確保食品產品的衛生安全及創新產品。

9. 督導業務及推廣促銷活動的籌辦。

10. 有效管理成本控制及完整提供研發、創新、品質穩定安全衛生之優質菜餚。

三、餐飲部各單位職責

1. 餐廳部（Reaturant）：負責旅館內各餐廳食物及飲料的銷售服務，以及餐廳內的布置、管理、清潔、安全與衛生，內設有各餐廳經理、領班、領檯、餐廳服務員、服務生。各旅館餐廳的型式與數量也都各自不同，主要是由餐廳部經理來運作。

2. 餐務部（Steward）：為餐飲部的後勤支援單位，負責清潔後場、保持杯、盤、刀具的清潔、嚴格保持庫存管理與每月盤點維護洗碗機、廚房清潔用品的庫存管理及預測勞務與清潔用品的需求量，下腳廢物處理、消毒清潔、洗刷炊具、搬運等工作。餐務部負責廚房的清潔，通常在夜間進行，避免干擾廚房作業；小規模的清潔工作則在午餐與晚餐間的空班時間進行。各類型餐廳的杯、盤、刀具各不相同，要確認所有物品各歸原位，並透過嚴格的庫存管理和盤點，以避免短缺。職責如下：

 （1）請購採購。
 （2）貨品驗收。
 （3）儲存提貨。
 （4）食物製備。
 （5）維護清潔。
 （6）製作預算。
 （7）會計出納。
 （8）控制管理。
 （9）清潔後場。
 （10）保持杯、盤、刀具的清潔。
 （11）嚴格保持庫存管理與每月盤點維護洗碗機。
 （12）廚房清潔用品、南北貨品的庫存管理。
 （13）預測勞務與清潔用品的需求量。

3. 宴會部（Banquet）：宴會指的是在同一個地點用餐客人，旅館通常有獨立於客房業務外的專業宴會業務人員，但仍須與旅館內業務人員合作，以共同為宴會餐飲空間創造更大的業績。

4. 客房餐飲服務（Room Dining）：指由服務人員，將旅館的住宿房客所需求餐飲送到客房，讓房客在房間內用餐的服務，也代表更高級的服務。觀光旅館業中最常提供的客房餐飲服務為早餐的選擇性比較多，其他如午、晚餐通常是以提供較簡便餐飲為主。

5. 廚務部（Kitchen）：負責食物、點心製作及烹調，控制食品之申領，協助宴會之安排與餐廳菜單之擬訂。

四、餐飲部主管職掌

1. 餐飲總監
 - （1）監督餐飲各營業單位營運狀況及環境衛生維護。
 - （2）遵守各項與餐飲營運相關之法律規範，如公播權法、公共衛生以及消防安全等。
 - （3）維持旅館與同地區競爭對手之餐飲競爭力，確保旅館餐飲服務與產品品質和企業形象。
 - （4）改進餐飲部之各項產品與服務品質，維持顧客滿意度與部門營收目標。
 - （5）確保餐飲部全體人員對於旅館規章與餐飲部內部紀律的遵守。
 - （6）規劃並執行部門內部職能培訓。
 - （7）準備並執行餐飲部訓練課程，以維護餐飲部人員專業技能的水準。
 - （8）維持餐飲工作效率，及從業人員之服裝儀容與衛生習慣確實合乎旅館標準。
 - （9）擔任行政總主廚之職務代理人。

2. 行政主廚（Head Chef）：旅館廚房由行政主廚負責，中小型休閒旅館則設有主廚編制。行政主廚職責如下：
 - （1）品質控管。
 - （2）菜單設計與編排。
 - （3）食譜製作。
 - （4）成本控管。
 - （5）廚房營運規劃。

（6）溝通協調。

（7）教育訓練規劃。

（8）食材採購控管。

（9）執行預算。

（10）指導生產。

五、餐飲部與其他部門的關係

1. 與客房部的配合：包含總機提供的資訊服務，服務中心的導引服務，以及大廳經（副）理的抱怨處理等。

2. 與其他支援部門的配合：

（1）房務部：餐飲布巾由房務部供應與清洗。

（2）財務部：餐廳出納編制屬財務部。

（3）工務部：各種設施或設備報修、消防、給排水或空調等。

（4）採購部：餐飲物料採購、貯存、驗收與發放等。

（5）行銷業務部：餐飲部業績與行銷業務部工作關係最密切，如規劃「餐飲行銷專案」。

 ## 12-3　餐飲外場營運管理

　　觀光旅館業的餐飲收入，除了住宿旅客套裝票劵在館內各餐廳的餐飲消費外，舉凡尾牙春酒、會議、發表會、喜筵、謝師宴及各種節慶都是餐飲部門全力行銷開發的目標，為提高餐飲收入，主廚也會開發具當地特色的 XO 醬、椒桂醬、自製糕點、年節禮盒、主廚名菜等伴手禮和外帶商品。在銷售作業流程方面則可區分為宴會訂席、一般訂席及現場銷售（Walk in）三種方式，以下分別說明：

一、餐飲銷售作業

　　宴會訂席指文定、結婚、工商社團餐會（如扶輪社、獅子會等）、會議及產品發表會等大型活動於宴會廳舉辦之宴會。一般訂席指於館內各中西餐廳、大廳酒吧、咖啡廳等消費之顧客訂餐。現場銷售（Walk in）指未經事先訂席，直接前來旅館各營業單位之餐飲消費。

（一）宴會訂席流程（圖 12-2）

1. 餐飲部總監應依據宴會廳之年度營業目標預算，於每年年底前擬定年度業務推廣及拓展計畫，並據以訂定喜宴、會議餐飲及活動餐飲等訂席優惠辦法，經旅館總經理核定後執行。

2. 業務專員所屬接獲宴會訂席之訊息後，應於 7 日內依財務部訂金收受程序，向顧客收取宴會總金額 10%訂金，登錄「宴會訂席簿」（表12-1）登錄及進行場地預定作業。

3. 業務專員與顧客完成宴會訂席後，若因故取消訂席其作業，將依財務部訂金收受程序辦理。

4. 宴會經確認舉辦後，業務專員需與顧客訂立「宴會訂席合約書」（表12-2），並於宴會舉行前 3 日，依顧客要求配合事項填寫「宴會訂席單」（Event Order），經餐飲部總監核定後會相關部門據以執行。

5. 業務專員應於當日宴會舉行前，與餐廳經理依「宴會訂席單」進行顧客要求配合事項核對，並進行活動現場檢視。

6. 餐廳經理在宴會舉行當日，應於活動地點歡迎活動來賓及活動結束後歡送顧客，並依「宴會訂席單」內容，於活動進行期間檢視服務及廚房現場。

7. 宴會舉行當日，如有客訴產生時應依餐飲部客訴管理作業要點辦理。

8. 餐廳經理應於當日宴會結束後，依據合約書之付款方式向活動主辦人收款，並依財務部餐廳出納人員結帳程序辦理。

宴會訂席洽詢

收取訂金
繳財務部 ← 宴會場地預訂

經理核定
宴會訂席單 ← 宴會訂席確認 →

擬宴會訂席單

宴會訂席單
會相關部門

餐廳經理
宴會現場檢視 → 宴會活動進行

活動金收取
繳財務部 ← 宴會活動結束

存檔

圖12-2　宴會訂席作業流程圖

（二）餐飲部一般訂席流程（圖 12-3）

1. 業務部人員接獲顧客訂席資訊時，應填寫訂席單，記載訂席時間、數量、價格、團體名稱或顧客資料等，送餐飲部經理簽認後，完成訂席登錄。

2. 領檯人員，應於訂席前一日與訂席顧客確認訂席人數及用餐時間，以預為準備並將確認結果陳報餐飲部經理。

3. 訂席當日領檯人員應引導訂席顧客進入預定席位，並依餐飲服務作業流程進行服務。

圖12-3　一般訂席流程圖

4. 經理應於餐廳門口迎賓及送客，並依顧客訂席之餐飲內容，於用餐期間檢視服務流程及廚房供應作業。

5. 服務人員於顧客用餐結束後要求結帳服務時，依餐廳出納人員結帳程序辦理收款與開立發票完成結帳手續。

（三）現場銷售（Walk in）

1. 從業人員接獲顧客訂席資訊時，應登錄於「餐廳訂席本」，記錄顧客訂席相關資料及承接人員姓名。

2. 領檯人員應於詢問顧客後，依當日訂席狀況安排未訂席顧客進入餐廳。

3. 未訂席顧客進入餐廳後，應依餐飲服務作業程序進行。

4. 餐廳經理應於餐廳門口迎賓及送客，並依客人點用之餐飲內容，於用餐期間檢視服務及廚房現場作業。

5. 營業單位如有客訴產生時，應依餐飲客訴管理作業要點辦理。

6. 營業單位從業人員於顧客用餐結束後要求結帳服務時，應依財務部餐廳出納人員結帳程序辦理。

7. 餐廳經理應於每日營業結束後，填寫「餐廳日誌」（表12-3）作餐廳營運分析，陳餐飲部總監查核，報旅館總經理核閱。

表12-1　宴會訂金單表

訂金單 NO：		日期		系統編號	
□訂房		□訂席	□其他		
茲收到					
付款人（公司）：		電話：			
支付					
訂房／訂席代號：		姓名：			
電話／地址：					
說明：					
消費期限：　　　年　　　月　　　日　至　　　年　　　月　　　日					
金額：					
□現金		□匯款			
□支票	支票號碼：		到期日：		
	開票銀行：		銀行帳號：		
其他：					
＊本單僅提供證明用，待正式消費時才開立發票；消費時請出是本單以資證明。					
付款人		製表（收款人）		出納	

資料來源：作者整理（2014）

表12-2　休閒旅館「宴會訂席合約書」

宴會名稱／公司行號		時間 自	出席人數：
		至	保證人數：
日期：	場地：	餐飲消費 NT$　　　　（每桌）	場租
電話：	傳眞：	NT$　　　　（每位）	
性質：			

餐飲明細	宴會廳注意事項
1. 合約有效期間：　　年　　月　　日 2. 時段：18:00～21:30（逾時每小時加收原場地三分之一場租費用，旅館得保有場地延長使用權） 3. 保證桌數爲　桌或　人 4. 桌菜每桌NT$　　　（每桌）或每位　NT$　　　（每位） 5. 菜單：	1. 例會場地：多功能會議室（倘若同日有其他訂席或該次例會人數增加以致會議室無法容納時，旅館得主動將例會移至其他宴會廳，應於例會三天前主動告知）。 2. 例會期間免收包廂費，如自備酒水優惠免收開瓶費每桌NT$500。 3. 例會期間免費停車 4. 例會期間提供視聽器材免費使用（單槍投影機、外租器材除外）。 5. 本旅館代爲保管活動用品，例：伴手禮或旗幟及代收刊物。 6. 結帳方式：當日活動結束後以現金或信用卡結帳。
合約簽訂人 公司名稱： 總 經 理： 統一編號： 地　　址： 電　　話：	公司名稱： 聯 絡 人： 統一編號： 地　　址：

資料來源：作者整理（2014）

表12-3　餐廳日誌（Food & Beverage Log Book）

Outlet：　　　　　　　　　　　　　　　　　　　　Daily Revenue：

Date：

Revenue	Today					Month-To-date				
Meal	Cover	Food	Beverage	Average	Total	Cover	Food	Beverage	Average	Total
Lunch										
Afternoon Tea										
Dinner										
Supper										
Total										
Occ%										

Wine Sales	R/Wine	W/Wine	Cocktail	Whiskey	Brandy	Champagne	Others
Bottle							
Glass							
Total							

Duty	Staff	Casual	Off	Total
Lunch				
Afternoon Tea				
Dinner				
Supper				
Total				

Others Comments：

VIP Guests

執行辦公室：_____　部門主管：_____　單位主管：_____

資料來源：作者整理（2014）

二、外場品質管理

　　觀光旅館業餐飲部的品質管理有賴內外場的全力配合和合作，如果沒有後場的完備支援，前場的服務必不能提供完善服務。餐飲部的品質管理達到安全及完善，是顧客服務的最佳保障，也是永續經營的唯一因素；因此，做好品質管理，不但可維繫餐飲品牌聲譽發展，更是讓營運邁向正軌，創造業績持續成長的必備工作。因此內外場需要定期會同總經理室及人資部門和部門主管進行查核檢查，才能保持最佳服務品質。

1. 行為指標：如服裝儀容規定及接聽電話的話術、訂位、帶位、點餐、與客人的問答服務、上菜規範及買單結帳流程等。

2. 餐桌器皿衛生：如檯布、口布是否整潔、乾淨，無破損、皺紋或異味；陶瓷器皿保持乾淨，無裂縫缺口或異物；擺設之鮮花應新鮮豐盛無枯萎等。

3. 環境設施衛生/安全：如出納櫃檯、接待櫃檯隨時保持整潔與乾淨，物品擺放整齊；工作走道無積水、油漬或堆積物等易使人員滑倒或絆倒的狀況等。

4. 食品衛生：如吧檯環境設施衛生，符合 HACCP 準則；冷菜及熱菜皆有保冷或熱存措施等。

三、票券的管理

　　舉辦已逾 32 年的臺北國際旅展（ITF）是亞太地區人氣最高的旅展，同時是臺灣最大的展銷合一旅遊展，也是民眾搶購旅遊行程、餐廳餐券或貴賓優惠餐飲券、下午茶券及套裝行程的大好時機，因此觀光旅遊業者無不推出各種誘人的優惠票券，極力爭取業績。2018 年在世貿中心舉辦的 4 天旅展，超過 100 種的餐券、住宿券聯合促銷，寒舍、晶華等家飯店業績都突破新臺幣 1 億元（圖 12-4）。

圖12-4　一年一度的臺北國際旅展（ITF）是民眾搶旅遊行程的大好時機，各大旅遊業者無不推出各種方案吸客

　　觀光旅遊業者在推出餐券前，必須先在內部統合業務部、餐飲部、財務部和採購部門就產品內容、票券的製發與驗收、票券保管與領用銷售後的帳務處理，都要有一套管理的作業程序（圖 12-5）。

圖12-5　觀光旅遊業者在行銷活動中最常見的各種餐券，推出餐券之前，都有一套管理程序

四、餐飲部客訴管理

　　由於消費者意識抬頭，休閒旅遊餐飲業競爭激烈且選擇多元，顧客對餐飲品質的期待與服務水準要求日益提高，顧客在消費時與期待有落差時，就很容易造成抱怨和不滿，若在服務過程中碰到顧客抱怨，第一線人員沒有在第一時間作妥善處理，不僅會導致危機擴大甚至難以收拾場面，也反應出企業文化和服務人員的素質水平。因此業者在處理客訴案件時，通常會依照公司制定的一套標準作業流程和通報制度處理，本節就以休閒旅館業為例，瞭解休閒旅館餐飲業如何面對客訴的處理。

　　為避免客訴星星之火燎原，業者要求受理客訴應立即登記並保握處理時效，所有客訴案件之回覆，均需經總經理核准；對回覆客訴案件之處理，應詳實記錄與追蹤改善；且應明確責任歸屬，理賠應力求合理且符合規定。

（一）餐飲部客訴處理流程（圖 12-6）

1. 口頭與電話客訴

　　（1）員工傾聽結束客人抱怨後，應立即告知餐廳主管。

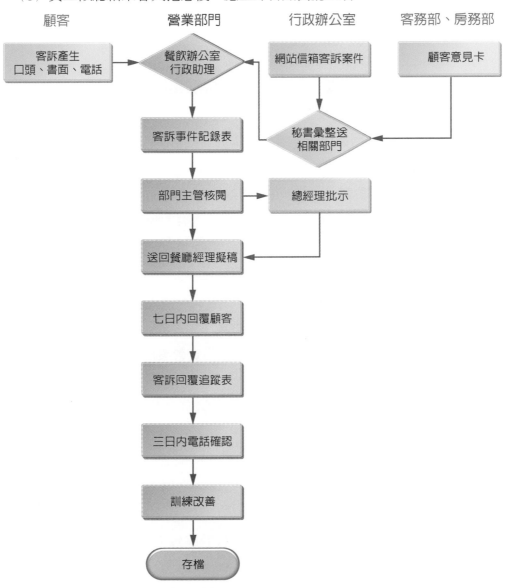

| 顧客 | 營業部門 | 行政辦公室 | 客務部、房務部 |

圖12-6　餐飲客訴管理作業流程圖

（2）餐廳主管處理口頭與電話客訴時，應保持冷靜，隨時注意顧客情緒，迅速找出問題所在。處理電話客訴，應登記客人姓名或公司名稱，電話及地址。詳細記錄及確定顧客抱怨事項後，應向餐飲部轉述整個客訴經過，以利彙整。

（3）每日「餐飲客訴事件記錄表」，由餐飲部填寫整後，送部門主管核閱。再陳送執行辦公室總經理批示後，再由該客訴餐廳之經理於 7 天內擬稿審核後答覆顧客。

（4）餐飲部應將回覆之信件詳細登記於「餐飲客訴回覆追蹤記錄表」，以為日後之追蹤與訓練改善措施。

（5）餐飲部應於信件回覆後 3 天內，再以電話與顧客確認。

2. 書面信件、網站信箱客訴及顧客意見卡

（1）信件由管理部門簽收後，若如無法辨別所屬部門時，轉送人力資源部再依權責部門負責處理。

（2）經由網站之客訴案件，統一由執行辦公室秘書收取。

（3）秘書收到顧客客訴的電子郵件後，再依內容判斷 Mail 或列印分送相關部門處理。

（4）每日由房務人員或客務員將「顧客意見卡」，彙集後交執行辦公室秘書彙整後，分送相關部門處理。

（5）餐飲部將信件內容，登記於「客訴案件記錄表」後送部門主管核閱，再陳送執行辦公室總經理批示後，再由權責營業部門餐廳經理於 7 天內擬稿答覆客人。

（6）餐飲部應將回覆之信件詳細登記於「客訴回覆追蹤記錄表」，以為日後之追蹤與訓練改善措施。

（7）餐飲部行政助理應於信件回覆後 3 天內，再以電話與顧客確認。

（8）相關客訴理賠部分依旅館與保險公司所投保之公共意外險辦理理賠事宜，如涉級需旅館理賠部分，則依公司權責規定辦理。

（9）旅館總經理應不定期抽查有無刻意隱瞞或延緩處理客訴事件處理之情事。

（10）每月彙總「客訴回覆追蹤紀錄表」，編製「客訴處理檢討表」，分析客訴原因改善措施送餐飲部主管，總經理核准後以為後續改善之依據。

3. 控制重點

（1）任何客訴案件，應在 7 天內答覆客人。

（2）受理客訴時，應立即登記並保握處理時效。

（3）針對每一客訴案件，須詳細作成記錄，並持續追蹤處理與改善。

（4）回覆信件寄出後，應在 3 天內再以電話向顧客確認。

（5）客訴理賠應依旅館與保險公司所投保之公共意外險，以及公司權責規定辦理。

五、餐飲部年度行銷活動

餐飲部門為創造整體績效，提高人力、物力的利用率，平均每月都會有行銷活動以創造話題增取客源，一年當中重要檔期是年終尾牙春酒、母親節、父親節、謝師宴，中餐廳最大宗的婚宴市場；西餐廳的情人節、聖誕節；休閒旅館必搶的會議專案，在淡季創造需求的各種花招，以及穩定客源的「餐券銷售」。以臺糖尖山埤江南村餐飲部年度活動（表 12-5）為例，從中可看出配合節令，行銷活動不僅帶動休閒人潮也會帶動客房與餐飲的業績，餐飲部門各餐廳搭配節令推出各種不同產品銷售。

表12-5　尖山埤江南渡假村餐飲部 2014 年度活動表

月分	節令	行銷主題	產品	餐廳
一	元旦		金馬喜迎春禮盒	桂華園中餐廳、盧卡西餐廳、江南村餐廳、宴會廳
	尾牙及春酒		寶馬運轉玉滿堂尾牙春酒	桂華園中餐廳、盧卡西餐廳
			金馬喜迎春團圓餐	桂華園中餐廳、盧卡西餐廳、星光酒吧、宴會廳
			冬粵鍋風味餐	桂華園中餐廳、盧卡西餐廳
			頌暖鴕鳥肉火鍋	盧卡西餐廳
			醇琴調情第 2 杯半價	星光酒吧
			喜筵專案	宴會廳
			會議專案	宴會廳

（續下頁）

（續下頁）

月分	節令	行銷主題	產品	餐廳
二	農曆春節	2014 江南輪傘祭	江南特優月	桂華園中餐廳、江南村餐廳
	西洋情人節 228 連假		浪漫情人月	江南村餐廳
三	南瀛國際蘭展 桃園旅展		冬粵　鍋風味餐	桂華園中餐廳、盧卡西餐廳
			頌暖鴕鳥肉火鍋	盧卡西餐廳
四	臺中國際旅展	2014 江南牛奶節	春樂江南風味餐	江南村餐廳
			春乳漁鄉風味火鍋	江南村餐廳
	婦幼節＋清明節		謝師宴	江南村餐廳
			淡季促銷	江南村餐廳
			3 點 1 刻	星光酒吧
五	高雄國際旅展 臺北國際觀光博覽會 母親節		感恩母親節	江南村餐廳
			謝師宴	江南村餐廳
六	端午節		謝師宴	江南村餐廳
	謝師宴		春樂江南風味餐	江南村餐廳
			春乳漁鄉風味火鍋	江南村餐廳
七	暑假	2014 江南玩樂季	夏蓮　果風味餐	江南村餐廳
			暑期優惠月	江南村餐廳
			謝師宴	江南村餐廳
八	暑假　父親節		七夕情人節 / 父親節	江南村餐廳
			花月吟禮盒	江南村餐廳
	七夕情人節 祖父母節		暑期優惠月	江南村餐廳
			鮮果冰砂	星光酒吧
九	週年慶　軍人節	江南週年慶	周年特惠專案	江南村餐廳
	教師節		喜筵專案	宴會廳
	中秋節		會議專案	宴會廳

（續下頁）

（承上頁）

月分	節令	行銷主題	產品	餐廳
十	國慶日		秋菱　蟹風味餐	江南村餐廳、盧哪西餐廳
	臺南旅展		暢飲唱癮	星光酒吧
			喜筵專案	宴會廳
十一	臺北國際旅展		暢飲唱癮	星光酒吧
	臺中秋季旅展		喜筵專案	宴會廳
十二	跨年	江南耶誕跨年月	會議專案	宴會廳
	聖誕節		秋菱　蟹風味餐	江南村餐廳、盧哪西餐廳
			暢飲唱癮	星光酒吧

資料來源：江南渡假村官網資料整理（2014）

12-4　餐飲內場營運管理

　　休閒旅館的餐飲內場工作內容，包括請購採購、貨品驗收、儲存提貨、食物製備、維護清潔、製作預算、會計與控制管理。

一、請購採購與成本控制

　　根據休閒旅館餐飲部行銷所規劃設計之活動，烹製之菜餚商品，須要大量採購生鮮食材。餐飲部內場根據顧客消費之資料，做為採購食材決策時的重要參考；來客量之多寡與每道菜或飲料的點用率，以及消費顧客年齡層都會影響餐飲原料請購採購決策。如何控制菜餚品質，採購食材之成本勢必得精打細算，方能讓顧客享受到新鮮、且具高品質的食材，同時又能讓餐飲部門得到合理利潤，因此在食材請購採購與成本控制上，是行政主廚很重要的課題。

（一）採購制度建立

　　餐飲部採購貨物，以其性質可分為生鮮食材採購和一般物品採購。通常在採購前，須注意倉庫貨物之存量，並就價格、規格、品質、送貨日期、付款條件及售後服務進行比價。建立良好採購制度，才可降低經營食材成本。

1. 食材、菜單之標準化：菜單食譜的標準化，其目的使食材的精確使用，「標準食譜」建立是為以掌握數學化的準確度與科學化的管理。為使食材之精確使用，達到最佳效益，觀光旅館業者必須針對各類不同性質的食材建立標準與規格，即「產品說明書」（Product Specification）。

2. 食材、器材之低耗損：食材耗損會發生在食材保存、運送與菜肴製造過程，因此要制定一套能降低餐廳內「偷竊或糟蹋」之損失機率，必須結合電腦系統與人員管理，兩者雙管齊下，將食材與器材之耗損降至最低，進而可以減少成本支出。

3. 食材、器具之安全存量：有效的系統會設定隨時必須保持的庫存量，就是標準庫存量，如果現有的存量低於特定的基準點，電腦系統就會自動以事先設定好的數量來訂購某項材料。食材與器具之安全存量雖可以電腦控制，了解貨品與食材之數量，但也必須隨時注意食材之品質，避免超過保存期限。

4. 採購驗收領料須由專人負責：在決定採購人選時，最重要的是要將點貨與進貨人員之間的任務與責任分開，才能避免可能的偷竊行為，避免這類損失最好的做法是由主廚來準備訂單，而由經理或其代理人來執行訂貨的動作，並由第三者與主廚（或主廚代理人）來共同負責貨品的進貨與儲存。

（二）請購採購制度之流程

1. 進貨

　　訂購物品食材時，觀光旅館業者必須詳細列出送貨日期與時間（如星期五上午 10 點至中午 12 點），是為了避免供應商在餐廳不方便的時間出貨。進貨是餐廳成本控制的一個重點，進貨的目的是為了確保數量、品質、價格都與訂單相符，貨品的數量、品質訂購規格及標準食譜有密切關係。依據各家餐廳與餐飲控制系統不同，有些易腐敗的材料會直接送到廚房，而大多數不易腐敗材料則會送進倉庫。

2. 驗收

　　由採購、驗收單位及使用單位三方驗收為比較準確的做法，驗收時有很多「眉角」，即很多細節須要注意，如冷凍類海鮮類包冰的問題會影響重量，考驗廠商是否老實。物品之驗收作業（Receiving），分為「食材物品」、「工程」等兩大項，可細分為生鮮食品、倉庫庫存品、一般用品、一般工程材料、一般工程、專案工程、小額物品等 8 項。

　　驗收物品可準備標準度量衡工具，一般驗收的工具，以磅秤、尺為主，要經常檢查磅秤的準確性；也可以根據訂貨單或合約上貨品的數量及規格作為驗收、收貨的依據。在驗收時，要嚴格檢查貨品規格、品質與數量，查驗貨品的使用期限。

3. 儲存與領料

　　庫存管理是為維護物料庫存的安全，避免人為因素之產生如偷竊、盜賣或食品腐敗，造成損失，倉庫設計必須注意到溫度、溼度、防火、防滑以及防盜等措施。物品之管理，要加強盤點、檢查，以防短缺、腐敗發生，儲存管理也應注意將氣味重與釋放化學物質之物品隔離存放。任何進出倉庫的貨品項目都需被詳細記載。貨品只有在經過專人正式簽名後，才能帶離倉庫。餐廳會根據每天的需求量領料給廚房；食物製備區不能堆放任何的庫存品，人員不可以隨意進入倉庫；所有入庫貨品都應該加蓋日期章，並且依據先進新出的原則來管理貨品。

　　「先進先出」是一個簡單卻有效的存貨管理機制，是將最新購入的貨品存放於先前購入的貨品之後，餐廳對於倉庫應該保持嚴格控管、定期盤點以及計算食物、飲料與人事成本，使其維持在預算之內。嚴格控管是藉由訂貨以外的人來負責進貨工作，以減少訂貨過量的情形產生。

二、成本控制

　　菜單設計是控制食材成本的第一步，根據顧客階層以及餐飲市場需求，決定食材之品質與數量。進而編寫產品說明書，建立食材採購訂單，隨時掌握食材貨品之庫存，藉此來判斷需要採購的項目與數量，達到成本降低的目標。成本控制可以從兩方面來說明：一為餐飲成本控制、二為採購成本控制（圖 12-7）。

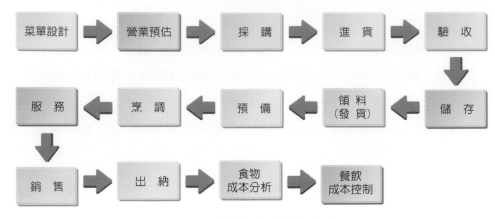

菜單設計 ➡ 營業預估 ➡ 採購 ➡ 進貨 ➡ 驗收

服務 ⬅ 烹調 ⬅ 預備 ⬅ 領料（發貨） ⬅ 儲存

銷售 ➡ 出納 ➡ 食物成本分析 ➡ 餐飲成本控制

圖12-7　餐飲成本的控制程序圖

（一）餐飲成本控制

　　餐飲業最主要的兩大支出，包括「食物成本」與「飲料成本」，因此旅館餐飲經營的成敗，取決於有效控制食物和飲料成本的管理能力。食物成本由主料、配料和醬料三個主要因素構成。主料是食物的主體，配料則是為了配合同一主料，製作出不同食物所必備的原料，醬料則是為食物增加色、香、味所需要的原料，三者缺一不可。

　　旅館餐飲業的成本控制，最主要是在控制和檢視食物、飲料與人事成本。其中，又以食物原料成本控制為主，而餐飲成本的控制程序要先後經過進貨、儲存、加工烹飪和餐廳銷售等過程，因此其成本可控制的具體內容也與此相對應，也可分成事前控制、過程控制和事後控制三階段，包括採購成本控制，庫房成本控制、廚房成本控制和餐廳成本控制等。

　　觀光旅館業餐廳員工的人事成本控制，最重要是員工本身的素質與道德修養。雖然透過制度建立，加強硬體設備，可以有效降低人員之偷竊率，但也要回歸到事件原點，經營者之管理員工心態，凡事照顧到員工內部行銷，才能防止此類事件發生。主廚在餐飲成本控制中扮演重要角色，需要發揮下列幾個功能：

1. 對食材貨品的認知：主廚肩負設計菜單之責，對貨品認識、貨源供應及流通性都要了解，以確保食材穩定。

2. 掌握市場供需如海鮮缺貨或豬肉市場大漲，主廚要掌握市場供需，了解相關產業之動態，方能應變，平衡成本。

3. 貨比三家、務求品質與價格優勢，要求好的品質與價格，有時需分開向不同廠商採購。

4. 食材耗損管控，以標準作業流程（SOP）管理，製作好食材清單與重量表，包括菜名、價格、淨重與進重，經軟體輸入設定後，交由廚房副主廚和團隊執行前置作業的管控。食材重量表，這對成本控制非常重要。

5. 三方會驗由採購、驗收和使用單位三方會同驗貨，確保食材的品質。

6. 對廚師落實管理，及廚師教育等工作，餐飲業的成本控制就在這些細節裡，從採購、驗收到製備，都需要落實嚴格管控。

（二）人事成本控制

　　人事成本也是餐廳營運中最高的成本，約佔營業收入的 25 ～ 30%。經營餐廳的挑戰就是如何在每一段輪班的工作時間中，安排適當的人力；在顧客與業績增加時，擴充更多人力，以及在業績衰退時調整人力。經營良好的餐廳，必須要有適當的人員配置與服務水準，人員不足或過多，對餐廳而言，就是服務品質的降低、顧客的流失。應如何在競爭激烈的餐飲環境中求生存？控制人事成本並維持服務品質，將是旅館餐飲業在不景氣中求生存，也應注意的課題。

　　人事成本包括薪資、加班費、員工食宿費、保險金及其他福利，其中薪資成本的開銷最大，約占營業總收入的兩成至三成，主要依其經營風格的差異及服務品性的高低會略有浮動。有效分配工作時間與工作量，並給予適當、適時的教育訓練，是控制人事成本最佳方法。

1. 人事管理制度之建立：餐廳管理者應先設定服務質量的標準，然後考量員工的能力、態度及專業知識，訂定出一個期望的生產目標。如果實際的生產率無法達到預估的水準，就是管理者要徹底分析及檢討。

　　（1）標準生產率：標準生產率可由兩種方法來訂定，一是依據每小時服務客人的數量，另一個是依據每小時服務的食物份數（此適用於套餐服務模

式）。這兩種方法都可以清楚算出服務人員的平均生產率，可作爲排班的根據。

（2）人員分配：根據標準的生產率，配合來客數量的不同來分配，此需注意每位員工的工作量及時數是否合適，以免影響工作質量。

（3）由標準工時計算出標準工資：大概地預估出標準的薪資費用，然後與實際狀況比較、分析，作爲管理者監控整個作業及控制成本的參考。餐飲業種類的不同對員工水準的需求也不同，薪資成本的架構自然也不一致。

2. 人員服務流程標準化建立：管理者評估發現薪資成本過高，不符合執行效益時，除了重新探討服務標準的定位外，也要加強團隊合作，透過不斷訓練培養其責任感與使命感，以提升工作效率，亦可採取下列步驟：

（1）用機器代替人力，如以自動洗碗機代替人工洗碗。

（2）重新安排餐廳內外場的設施和動線流程，以減少時間的浪費。

（3）服務工作單一化。每位服務人員所給予的工作內容，盡量單純化。

（4）改進分配的架構，使其更符合實際需要。

三、餐飲部內場品質管理

1. 行爲指標如電話接聽鈴響不超過 3 次，即要接聽作答；接聽電話時使用標準問候語，無法立即回應或處理事件，一律留電回覆等。

2. 個人衛生如穿戴整潔的工作服及配件；儀容要合乎公司標準，手部不得佩帶飾物或手錶，不留指甲及鬍鬚；手部有傷口需妥善包紮，並配戴乳膠手套和經常洗手等。

3. 食物儲存冷藏、冷凍食物儲存及生熟食的隔離存放，須防止交叉污染，運送過程要合乎安全衛生等。

4. 烹調前處理如食物解凍及清洗槽清潔、砧板、刀具是否生、熟食分色使用等。

5. 製備如烹調後或熱存食物須覆蓋；如須用手拌勻食物應佩帶手套等。

6. 交叉污染防治如生鮮、乾貨和蔬菜須經過處理後分開運送；新舊食物不一起存放加熱；未熟的食物不可放進熟食等。

7. 器具設備如冷藏、冷凍冰箱/庫整潔乾淨；刀具、砧板確實清洗消毒，生熟食砧板確實區分；置物櫃及倉庫整潔排放等。

8. 環境設施如天花板、地板、水溝的清潔及垃圾分類等。

12-5　休閒渡假村經營管理實務探討

休閒渡假村實務研討

一、教學目標

本個案主要以體制理論、行銷通路策略、故事行銷策略、市場區隔利基策略及人力彈性運用策略運用理論解析個案解決逆境之實務案例，透過個案實務情況與理論的交叉討論，讓同學逐步瞭解個案重點，本個案教學目標如下：

1. 瞭解體制理論、行銷通路策略、故事行銷策略、市場區隔利基策略及人力彈性運用策略之理論內容。

2. 瞭解休閒渡假村實務運用各項理論之現況。

3. 適用對象：大學三和四年級學生、EMBA 學生、研究生。

二、問題討論

1. 為什麼個案渡假村要遵循官方規範？有何優缺點？

2. 個案渡假村運用園區既有資源，開發新客群的策略為什麼成功？

3. 個案以日本古老傳說舉辦之節慶活動為何成功？

4. 個案渡假村的婚宴市場區隔策略中的產品組合為何？為何成功？

5. 人力乃是企業最難控制的一環，尤其服務業具有離尖峰明顯之特性，個案如何將人力做最有效率的運用？

三、課程教學指導

流程	教學活動	總共教學時間：120分鐘
個案介紹	個案渡假村的發展	20 分鐘
	為什麼個案渡假村要遵循官方規範？ 有何優缺點？	20 分鐘
	個案渡假村運用園區既有資源，開發新客群的策略為什麼成功？	20 分鐘
問題討論	個案以日本古老傳說舉辦之節慶活動為何成功？	20 分鐘
	個案渡假的婚宴市場區隔策略中的產品組合為何？為何成功？	20 分鐘
	人力乃是企業最難控制的一環，尤其服務業具有離尖峰明顯之特性，個案如何將人力做最有效率的運用？	20 分鐘

問題與討論

1. 休閒旅館餐飲部的組織有哪些部門與職責？
2. 說明餐飲部宴會訂席及一般訂席流程，有何差異？
3. 餐飲部外場上餐點服務時的標準作業流程有哪些？
4. 列舉休閒旅館餐飲部內場管理的標準服務流程？
5. 觀光旅館業餐廳內場與服務外場之差異為何？
6. 舉出三個西湖渡假村在婚宴餐飲營運之特色？

附錄

索引

V

W

圖片來源

第一章

圖 1-6 出版社提供
圖 1-7 出版社提供
圖 1-8 出版社提供
圖 1-9 出版社提供
圖 1-10 出版社提供
圖 1-11 出版社提供
圖 1-16 出版社提供
圖 1-17 出版社提供

第二章

圖 2-4 出版社提供
圖 2-8 出版社提供
圖 2-9 出版社提供

第三章

圖 3-9 出版社提供
圖 3-10 出版社提供
圖 3-11 出版社提供
圖 3-12 出版社提供

第四章

圖 4-1 出版社提供
圖 4-4 麗寶樂園官網
圖 4-5 出版社提供
圖 4-6 出版社提供
圖 4-7 出版社提供
圖 4-8 出版社提供
圖 4-22 東京迪士尼官網
圖 4-23 上海迪士尼官網
圖 4-24 雄獅旅遊
圖 4-25 供暹羅公園 Twitter

第五章

圖 5-5 出版社提供
圖 5-6 出版社提供

第六章

圖 6-9 出版社提供
圖 6-10 出版社提供
圖 6-11 出版社提供

第七章

圖 7-1 出版社提供
圖 7-6 出版社提供

第九章

圖 9-7 PARKROYAL on Pickering Hotel
圖 9-8 PARKROYAL on Pickering Hotel

第十一章

圖 11-1 出版社提供
圖 11-3 出版社提供
圖 11-12 出版社提供
圖 11-14 出版社提供
圖 11-15 出版社提供

第十二章

圖 12-1 出版社提供
圖 12-2 出版社提供
圖 12-3 出版社提供
圖 12-6 出版社提供
圖 12-7 出版社提供

* 其餘未列於上者，為作者提供。

參考文獻

一、中文部份

(一) 網站

1. 交通部觀光局網站：http://taiwan.net.tw
2. 行政院農業委員會：http://www.coa.gov.tw
3. 法人臺灣建築中心：http://www.tabc.org.tw
4. 中時電子報：http://yam.chinatimes.com
5. 環保署綠色生活資訊網：http://greenliving.epa.gov.tw
6. 綠建築發展協會：http;//www.taiwangbc.org.tw/chinese
7. IPPA:http://www.iaapa.org
8. Amusement Business:http://www.amusementbusiness.com

(二) 書籍、期刊、論文

1. Donald E. Klinger and John Nalbandian原著，江大樹、呂育誠與陳志瑋譯(2001)。「人事行政新論」。臺北市：韋伯文化，p12-21,74,79。
2. 方力行(2000)。「民間參與海生館的案例報告」：公共工程委員會促進民間參與公共建設投資講習會。公共工程委員會，p30-35。
3. 交通部觀光局(2014)。觀光統計。中華民國102國人旅遊狀況調查。
4. 江昱仁、蔡進發、沈易儒、張翔(2008)。激流泛舟遊客刺激尋求、休閒效益與幸福感之研究—以荖濃溪為例。生物與休閒事業研究，6(2)，33-56。
5. 行政院農業委員會(2006)。加入WTO農業因應對策－總體因應對策。線上檢索日期：2006年9月18日。
6. 鄭健雄、陳昭郎(1996)。臺灣休閒農場市場區隔化之探討。載於造園學會主編，休閒理論與遊憩行為。臺北市：田園城市文化出版社，p191-203。
7. G.Ellis Burcaw原著，張譽騰譯(2000)。「博物館這一行」。臺北市：五觀藝術管理，p30。
8. 李宗勳、范祥偉(2001)。以「總量管制」推動政府業務委外經營的理論與做法。考銓月刊，(25)，p101。
9. 方怡堯(2002)。溫泉遊客遊憩涉入與遊憩體驗關係之研究－以北投溫泉為例。國立臺灣師範大學運動與休閒管理研究所碩士論文，未出版。
10. 王秋萍(2008)。遊客休閒生活型態與旅遊消費行為之研究－以北投及烏來溫泉為例。中國文化大學生活應用科學研究所碩士論文，未出版。
11. 王惠芬(2001)。主題樂園遊客行為之研究-以劍湖山世界六福村及九族文化村為例。朝陽科技大學企業管理學系碩士論文，未出版。
12. 交通部觀光局(2014)。臺灣觀光資訊網。溫泉之旅。線上檢索日期：2014年11月3日。
13. 交通部觀光局(2014)。觀光統計。來臺旅客消費及動向調查。
14. 池文海、張書豪、吳文龍(2009)。觀光休閒旅館之消費者體驗研究。東吳經濟商學學報，(67)，47-78。
15. 吳忠宏、黃宗成(2000)。休閒農場遊客對環境解說需求之研究。環境與管理研究，1(2)，119-142。
16. 吳明隆、涂金堂(2005)。SPSS與統計應用分析(修訂版)。臺北：五南出版社。

17. 吳英偉、張國謙、蕭元哲(2003)。遊客認知溫泉活動健康休閒之比較研究—以臺灣南北溫泉為例。高雄餐旅學報，(6)，153-168。

18. 呂姮儒(2010)。荒野保護協會炫蜂團成員參與動機、休閒涉入與休閒效益之研究。朝陽科技大學休閒事業管理系碩士論文，未出版。

19. 巫昌陽、周雨潔、賴淑堯、羅月君(2008)。溫泉休閒產業之遊客涉入程度對消費者決策行為影響之探討—以屏東四重溪溫泉為例。運動與遊憩研究，2(2)，41-54。

20. 李文貴(2007)。遊客休閒涉入、休閒體驗與滿意度關係之研究—以屏東國立海洋生物博物館為例。國立屏東科技大學景觀暨遊憩研究所博士論文，未出版。

21. 李君如、林筱淇，(2010)。觀光工廠屬性、顧客價值、滿意度與忠誠度關係之研究—以白蘭氏健康博物館為例。休閒與遊憩研究，4(1)，113-155。

22. 李筱雯、陳鈞坤(2007)。休閒農場遊客遊憩體驗滿意度與消費行為之研究—以嘉義農場生態渡假王國為例。2007年「中華觀光管理學會」、「臺灣休閒遊憩學會」聯合學術研討會及第七屆觀光休閒暨餐旅產業永續經營學術研討會：463-490。

23. 沈進成、朱家慧、葉語瑄、曾慈慧(2009)。陶瓷觀光產業休閒涉入、休閒體驗對休閒依附影響之中介模式研究—以鶯歌地區為例。管理實務與理論研究，3(4)，161-181。

24. 沈進成、陳鈞坤、黃鈺婷、曾慈慧(2011)。體驗為休閒涉入影響顧客價值之中介模式之研究：以溫泉旅遊遊客為例。銘傳大學觀光旅遊研究學刊，6(1)，79-92。

25. 沈進成、曾慈慧、林映秀(2008)。遊客休閒涉入、體驗、依附影響之研究—以南投水里蛇窯陶藝文化園區為例。新竹教育大學人文社會學報，1(1)，113-132。

26. 周全能(2006)。遊客搜尋溫泉旅館資訊之影響因素-以新北投溫泉為例。國立中央大學企業管理學系碩士論文，未出版。

27. 林宗賢、侯錦雄(2007)。遊客溫泉旅遊渡假區知覺意象之度量—以谷關為例。戶外遊憩研究，20(2)，79-99。

28. 林宗賢、劉佳旻(2007)。溫泉遊客健康生活型態對其心理幸福感的影響。觀光研究學報，13(3)，213-233。

29. 林忠孝(2001)。「公立博物館辦理委外開發投資BOT及OT」之檢討與評估-國立海洋生物博物館為例。社教雙月刊，2月份。

30. 邱皓政，(2003)。結構方程模式-LISREL的理論技術與模式。臺北：雙葉書廊有限公司。

31. 柳立偉、郭雨欣、莊英萬(2009)。消費者選擇溫泉空間相關因素之研究。運動健康與休閒學刊，(14)，129-144。

32. 范時雨(2001)。主題遊樂園遊憩旅次之運具、出發時間及停留時間選擇模式。逢甲大學交通工程與管理研究所碩士論文，未出版。

33. 夏業良、魯煒譯(2003)。體驗經濟時代。臺北：經濟新潮社。

34. 孫君儀(2002)。主題遊樂園基層服務人員人格特質、情緒智力與工作表現關係之研究以劍湖山世界為例。南華大學旅遊事業管理學研究所碩士論文，未出版。

35. 國立海洋生物博物館(1999)。民間參與投資建設開發經營海洋生物博物館暨服務設施先期計畫書。未出版。

36. 國立海洋生物博物館(2000)。「國立海洋生物博物館建館第二期發展計畫」。未出版。

37. 國立海洋生物博物館(2000)。「國立海洋生物博物館開發及委託經營合約副本第一冊」。未出版。

38. 張延蓉(2003)。內部行銷、工作滿足、組織承諾與顧客導向服務關係之研究—以主題遊樂園為例。南華大學旅遊事業管理學研究所碩士論文，未出版。

39. 張韶旂(2010)。關仔嶺溫泉區遊程要素Kano二維品質要素歸類與顧客價值的關係之研究。國立高雄餐旅大學旅遊管理研究所，未出版。

40. 張譽騰(2000)。「當代博物館探索」。臺北市：南天書局。

41. 許銘珊(2009)。消費者體驗行銷、企業形象、消費滿意度與消費忠誠度之相關研究—以錦水溫泉飯店為例。休閒暨觀光產業研究，4(1)，p55-67。

42. 陳美芬、邱瑞源(2009)。遊客休閒體驗與旅遊意象之研究。鄉村旅遊研究，3(1)，33-52。

43. 陳鈞坤(2006)。國立海洋生物博物館觀眾參觀行為之研究。生物與休閒事業研究，3(1)，p83-110。

44. 陳鈞坤(2014)。環保旅館行銷組合與形象、受訪者的環保教育程度對環保消費行為之影響。國立嘉義大學管理學院企業管理學系博士論文，未出版。

45. 陳碩偉(2003)。遊客選擇主題樂園之考慮因素與滿意度之研究—以劍湖山世界為個案。國立臺北大學企業管理學系碩士論文，未出版。

46. 陳璋玲、洪秀華(2008)。花蓮賞鯨遊客涉入對服務品質、體驗及知覺價值影響之研究。運動事業管理學術研討會論文集，(7)，75-94。

47. 曾干育(2004)。溫泉旅館遊客利益區隔之研究—以苗栗泰安地區為例。朝陽科技大學休閒事業管理系碩士論文，未出版。

48. 曾慶檜(2003)。主題遊樂園附屬旅館之滿意度研究--以劍湖山王子大飯店為例。南華大學旅遊事業管理學研究所碩士論文，未出版。

49. 黃秋藤、胡俊傑、楊倩姿(2010)。服務品質、服務價值、休閒體驗、滿意度與行為意向之研究以澎湖海上平台為例。島嶼觀光研究，3(1)，81-99。

50. 黃惠珍(2007)。遊客對原住民慶典之觀光意象、體驗與涉入程度關係之研究。銘傳大學觀光研究所碩士論文，未出版。

51. 黃微晴(2008)。遊客對假日旅遊之涉入、遊憩體驗及滿意度之研究。國立中正大學運動與休閒教育所碩士論文，未出版。

52. 楊安琪(2006)。休閒農業產品及服務、屬性、利益及個人價值影響關係之研究—以嘉義農場生態渡假玩國為例。南華大學旅遊事業管理研究所碩士論文，未出版。

53. 楊琬琪(2008)。體驗行銷、品牌權益與忠誠 影響關係之研究—以溫泉會館為例。中華理論結構模式LISREL會，1(2)，49-65。

54. 經濟部水利署(2014)。臺灣各縣市溫泉分佈。臺北市：經濟部水利署。

55. 經濟部水利署(2005)。溫泉資源保育推動計畫-中長程計畫。臺北市：經濟部水利署。

56. 葉明如、林益弘(2012)。大鵬灣國家風景區遊客觀光行為意圖模式之建構—計畫行為理論之驗證。休閒與社會研究，6(1)。

57. 廖世平(2003)。高鐵完工後對休閒產業行銷策略影響之研究－以主題遊樂園為例。國立臺北大學企業管理學系碩士論文，未出版。

58. 劉川裕(2001)。發現臺灣之美－臺灣秘湯。臺北市：青綠藍文化。

59. 劉元安、謝益銘、陳育慧(2007)。探索餐飲業之體驗行銷—星巴克咖啡公司之個案研究。人類發展與家庭學報，(9)，60-87。

60. 劉仲燁(2001)。遊樂園商品在網際網路上促銷活動之研究。朝陽科技大學企業管理學系碩士論文，未出版。

61. 劉連茂(2000)。21世紀主題樂園的夢幻與實現。臺北市：詹氏書局。

62. 劉麗卿譯(2002)。遊憩區開發－主題樂園‧遊樂園。臺北市：創興出版。

63. 潘紫筠(2009)。體驗行銷、體驗價值、顧客忠誠度之研究-以璞石麗緻溫泉會館為例。國立政治大學廣告研究所碩士論文，未出版。

64.蔡長清、陳盈成(2009)。溫泉觀光服務品質及遊客行爲之相關研究一以六龜寶來溫泉區爲例。商業現代化學報，5(2)，27-38。

65.蔡長清、歐怡琪、吳凱莉(2011)。速食業消費者之體驗品質、顧客價值與滿意度關聯性研究－以摩斯漢堡和麥當勞爲例。International Journal of LISREL,4(1),1-28。

66.賴佩如(2001)。谷關溫泉觀光發展認知之研究。臺灣大學農業工程研究所碩士論文，未出版。

67.戴友榆、王慶堂、高紹源、李明儒(2012)。計畫行爲理論應用於水域遊憩活動行爲之探討－以澎湖爲例。管理實務與理論研究，6(1)，34-59。

68.謝佩珊、陳成業(2009)。體驗 銷策 模組、體驗價值、顧客滿意度與忠誠度關係之研究以劍湖山世界爲例。嘉大體育健康休閒期刊，8(1)，25-34。

69.謝瀛華、廖俊凱、鄭惠信、洪清霖(2000)。國內中老年人對泡溫泉行爲之調查。臺灣醫界，43(4)，37-40。

70.羅許紘(2003)。主題遊樂園品牌權益衡量構面之探討。南華大學旅遊事業管理學研究所碩士論文，未出版。

71.蘇雅芬(2008)。遊客休閒涉入、遊憩體驗及滿意度之相關研究-以臺灣原住民族文化園區爲例。國立屏東科技大學景觀暨遊憩管理研究所，未出版。

二、英文部分

1. Argyle, M., Martin, M., & Crossland, J. (1989). Happiness as a function of personality and social encounters. In J. P. Forgas & J. M. Innes (Eds.), Recent advances in social psychology: An international perspective, 189-203 .North Holland:Elsevier.

2. Ajzen, I. (1991). The Theory of Planned Behavior. Organizational Behavior and Human Decision Processes, 50(2), 179-211.

3. Berger, B. C., & McInman, A.(1993). Exercise and the quality of life .In R. N. Singer , M., & Murpuh, M.&Tennant, L. K. (Eds .). Handbook of research on sport Psychology. 729-760. New York: Macmillan Publishing.

4. Buss, D. M. (2000). The evolution of happiness. American Psychologist, 55(1), 15-23.

5. AButler, J. (2008). The compelling "hard case" for "green" hotel development. Cornell Hospitality Quarterly, 49(3), 234-244.

6. Byrne, B. M. (2013). Structural equation modeling with EQS: Basic concepts, applications, and programming. New Jersey：Routledge.

7. Chan, E. S. W. (2013). Managing green marketing: Hong Kong hotel managers' perspective. International Journal of Hospitality Management, 34(0), 442-461. doi：10.1016/j.ijhm.2012.12.007

8. Chen, F., Curran, P. J., Bollen, K. A., Kirby, J., & Paxton, P. (2008). An empirical evaluation of the use of fixed cutoff points in RMSEA test statistic in structural equation models. Sociological Methods & Research, 36(4), 462-494.

9. Chen, H.-B., Yeh, S.-S., & Huan, T.-C. (2013). Nostalgic emotion, experiential value, brand image, and consumption intentions of customers of nostalgic-themed restaurants. Journal of Business Research, 64(3), 354-360.

10. Chen, H., & Hsieh, T. (2011). An environmental performance assessment of the hotel industry using an ecological footprint. Journal of Hospitality Management and Tourism, 2(1), 1-11.

11. Chen, Y.-S. (2010). The drivers of green brand equity: green brand image, green satisfaction, and green trust. Journal of Business Ethics, 93(2), 307-319.

12. Crossley.J.C.&Jamieson.L.M.(1997),Introduction To Commercial Entrepreneurial Recreation. Sagamore Publishing, Inc.

13. Deci,E.L.,& Ryan,R.M.(2000).The 'what' and 'why' of goal pursuits:Human Needs and the self-determination of behavior. Psychological Inquiry, 11(4),227-268.

14. Diener, E., Suh, E. M., Lucas, R. E., & Smith, H. L.(1999) Subjective well-being : Three decades of progress. Psychological Bulletin, 125(2), 276-302.

15. Falk , J. H. & Dierking , L.D. The Museum Experience. Washington, D C : Whalesback Books.(1992)。

16. Faircloth, J. B., Capella, L. M., & Alford, B. L. (2001). The effect of brand attitude and brand image on brand equity. Journal of Marketing Theory and Practice, 61-75.

17. Filimonau, V., Dickinson, J., Robbins, D., & Huijbregts, M. A. J. (2011). Reviewing the carbon footprint analysis of hotels: Life Cycle Energy Analysis (LCEA) as a holistic method for carbon impact appraisal of tourist accommodation. Journal of Cleaner Production, 19(17–18), 1917-1930. Doi : 10.1016/j.jclepro.2011.07.002.

18. Gürhan-Canli, Z., & Batra, R. (2004). When corporate image affects product evaluations: the moderating role of perceived risk. Journal of Marketing Research, 41(2), 197-205.

19. Gomez, R., & Fisher, J. W. (2003). Domains of spiritual well-being and development and validation of the Spiritual Well-Being Questionnaire. Personality and Individual Differences, 35(8), 1975-1991.

20. Gilbert, D., & Abdullah, J. (2004). Holiday taking and the sense of well-being. Annals of Tourism Research, 31(1), 103-121.

21. Graci, S., & Dodds, R. (2008). Why go green? The business case for environmental commitment in the Canadian hotel industry. Anatolia, 19(2), 251-270.

22. Green-Hotelier. (2013). Industry news. Retrieved 15 December, 2103, from http://www.greenhotelier.org/category/our-news/industry-news/.

23. Green-Seal. (2013). A certification guidebook for GS-33. Retrieved 15 December, 2013, from http://Greenseal.org/GS33.aspx.

24. Grier, S., & Bryant, C. A. (2005). Social marketing in public health. Annu. Rev. Public Health, 26, 319-339.

25. Hair, J. F., Sarstedt, M., Ringle, C. M., & Mena, J. A. (2012). An assessment of the use of partial least squares structural equation modeling in marketing research. Journal of the Academy of Marketing Science, 40(3), 414-433.

26. Han, H., Hsu, L.-T., & Lee, J.-S. (2009). Empirical investigation of the roles of attitudes toward green behaviors, overall image, gender, and age in hotel customers' eco-friendly decision-making process. International Journal of Hospitality Management, 28(4), 519-528. doi： 10.1016/j.ijhm.2009.02.004.

27. Han, H., Hsu, L.-T. J., Lee, J.-S., & Sheu, C. (2011). Are lodging customers ready to go green? An examination of attitudes, demographics, and eco-friendly intentions. International Journal of Hospitality Management, 30(2), 345-355. doi : 10.1016/j.ijhm.2010.07.008.

28. Han, H., Hsu, L. T., & Sheu, C. (2010a). Application of the theory of planned behavior to green hotel choice : Testing the effect of environmental friendly activities. Tourism Management, 31(3), 325-334. doi : 10.1016/j.tourman.2009.03.013.

29. Han, H., & Kim, Y. (2010b). An investigation of green hotel customers' decision formation : Developing an extended model of the theory of planned behavior. International Journal of Hospitality Management, 29(4), 659-668. doi : 10.1016/j.ijhm.2010.01.001.

30. Heikkurinen, P. (2010). Image differentiation with corporate environmental responsibility. Corporate Social Responsibility and Environmental Management, 17(3), 142-152. doi : 10.1002/csr.225.

31. Hills, P., & Argyle, M. (2002). The Oxford happiness questionnaire : A compact scale for the measurement of psychological well-being. Personality and IndividualDifferences, 33(7), 1073-1082.

32. Hooper, D., Coughlan, J., & Mullen, M. (2008). Structural equation modelling : Guidelines for determining model fit. Electronic Journal of Business Research Methods, 6(1), 53-60.

33. Jackson, D. L., Gillaspy Jr, J. A., & Purc-Stephenson, R. (2009). Reporting practices in confirmatory factor analysis : an overview and some recommendations. Psychological methods, 14(1), 6-23.

34. Kang, K. H., Stein, L., Heo, C. Y., & Lee, S. (2012). Consumers' willingness to pay for green initiatives of the hotel industry. International Journal of Hospitality Management, 31(2), 564-572.

35. Kasim, A. (2004). Socio-environmentally responsible hotel business : Do tourists to Penang Island, Malaysia care? Journal of Hospitality & Leisure Marketing, 11(4), 5-28.

36. Kasim, A. (2007). Towards a wider adoption of environmental responsibility in the hotel sector. International journal of hospitality & tourism administration, 8(2), 25-49.

37. Keller, K. L., Parameswaran, M. G., & Jacob, I. (2011). Strategic brand management : Building, measuring, and managing brand equity. India : Pearson Education.

38. Kent, T., & Brown, R. B. (2006). Erotic retailing in the UK (1963-2003) : The view from the marketing mix. Journal of Management History, 12(2), 199-211.

39. Kim, Y., & Han, H. (2010). Intention to pay conventional-hotel prices at a green hotel–a modification of the theory of planned behavior. Journal of Sustainable Tourism, 18(8), 997-1014.

40. Kline, R. B. (2011). Principles and Practice of Structural Equation Modeling. New York : Guilford press.

41. Kollmuss, A., & Agyeman, J. (2002). Mind the gap : Why do people act environmentally and what are the barriers to pro-environmental behavior? Environmental education research, 8(3), 239-260.

42. Komarek, T. M., Lupi, F., Kaplowitz, M. D., & Thorp, L. (2013). Influence of energy alternatives and carbon emissions on an institution's green reputation. Journal of Environmental Management, 128(0), 335-344. doi : 10.1016/j.jenvman.2013.05.002.

43. Kyle, G., Graefe, A., Manning, R., & Bacon, J. (2003). An examination of the relationship between leisure activity involvement and place attachment among hikers along the Appalachian trail. Journal of leisure research, 35(3), 249-273.

44. Krawczynski, M., & Olszewski, H. (2000) Psychological well-being associated with a physical activity programme for persons over 60 year old. Psychology of Sport and Exercise, 1(1), 57-63.

45. Laufer, W. S. (2003). Social accountability and corporate greenwashing. Journal of Business Ethics, 43(3), 253-261.

46. Lee, J.-S., Hsu, L.-T., Han, H., & Kim, Y. (2010). Understanding how consumers view green hotels : how a hotel's green image can influence behavioural intentions. Journal of Sustainable Tourism, 18(7), 901-914.

47. LEED. (2013). LEED rating systems. Retrieved 15 December, 2013, from http://www.usgbc.org/leed.

48. Leonidou, C. N., Katsikeas, C. S., & Morgan, N. A. (2013). "Greening" the marketing mix : do firms do it and does it pay off? Journal of the Academy of Marketing Science, 41(2), 151-170.

49. Levinson, J. C., & Horowitz, S. (2010). Guerrilla Marketing Goes Green : Winning Strategies to Improve Your Profits and Your Planet. New Jersey : John Wiley & Sons.

50. Lindgreen, A., & Swaen, V. (2010). Corporate social responsibility. International Journal of Management Reviews, 12(1), 1-7.

51. Liu, S., Kasturiratne, D., & Moizer, J. (2012). A hub-and-spoke model for multi-dimensional integration of green marketing and sustainable supply chain management. Industrial Marketing Management, 41(4), 581-588. Doi：10.1016/j.indmarman.2012.04.005.

52. Low, S.-T., Mohammed, A. H., & Choong, W.-W. (2013). What is the optimum social marketing mix to market energy conservation behaviour:: An empirical study. Journal of Environmental Management, 131(0), 196-205. doi：10.1016/j.jenvman.2013.10.001.

53. Lynes, J. K., & Dredge, D. (2006). Going green：Motivations for environmental commitment in the airline industry. A case study of Scandinavian Airlines. Journal of Sustainable Tourism, 14(2), 116-138.

54. Lee, Y. H., & Chen, T. L. (2006). A Kano two-dimensional quality model in Taiwan's hot spring hotels service quality evaluations, Journal of American Academy of Business, 8(2), 301-306.

55. Lu, L. & Hu, C. H. (2005), Personality, Leisure Experiences and Happiness. Journalof Happiness Studies, 6(3), 325-342.

56. Manaktola, K., & Jauhari, V. (2007). Exploring consumer attitude and behaviour towards green practices in the lodging industry in India. International Journal of Contemporary Hospitality Management, 19(5), 364-377.

57. McLuhan, R. (2000). Go live with a big brand experience. London.

58. Mitchell, V. W. (2001). Re-conceptualizing consumer store image processing using perceived risk. Journal of Business Research, 54(3), 167-172.

59. Mathwick, C., Malhotra, N., & Rigdon, E.(2001).Experiential value：Con- ceptualization, measurement and application in the Catalog and Internet Shopping environment, Joumal of Retailing, 77(1), 39-56.

60. Melewar, T. C., & Saunders, J. (2000). Global corporate visual identity systems：using an extended marketing mix. European Journal of Marketing, 34(5/6), 538-550.

61. Mensah, I. (2006). Environmental management practices among hotels in the greater Accra region. International Journal of Hospitality Management, 25(3), 414-431.

62. Millar, M., Mayer, K. J., & Baloglu, S. (2012). Importance of green hotel attributes to business and leisure travelers. Journal of Hospitality Marketing & Management, 21(4), 395-413.

63. Oberndorfer, E., Lundholm, J., Bass, B., Coffman, R. R., Doshi, H., Dunnett, N., Rowe, B. (2007). Green roofs as urban ecosystems：ecological structures, functions, and services. BioScience, 57(10), 823-833.

64. Peattie, K., & Peattie, S. (2009). Social marketing：a pathway to consumption reduction? Journal of Business Research, 62(2), 260-268.

65. Peiró-Signes, A., Verma, R., Mondéjar-Jiménez, J., & Vargas-Vargas, M. (2013). The Impact of Environmental Certification on Hotel Guest Ratings. Cornell Hospitality Quarterly, 1938965513503488.

66. Perrin, J. L., & Benassi, V. A. (2009). The connectedness to nature scale：A measure of emotional connection to nature? Journal of Environmental Psychology, 29(4), 434-440.

67. Priyadarsini, R., Xuchao, W., & Eang, L. S. (2009). A study on energy performance of hotel buildings in Singapore. Energy and Buildings, 41(12), 1319-1324.

68. Rahman, I., Reynolds, D., & Svaren, S. (2012). How〝green〞are North American hotels? An exploration of low-cost adoption practices. International Journal of Hospitality Management, 31(3), 720-727. doi：10.1016/j.ijhm.2011.09.008.

69. Reader, T. W., Flin, R., Mearns, K., & Cuthbertson, B. H. (2007). Interdisciplinary communication in the intensive care unit. British journal of anaesthesia, 98(3), 347-352.

70. Rejeski, W. J., & Mihalko, S. L. (2001). Physical activity and quality of life on older adults. Journal of Gerontology, 56(2), 23-35.

71. Rex, E., & Baumann, H. (2007). Beyond ecolabels : what green marketing can learn from conventional marketing. Journal of Cleaner Production, 15(6), 567-576.

72. Ryan, C., Shuo, Y. S. S., & Huan, T.-C. (2010). Theme parks and a structural equation model of determinants of visitor satisfaction—Janfusan Fancyworld, Taiwan. Journal of Vacation Marketing, 16(3), 185-199.

73. Salmela, S., & Varho, V. (2006). Consumers in the green electricity market in Finland. Energy policy, 34(18), 3669-3683.

74. Schaltegger, S., & Synnestvedt, T. (2002). The link between 'green' and economic success : environmental management as the crucial trigger between environmental and economic performance. Journal of Environmental Management, 65(4), 339-346.

75. Screven, C.G. The measurement and facilitation of learning in the museum. environment : An. experimental. analysis. Washington, DC : Smithsonian Institution Press.(1974)。

76. Shen, C. C., & Tseng, T. H. (2009). The Impact of Tourist's Leisure Involvement, Experience, and Attachment in the Cultural Industry—A Case Study of Snake Kiln Ceramics Park in Taiwan, 7th Asia-Pacific CHRIE Conference, Singapore, 28-31.

77. Sloan, P., Legrand, W., Tooman, H., & Fendt, J. (2009). Best practices in sustainability : German and Estonian hotels. Advances in hospitality and leisure, 5, 89-107.

78. Stefan, A., & Paul, L. (2008). Does it pay to be green? A systematic overview. The Academy of Management Perspectives, 22(4), 45-62.

79. Steiger, J. H. (2007). Understanding the limitations of global fit assessment in structural equation modeling. Personality and Individual Differences, 42(5), 893-898.

80. Su, Y.-P., Hall, C. M., & Ozanne, L. (2013). Hospitality industry responses to climate change : A benchmark study of Taiwanese tourist hotels. Asia Pacific Journal of Tourism Research, 18(1-2), 92-107.

81. Teng, C.-C., Horng, J.-S., Hu, M.-L., Chien, L.-H., & Shen, Y.-C. (2012). Developing energy conservation and carbon reduction indicators for the hotel industry in Taiwan. International Journal of Hospitality Management, 31(1), 199-208. doi : 10.1016/j.ijhm.2011.06.006.

82. Tzschentke, N. A., Kirk, D., & Lynch, P. A. (2008). Going green : Decisional factors in small hospitality operations. International Journal of Hospitality Management, 27(1), 126-133.

83. Tubergen, A. V., & Linden, S. V. der. (2002). A brief history of spa therapy. The Annals of Rheumatic Diseas, 61, 273-275.

84. UNEP. (2013). Environmental action pack for hotels. Retrieved 15 December, 2013, from http://www.unep.fr/scp/publications/details.asp?id=WEB/0011/PA.

85. Wiely, C. E., Shaw, S., & Havitz, M. E. (2000). Men and women's involvement in sport : an examination of the genderd aspects of leisure involvement. Leisure Sciences, 22(1), 19-31.

86. Wolfe, K. L., & Shanklin, C. W. (2001). Environmental practices and management con- cerns of conference center administrations. Journal of Hospitality and Tourism Research, 25(2), 209-216.

87. Yeh, S.-S., Chen, C., & Liu, Y.-C. (2012). Nostalgic Emotion, Experiential Value, Destination Image, and Place Attachment of Cultural Tourists. Advances in hospitality and leisure, 8, 167-187.

88. Zhu, Q., Sarkis, J., & Lai, K.-h. (2013). Institutional-based antecedents and performance outcomes of internal and external green supply chain management practices. Journal of Purchasing and Supply Management, 19(2), 106-117. doi : 10.1016/j.pursup.2012.12.001.

1

2

3

4

5

6

7

8

9

10

11

12

附

1

2

3

4

5

6

7

8

9

10

11

12

附

國家圖書館出版品預行編目（CIP）資料

休閒事業經營管理 / 陳鈞坤, 周玉娥編著. -- 二版. --
新北市 : 全華圖書, 2019.09
　　面 ; 19×26 公分
　ISBN 978-986-503-184-8(平裝)

1. 休閒產業 2.休閒管理

992.2　　　　　　　　　　　　　　108011090

休閒事業經營管理

作　　者 / 陳鈞坤、周玉娥

發 行 人 / 陳本源

執行編輯 / 顏采容、賴欣慧

封面設計 / 簡邑儒

出 版 者 / 全華圖書股份有限公司

郵政帳號 / 0100836-1號

印 刷 者 / 宏懋打字印刷股份有限公司

圖書編號 / 0819901

二版一刷 / 2019 年 9 月

定　　價 / 新臺幣 540 元

I S B N / 978-986-503-184-8

全華圖書 / www.chwa.com.tw

全華科技網 Open Tech / www.opentech.com.tw

若您對書籍內容、排版印刷有任何問題，歡迎來信指導book@chwa.com.tw

臺北總公司（北區營業處）
地址：23671新北市土城區忠義路21號
電話：(02) 2262-5666
傳眞：(02) 6637-3695、6637-3696

南區營業處
地址：80769高雄市三民區應安街12號
電話：(07) 381-1377
傳眞：(07) 862-5562

中區營業處
地址：40256臺中市南區樹義一巷26號
電話：(04) 2261-8485
傳眞：(04) 3600-9806

（請由此線剪下）

歡迎加入 全華會員

● 會員獨享
會員享購書折扣、紅利積點、生日禮金、不定期優惠活動⋯⋯等。

● 如何加入會員
填妥讀者回函卡直接傳真 (02) 2262-0900 或寄回，將由專人協助登入會員資料，待收到
E-MAIL 通知後即可成為會員。

如何購書 全華書籍

1. 網路購書
全華網路書店「http://www.opentech.com.tw」，加入會員購書更便利，並享有紅利積點
回饋等各式優惠。

2. 全華門市、全省書局
歡迎至全華門市（新北市土城區忠義路21號）或全省各大書局、連鎖書店選購。

3. 來電訂購
(1) 訂購專線：(02) 2262-5666 轉 321-324
(2) 傳真專線：(02) 6637-3696
(3) 郵局劃撥（帳號：0100836-1 戶名：全華圖書股份有限公司）
※ 購書未滿一千元者，酌收運費 70 元。

OpenTech.com.tw
全華網路書店

全華網路書店 www.opentech.com.tw
全華網路書店 www.opentech.com.tw
E-mail: service@chwa.com.tw

※ 本會員制如有變更則以最新修訂制度為準，造成不便請見諒。

姓名：＿＿＿＿＿＿＿

（選擇每題5分，問答每題25分）

一、選擇題

1.（　）世界觀光組織（World Tourism Organization, WTO）評估全球觀光旅遊，預測 2020 年全球旅遊人口將達（1）12 億　（2）13 億　（3）14 億　（4）16 億人次，2030 年全球旅遊人口將達 18 億人次。

2.（　）交通部觀光局統計 2018 年來臺旅客累計　（1）1,006 萬　（2）1,106 萬　（3）1,206 萬　（4）1,306 萬人次，與 2017 年同期相較，增加 33 萬人次，成長 3.05％。

3.（　）「休閒」（Leisure）是指個人在工作或與工作有關之外的為？　（1）自由時間可自由選擇　（2）保持愉悅心情　（3）所從事符合社會規範的正面體驗活動　（4）以上皆是。

4.（　）交通部觀光局參考英國 AAA 評鑑制度，於何年訂定星級旅館評鑑制度？（1）2009 年　（2）2010 年　（3）2011 年　（4）2012 年。

5.（　）已售客房平均房價（Average Daily Rate）和平均入住率（Occupancy）兩大關鍵績效指標，是用來觀察：　（1）觀光遊樂業　（2）觀光旅館業　（3）觀光旅行業　（4）觀光民宿業營運績效。

6.（　）下列哪一項是中國大陸旅遊景區標誌等級的劃分與評定錯誤？　（1）5A 級旅遊景區需達到 950 分　（2）4A 級旅遊景區需達到 850 分　（3）3A 級旅遊景區需達 750 分　（4）2A 級旅遊景區需達到 500 分。

7.（　）因應全球化趨勢以與國際接軌，交通部觀光局於 2009 年 2 月針對旅館業開始實施「星級評鑑制度」，取消過去何種分類，完全改以星級區分？　（1）國際觀光旅館　（2）一般觀光旅館　（3）一般旅館　（4）以上皆是。

8.（　）臺灣地區民營遊樂區的發展由 1970 年代大同水上樂園等 5 家，發展至 2019 年共計幾家？　（1）24 家　（2）25 家　（3）26 家　（4）27 家。

9.（　）根據世界衛生組織（WHO）資料顯示，2025 年全球幾歲以上的銀髮族將達 6.9 億人，成為新的消費勢力？　（1）55 歲　（2）60 歲　（3）65 歲　（4）70 歲。

（請沿虛線撕下）

10.（　）根據國際郵輪協會（CLIA）預估，2019 年全球遊輪旅客將突破（1）2　（2）3　（3）4　（4）5　千萬人次，而臺灣在亞洲遊輪旅客數量成長快速，2017 年居亞洲第二。

二、問答題

1. 就全球觀光旅遊發展趨勢有哪些？

　　答：

2. 列舉出休閒事業的行銷特性。

　　答：

2

得　分

學後評量——
休閒事業經營管理

第 2 章
休閒事業人力資源與服務行銷管理

班級：＿＿＿＿　學號：＿＿＿

姓名：＿＿＿＿＿＿＿＿

（選擇每題5分，問答每題25分）

一、選擇題

1.（　）觀光遊樂業是高情緒服務產業，服務人員與遊客互動頻繁，服務人員的哪一種狀態，不是影響服務品質的關鍵因素？ （1）人格特質 （2）情緒管理、服務態度 （3）服務技能、專業知識 （4）保持愉悅心情。

2.（　）營運編成的目的於產業現有的組織編制人力，是為符合休閒產業何時營運支援的管理需要？ （1）離、尖峰 （2）平日（淡季） （3）例假日（旺季） （4）以上皆是。

3.（　）當營業部門業務量達哪一級狀況，全部人員禁休，以維持良善服務品質？ （1）A 級 （2）B 級 （3）C 級 （4）D 級。

4.（　）當營業部門業務量達哪一級時，可依一般正常運作方式辦理，惟部門主管仍需依機動調整與管控人力，對部門人力善盡管理監督之責，避免人力運用之閒置與浪費？ （1）A 級 （2）B 級 （3）C 級 （4）D 級。

5.（　）「綠色行銷」與（1）休閒旅館 （2）環保旅館 （3）商務旅館 （4）渡假旅館的觀念在國外已成為一種趨勢，也促成了各種綠能產業逐漸萌芽。

6.（　）休閒事業經營管理服務行銷最基本的行銷 4P，何者不在隨著資訊化科技導向競爭趨勢，逐漸增加服務人員（Personnel）、實體設施設備（Physical Evidence）、服務流程（Process）等 7P 中？ （1）產品（Product） （2）價格（Price） （3）通路（Place） （4）策略性規劃（Plan）。

7.（　）下列何者不是政府機關結合民間力量與資源，引進企業或團體管理的模式，民間參與公共建設係充分結合政府公權力、民間資金、創意及經營效率，所使用的 BOT 方式？ （1）擁有 （2）興建 （3）營運 （4）移轉。

8.（　）平衡計分卡（Balanced Scorecard）是科普朗（Robert S. Kaplan）與諾頓（David P. Norton）於 1992 年發表，圍繞著四個獨特的構面所組成一個新的策略管理衡量系統。下列何者不是？ （1）顧客 （2）內部流程 （3）創新與學習 （4）營運。

9.(　)何者是平衡計分卡參照組織的策略陳述，主張為「完整的顧客需求解決方案」？（1）價值構面　（2）財務構面　（3）顧客構面　（4）營運構面。

10.(　)「體驗」是從服務中被分出來，它突顯商品間的差異，也是為了展現更多與眾不同的服務。請問體驗是第幾級經濟產物？　（1）一級　（2）二級　（3）三級　（4）四級。

二、問答題

1. 何謂營運編成概念？請以休閒事業營運管理的人力資源運用說明。

　　答：

2. 何謂平衡計分卡的創新概念？以休閒事業組織為例說明。

　　答：

得 分

學後評量——
休閒事業經營管理
第 3 章
休閒事業環境教育與風險管理

班級：＿＿＿＿ 學號：＿＿＿

姓名：＿＿＿＿＿＿＿

（選擇每題5分，問答每題25分）

一、選擇題

1.（ ）臺灣實施「環境教育法」，規定機關、公營事業機構、高級中等以下學校及政府捐助基金超過多少比例時，所有員工、教師、學生均應於每年 12 月 31 日前參加 4 小時以上環境教育？ （1）20％ （2）30％ （3）40％ （4）50％。

2.（ ）申請設施場所認證者，應檢具下列文件，並向中哪一處央主管機關申請？（1）營建署 （2）環保署 （3）農委會 （1）觀光局。

3.（ ）根據統計，有多少比例的休閒事業意外是由於員工及客人的危險行為所引起的？ （1）60％ （2）70％ （3）80％ （4）90％。

4.（ ）「指派專責發言人」是指危機發生時，應指派一位發言人，負責媒體與大眾溝通，且必須（1）12 （2）18 （3）24 （4）30 小時待命，且掌握事件的所有發展。

5.（ ）危機發生時，應該在黃金幾小時內出面，第一時間作出回應，給予真誠關懷並提供事實？ （1）12 （2）24 （3）36 （4）48 小時。

6.（ ）在防颱準備階段中，各單位於何者警報發佈後，立刻編成防災組及搶救組，就各單位責任區域完成責任事項？ （1）氣象特報 （2）豪雨特報 （3）海上颱風警報 （4）陸上颱風警報。

7.（ ）危機管理是一連串持續性的活動，第一階段為？ （1）危機準備與預防（2）掌握危機意識，管理危機風險可能性訊息 （3）發生危機後的處理程序（4）危機復原階段。

8.（ ）災害類型係依「災害防救法」第（1）1 （2）2 （3）3 （4）4 條第 1 項明訂之風災、水災、震災、旱災、寒害、土石流、火災、爆炸、公用氣體與油料管線路災害、礦災、空難、海難、重大陸上交通事故、森林火災、毒性化學物質災害等。

9.（ ）臺灣於哪一年正式施行「環境教育法」，開啓了全民性、終身性及整體性環境學習歷史契機，使環境教育的發展因而有了嶄新的面貌？ （1）2009（2）2010 （3）2011 （4）2012 年。

（請沿虛線撕下）

10.（　）因應全球氣候變遷、糧食等議題不斷被題出，使何種教育成爲重要的學習方向？　（1）全能教育　（2）人文教育　（3）環境教育　（4）社會教育。

二、問答題

1. 何謂環境教育設施場域認證？需要哪些條件？

答：

2. 休閒事業若遇到颱風來襲前，如果擔任管理部主管應如何處理？

答：

一、選擇題

1.(　)請問是哪一年首先在美國加州興建第一座迪士尼樂園，隨後相繼在佛羅里達州（1971）、日本東京（1982）、法國巴黎（1992）、香港（2005）及上海（2016）等地設立，帶動全球主題樂園觀光旅遊風潮？ （1）1945 （2）1950 （3）1955 （4）1955 年。

2.(　)若以美國的主題樂園標準，一個主題樂園至少需多少公頃以上，才能讓主題樂園停留在所要傳達的非現實世界情境裡？ （1）60 （2）70 （3）80 （4）90 公頃。

3.(　)臺灣的主題樂園發展起步較晚，加上市場較小，到了何時年才正式納入法定「觀光遊樂業」，成為重點發展觀光產業的一環？ （1）2000 （2）2001 （3）2002 （4）2003 年。

4.(　)觀光遊樂業者的營運活動則可以細分為部分，包括了什麼？ （1）土地取得 （2）主題樂園規劃 （3）興建及觀光主題樂園設施 （4）以上皆是。

5.(　)臺灣民營遊憩區近五年遊客量，國民旅遊市場在 2013 年至 2015 年快速成長，2015 年達到頂峰，遊客量創下多少人次？ （1）1,600 （2）1,700 （3）1,800 （4）1,900 多萬人次。

6.(　)義大世界位於南臺灣高雄觀音山麓，於哪一年 12 月 18 日正式開幕，是臺灣唯一希臘情境的主題樂園，佔地約 90 公頃？ （1）2009 （2）2010 （3）2011 （4）2012 年。

7.(　)世界主題娛樂協會（TEA,2018）公布「2017 全球主題樂園和博物館報告」中，2016 年開業未滿 2 年的上海迪士尼樂園，以多少入園人次躋身全球主題樂園排名榜第 8 位？ （1）1,000 （2）1,100 （3）1,200 （4）1,300 多萬人次。

8.(　)全世界 6 座迪士尼樂園之中，東京迪士尼以平均一年多少遊客的造訪人數高居世界第一位？ （1）1,200 （2）1,300 （3）1,400 （4）1,500 多萬人次。

9.（　）世界主題娛樂協會（TEA,2018）報告統計：2017 年全球十大主題公園集團的遊客量為？ （1）1 （2）2 （3）3 （4）4 億 7576 萬人次。

10.（　）配合環境資源規劃具有標誌性的主題遊樂區，常會以影劇情境、卡通形象等智慧財產形式來吸引遊客數。請問，智慧財產簡稱為？ （1）IP （2）AP（3）AR （4）IR。

二、問答題

1. 舉出一個你最喜歡的主題樂園，並說明為什麼。

答：

2. 主題樂園的經營管理程序及關鍵要素為何？

答：

得　分

學後評量—
休閒事業經營管理
第 5 章
休閒農場

班級：＿＿＿　學號：＿＿＿
姓名：＿＿＿＿＿＿

（選擇每題5分，問答每題25分）

一、選擇題

1.（　）發展休閒農業或各類觀光農園、生態農場、娛樂漁業以及遊樂森林等，使農業1 級產業提升為 3 級產業乃至（1）4　（2）5　（3）6　（4）7 級產業，因以創造農業的附加價值。

2.（　）世界風潮「綠色生活」正逐步擴大中，是從何時起歐美開始流行「新田園主義時代」（Neo-Ruralism），包含「綠色旅遊」（Green-Tourism）、「山林旅遊」（Eco-Tourism）、「遺跡旅遊」（Heritage- Tourism）？　（1）1960　（2）1970（3）1980　（4）1990　年代。

3.（　）從傳統農業轉型的臺灣休閒農業，在近 20 年間以來產生相當長足的進步。試問最初是以誰做為參考學習的對象？　（1）韓國　（2）日本　（3）大陸（4）美國。

4.（　）行政院農業委員會為建立休閒農場服務認證制度，以提升休閒農場服務品質，於哪一年開始正式建立臺灣休閒農場服務認證制度，並制定「休閒農場服務認證要點」做為推動認證作業之依據？　（1）2009　（2）2010　（3）2011（4）2012 年。

5.（　）臺灣推動農村、部落社區等生態旅遊、地方創生、新創產業投入觀光，但觀光條例第幾條規定，非旅行業者不能經營相關業務，進而引發爭議？　（1）27（2）28　（3）29　（4）30 條。

6.（　）交通部觀光局擬預告修正「旅行業管理規則」，降低乙種旅行社資本額，將從新臺幣 300 萬元降低至：　（1）250　（2）200　（3）150　（4）100 萬元。

7.（　）根據行政院農委會 2018 年 7 月統計，臺灣休閒農場家數為（1）321　（2）421（3）521　（4）621 場家，休閒農場發展北區仍為休閒農業場家數較高的區域。

8.（　）嘉義農場為臺灣國家八大農場第一座整場委外民間經營之生態農場，此情況又稱為：　（1）BOT　（2）BOO　（3）OT　（4）ROT。

9.（　）嘉義縣大埔鄉的哪座水庫風景區，擁有臺灣唯一設水庫旁的總統蔣公行館？
（1）南化水庫　（2）尖山埤水庫　（3）新化水庫　（4）曾文水庫。

10.（　）對重遊意願住宿客更優惠的價格，及農場資源特性推出套裝旅遊吸引遊
客再住宿意願，稱為顧客關係管理。其簡稱為：　（1）ARM　（2）BRM
（3）CRM　（4）DRT。

二、問答題

1. 舉出休閒農場之定義與類型。

答：

2. 請說明休閒農場經營管理面臨的挑戰。

答：

學後評量——
休閒事業經營管理

第 6 章
博物館

（選擇每題5分，問答每題25分）

一、選擇題

1.(　)2017 年全球 20 大博物館的參觀人次總計達 1 億 797 萬人次，排名第一的是：（1）法國巴黎羅浮宮　（2）北京故宮　（3）南京故宮　（4）臺北國立故宮博物院。

2.(　)博物館的基本力量，是哪項功能發展的基礎？　（1）研究功能　（2）展示功能　（3）典藏功能　（4）教育功能。

3.(　)現代的博物館，逐漸以哪方面為設展導向，藉展品來反映其心理，並獲得知識與經驗的累積，來產生教育的功效？　（1）主題展示　（2）大眾文化的變化　（3）體驗與互動　（4）觀眾。

4.(　)為促進博物館事業發展提高專業性與公共性，行政院文化部推動的「博物館法」於哪一年 7 月 1 日公布施行，即適用「博物館法」規範？　（1）2012　（2）2013　（3）2014　（4）2015 年。

5.(　)臺灣的博物館發展始於日治時期，臺灣第一座博物館為？　（1）臺北國立故宮博物院　（2）國立臺灣博物館　（3）國立歷史博物館　（4）國立科學教育館。

6.(　)哪個年代是臺灣經濟自由化與科技化的年代，也是博物館事業進入蓬勃發展的時期，是臺灣博物館事業的重要分水嶺？　（1）1960　（2）1970　（3）1980　（4）1990。

7.(　)於 2001 年籌建，於 2015 年 12 月啟用，被定位為「亞洲藝術文化博物館」的是？　（1）國立臺灣博物館　（2）臺北故宮博物院　（3）奇美博物館　（4）國立故宮南院。

8.(　)臺灣共有（1）12　（2）13　（3）14　（4）15 座國立博物館，主管機關多為中央政府且經費多數來自中央，人氣最高的是國立故宮博物院，其次是國立自然科學博物館。

9.(　)臺灣博物館之概況根據中華民國博物館學會統計，截至 2019 年臺灣博物館共計有幾家公私立博物館？　（1）479　（2）489　（3）499　（4）509 家。

10.（　　）國立海洋生物博物館是臺灣第一個文教類（1）BOT　（2）BOO　（3）OT（4）ROT　案例，除文化教育外也包含生態旅遊產業，提升社區、娛樂、教育，學術性之功能。

二、問答題

1. 博物館的定義與功能為何？

答：

2. 歸納討論臺灣博物館的發展歷程階段。

答：

得　分

學後評量——
休閒事業經營管理

班級：　　　　學號：　　　

姓名：　　　　　　　　　

第7章
溫泉遊憩區

（選擇每題5分，問答每題25分）

一、選擇題

1.(　)根據日本1948年所制定「溫泉法」的定義，凡是從地裡湧出之溫水、礦泉水、水蒸氣或其他氣體，湧泉口溫度在攝氏幾℃以上？　（1）22　（2）23　（3）24（4）25℃。

2.(　)西元哪一年在交通部觀光局的推動下，臺灣溫泉區重返當年風華盛況，掀起一股溫泉文化熱潮？　（1）1996　（2）1997　（3）1998　（4）1999年。

3.(　)臺灣多數的溫泉屬於中溫的碳酸鹽泉且臺灣地區僅有，試問全臺何處沒有溫泉？　（1）雲林　（2）彰化　（3）澎湖　（4）以上皆是。

4.(　)位於變質岩區域內的溫泉多為：（1）碳酸泉　（2）硫氣泉　（3）蒸氣泉（4）氯化泉，中央山脈兩側的溫泉多屬此類。

5.(　)溫泉分佈含有氯化鎂、氯化鈉等物質，亦微量的礦物元素。南臺灣關子嶺溫泉和四重溪溫泉，以何種溫泉最具代表性？　（1）碳酸泉　（2）硫氣泉　（3）食鹽泉（4）氯化泉。

6.(　)東臺灣的溫泉區涵括瑞穗溫泉區、知本溫泉區及（1）不老溫泉區　（2）安通溫泉區　（3）寶來溫泉區　（4）泰安溫泉區，號稱花東縱谷的三大知名溫泉區。

7.(　)成立於1992年，占地約56公頃，以森林生態結合原住民文化、渡假木屋，以及機械遊樂設施為經營主軸，是位在南投縣仁愛鄉互助村的哪一間渡假村？（1）泰雅渡假村　（2）江南渡假村　（3）西湖渡假村　（4）綠舞渡假村。

8.(　)「臺灣好湯—溫泉美食嘉年華」活動，透過「聚焦溫泉的品牌」、「產業捲動與參與」及「遊客體驗感動行銷」三個面向，來推廣臺灣溫泉。請問此活動是自何年開始推出至今？　（1）2006　（2）2007　（3）2008　（4）2009年。

9.(　)北臺灣溫泉區有陽明山溫泉區、金山溫泉區，但不包括下列何者？　（1）新北投溫泉區　（2）紗帽山溫泉區　（3）烏來溫泉區　（4）不老溫泉區。

10.(　)臺灣的溫泉開發與利用，是由（1）德國人　（2）荷蘭人　（3）美國人（4）英國人Quely在1894年首度在北投發現。

（請沿虛線撕下）

二、問答題

1. 臺灣溫泉遊憩區的分佈情形與各自特色為何？

　　答：

2. 請從泰雅渡假村個案探討經營困境如何重生崛起？

　　答：

得　分

學後評量——
休閒事業經營管理

第 8 章
休閒渡假村

班級：＿＿＿　學號：＿＿＿
姓名：＿＿＿＿＿＿＿＿

（選擇每題5分，問答每題25分）

一、選擇題

1.（　）休閒渡假村最早是起源於西元幾年的古羅馬公共浴場？　（1）100　（2）200　（3）300　（4）400 年。

2.（　）北美休閒渡假村的發展以美國最早的休閒渡假村，位於：（1）東部　（2）南部　（3）西部　（4）北部，也是建在有溫泉的地方。

3.（　）1988 年，第一家渡假村就蓋在普吉島西邊面海的隱秘山腰上，可俯瞰海水環繞的私人海灘，因私密性高，深得國際巨星及名流們的喜愛。請問，那家渡假村是？　（1）地中海俱樂部　（2）阿曼渡假村　（3）新加坡悅榕集團　（4）RCI 全球分時渡假集團。

4.（　）（1）ACI　（2）FCI　（3）RCI　（4）WCI　為一種旅遊交易所，本身並不擁有渡假村，每個度假村的管理各自獨立，會員須向渡假村管理公司繳付管理費與年費。

5.（　）於 1989 年成立，2002 年轉型，是南臺灣唯一取得合法執照具國際規模全方位的大型渡假村。請問是？　（1）泰雅渡假村　（2）江南渡假村　（3）西湖渡假村　（4）小墾丁渡假村。

6.（　）由於休閒渡假中心盛行競爭也日趨增加，而為了突顯與其他渡假中心的差異，現今休閒渡假村另一個重要發展趨勢是？　（1）環境精緻化　（2）設計主題化　（3）經營專業化　（4）選擇多元化。

7.（　）請問哪一種經營模式是歐美等國已實行很久，近年部分臺灣業者也開始採用，希望能藉此提供顧客多種多元化的服務？　（1）設計主題化　（2）經營專業化　（3）選擇多元化　（4）合作連鎖化。

8.（　）尖山埤水庫為著名的自然生態風景區，水庫建於 1938 年，座落於臺南市柳營區，交通便利，原為（1）臺水　（2）臺電　（3）臺糖　（4）臺肥公司　新營廠專用水庫。

9.(　)尖山埤江南渡假村擁有（1）100　（2）200　（3）300　（4）400　公頃優美的湖光山水，媲美江南美景，已連續10年榮獲交通部觀光局「觀光遊樂業督導考核特優獎」殊榮。

10.(　)交通部觀光局頒布「觀光遊樂業管理規則」之後，每年舉行督導考核檢查的規範，由於嚴格執行，若連續幾年獲評特優等，可於鄰近高（快）速公路交流道設置指示標誌？　（1）一　（1）二　（1）三　（1）四年。

二、問答題

1. 休閒渡假村若遇離尖峰淡旺季時，如果是經營團隊，應該如何面對與解決？

答：

2. 休閒渡假村面對產品生命週期下滑，請舉出產品創新之可能方案。

答：

得　分	學後評量——
	休閒事業經營管理

第 9 章

環保旅館（綠色旅館）（Green Hotels）

班級：＿＿＿＿　學號：＿＿＿

姓名：＿＿＿＿＿＿＿＿

（選擇每題5分，問答每題25分）

一、選擇題

1.（　）根據（1）2006　（2）2007　（3）2008　（4）2009　年世界旅遊觀光協會的統計，旅館業雖然已逐漸意識到節能減碳的重要性，加拿大、日本、韓國、以及歐盟等，都已發展環保旅館的相關評估制度或認證機制。

2.（　）環保旅館基本上是指採取對環境衝擊較小的行為，例如資源回收或不使用一次性用品等，它又稱：（1）綠色旅館　（2）紅色旅館　（3）黃色旅館　（4）藍色旅館。

3.（　）環保旅館是在結合能源節約、環境保育、永續經營下，以何種方式為發展原則的主軸？　（1）再利用　（2）再減少　（3）再使用　（4）以上皆是。

4.（　）國際觀光旅館因（1）12　（2）24　（3）36　（4）48　小時營業的特性旅館也是極為耗能的產業，如電力方面包含空調、照明、電梯、廣播電器等的能源消耗。

5.（　）（1）1993　（2）1994　（3）1995　（4）1996　年美國的「綠色標籤旅館計畫」、1997 年英國的「綠色觀光業計畫」、加拿大自 1998 年開始的「綠葉旅館評鑑制度」等在國外已成為一種趨勢。

6.（　）許多觀光旅館業也採用（1）ISO 14000　（2）ISO 14001　（3）ISO 14002　（4）ISO 14003　與 LEED 能源與環境先導設計等環境認證計畫。

7.（　）臺灣的環保旅館推動自 2001 年起，行政院環保署開始引進服務業之「環保標章制度」，於何年公告「旅館業環保標章規格標準」，提供臺灣旅館業者執行方針？　（1）2006　（2）2007　（3）2008　（4）2009 年。

8.（　）臺灣以建築物對生態、節能、減廢、健康之需求，訂定綠建築評估系統及標章制度，並自哪一年 9 月開始實施，為僅次於美國 LEED 標章制度，全世界第二個實施的系統？　（1）1996　（2）1997　（3）1998　（4）1999 年。

9.（　）環保署於 2012 年 8 月公告修訂的「環保旅館標章規格標準」，公布的標準是分成三級認證，並將民宿納入適用範圍。請問此認證是哪三級？　（1）金、銀、銅　（2）A、B、C　（3）一、二、三　（4）紅、黃、綠。

（請沿虛線撕下）

10.（　）環保旅館標章規格標準於哪一年 2 月生效，旅館業必要符合項目包括企業環境管理、節能措施、省水措施、綠色採購、一次用產品減量與廢棄物減量、垃圾分類、資源回收和汙染防治等？　（1）2006　（2）2007　（3）2008（4）2009 年。

二、問答題

1. 說明環保旅館的起源與發展？

答：

2. 舉出臺灣的環保旅館為例，並說明執行哪些環保行動？舉出臺灣的環保旅館為例，並說明執行哪些環保行動。

答：

得 分

學後評量——
休閒事業經營管理

第 10 章
觀光旅館業

班級：＿＿＿ 學號：＿＿＿
姓名：＿＿＿＿＿＿＿

（選擇每題5分，問答每題25分）

一、選擇題

1.（ ）隨著資訊通訊科技發展，飯店房管理、中央預房系統不斷整合，邁向智慧型旅館已成為未來競爭優勢與永續經營之路。這種線上旅行社簡稱為？ （1）ATA （2）ITA （3）STA （4）OTA。

2.（ ）雲朗集團前身為中信觀光，在何年將舊旅館重整、更名，在臺灣共有君品、雲品、翰品、兆品、中信五個飯店品牌？ （1）2006 （2）2007 （3）2008 （4）2009 年。

3.（ ）（1）2016 （2）2017 （3）2018 （4）2019 年3月開幕的「南港老爺行旅」，是南港軟體園區內第一家商務飯店，也是老爺酒店集團旗下的文創設計旅店。

4.（ ）（1）1986 （2）1987 （3）1988 （4）1989 年屏東縣墾丁凱撒飯店是臺灣國家公園境內唯一設立五星級旅館，自 2006 年起，更大舉顛覆純以住房率為依歸的操作模式，轉而將「墾丁」做為凱撒飯店的核心產品概念。

5.（ ）目前臺灣使用臉書（FB）的人口已達多少萬人，觀光旅館業要更智慧的進行溝通，用不同的語言溝通來吸引顧客？ （1）1,300 （2）1,400 （3）1,500 （4）1,600 萬人。

6.（ ）2019 年「深受旅客喜愛獎項名單」全球前 25 名上榜數最多國家，前三名依序為美國、義大利與英國，名列第 10、同時也是亞洲國家最好成績的是？ （1）日本 （2）臺灣 （3）韓國 （4）新加坡。

7.（ ）無線射頻識別系統，又稱電子標籤，是一種非接觸式的自動辨識系統，運用於整個觀光旅館營運模式，可協助旅館開發顧客、節能用電及提升管理機制。簡稱為？ （1）RFID （2）SFID （3）WFID （4）XFID。

8.（ ）交通部觀光局於哪一年為因應全球化趨勢，開始實施「星級評鑑制度」服務品質提升，全面與國際接軌必要的策略？ （1）2006 （2）2007 （3）2008 （4）2009 年。

9.(　)通過「建築設備」評鑑且分數達 300 分以上者，列爲三星級，自行決定是否接受「服務品質」評鑑，四、五星級旅館評定採軟硬體加總計分幾分以上可評爲五星級？ （1）750 （2）700 （3）650 （4）600 分。

10.(　)觀光旅館業的規模來分類，依照房間數或經營規模可分爲大型、中型、小型三種。請問房間數幾間以上爲大型旅館？ （1）300 （2）400 （3）500 （4）600 間。

二、問答題

1. 何謂星級旅館評鑑？分析星級旅館評鑑對旅遊品質的影響。

　　答：

2. 請列舉 3 種最熱門的觀光旅館業線上訂房系統（OTA）。

　　答：

得　分

學後評量──
休閒事業經營管理

第 11 章
休閒旅館客房管理

班級：＿＿＿　學號：＿＿＿

姓名：＿＿＿＿＿＿＿＿

（選擇每題5分，問答每題25分）

一、選擇題

1.（　）目前旅館業發展已邁入新紀元，根據 WTO 預測，21 世紀旅遊新趨勢爲回歸自然之旅、文化之旅、生態旅程、水上活動、沙漠旅行、熱帶雨林等。請問上述是指何種旅館業呢？　（1）國際觀光旅館　（2）一般觀光旅館　（3）一般旅館　（4）休閒旅館。

2.（　）觀光旅館業平均住房率，僅臺北、桃園地區觀光旅館於 2018 年住房率 65%，一般旅館除臺北市以外皆低於？　（1）40　（2）45　（3）50　（4）60%。

3.（　）觀光旅館業以觀光局（2018）統計，包含觀光旅館、一般旅館及民宿等，觀光旅館業家數更增到幾家？　（1）12,055　（2）13,055　（3）14,055　（4）15,055 家。

4.（　）何種旅館以平價切入市場，鎖定平價商務略高之客層，與五星級飯店和平價旅館區隔開來定位清楚，把客源目標明顯的呈現是觀光旅館未來立基的優勢？（1）國際觀光旅館　（2）一般觀光旅館　（3）一般旅館　（4）休閒旅館。

5.（　）藍海策略思維（1）消除　（2）降低　（3）提升　（4）創造，避免過度訴求調降房價爲主要競爭策略，才能符合習以爲常卻已不需要的紅海策略。

6.（　）藍海策略思維（1）消除　（2）降低　（3）提升　（4）創造，高硬體設備品質優良、服務管理佳及觀光旅館業客房餐飲符合客戶需求。

7.（　）房間除臥室外，尚有會客室、廚房、吧檯等，內部設備齊全，床數及規格均視實際規劃而定。這樣的房型稱爲？　（1）套房　（2）雙人房　（3）三人房　（4）雅房。

8.（　）當旅館訂房部門在接受旅客訂房時，會填寫訂房單，訂房單爲訂房者與旅館間之租房合約，通常旅館爲利於作業，散客（1）CIT　（2）DIT　（3）EIT　（4）FIT　與團體（GIT）的合約形式略有不同。

9.（　）房務部的組織爲三部分，不含：　（1）房務組　（2）洗衣組　（3）清潔組　（4）服務中心。

10.（　）墾丁凱撒大飯店擁有（1）272　（2）282　（3）292　（4）302　間各式客房，於 2006 年再整建完工的獨棟別墅 Villa 五大房型。

二、問答題

1. 舉出臺灣北部、中部、南部、東部各一家休閒旅館之特色。

　　答：

2. 房務部組織有哪些部門？描述其工作職掌？

　　答：

得 分　　學後評量——
休閒事業經營管理
第 12 章
休閒旅館（Resort Hotel）餐飲管理

班級：＿＿＿＿　學號：＿＿＿
姓名：＿＿＿＿＿＿＿＿＿＿

（選擇每題5分，問答每題25分）

一、選擇題

1.（　）在 2017 年餐飲總體營業額中，餐飲業又可以再細分為三類，其中以 84.6％的占比位居分類大宗的是？ （1）餐館業 （2）飲料業 （3）小吃業 （4）其他餐飲業。

2.（　）《臺北米其林指南 2019》公布星級餐廳名單，2019 年總共有 127 間餐廳入選，其中有幾間餐廳成功摘星？ （1）21 （2）22 （3）23 （4）24 間。

3.（　）《米其林指南》是哪一國知名輪胎製造商米其林公司，所出版美食及旅遊指南書籍的總稱？ （1）法國 （2）美國 （3）義大利 （4）英國。

4.（　）負責旅館內各餐廳食物及飲料的銷售服務，以及餐廳內的布置、管理、清潔、安全與衛生的是？ （1）餐廳部 （2）餐務部 （3）宴會部 （4）餐飲服務部。

5.（　）維持旅館與同地區競爭對手之餐飲競爭力，確保旅館餐飲服務與產品品質和企業形象的是？ （1）行政主廚 （2）餐飲總監 （3）餐廳經理 （4）餐廳主任。

6.（　）會依據各營運部門擬訂之住宿券或餐飲券辦法，含票券種類等主管初審，送總經理（單位主管）核定。請問這個部門是？ （1）財務部 （2）會計部 （3）業務部（4）管理部。

7.（　）多久需彙總「客訴回覆追蹤紀錄表」，編製「客訴處理檢討表」，送餐飲部主管，總經理核准後以為後續改善之依據？ （1）每季 （2）每月 （3）每周（4）每日。

8.（　）客訴處理檢討任何客訴案件，應在幾天內答覆客人？ （1）4 （2）5 （3）6（4）7 天。

9.（　）購入的貨品之後，餐廳對於倉庫應該保持嚴格控管、定期盤點以及計算食物、飲料與人事成本，使其維持在預算之內。這項簡單卻有效的存貨管理機制為？（1）先進後出 （2）先進先出 （3）後進先出 （4）後進後出。

10.（　）餐飲部品質管理行為指標如電話接聽鈴響不超過幾次，即要接聽作答；接聽電話時使用標準問候語，無法立即回應或處理事件，一律留電回覆等？（1）一（2）二 （3）三 （4）四次。

二、問答題

1. 休閒旅館餐飲部的組織有哪些部門與職責？

答：

2. 請說明觀光旅館業餐廳內場與服務外場之差異為何？

答：